GEORGES DUBY

de l'Académie française

L'ART CISTERCIEN

Flammarion

PRINCIPALES ABBAYES CISTERCIENNES ET LEUR FILIATION

Monuments entiers
Ruines ou vestiges

CLAIRVAUX MORIMOND PONTIGNY CÎTEAUX LA FERTÉ

0 400 km

Padis
Falkenau

Lyse
Hovedö 1147
Riseberga
Varnhem
Alvastra 1143
Nydala 1143
Gudvala 1164
Dünamünde

Kinloss 1151
Deer
Cupar Angus
Culross
Balmerino
Melrose 1136
Eccles
Sweetheart
Glenluce
Inch
Jervaulx
Rievaulx
Boyle 1148
Bective
Mellifont 1142
Furness
Corcomroe
Baltinglass
Kirkstall
Croxden
Louth Park
Nenay
Valle Crucis
Jerpoint
Merevale
Hayles
Tiltey
Margam
Tintern 1131
Waverley 1129
Buckfast
Bindon
Quarr
Ter Doest

Vitsköl 1158
Esrom 1154
Herrevad 1144
Lögum
Hiddensee
Oliva 1186
Pelplin
Eldena 1199
Koronowo
Dargun
Kolbacz 1175
Marienwalde
Vistule
Sörö 1162
Himmelpfort
Chorin
Lad 1144
Klaarkamp
Aduard
Hude
Loccum 1165
Wienhausen
Lehnin
Paradyz
Sulejow 1177
Marienfeld
Riddagshausen
Zinna
Lubiaz 1175
Wachock 1175
Hardehausen
1132
Marienstern
Trzebnica
Jedrzejow 1149
Pforta
Hradište
Camp 1125
Altenberg
Valdieu
Marienstatt
Altzelle
Zbraslav
Villers
Arnsburg
Langheim
Velehrad
Aulne
Himmerod
Eberbach
Plasy
Valloires
Otterberg
Ebrach
Zlata Koruna
Apatfalva
Ourscamp
Orval 1132
Schönthal
Heilsbronn
Zwettl 1138
Bonport
Chaalis
Maulbronn 1139
Wilhering
Le Relecq
Royaumont
1115
Troisfontaines
Danube
Heiligenkreuz 1136
Boquen
Vaux
CLAIRVAUX
MORIMOND
Fürstenfeld
Neuberg
Savigny 1147
Perseigne
PONTIGNY
1115
Salem
Rein
Zircz 1182
Melleray
La Cour-Dieu
1114
Fontenay 1098
Stams
Szentgotthard
La Boissière
Loire
CÎTEAUX 1113
Kappel
Vitkring
Cikador
L'Étoile
Noirlac
Septfons
LA FERTÉ
Hauterive
Follina
Bellaigue
Le Miroir
La Bénissons-Dieu
Aulps
Chiaravalle Milanese
Boschaud
Hautecombe 1135
Cerreto
Pô
Castagnola
Obazine
Megemont
Locedio
Fontevivo
1119 Cadouin
Rhône
Léoncel
Valdediós
La Garde-Dieu
Aiguebelle
Meira
Flaran
Silvanès
Sénanque 1148
S. Galgano
Fiastra
Sobrado 1142
Gradefes
Silvacane
Civitella
Casanova
Armenteira
Sandoval
Iranzu
Valmagne
Le Thoronet
Falleri
Oya
Escaledieu
Eaunes
Fontfroide
Casamari
Castañeda
Las Huelgas
La Oliva 1150
Valbonne
Fossanova
Moreruela
Fitero
Douro
Veruela
Valbona de las Monjas
Valparayso
Poblet
Santes Creus 1152
San João de Tarouca
Valbuena de Duero 1143
Piedra
Ebre
Celas
Sotos Albos
La Mattina
Alcobaça 1148
Valdeiglesias
Cabuabbas
Sambucina
Tajo
Monsalud
Avis
Ciruelos
Guadalquivir
Alarcos
Calatrava
Calzada de Calatrava
Montesa
S. Spirito
San Isidoro del Campo
Guadiana
Osuna
Martos

SOMMAIRE

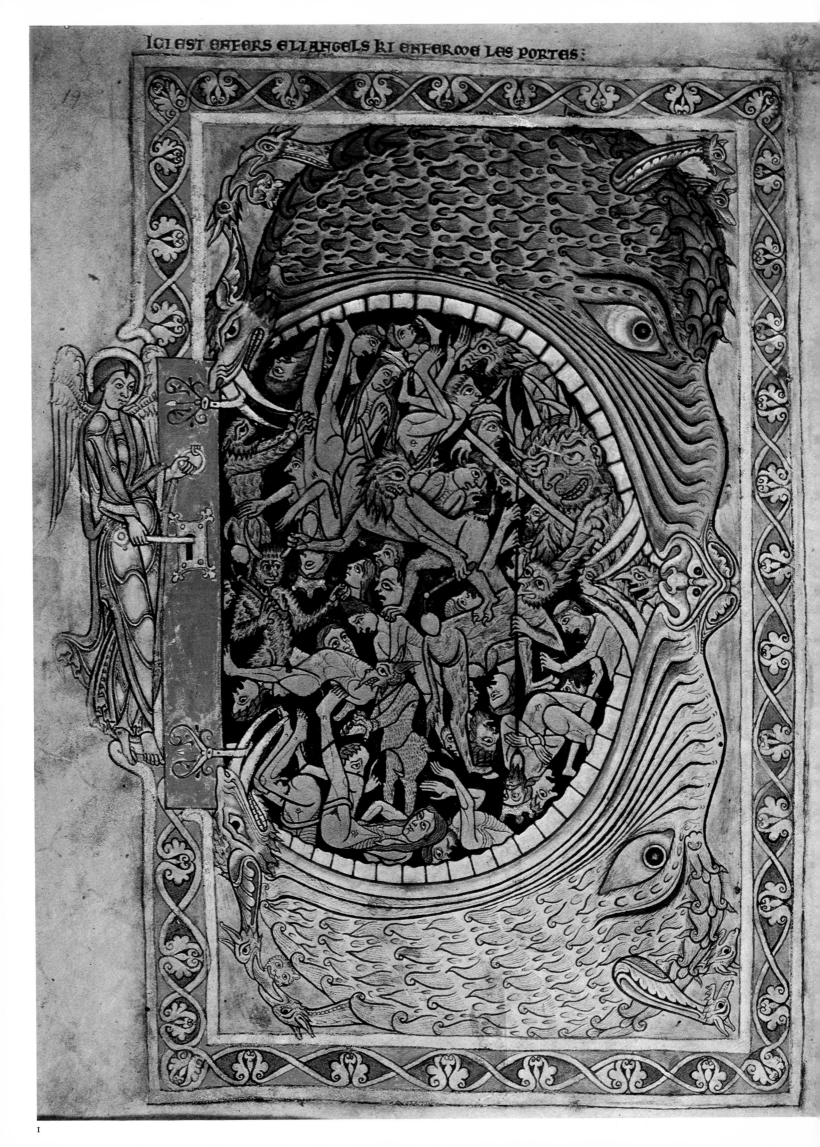

1. Éclat

Le bâtiment dont je vais parler s'est édifié pendant les deux derniers tiers du XII⁰ siècle à travers l'Europe entière. Des dominations puissantes s'étaient, depuis la chute de Rome, succédé dans cette partie du monde; aucune pourtant n'avait eu le pouvoir d'ériger un ensemble monumental aussi cohérent, aussi ample, aussi largement répandu. A construire celui-ci, des milliers d'hommes ont travaillé, répartis en petites équipes qu'un grand corps unanime, l'ordre de Cîteaux, rassemblait. Des moines, dont les voix s'étaient fondues à l'unisson dans le plain-chant d'un chœur, et qui furent ensevelis sans épitaphe dans la terre nue, sur le lieu même de leur labeur, au milieu des pierres du chantier. Ce sont eux les bâtisseurs. Anonymes – en un temps où déjà pourtant des artistes, Gislebert à Autun, Antelami à Parme, commençaient à signer leurs œuvres. Leur œuvre est cependant signée: tous ont voulu conformer leur ouvrage à l'enseignement d'un maître, saint Bernard.

Saint Bernard n'avait pas fondé l'ordre cistercien. Il avait fait son succès. Cîteaux végétait depuis quatorze ans au milieu de la forêt bourguignonne, lorsqu'il vint s'y «convertir», changer, retourner d'un coup sa vie. Il arrivait suivi de tout un groupe, trente compagnons dit-on, son oncle, ses frères, des camarades qu'il entraînait. L'an d'après, en 1113, l'expansion débutait par la fondation d'une première abbaye-fille, La Ferté, et deux ans plus tard, Bernard – il avait vingt-cinq ans – partait à la tête d'une bande semblable pour une semblable aventure: implanter, en Champagne cette fois, une nouvelle filiale, Clairvaux. Il se donna tout entier pendant dix ans à la communauté dont il était l'abbé, c'est-à-dire le père. Puis, Clairvaux bien établi, enraciné, devenu lui-même prolifique, éparpillant à son tour, à Trois-Fontaines, à Fontenay, à Foigny, de toutes parts sa descendance, Bernard cessa de parler seulement pour les religieux de son monastère. Désormais, jusqu'à sa mort en 1153, la chrétienté fut remuée au plus profond par sa parole. Irrésistible et répercutée jusqu'aux confins du monde. Même lorsque le discours n'était pas proféré devant des foules, comme il le fut à Vézelay, en 1146, dans le grand rassemblement d'où jaillit la seconde croisade. Même lorsqu'il venait du fond d'un cloître isolé dans le «désert». Incessante, harcelante agression. Contre d'autres moines, d'un autre style, les concurrents, ceux de Cluny, qu'il fallait contenir, refouler, que Bernard rêvait d'attirer, de contraindre à s'amender. Contre un pape mal élu, pour un pape qu'il jugeait meilleur et qu'il fit triompher. Contre Abélard qu'il écrasa. Puis, dans les huit dernières années de sa vie, contre ceux qui semaient l'hérésie dans le sud de la France, contre les chevaliers qui songeaient à autre chose qu'à défendre le Saint Sépulcre, contre les brûleurs de Juifs aux bords du Rhin, contre Arnaud de Brescia qui prêchait aussi la pauvreté, mais sur un autre ton, plus subversif, et que l'abbé de Clairvaux poursuivit partout de ses dénonciations, sans relâche. Contre les tentations de puissance de la curie romaine, contre les évêques trop fastueux. Contre tout. Tout ce qui lui semblait détourner le peuple chrétien de la voie droite, contrarier les desseins divins. Pour rectifier, redresser, pour tendre les volontés vers un seul but: le progrès dans le Christ.

Bernard n'a rien bâti lui-même. Alors que presque tous les abbés, ses contemporains, furent des constructeurs. Rassemblant des souvenirs de voyages, l'image gardée d'églises entrevues, presque tous en effet dressèrent les plans d'un nouveau

Que chacun suive sa propre opinion. Pour moi, je le déclare, ce qui m'a paru juste avant tout, c'est que tout ce qu'il y a de plus précieux doit servir d'abord à la célébration de la sainte eucharistie. Si, selon la parole de Dieu, selon l'ordonnance des prophètes, les coupes d'or, les fioles d'or, les petits mortiers d'or devaient servir à recueillir le sang des boucs, des veaux et d'une génisse rouge, combien davantage, pour recevoir le sang de Jésus-Christ, convient-il de disposer les vases d'or, les pierres précieuses, et tout ce que l'on tient pour précieux dans la création. Ceux qui nous critiquent objectent qu'il suffit, pour cette célébration, d'une âme sainte, d'un esprit pur, d'une intention de foi. Je l'admets: c'est bien cela qui importe avant tout. Mais j'affirme aussi que l'on doit servir par les ornements extérieurs des vases sacrés, et plus qu'en toute autre chose dans le saint sacrifice, en toute pureté intérieure, en toute noblesse extérieure.

Suger, De la consécration.

Alors [avril 1112] la grâce de Dieu envoya à cette église des clercs lettrés et de haute naissance, des laïcs puissants dans le siècle et non moins nobles en très grand nombre; si bien que trente postulants remplis d'ardeur entrèrent d'un coup au noviciat. *Petit exorde de Cîteaux.*

1 L'ENFER FERMÉ PAR UN ANGE. PSAUTIER D'HENRY DE BLOIS. WINCHESTER, MILIEU DU XII⁰ SIÈCLE. LONDRES, THE BRITISH LIBRARY, COTTON MS. NERO C. IV, FOLIO 39.

Je vivais tranquille quand il m'a secoué, saisi par la nuque pour me briser. Il a fait de moi sa cible: il me cerne de ses traits, transperce mes reins sans pitié et répand à terre mon fiel. *Livre de Job, 16, 12-14.*

A l'honneur de l'église qui l'a nourri et exalté,
Suger a travaillé, te rendant ce qui te revenait à toi,
saint Denis, martyr. *Inscription du porche de
Saint-Denis, 1140.*

monument, qu'ils voyaient surpassant tous les autres; ils se disputaient les premières places aux avant-gardes de la création artistique, rivalisaient pour s'attacher les meilleurs sculpteurs, les premiers verriers. Edifier, rénover, embellir le sanctuaire leur semblait mériter tous leurs soins, et comme le principal devoir de leur office. Parvenaient-ils à donner forme à leur rêve, ils célébraient de toutes parts leur réussite, les efforts dont elle était l'aboutissement et, dans les cérémonies de dédicace, ils triomphaient comme des empereurs au milieu des prélats, leurs confrères. Ainsi, Suger, le plus génial de tous. Bernard de Clairvaux, lui, ne se soucie pas de construire, encore moins de décorer. Bernard de Clairvaux parle. Il écrit surtout. Ses « sermons » ne sont pas dits mais rédigés – car c'est au monde entier que ces exhortations s'adressent, et à ceux qui viendront plus tard – tout comme ses lettres, qu'une équipe de secrétaires classe, recopie, diffuse. Or, dans l'abondance de ces textes, il n'apparaît aucun signe qu'il ait prêté quelque attention à ce que nous appelons l'œuvre d'art. En vérité le bâtiment cistercien lui doit tout. Saint Bernard est bien le patron de ce vaste chantier, et comme l'on dit, le maître de l'ouvrage. Sa parole a gouverné, comme le reste, l'art de Cîteaux. Parce que cet art est inséparable d'une morale, qu'il incarnait, qu'il voulait à toutes forces imposer à l'univers, et en premier lieu aux moines de son ordre.

L'histoire étant d'abord stricte chronologie, il importe, au seuil de cet essai, de dater aussi précisément qu'il est possible le moment où la prédication bernardine commença de retentir directement sur l'entreprise artistique. On peut le situer, je crois, non pas en 1124, date du seul écrit de Bernard traitant de la décoration des églises, mais dix ans plus tard, simultanément dans Clairvaux et dans l'ordre tout entier. En 1134, l'affaire du schisme d'Anaclet est réglée. La tension polémique à quoi Bernard s'était laissé emporter passionnément se relâche. Il s'applique alors à ce qui devient peu à peu sa plus grande création personnelle, à l'élaboration d'un discours, la suite des sermons sur le *Cantique des Cantiques*: son art à lui est l'art des mots. Mais en 1134 – au moment précis où Suger se lance dans la reconstruction de l'abbatiale de Saint-Denis – les compagnons de Bernard le décident à rebâtir sur un autre site le monastère de Clairvaux. En 1134 débute aussi sans doute l'exécution de la grande Bible de Clairvaux, où l'Ecriture, la Parole sont présentées dans une rigueur, une austérité, un refus de toute superfluité qui sont réponses à l'enseignement du maître. En 1134 enfin (rien n'autorise à mettre en doute cette datation traditionnelle) fidèle à cet enseignement, à la conception de la vie monastique qu'il impose, le chapitre général, qui chaque année réunit autour de l'abbé de Cîteaux les abbés de toutes les maisons de l'ordre, édicte pour la première fois des règles à propos de l'art sacré. L'essor rapide de la congrégation soulevait des problèmes d'ordonnance: il fallait maintenir l'unité entre l'abbaye mère et son abondante filiation spirituelle. L'institution des chapitres généraux répondait à cette nécessité. Toutefois, une telle unité devait d'abord se réaliser dans l'acte de célébration liturgique. Aussi convenait-il que tout l'environnement de cet acte fût organisé selon des dispositions semblables. On les prit rigoureuses. En effet, l'année précédente, le troisième abbé de Cîteaux, Etienne Harding, le père spirituel entre les mains de qui Bernard avait fait profession, était mort. Homme, lui aussi, d'absolu dépouillement, mais qui pourtant ne s'était pas interdit d'orner de ses propres mains les pages des livres saints, magnifiquement, usant de tous les artifices, virtuosité du trait, agrément de la couleur, que les ateliers de Winchester avaient portés à la perfection. L'abbé Etienne disparu, Bernard de Clairvaux devenait le vrai conducteur de l'ordre. Rien ne l'empêchait plus, hors de sa propre abbaye, d'étendre ses exigences de dépouillement. En outre les premiers succès de l'économie cistercienne procuraient des ressources que certains pouvaient être tentés d'em-

ployer aux ornements du culte. Le chapitre général prescrivit donc que les églises et les autres lieux des monastères ne recevraient aucun décor sculpté ou peint; il interdit l'usage des vitraux de couleur; il limita à des initiales en camaïeu l'illustration des livres.

Conformément à ces règles, conformément à ce que souhaitait Bernard, averti, attentif de loin, le chantier de Fontenay – le plus ancien édifice cistercien qui soit parvenu jusqu'à nous presque intact – s'ouvrit, immense, cinq ans plus tard. Une large aumône l'alimentait, celle d'Ebrard de Norwich, l'un de ces évêques qui fuyaient l'Angleterre et les pressions du pouvoir royal, emportant avec eux leur trésor. Pourtant l'édifice qui naquit de tous ces moyens rassemblés s'accordait aux pages nues de la grande Bible, à sa calligraphie sévère, s'accordait à tous les renoncements, à tous les dépassements que Bernard de Clairvaux exigeait du pape, des moines, des prélats, de l'Eglise entière, de tout le peuple de Dieu, de ces paysans même, qui se convertissaient eux aussi, sollicitant d'entrer, pour mieux se préparer au retour du Christ et au jugement dernier, dans les communautés cisterciennes. Et durant les trois générations qui suivirent, des centaines de bâtiments s'élevèrent ici et là, qui tous ressemblaient à Fontenay. Mais si la parole de saint Bernard eut cette force de persuasion, cette puissance générative, si la congrégation monastique qu'il animait disposa de tant de ressources pour édifier ce qui voulait être la représentation visible d'une éthique et si cet édifice exerça tant d'influence sur le mouvement d'ensemble de la culture européenne, c'est que le siècle attendait cette parole, qu'il attendait de telles exigences morales, et des bâtiments religieux construits de cette façon. L'intention de ce livre est précisément de découvrir quelques-unes au moins des consonances entre la pensée d'un homme, les formes qui cherchèrent à donner de cette pensée une autre expression que verbale, le monde enfin qui environnait cette pensée et ces formes. Car si la manière cistercienne de construire fut suscitée par l'enseignement de saint Bernard, elle le fut aussi par tout l'élan du XIIᵉ siècle. Entre l'histoire de ces bâtiments et d'autres histoires, celles de la production agricole, de la monnaie, des foires, de la recherche du savoir à travers les mots, de la recherche du pouvoir par la puissance des armes, les histoires parallèles de l'amour courtois et de la prouesse guerrière, celles des tournois, du catharisme, de l'imitation du Christ, de la charité, des pauvres, certaines relations s'établissent dont quiconque entend pénétrer dans la signification de ces œuvres bâties doit s'informer. Mais il ne faut pas se dissimuler que ces relations s'enchevêtrent, que nulle méthode ne permet encore d'aborder en sécurité un problème majeur, celui des interférences entre l'évolution des créations culturelles et celle de la société tout entière, et qu'il est par conséquent peut-être vain, en tout cas fort hasardeux de vouloir déceler les vrais rapports entre les structures d'ensemble d'une civilisation, les changements qui font insensiblement se déplacer, se déformer ces structures, et d'autre part un événement, multiple, diffus, largement épars dans le temps et l'espace, considérable: l'événement que constituent l'éclosion, l'épanouissement, puis l'étiolement de l'art cistercien.

Un art. Force est de s'interroger d'abord sur le sens et sur la fonction que Bernard de Clairvaux et ses contemporains attribuaient à ce que nous appelons ainsi. A l'époque, la signification du terme était fort large: il désignait tout procédé, manuel, instrumental, intellectuel, capable de transformer une matière brute, de la domestiquer, de la rendre de plus en plus apte à des usages de plus en plus raffinés. Les arts, c'étaient tous les moyens de dompter le naturel, d'élaborer, de promouvoir une culture. Le vif progrès du XIIᵉ siècle invitait à dresser l'inventaire de ces recettes. Pour guider tous ces gens qui aspiraient alors à mieux se dégager du sauvage, du brutal, des manuels d'exercice furent mis en forme, des

Nous devons être unanimes, sans divisions entre nous: tous ensemble, un seul corps dans le Christ, en étant membres les uns des autres. *Saint Bernard, sermon pour la Saint-Michel, 1, 8.*

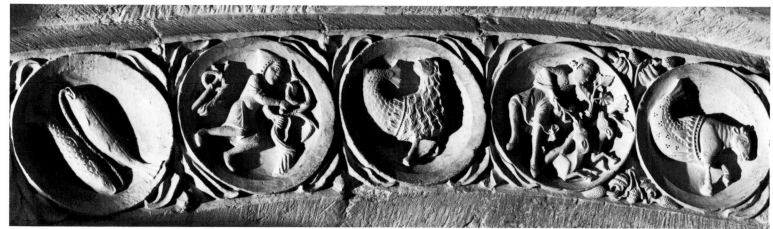

2

« arts de dicter », par exemple, c'est-à-dire de composer un discours, des « arts d'aimer ». Le traité *De diversis artibus* de Théophile est l'un de ces recueils pratiques qui, lui, montre comment fabriquer de beaux objets. Les emplois du mot « art » manifestent donc déjà que les hommes de ce temps ne distinguaient aucune discontinuité au long d'une chaîne qui, des opérations les plus immédiatement utilitaires, aboutit aux domaines où l'éthique et l'esthétique se confondent. Toutefois, c'est à cette extrémité, dans la zone gouvernée par des contraintes nettement distinctes et souvent même inverses de celles qui dominent l'existence quotidienne, que prennent place les équivalents de ce que sont pour nous, proprement, les œuvres d'art. Voyons ces ouvrages comme des éléments de la fête, et disposés par conséquent dans cette autre province du comportement où les gestes de la gratuité se déploient périodiquement pour compenser ceux qu'impose, au fil des jours, la nécessité de survivre.

Gratuité: le terme vient naturellement à notre esprit qui jauge tout en fonction du profitable. Il est impropre. Puisque la fête – et l'art qui en constitue l'élément majeur – sont des opérations équilibrantes, par conséquent aussi nécessaires que celles qu'elles prétendent balancer, et qui ne sont pas plus libres. Les obligations d'un rituel les règlent strictement, cette tyrannie, par exemple, qui conduisit tant de paysans de cette époque à se ruiner, à s'aliéner à jamais parce qu'ils ne pouvaient faire autrement, si pauvres fussent-ils, que d'offrir à l'épousée, le jour de leur mariage, une chape de drap rouge. Ces gestes toutefois – et c'est ce qui fait leur prix – ne s'appliquent pas au combat terre à terre contre la faim, le froid, les bêtes et les hommes de pillage. Ce sont des gestes de rois, magnanimes, magnifiques, distribuant de toutes parts à mains ouvertes les richesses. Des gestes affirmateurs de puissance. Par des actes que nous dirions de gaspillage, dissipant d'un coup toute une épargne, chacun entend proclamer sa domination

3

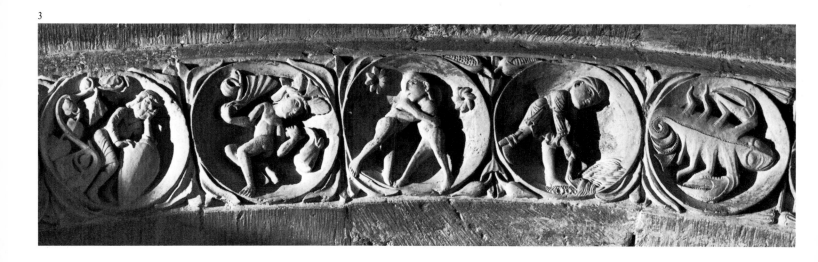

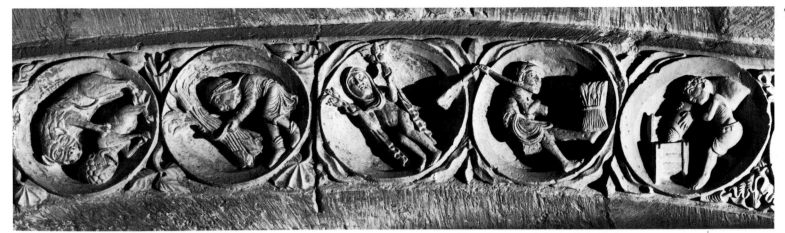

sur les soucis, et d'abord sur ceux du lendemain; chacun sort de soi, grandit, se pavane devant les autres, rêvant de les dominer, eux aussi, par le faste dont il est fait étalage. L'œuvre d'art est ainsi, en premier lieu, objet de parure, de parade. Mais elle aussi, toujours, dépassement. Car toujours elle établit quelque contact avec le sacré.

La fête – et l'œuvre d'art avec elle – est en effet tentative de rompre, de transgresser les limites qui séparent le monde commun, banal, le monde visible de l'invisible, de l'« autre ». C'est là son but. Elle l'atteint en recourant à tous les « arts », à tous les artifices, toutes les recettes par quoi l'homme parvient à s'évader un peu, un moment, du terrestre. Par les figurations, par les mimes de l'irréel. Par le chant choral, la danse, l'ivresse qu'ils suscitent. Par l'ivresse même de ces beuvries que les prélats, appliqués à l'extirpation du paganisme, étaient allés débusquer jusqu'au fin fond des hameaux carolingiens, mais qu'ils n'avaient jamais pu chasser des coutumes, qui s'étalent au XIIᵉ siècle au cœur des rites de la sociabilité rêvée, et font s'étendre en réponse, continûment, les grands vignobles. Si la fête brise ainsi les frontières du quotidien, c'est qu'elle se veut fertilisante. Elle consomme les fruits du travail d'hier pour que soient plus abondants ceux du travail de demain. Elle rénove aussi l'ordre social en l'ajustant pour un moment à cet ordre sous-jacent, masqué, immatériel, que le mythe raconte et dont le cérémonial offre représentation. La fête est appel aux forces bénéfiques. L'art l'est aussi. Ce qui explique que le beau ait été perçu par les hommes du XIIᵉ siècle comme le clair, le lumineux, le brillant. L'œuvre d'art surgit de l'obscur. Elle le renie. Elle est jaillissement au devant de la lumière, c'est-à-dire de la plus sensible manifestation du divin. Par elle s'opère la jointure entre la terre et le ciel, comme entre l'esthétique et l'éthique. Car le beau se relie au bon, au vrai, au pur. D'où la fascination qu'exercèrent en ce temps l'or et les

Transposant ce qui est matériel en ce qui est immatériel, le charme des gemmes multicolores m'a conduit à réfléchir sur la diversité des vertus sacrées... *Suger, De la consécration.*

2, 3, 4, 5 LES TRAVAUX DES MOIS, LES SIGNES DU ZODIAQUE. VÉZELAY, BASILIQUE DE LA MADELEINE, VOUSSURES DU TYMPAN DU PORTAIL CENTRAL DU NARTHEX.

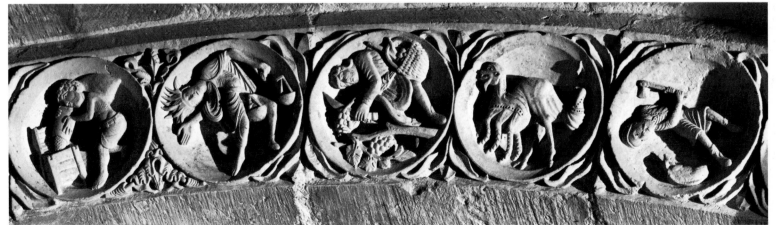

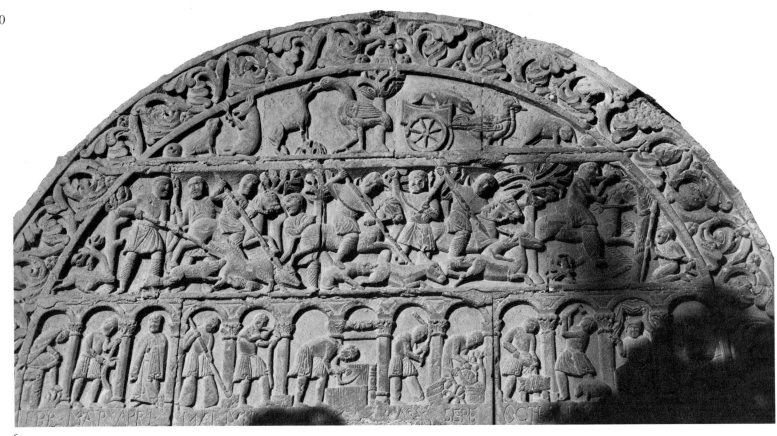

6

Est-il spectacle plus grand et plus admirable, en est-il où la raison de l'homme puisse mieux s'entretenir, en quelque sorte, avec la nature des choses que celui où, après avoir jeté des semences en terre, planté des rejetons, transplanté des arbustes, placé des greffes, il cherche à surprendre, si je puis dire, le sujet de chaque espèce de racines ou de graines... *Saint Augustin, De Genesi ad litteram, VIII, 8.*

Tandis que, par faiblesse et pusillanimité, je m'étais proposé de dresser devant l'autel un retable d'or, mais de dimension médiocre, les saints martyrs eux-mêmes nous procurèrent inopinément beaucoup d'or et de pierres parmi les plus précieuses, telles qu'on aurait peine à en trouver même chez les rois. Comme s'ils désiraient nous dire de leur propre bouche: que tu le veuilles ou non, nous voulons ce qu'il y a de mieux. *Suger, De la consécration.*

gemmes, la place de l'orfèvrerie à la pointe avancée des recherches artistiques, l'immense succès, du vivant de saint Bernard, des *Lapidaires*, de ces traités moins de bijouterie que de morale, révélant de subtiles équivalences entre les diverses vertus et chaque espèce de pierre précieuse. La fête est refoulement de la nuit. Ses illuminations, ses feux de joie, le scintillement de ses verroteries rejoignent au cœur des sanctuaires le brasillement des luminaires.

En effet, pas plus qu'entre le quotidien et le festival, entre les « arts » mécaniques et ceux de la peinture, il n'existe alors de discontinuité entre la fête profane et la religieuse. La première pénètre pour y culminer dans les cérémonies majeures de la seconde. Point de frontière entre les liturgies de Noël et les banquets de couronnement, entre les cantiques de la Pentecôte et les cavalcades des adoubements chevaleresques, entre la Saint-Jean d'été et les farandoles paysannes autour des arbres et des sources. Dans l'art sacré l'art profane en ce temps se prolonge. Pour nous, il se trouve comme absorbé. Car de l'art profane, tout est aujourd'hui perdu, ou presque. Tout était périssable en effet du décor de la fête mondaine, les danses, les chants dont s'envolaient les paroles, les céramiques, les robes brodées, les bijoux même, faits d'une matière trop précieuse pour n'avoir pas été constamment reprise, réemployée au cours des âges. Le solide, le durable, on le gardait pour les cérémonies que gouvernaient les prêtres. De la fête du XIIe siècle, nous n'apercevons donc plus que la part réservée à Dieu.

A cette place, l'œuvre d'art remplissait trois fonctions conjuguées. D'abord elle dressait autour des cérémonies sacrées une parure nécessaire, un décor qui les transférât hors de l'espace et du temps ordinaires. Elle enveloppait les rites du christianisme d'un environnement de splendeurs, manifestant la toute-puissance de Dieu par les signes mêmes du pouvoir des souverains terrestres, par l'ostension d'un trésor, par l'ampleur et la majesté d'une demeure. Du même coup, l'œuvre d'art était sacrifice, consécration d'une partie des richesses que la peine des hommes avait créées. Elle était offrande. A double fin. De glorification: par elle, par l'accumulation des matériaux rares dont on avait voulu la composer, par le long labeur qui s'était appliqué à cette matière pour la rendre plus pure,

plus vraie, meilleure, et par la beauté qui apparaissait à tous comme la marque évidente de cet amendement, louange était chantée au Créateur, analogue à celle dont on l'imaginait éternellement environné au firmament par le chœur séraphique. Rendant grâce, l'œuvre d'art prétendait par là même attirer d'autres grâces, de même que, dans la société de ce temps, tout don appelait un contredon. Offrir, en effet, c'était capturer. S'assujettir le bénéficiaire, lui forcer, comme on dit, la main, l'astreindre, en vertu de réciprocités obligatoires, à rendre avec usure ce qu'il avait reçu. Lorsque les dépendants des seigneuries portaient à certaines dates des « cadeaux » dans la maison du maître, ils n'espéraient rien d'autre que gagner les faveurs de celui-ci, sa protection, la paix qu'il faisait régner et qui rendait la terre plus féconde. Les pieux donateurs, de la même manière, entendaient lier Dieu lui-même, le contraindre, par l'intermédiaire de ses saints et de ses serviteurs, à répandre ici plutôt qu'ailleurs la pluie de ses bénédictions. De la même manière enfin, l'œuvre d'art apparaissait comme un ferment de fertilité, et jugé d'autant plus actif que rayonnait de plus d'éclat la beauté dont elle était porteuse. La façonner au fil des mois, jeter à profusion l'argent pour en rassembler les matériaux, pour rétribuer les agents de sa création promettaient des profits aussi concrets que labourer la terre, qu'aventurer son corps pour ravir à l'ennemi des proies. L'ouvrage de celui qui possédait plus d'expérience dans les procédés de facture – dans les « arts » – semblait coopérer à la prospérité et au salut du groupe avec autant d'efficacité que celui du guerrier ou du paysan. Que celui du prêtre. Investir ses richesses dans les entreprises de l'art sacré : nul placement ne pouvait procurer plus sûr bénéfice. Voici pourquoi les grands abbés du XII^e siècle songeaient à bâtir.

Ils bâtissaient aussi pour communiquer un savoir, pour aider à percer les

Dieu, créateur de tout, a voulu aider, au moyen de ce que les yeux voient ou de ce que saisit l'esprit, l'âme de l'homme savant à s'élever à une intuition simple de la divinité. *Raoul Glaber, Histoires, 1, 2.*

6 TYMPAN, SEUL VESTIGE DE LA COLLÉGIALE SAINT-URSIN DE BOURGES. REGISTRE INFÉRIEUR : LES TRAVAUX RURAUX DES MOIS. REGISTRE MÉDIAN : SCÈNES DE CHASSE. REGISTRE SUPÉRIEUR : SCÈNES TIRÉES DU ROMAN DE RENART. BOURGES.

7 LES QUATRE SAISONS. ENCYCLOPÉDIE DE MAURUS HRABANUS. MONT-CASSIN, BIBLIOTHÈQUE DU MONASTÈRE.

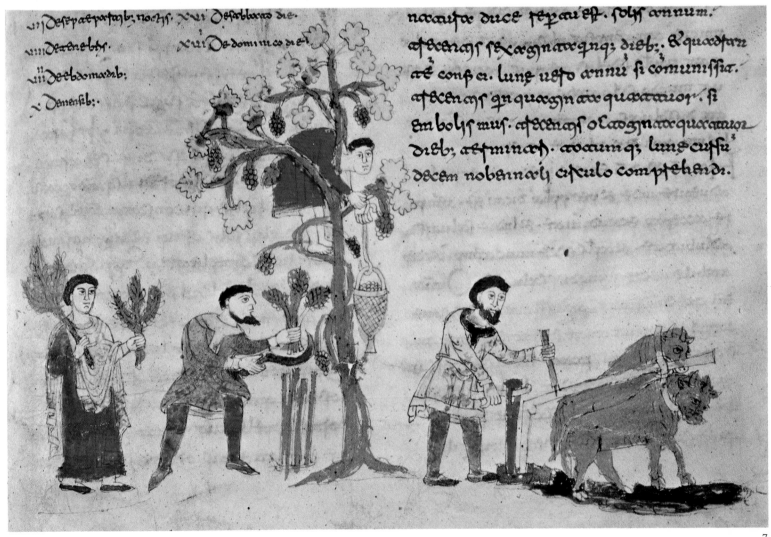

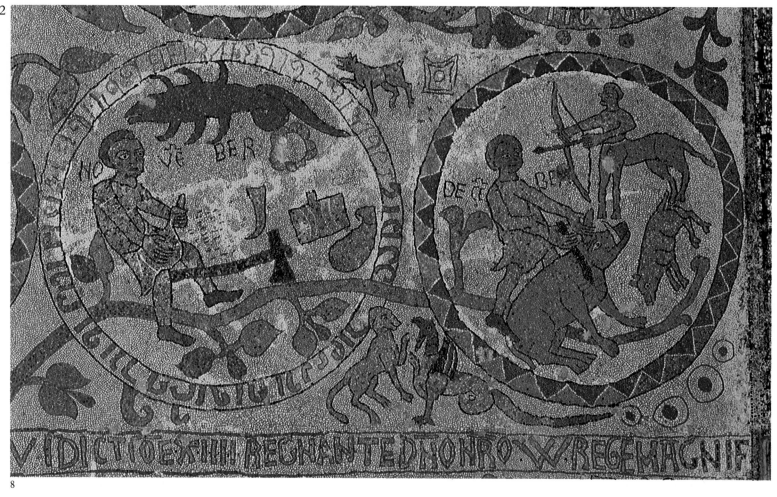

8

Ce n'est ni celui qui plante, ni celui qui arrose, qui est quelque chose, mais Dieu seul qui donne l'accroissement. Car les soins, même extérieurs, dont les plantes sont l'objet, ne leur sont prodigués que par celui que Dieu a créé comme elles et qu'il conduit et gouverne invisiblement. *Saint Augustin, De Genesi ad litteram, VIII, 8.*

8 LES MOIS DE NOVEMBRE ET DE DÉCEMBRE. MOSAÏQUE DE PAVEMENT DE LA BASILIQUE D'OTRANTE, 1165.

9 L'ARBRE DE VIE. MOSAÏQUE DE PAVEMENT DE LA BASILIQUE D'OTRANTE, 1165.

mystères de l'univers. Car si l'œuvre d'art était parure, offrande – et par là simultanément louange et captation de bienveillance – elle était enfin emblème. Sa troisième fonction consistait, survivant à la fête, à l'arracher à l'instantané, au fugitif, au périssable, à l'installer dans la permanence. En la re-présentant. Afin que, dans l'intervalle des cérémonies, en fût conservée la mémoire, en fût aiguisée l'attente. Ce que les rites avaient un moment figuré par des gestes, ce que le récit mythique – en l'occurrence, l'histoire du salut – avait énoncé par des mots, l'œuvre d'art en poursuivait l'enseignement ininterrompu par un entrelacement de signes visibles. Par des images. Elle nourrissait l'imaginaire. Reflet de l'en deçà, préfigure de l'au-delà, elle aidait l'esprit à se dégager des brumes du présent, elle l'attirait vers des perfections inactuelles. Les ivresses fugaces de la fête ont valeur de médiation. L'œuvre d'art aussi, qui les prolonge, qui les prépare. Elle se propose à l'homme comme l'instrument docile d'un « excès », comme une issue toujours ouverte pour s'évader de ce qu'il y a de contraignant, d'amoindrissant dans le courant de la vie.

Par sa fonction initiatique, emblématique, l'œuvre d'art s'établit par conséquent en correspondance avec une vision du monde, et son histoire rejoint celle d'un système de valeurs. Mais par ses deux autres fonctions, sacrificielle et propitiatoire, l'œuvre d'art se montre dépendante des richesses d'une société, qui la produisent et qu'elle prétend renouveler. Son histoire rejoint donc aussi celle d'un système de production. La création artistique prend ainsi place à la rencontre de l'économique et du spirituel, et cet événement, l'édification du bâtiment cistercien, directement déterminé par l'évolution d'une morale, l'est également par le développement matériel qui entraîne alors la civilisation d'Occident.

L'art cistercien naît et s'épanouit dans la phase de plus grande vivacité d'un très long mouvement de croissance agricole. Ce mouvement semble s'être accéléré

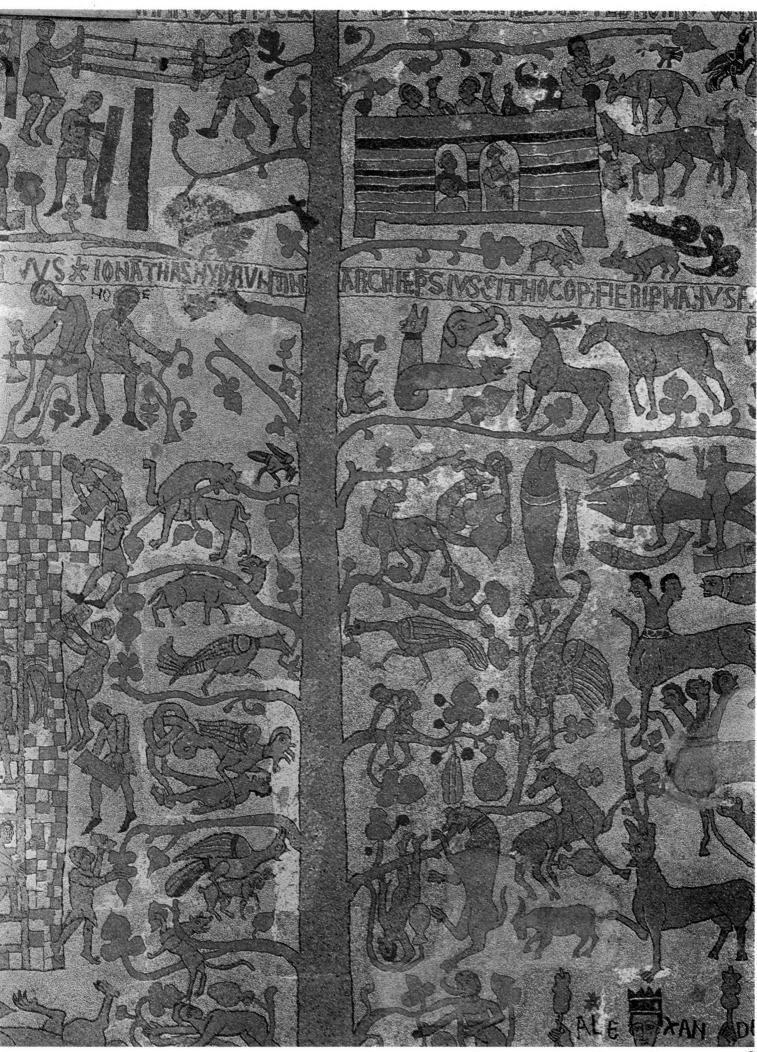

Aux ports d'Espagne est passé Roland
sur Veillantif, son bon cheval courant;
il porte ses armes, qui bien lui siéent;
le voici, le preux, tenant sa lance,
dont il tourne la pointe vers le ciel;
à la cime est lacé un gonfanon tout blanc;
les franges lui battent jusqu'aux mains;
son corps est noble, son visage clair et riant...
Il frappe de sa lance tant que la hampe lui dure;
après quinze coups, il l'a brisée et perdue;
il tire alors Durandal, sa bonne épée, nue,
éperonne son cheval et va frapper Chernuble;
brise le heaume aux escarboucles luisantes,
tranche la coiffe avec la chevelure,
tranche les yeux et la faîture,
le blanc haubert dont la maille est menue.
Chanson de Roland, 91-104.

au dernier quart du XIᵉ siècle. Il bat son plein en 1134. Sans doute n'est-il pas encore parvenu à extraire les campagnes européennes de leur pauvreté sauvage. Elles sont encore peu peuplées, couvertes de friches, de broussailles, de marécages. Cependant les anciennes clairières ne cessent de s'élargir, d'autres s'ouvrent parmi les solitudes; des outils moins inefficaces stimulent la fécondité de la terre; les blés viennent plus drus; on plante partout de nouvelles vignes; les greniers, les celliers sont mieux remplis que jamais depuis l'effondrement de Rome, les pistes et les voies batelières plus animées, la circulation de la monnaie plus intense, et les bourgades grossissent, d'autres naissent aux carrefours où les voyageurs font étape, où l'on troque le grain, le vin, les bestiaux, les toisons, les lingots de fer. Toujours plus de richesses: chaque jour devient plus abondante la part que l'on peut, que l'on doit – chacun en est persuadé – offrir à Dieu. L'art cistercien jaillit de cette fertilité même.

A vrai dire, un tel progrès se développait très obscurément, parmi les labeurs les plus humbles, au niveau des cabanes paysannes, des moissons, des étables, des marchés de village. Qu'il ait abouti à faire surgir cet art tient aux dispositions particulières d'une formation sociale, fondée sur des inégalités abruptes qu'accentuait encore la croissance. L'art de Cîteaux naît au sein de la société que l'on dit féodale, d'une structure où tous les rapports de puissance, tous les transferts de biens s'inséraient dans le cadre de la seigneurie. La seigneurie était une sorte de grande famille, une maisonnée plus ou moins vaste. Un maître, ses fils, ses frères, ses neveux la dirigeaient. Ils tenaient tous les moyens de la production, la terre, le bétail, les hommes. Travailler de ses mains était indigne de leur état. D'autres peinaient pour eux, qu'ils pressaient de produire toujours davantage, leur laissant juste de quoi survivre, élever des enfants qui deviendraient à leur tour domestiques, ou bien paieraient des taxes, livreraient les redevances. Tous les surplus, les seigneurs se les appropriaient. Toutefois, ils se sentaient responsables de leurs gens. Pour cela, ils croyaient devoir accomplir certains gestes propitiatoires, organiser en particulier ces fêtes dont le salut de tous dépendait. Dans la société féodale, l'essor de l'art sacré procède de cette obligation même, des contraintes imposées par un modèle idéologique, dont les premières expressions claires apparaissent en France pendant le premier quart du XIᵉ siècle.

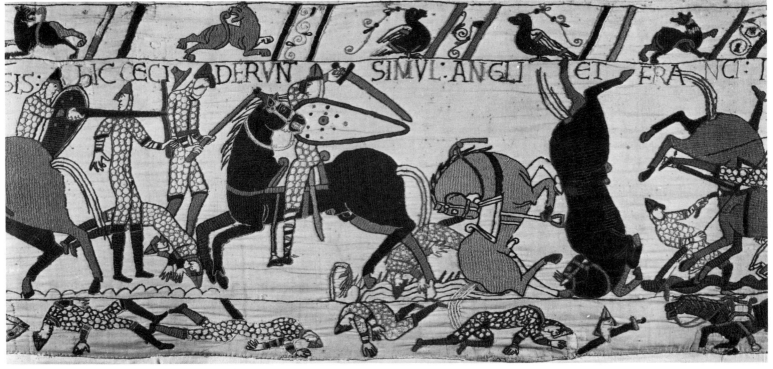

Ce modèle veut montrer que l'oisiveté des seigneurs, les prélèvements qu'ils opèrent, l'obstacle mis à tout enrichissement des travailleurs répondent au dessein même de Dieu. Car Dieu a voulu faire reposer les relations entre les hommes sur un échange équilibré de services, chaque catégorie du corps social étant chargée, au bénéfice des autres, d'un office, d'une mission particulière. Les gens d'Eglise qui mirent en forme cette image de la société appliquèrent à sa construction une théorie d'origine ecclésiastique et d'intention morale: à chaque homme une place est assignée de toute éternité à l'intérieur d'un « ordre »; elle l'oblige à se plier à certaines règles, à respecter certains interdits, à pratiquer certaines vertus. La disposition est fort simple: trois ordres, trois fonctions. Au peuple, la fonction nourricière. Aux spécialistes de la guerre, celle de maintenir la paix publique en repoussant par l'épée les forces du mal. Aux gens de prière, celle enfin d'apaiser par des gestes, des formules, des chants le courroux des puissances invisibles. La classe dominante, celle qui tire profit de la seigneurie, se répartit ainsi entre deux groupes dont les tâches spécifiques justifient les loisirs, l'aisance et qui se partagent, procurés par les droits seigneuriaux, tous les moyens d'affiner une culture. A ces deux groupes revient, en particulier, la décision d'affecter telle part des fruits du progrès à la création artistique.

Dans le concret de la vie, la fonction militaire est celle alors qui l'emporte. De fait, toutes les capacités de contraindre appartiennent aux guerriers, et ce sont eux qui opèrent sur les richesses conquises par le travail les plus forts prélèvements. Pour cette raison, les revenus croissants de la seigneurie ne furent pas d'abord employés à orner des églises. Ils servirent en premier lieu à perfectionner l'outillage militaire. On éleva pour les combattants de meilleurs chevaux; on forgea, pour enfermer leur corps, des armures de plus en plus robustes; et des forteresses s'édifièrent de mieux en mieux capables de résister au feu et aux assauts. Cependant, les guerriers de ce temps combattaient pour ravir, pour gagner, et s'ils cherchaient à gagner plus, c'était pour mieux se divertir: la culture qui s'est construite depuis l'an mille pour l'aristocratie laïque est donc une culture du plaisir. Elle culmine dans les fêtes du corps. Fêtes sportives, les tournois, ces substituts du vrai combat, dont la vogue s'est propagée violemment dans toute la France du Nord après la fin du XI^e siècle lorsque les interdits de la

J'aime voir sur les prairies
tentes et pavillons dressés;
croyez moi, j'ai moins de plaisir
à manger, à boire, à dormir
qu'à ouïr des deux ports crier:
« Sus! », quand les chevaux en attente
hennissent sous les arbres.
Que chacun hurle: « A l'aide! à l'aide! »
et que tombent petits et grands
dans l'herbe des fossés;
qu'on voie au flanc des cadavres
bris de lances avec leurs flammes.
Et il fera bon vivre alors
car on prendra le bien des usuriers;
plus une bête tranquille sur les chemins;
pas un bourgeois qui ne tremble;
pas un marchand en paix
sur les routes de France.
Bertrand de Born (vers 1190).

10, 11 SCÈNES DE LA TAPISSERIE DE BAYEUX, VERS 1095.
BAYEUX, MUSÉE DE LA REINE MATHILDE.

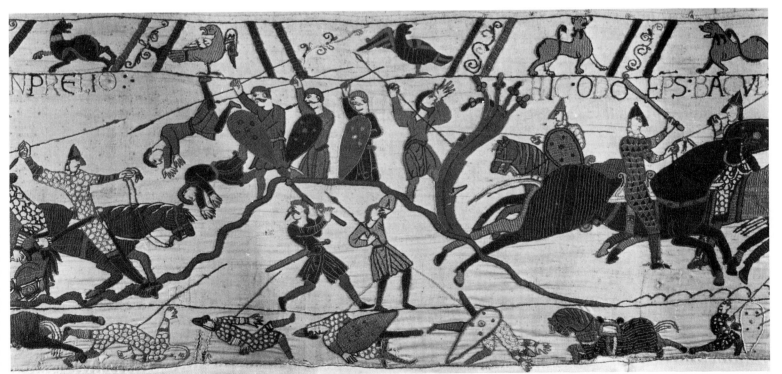

12

Je ne prendrai pas le bœuf, la vache, le porc, le mouton, l'agneau, la chèvre, l'âne, le fagot qu'il porte, la jument et son poulain non dressé. Je ne saisirai pas le paysan ni la paysanne, les domestiques ou les marchands, je ne leur prendrai pas leurs deniers; je ne les contraindrai pas à la rançon; je ne les ruinerai pas en leur prenant ce qu'ils ont sous prétexte de la guerre de leur seigneur, et je ne les fouetterai pas pour leur enlever leur subsistance.
Serment de paix des chevaliers du Beauvaisis, 1024.

guerre se durcirent, contre quoi se dressa saint Bernard avec les évêques, dénonçant la perversité de ce jeu sauvage, aussi brutal que l'était la bataille, aussi mortel, nourricier de l'orgueil et de toutes les cupidités, et qui corrompait les âmes. Fêtes aussi de l'ostentation, où l'on dépensait à pleines mains pour manger et boire, pour se parer. Dans les « cours », dans ces rassemblements périodiques réunissant autour de celui qui les guidait au combat tous les cavaliers, tous les « chevaliers » d'une contrée, les meneurs du jeu étaient les « jeunes », ces guerriers tout juste sortis de l'adolescence et des apprentissages, soucieux de montrer leur valeur, de surpasser les autres, non mariés encore et rêvant de s'établir, prêts à partir, par essaims, à l'aventure, en bandes tumultueuses, à l'affût de toutes les captures. Pour leur distraction des chansons furent composées dont les héros craignent Dieu, certes, et servent fidèlement leur seigneur, mais enseignent aussi comment saisir à pleins bras le monde visible et s'emparer de toutes les joies qu'il recèle. La joie d'amour: vers 1100, au temps où Bernard allait devenir lui-même l'un de ces « jeunes », la jeune chevalerie inventait la courtoisie, c'est-à-dire un « art », celui de séduire la « dame », la femme noble, l'épouse du maître. Tour défendue, apparemment imprenable, mais que tout nouveau chevalier bien né, soucieux de tenir son rang, se devait, dans un divertissement dont les règles se codifiaient, d'assiéger, d'investir, et dont il lui fallait forcer l'une après

l'autre les défenses. Voici ce que le labeur paysan a d'abord nourri: la fête mondaine.

Cette fête était gaspillage aux yeux des membres de l'autre élite seigneuriale, des gens de prière. Ils la condamnaient. Comme ils condamnaient la violence, le sang inutilement versé. Depuis l'an mille, l'Eglise dispensait un enseignement moral parfaitement ajusté à la théorie des « ordres », dont on peut penser qu'elle fut construite pour servir d'assise à cette prédication, et qui présentait comme le pire des défauts l'orgueil, la démesure de ceux qui ont reçu de Dieu les armes, c'est-à-dire la puissance, et qui n'en usent pas selon ses lois. Insistante, l'exhortation se déploya sous toutes les formes et jusqu'à l'intérieur des divertissements chevaleresques. Un malheur survenait-il, une bataille perdue, un accident de guerre ou de tournoi? Des prêtres en expliquaient aussitôt la cause: la justice divine avait puni des pécheurs. Et l'on montrait de bons exemples, ceux d'hommes dont on se souvenait qu'ils avaient vécu en guerriers, et que Dieu cependant, comme on le voyait bien aux miracles qui se produisaient autour de leur tombeau, avait admis parmi les saints. Tel Géraud, comte d'Aurillac. C'était un prince; il était resté dans son « ordre », mais il aimait les pauvres; s'il prenait les armes, c'était toujours pour de justes causes, et Dieu lui donnait la victoire sans même que lui ni les siens eussent à s'en servir. Ces paroles portaient. Car les chevaliers craignaient de perdre leur âme, surtout lorsque l'âge venait ou quand, à la veille d'affronter un danger, ils pouvaient s'attendre à comparaître bientôt devant le Dieu vengeur. Un seigneur, mille fois plus redoutable que celui qui recevait leur hommage, dont nul ne pouvait esquiver la colère et qui promettait des récompenses mille fois plus précieuses que n'étaient les meilleurs des fiefs. Fort simple, cette morale se résumait en deux préceptes: combattre, mais que ce soit dans une bonne guerre, celle qui fait les martyrs; racheter, d'autre part, ses fautes par des sacrifices. Au XIe siècle, l'Eglise avait imaginé de détourner hors de la chrétienté les puissances d'agression et toutes les exubérances de la chevalerie. Marqués du signe de la croix, tous les gens de guerre prendraient la longue route, comme des pénitents, leur action militaire ainsi pleinement sacralisée, frayant la voie à la troupe désarmée des gens d'Eglise et des travailleurs, pour une migration totale du peuple chrétien. Dans Jérusalem délivrée, rassemblée autour du Saint Sépulcre, une société parfaite, purifiée, à l'unisson des trois ordres, serait, dans l'attente prochaine de la fin des temps, comme la préfigure de la cité céleste. Durant toute la vie de Bernard de Clairvaux, ce grand rêve

A ceux qui sont au service du monde sous l'équipement militaire [...] nous recommandons de s'engager dans la voie de l'exil spirituel, de se racheter par le pèlerinage envers le juge terrible dont, au milieu des attentions dont le Seigneur les entoure, ils ne respectent ni les lois ni les commandements. *Pierre Damien, Lettres, VIII, 17.*

En 1026, Guillaume comte d'Angoulême fit route par la Bavière vers le tombeau du Christ... Il se mit en route le premier jour d'octobre, parvint à la cité sainte la première semaine du mois de mars et revint chez lui la troisième semaine de juin [...] les moines de Saint-Cybard d'Angoulême, vêtus d'aube et d'ornements divers, avec une grande multitude de peuple, de clercs et de chanoines vinrent en procession à sa rencontre jusqu'à un mille de la cité, avec des chants de louanges et des cantiques. *Adémar de Chabannes, Chronique, III, 65.*

Le pape Urbain lança l'appel de la trompette et s'employa à rallier à son projet, de toutes les parties du monde, les fils de l'Eglise romaine... Une immense armée, avec l'aide de Dieu et non sans une grande effusion de son propre sang, libéra de l'ordure des païens, outre cette cité où notre sauveur a voulu souffrir pour nous et où il nous laissa son glorieux sépulcre en mémorial de sa passion, plusieurs autres villes encore. *Bulle du pape Eugène III pour la seconde croisade, 1145.*

13

12 LES GUERRIERS. ENCYCLOPÉDIE DE MAURUS HRABANUS. MONT-CASSIN, BIBLIOTHÈQUE DU MONASTÈRE.

13 COMBAT DE CHEVALIERS. ANGOULÊME, BAS-RELIEF DE LA FAÇADE DE LA CATHÉDRALE.

A l'initiative de la miséricorde de Dieu tout-puissant, et avec l'approbation de sa bienveillante clémence, lui qui ne veut pas la mort du pécheur, mais qu'au contraire il se convertisse et vive, moi Guillaume, vicomte de Marseille, gisant sur mon lit, dans la maladie que le même Seigneur m'a envoyée, je suis entouré par les frères du monastère du bienheureux Victor [...] qui, selon la coutume des serviteurs de Dieu, ont entrepris de me suggérer que le moment est venu pour moi d'abandonner la milice du siècle afin de militer pour Dieu. Aussi moi, grâce à Dieu, touché par leurs exhortations, j'ai sacrifié ma chevelure, et selon la règle de saint Benoît, j'ai reçu l'habit monastique... *Cartulaire de l'abbaye Saint-Victor de Marseille (1004).*

O ma joie, quand on m'a dit: allons à la maison de Jahvé! Nous y sommes, nos pas ont fait halte dans tes portes, Jérusalem! Jérusalem, bâtie comme une ville où tout ensemble fait corps; c'est là que montent les tribus, les tribus de Jahvé, pour célébrer, selon la règle en Israël, le nom de Jahvé. Car les sièges de la justice sont là, les sièges de la maison de David. Advienne la paix sur Jérusalem: paix à tes tentes! Advienne la paix dans tes murs: paix à tes châteaux! *Psaume, 121.*

14 LE ROI DAVID. BIBLE DE SAINT ETIENNE HARDING. DIJON, BIBLIOTHÈQUE PUBLIQUE, TOME III, MS 14, FOLIO 13 VERSO.

enchante encore la conscience de l'Occident, et les difficultés rencontrées, la résistance de l'Islam, la nécessité de fournir de constants renforts aux chevaliers qui se sont établis outre-mer pour garder les lieux saints font de la croisade une entreprise permanente, et le grand souci de tous les dirigeants de l'Eglise. Ce souci même les convie à mieux exalter la paix au sein de la chrétienté, à réprimer les discordes intestines qui l'épuisent et qui l'empêchent de diriger toutes ses forces vers la Terre sainte, donc à moraliser plus rigoureusement ceux des guerriers qui ne sont pas encore partis et ceux qui reviennent. Du vivant de saint Bernard, tous les chevaliers d'Europe ont, un jour ou l'autre, décidé de se croiser; beaucoup ont espéré mourir en cours de pèlerinage, lavés de leurs péchés, réconciliés; la plupart ont pris les chemins de la Palestine. Ces voies furent celles de la découverte. D'un univers moins fruste, de châteaux mieux construits, d'églises plus rutilantes, d'un christianisme aussi qui n'était pas seulement observance de rites, mais manière de vivre dans l'imitation de Jésus, dont on s'apercevait mieux en Galilée qu'il était bien un homme, qu'il avait vécu parmi les hommes, et que Dieu par conséquent n'était pas seulement le vengeur farouche, inaccessible, lançant la famine et les mortalités sur les peuples terrorisés. Du voyage, cependant, ce ne furent pas des saints qui revinrent. Tous les guerriers croisés s'étaient égarés au passage dans des villes somptueuses et douces, aux belles femmes, aux souks remplis d'odeurs et de verroteries, et les souvenirs éblouis qu'ils racontaient attisaient parmi ces hommes de proie le goût des bonheurs terrestres. Se mettre en route avait coûté fort cher; il avait fallu vider tous les trésors, emprunter de toutes parts des deniers. Au retour chacun s'était accoutumé à dépenser davantage. Pour le plaisir. La croisade, finalement, rendait plus flamboyante encore la fête profane.

Alors intervenait l'autre exhortation: compenser, se purger du mal par des actes de renoncement. Le plus sûr était de se « convertir », d'abandonner tout à fait le siècle. Nombre de belles histoires que des clercs propageaient dans les cours chevaleresques invitaient à se retirer du monde. Celle, rapportée d'Orient, de saint Alexis, qui, jeune homme, avait su se détourner de la fête, des richesses, des joies de l'amour. L'histoire plus précise, plus plaisante, mieux écoutée, de Guillaume d'Orange. Un homme fait, celui-ci, un chef de guerre: malgré les pleurs de ses amis et de ses sujets, après s'être longtemps battu en soldat du Christ contre les infidèles, il était allé à Brioude déposer ses armes dans le sanctuaire de saint Julien, avec tous les insignes de son ordre, et s'en était revenu, pieds nus, comme un pauvre, servir Dieu d'une autre manière, plus admirable, dans un monastère. Ceux qui suivaient de tels exemples étaient à peu près sûrs de leur fait. Mais il y fallait un courage qui manquait au plus grand nombre. Heureusement, un autre moyen s'offrait, moins héroïque, efficace cependant, de gagner le pardon de Dieu: retrancher sur cette fête qu'était la guerre; contribuer ainsi à l'ornement de la fête sacrée. Donner, pour glorifier Dieu. Les seigneurs les plus puissants, les princes dont l'autorité couvrait toute une contrée, inclinaient naturellement à ce genre de sacrifice. Ils se sentaient les héritiers des anciens rois, dont la mission la plus éminente avait été d'intercession entre ce monde et l'autre. Leur devoir était donc d'accroître à leur tour la somptuosité des liturgies afin d'attirer la faveur du ciel sur les campagnes qu'ils dominaient, sur les bandes de guerriers qu'ils entraînaient au combat. L'établissement de la féodalité, l'éparpillement des pouvoirs régaliens avaient donc déterminé l'éclatement du grand atelier d'art sacré concentré jadis, aux temps carolingiens, autour du trône royal. Des chantiers s'étaient ouverts ici et là, que le haut seigneur du pays gratifiait de ses dons, toujours plus généreux, car il s'enrichissait, écoutait plus attentivement les prêtres. Les édifices religieux suscités par ces aumônes princières rivalisèrent bientôt avec ceux dont les souverains de l'âge précédent avaient été les

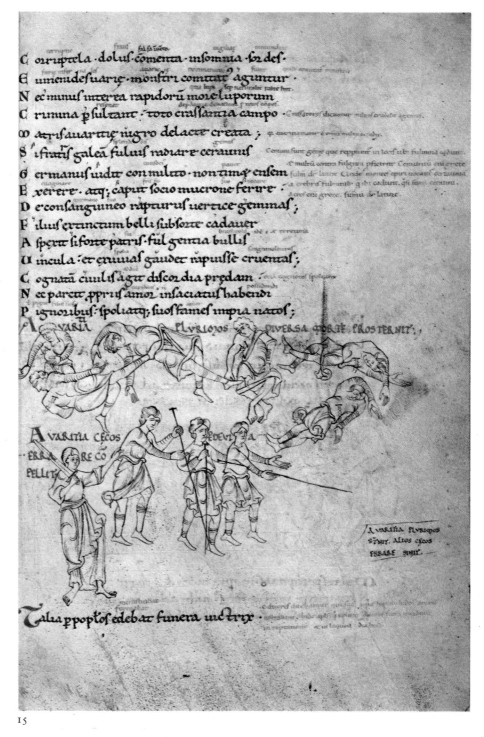

15

Le roi [Robert le Pieux] enrichit ce lieu [le monastère Saint-Aignan d'Orléans] de façon éclatante. Il donna quatre nappes de grand prix, un vase d'argent et sa chapelle, qu'il légua pour après sa mort au Dieu tout-puissant et au très saint confesseur Aignan. La chapelle consistait en ce qui suit: dix-huit chappes en bon état, magnifiques et très bien ornées; deux livres des Evangiles couverts d'or, deux d'argent, et deux autres plus petits, avec un missel d'outre-mer richement décoré d'ivoire et d'argent; douze phylactères d'or; un autel merveilleux, orné d'or et d'argent, contenant en son milieu une pierre admirable appelée onyx; trois croix d'or, dont la plus grande fait sept livres d'or pur; cinq cloches... Le roi donna également à saint Aignan deux églises, celles de Santilly et de Ruan, avec leur village et toutes leurs dépendances... *Helgaud, Vie du roi Robert, 23.*

Dans ses débuts [976], l'archevêque Adalbéron de Reims s'occupa, dès son avènement, d'édifier dans son église. Il fit tomber toutes les arcades dont les structures surélevées obstruaient presque le quart de la basilique à partir du seuil de l'église. Toute l'église fut donc embellie par l'extension de la nef et par la plus grande dignité des structures. Il fit aussi placer, pour l'honneur qui lui est dû, le corps de saint Calixte, pape et martyr, à l'entrée de l'église en un lieu surélevé. Il consacra à cette place un autel. Il adjoignit une chapelle disposée très commodément pour prier Dieu. Il orna le maître autel d'une croix d'or et disposa de part et d'autre des revêtements étincelants... Pour l'honneur de l'église, il suspendit aussi des couronnes dont la ciselure coûta très cher. Il l'éclaira par des fenêtres contenant diverses images et la fit résonner par l'offrande de cloches retentissantes. *Richer, Histoires, III, 22-23.*

promoteurs. Au dernier tiers du XIᵉ siècle, le grand bâtisseur était l'un de ces féodaux, le duc de Normandie Guillaume le Conquérant, qui construisit plus et mieux que n'avait fait l'empereur Louis le Pieux. Il avait péché. Il savait que s'il ne se purifiait pas, sa seigneurie, comme le répéteront les romans de chevalerie, irait péréclitant, minée peu à peu par le mal, que ses sujets seraient frappés, dans leur corps aussi bien que dans leur âme. Il bâtissait donc pour effacer ses fautes: l'abbaye de la Bataille racheta les torts causés durant la guerre d'Angleterre, les deux abbayes de Caen rachetèrent cet autre délit, l'inceste commis en épousant une parente trop proche. Quant aux chevaliers qui suivaient le chef dans chaque province, ils bénéficiaient, certes, de ses bonnes œuvres, participaient aux grâces qu'elles attiraient; ils pouvaient compter aussi sur les indulgences de croisade. Ces secours étaient-ils suffisants? Les prêtres de leur entourage les persuadaient du contraire, et qu'ils seraient sûrement damnés, éternellement bouillis, brûlés, et déjà punis en ce monde par toutes les lèpres et les misères s'ils ne se dépouillaient un peu. Ils donnaient donc eux aussi, pour leur salut, et, au moment des funérailles, pour les défunts de leur lignage. Ils se privaient,

choisissaient de dépenser moins pour leurs divertissements. Ce qu'ils soustrayaient à leur plaisir allait à ceux dont la fonction spécifique était la prière.

Les gens d'Eglise étaient eux aussi, des seigneurs; ils exploitaient des paysans comme les autres; ils en tiraient, comme les autres, des revenus sans cesse plus abondants. A ces ressources s'ajouta, transférée par l'aumône, une bonne part des profits de la seigneurie laïque. Si bien que les ecclésiastiques furent en fin de compte les principaux bénéficiaires de la croissance agricole. Leur comportement différait moins qu'on ne pense de celui des chevaliers. Autant que ceux-ci, ils aimaient le luxe, les parures, les joies mondaines; ils dépensaient pour cela comme le faisaient les laïcs de leur rang. Toutefois, la plupart d'entre eux tenaient à remplir au mieux leur office; même s'ils ne songeaient qu'à leur propre gloire, ils savaient bien qu'elle n'apparaissait nulle part plus éclatante que dans les cérémonies dont ils étaient les ordonnateurs. Pour que la fête sacrée fût plus salutaire et pour qu'elle servît leur prestige, ils voulurent la rendre plus splendide. Voici comment l'Occident si pauvre encore put, à l'époque féodale, bâtir et orner tant d'églises: l'institution seigneuriale d'une part, la nécessité de l'acte sacrificiel d'autre part destinaient les meilleurs fruits du travail paysan à des entreprises de célébration. Il revint aux gens d'Eglise, parfois sur l'ordre du prince, la plupart du temps de leur propre mouvement, de transmuer les biens charnels en biens spirituels, d'opérer cette capture des grâces divines dont les œuvres de l'art sacré semblaient les instruments majeurs.

Dans les décennies qui suivirent la décadence du pouvoir carolingien, un tel rôle

C'est ainsi que, sur le conseil de l'évêque [Arnaud d'Orléans], non seulement les bâtiments de la cathédrale, mais les autres églises qui se détérioraient dans cette cité, les basiliques dédiées à la mémoire des différents saints, furent réédifiées plus belles que les anciennes, et le culte y fut rendu à Dieu mieux que partout ailleurs. *Raoul Glaber, Histoires, II, 5.*

15 PSYCHOMACHIE DE PRUDENCE, XIᵉ-XIIᵉ SIÈCLE. LYON, BIBLIOTHÈQUE MUNICIPALE, MS 22.

16. L'ARBRE DU BIEN, L'ARBRE DU MAL. « LIBER FLORIDUS », SAINT-OMER, VERS 1120. GAND, BIBLIOTHÈQUE DE L'UNIVERSITÉ, COD. 1125, FOLIOS 231 VERSO ET 232 RECTO.

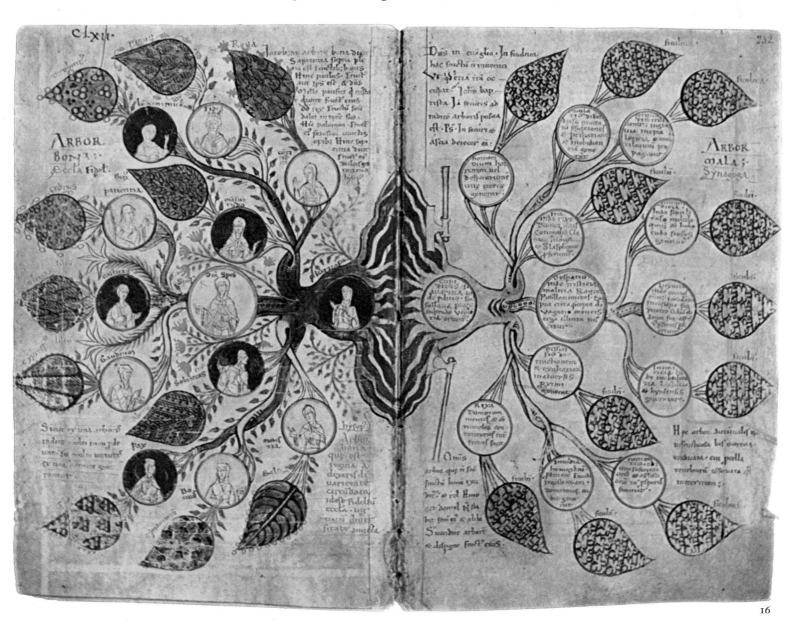

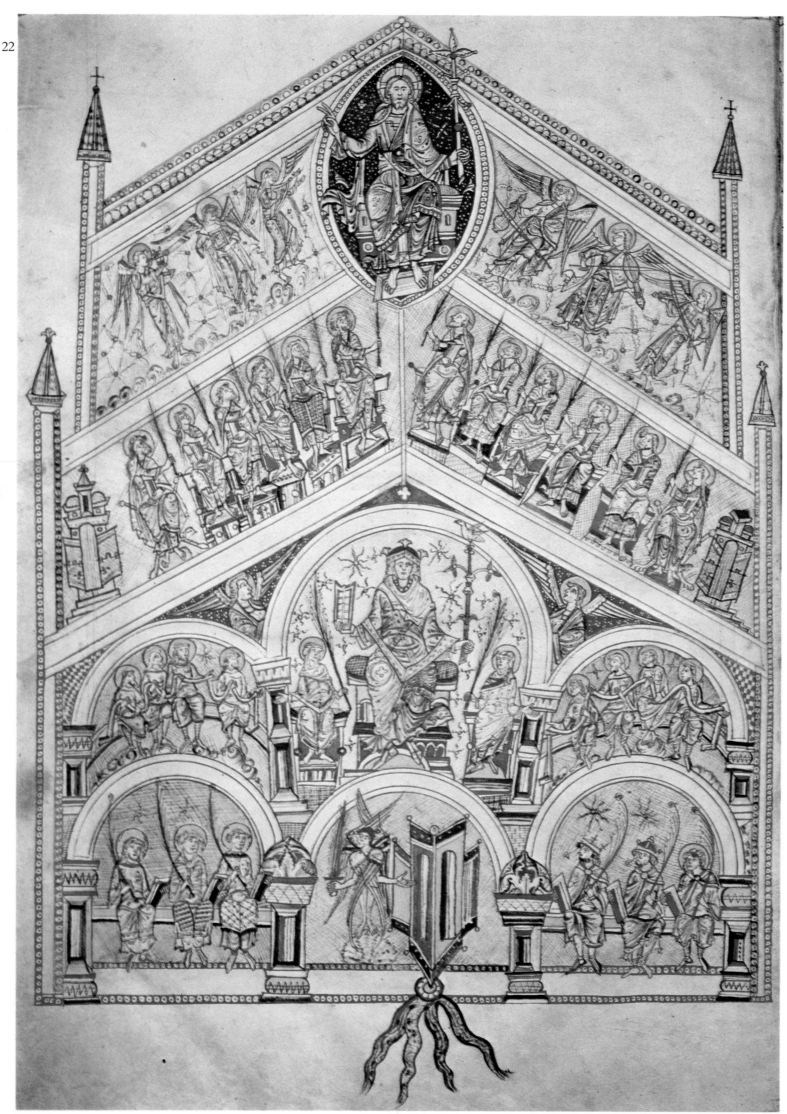

avait été principalement tenu par les évêques. La cathédrale, l'église de la cité, constituait en effet le pivot de l'ordre ecclésiastique. Au moment où, dans les provinces, les ducs et les comtes s'appropriaient l'une des vertus royales, la militaire, ces autres princes qui, dans chaque diocèse, dirigeaient l'Eglise héritèrent l'autre vertu, la *sapientia*, la « sagesse ». C'est-à-dire la capacité et le devoir de promouvoir une culture construite sur le modèle de la culture romaine, fondée par conséquent sur le livre, la langue latine, donc sur l'école, et sur l'art d'édifier de grands monuments de pierre, de sculpter dans la pierre des formes parmi lesquelles la prééminence allait à la figuration du corps humain. Car les rois dont les évêques bâtisseurs remplissaient désormais l'office, Charlemagne, Louis le Pieux, Charles le Chauve, s'étaient voulus les successeurs des Césars. Ils avaient conçu leur règne comme une Renaissance, celle de la Rome constantinienne – c'est-à-dire d'un christianisme savant et triomphal, associé aux pompes de l'Etat, et dont le Dieu n'apparaît jamais qu'investi de la puissance et de la gloire, de la plénitude des pouvoirs que le souverain eût lui-même souhaité posséder. L'art épiscopal, devant qui l'art royal au Xe siècle s'effaça, se trouva donc aussitôt marqué de deux traits : cet accent glorieux qui fit s'ériger toutes les églises comme les monuments d'un triomphe, et d'autre part tout ce qui revivait de l'esthétique classique au terme d'un long enchaînement de restaurations ferventes. Deux siècles plus tard, quand naquit l'art de Cîteaux, ces traits demeuraient encore fortement imprimés dans l'art sacré. Toutefois l'art de Cîteaux n'était pas un art d'évêque. Au seuil du XIIe siècle, le plus grand art était monastique.

La fonction épiscopale impliquait en effet trop d'autorité dans le temporel et promettait trop de profits pour que les évêchés n'aient pas été rapidement convoités par la haute aristocratie laïque. Aussitôt que le roi était devenu impuissant à les défendre, la cathédrale et les droits qu'elle possédait étaient tombés au pouvoir des chefs de guerre : dans le Sud de la Gaule, tous les prélats en l'an mille étaient les frères, les oncles ou les neveux du comte ou du vicomte qui commandait dans leur cité, et qui, de ce fait, exploitait les biens de l'évêché comme les siens propres. Quant au chapitre, à la communauté rassemblant le clergé cathédral, il était partout devenu comme une annexe de la chevalerie locale, un lieu où les nobles casaient leurs cadets, et sa fortune avait elle aussi glissé aux mains de quelques seigneurs. Une telle emprise des puissances du monde avait réduit notablement les moyens destinés aux liturgies dont la cathédrale devait être le lieu. Elle avait terni l'éclat de ces prières. Celles-ci étaient apparues de moindre valeur, et la piété des fidèles s'était détournée résolument pendant le XIe siècle vers des églises que la rapacité des grands épargnait davantage : les monastères. En Occident, le monachisme était lui aussi un legs de Rome. Mais de Rome décadente. Il s'était implanté tardivement dans un univers qui déjà se ruralisait, qui se cloisonnait et qu'assombrissait la désespérance devant la destruction de l'ordre ancien. Le sentiment s'affermissant que le monde est mauvais, voué au pourrissement, et le temps, une implacable usure, le monastère s'était établi comme l'envers du triomphalisme constantinien, dans le repli. Sauver ce qui pouvait l'être, alors que tout allait au naufrage ; courbant le dos, survivre, dans le mépris du périssable, jusqu'à la fin prochaine des temps, et jusque-là, maintenir dans quelques abris clos un reste d'ordonnance, telle était l'intention de Benoît de Nursie, dont la Règle s'imposa bientôt à tout le monachisme latin, celle du pape Grégoire le Grand, son disciple, qui tirait du Livre de Job ses maximes de pénitence. Avec l'usage de la langue latine, le monastère bénédictin avait recueilli, parmi les débris de la culture antique, tout ce qui pouvait s'accommoder d'une morale de renoncement. Il était donc apparu comme la seule structure religieuse solide dans les régions les plus étrangères à la civilisation romaine, où les cités étaient absentes ou moribondes, en Angleterre, dans la vaste épaisseur

Par la prédication des apôtres, le col de toutes les nations fut soumis au joug du Seigneur, d'où ce nombre infini de croyants. Mais dès l'instant où les saints apôtres par la gloire du martyre quittèrent ce monde, la sainte communion et institution apostolique commença de tiédir peu à peu. L'esprit de quelques-uns de ceux qui avaient reçu la doctrine des bienheureux apôtres s'enflamma. Ils s'isolèrent et entreprirent d'habiter ensemble. On les appela d'un mot grec, cénobite, qui désigne la vie en commun. Les monastères tirent de là leur origine. *Cartulaire de l'abbaye Saint-Victor de Marseille (1005).*

17 SAINT AUGUSTIN, LA CITÉ DE DIEU. CANTERBURY, VERS 1100. FLORENCE, BIBLIOTHÈQUE LAURENTIENNE, PLUT. 12, COD. 17, FOLIO 2 VERSO.

24

Guillaume, comte d'Angoulême, offrit à Saint-Cybard, pour prix de sa sépulture, des dons variés et somptueux aussi bien en domaines qu'en fils d'or et d'argent, et d'autres choses encore. Entre autres présents, il donna une croix d'or processionnelle décorée de pierreries, pesant sept livres, et deux candélabres d'argent de fabrication sarrasine, pesant quinze livres. *Adémar de Chabannes, Chronique, III, 66.*

Quant aux mœurs des moines, on ne saurait trop dire la prédilection et le zèle qu'il [Adalbéron] montra à les corriger et à les rendre distinctes des comportements du siècle. Non seulement il veilla à ce qu'ils se fissent remarquer par la dignité de leur vie religieuse, mais il eut soin d'éviter leur amoindrissement en accroissant leurs biens temporels. *Richer, Histoires, III, 25.*

Il advint ensuite, c'est-à-dire la huitième année après le millénaire de l'incarnation du Sauveur, que divers indices permirent de découvrir, dans des lieux où elles étaient restées longtemps cachées, de nombreuses reliques de saints. Comme si elles avaient attendu longtemps le moment de quelque glorieuse résurrection, sur un signe de Dieu elles furent livrées à la contemplation des fidèles et versèrent dans leur esprit un puissant réconfort. *Raoul Glaber, Histoires, III, 5.*

de sauvagerie germanique sur quoi vint s'appuyer la monarchie franque. Et lorsque les ancêtres de Charlemagne entreprirent de restaurer l'Eglise, ils se fondèrent sur ces abbayes. Mais ils leur assignèrent des missions nouvelles, d'évangélisation, d'étude, de prédication morale: des missions épiscopales. Par la volonté de ces rois, les communautés monastiques, arrachées à l'isolement, à l'humilité, vinrent ainsi s'établir au centre de tous les rituels de majesté. Cette phase d'ouverture dura peu. Elle fut décisive pour l'histoire des formes artistiques. Car les fastes constantiniens qui s'introduisirent à ce moment dans les monastères déposèrent au sein de ces asiles d'abstinence des réserves de haute culture, des collections de livres, les parures du grand cérémonial liturgique. Ces provisions culturelles demeurèrent en place quand l'épiscopat régénéré reprit ses positions et quand le monachisme se rétracta de nouveau au cours du IXe siècle pour s'appliquer à ce qui avait toujours été proprement l'office des moines: pleurer les péchés du monde dans l'attente du jugement dernier, célébrer continûment la prière solennelle à l'intention de tout le peuple, qui chargeait ces délégués de la proférer pour lui.

Lorsque les chefs de guerre s'étaient partagé le pouvoir des rois, ils avaient voulu dominer les monastères comme ils dominaient les cathédrales. Ils les utilisèrent – mais autrement, et d'une manière qui les obligeait à les tenir à l'abri de la décadence. Les abbayes leur parurent en effet les lieux les plus propices au déroulement des fêtes sacrées qu'il leur appartenait maintenant de présider et dont ils souhaitaient qu'elles fussent à la fois dévotes et splendides. Tels le marquis Boniface de Canossa à l'abbaye de Pomposa, les princes s'accoutumèrent donc à séjourner de temps à autre parmi les religieux; ils vinrent accomplir avec eux les gestes de purification dont on savait qu'à travers leur personne, leur maisonnée, leurs suivants d'armes, le pays tout entier profitaient. Ils choisirent aussi les monastères pour y placer l'un ou l'autre de leurs fils et des fils de leurs amis. C'était un moyen pour chaque lignage aristocratique de soulager sa demeure d'un surcroît de progéniture tout en bénéficiant de grâces particulières: intégrés aux équipes de prières sans que fussent dénouées les solidarités premières qui les liaient aux gens de leur sang, les rejetons des familles nobles sollicitaient spécialement le ciel en faveur de leur parenté. Ces garçons étaient offerts très jeunes, à peine sortis de l'univers féminin qui avait enveloppé leur enfance. Il fallait les éduquer. Pour cette raison le monastère continua d'être une école. Celle-ci servait d'abord à la formation des novices, mais elle accueillait d'autres jeunes, et par elle de futurs guerriers prenaient quelque contact avec la culture savante. Enfin, les princes choisirent les monastères pour nécropoles. Leur dépouille y était portée, celles aussi de leurs proches, de leurs vassaux, et tous les mortels du voisinage rêvaient d'y reposer un jour. Nulle place ne semblait préférable pour attendre la résurrection des morts: une pluie de bénédictions l'inondait.

Pour les principaux seigneurs, le monastère représentait donc comme un enracinement de puissance. Sur cette assise reposait leur renommée: une nouvelle littérature d'éloges à la gloire des maîtres du pouvoir féodal prit naissance, près des tombeaux de leurs ancêtres, à partir des épitaphes qui en conservaient la mémoire. Sur cette assise reposait surtout le prestige essentiel que valait aux princes leur fonction liturgique et qui faisait tolérer leurs exactions: de toutes les dévotions qui convergeaient vers l'abbatiale, une part inévitablement se tournait vers leur personne. Les services majeurs que l'institution monastique rendait aux puissants de la terre expliquent que les dynasties ne possédant pas encore de monastère dans leur patrimoine se soient préoccupées d'en implanter. Tous les princes eurent ce souci, même les princes du clergé, tel l'archevêque de Milan Aribert qui établit dans sa cité une abbaye nouvelle pour abriter sa propre sépulture. L'orée du XIe siècle est à la fois une grande époque de fondations monas-

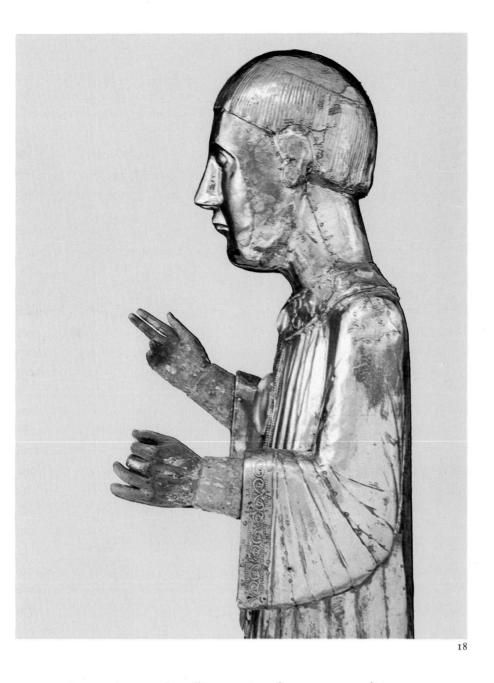

18

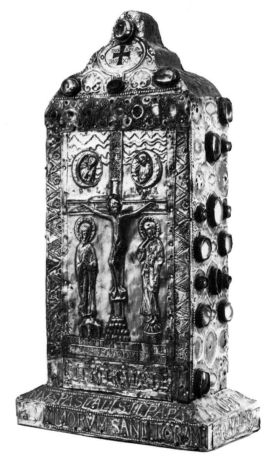

L'illustre roi prend sur ses épaules la dépouille du saint, aidé par son peuple rempli de joie et d'allégresse. On la transfère au milieu des cantiques dans le nouveau temple que ce même glorieux Robert avait fait bâtir, en célébrant le Seigneur et saint Aignan au son du tambour et des chants, des violes et de l'organon. On la dépose dans le lieu saint pour l'honneur, la gloire et la louange de Jésus-Christ notre Seigneur et de son serviteur Aignan, favorisé d'une gloire particulière. *Helgaud, Vie du roi Robert, 22.*

19

18 BUSTE-RELIQUAIRE DE SAINT CHAFFRE. ARGENT REPOUSSÉ ET DORÉ SUR ÂME DE BOIS, XIIᵉ SIÈCLE. LE MONASTIER, ÉGLISE.

19 RELIQUAIRE DIT DU PAPE PASCAL. ÂME DE BOIS, PLAQUES EN ARGENT DORÉ ET REPOUSSÉ, BANDES DE FILIGRANES RAPPORTÉS. FIN DU XIᵉ SIÈCLE. CONQUES, TRÉSOR DE L'ANCIENNE ABBAYE.

tiques et l'étape décisive dans l'instauration des structure politiques que nous appelons féodales. Et ce furent des abbayes que Guillaume de Normandie décida de fonder pour ses grandes démonstrations de pénitence. L'utilité des monastères explique aussi que tous les patrons laïcs qui n'étaient pas tout à fait insouciants de leurs devoirs aient pris tant de soin de leur abbaye: son rayonnement, les profits que le pouvoir pouvait en attendre, dépendaient de la qualité des prières que l'on y chantait. Leur première sollicitude alla à la bien munir de reliques. Ils y entassèrent ces restes du corps des saints où l'on croyait emprisonnée, à portée de la main, et comme un gage permanent, tangible de salut, de guérison, de fertilité, une parcelle de sacré – de ces ossements que les chroniqueurs de l'an mille ont vu sortir de terre en multitude, comme si Dieu, passé le millénaire de la Passion, réconcilié avec son peuple, avait manifesté sa nouvelle bienveillance en révélant ces débris longtemps cachés. On en rapportait beaucoup aussi d'Orient: la croisade fut comme une vaste moisson de ces talismans bénéfiques. Les reliques donnaient cent fois plus de vigueur aux vertus de l'oraison monastique. Les saints dont elles étaient les vestiges terrestres la présentaient eux-mêmes devant le trône de l'Eternel. A condition que l'on ait eu des égards pour leur tombeau, qu'on l'ait visité périodiquement, comme on se réunissait périodiquement autour des princes lors des solennités de la puissance. Des pèlerinages s'organisèrent, convergeant vers ces châsses. D'autant plus fréquentés que les miracles

Au milieu du Carême, pendant les vigiles de la nuit, comme une grande foule entrait dans le sanctuaire et se pressait autour du tombeau de saint Martial [de Limoges], plus de cinquante hommes et femmes se piétinèrent mutuellement et moururent à l'intérieur de l'église. Ils furent enterrés le lendemain. *Adémar de Chabannes, Chronique, III, 49.*

s'opéraient auprès d'elles plus nombreux, plus éclatants, et que le récit de ces merveilles était plus adroitement publié. Les foules alors affluaient généreuses. Riches et pauvres arrivaient les mains pleines, entendant bien par leur don forcer le saint à les aider, et les moines, ces jours-là, se fatiguaient à rassembler les offrandes. L'attention des protecteurs des abbayes se manifesta d'une autre manière: ils veillèrent à la régularité de la vie monacale. Pour être agréables à Dieu, les prières devaient en effet venir de bons moines, qui tenaient fidèlement leur engagement de stabilité, d'obéissance, de continence, d'humilité. Le prince prit soin de leur vertu. Il protégea la communauté contre ce qui du dehors pouvait venir la troubler, et d'abord en faisant respecter les stipulations de la charte de fondation interdisant toute ingérence extérieure. Et si, malgré ces précautions, il advenait que la « conversation » des religieux – leur manière de remplir leur office – se détériorât, le prince travaillait à rétablir l'ordre. Tant de sollicitude fit que l'institution monastique échappa mieux que l'épiscopale à la corrosion du siècle. Ce fut donc par l'intermédiaire des moines que la société féodale établit ses plus étroites liaisons avec le sacré. Et le plus abondant du flot d'offrandes qui consacraient au Maître de l'univers une part des richesses terrestres convergea par conséquent pendant tout le XIᵉ siècle vers les monastères.

Offrandes du petit peuple misérable qui venait portant ses pains, ses gâteaux de cire et les pauvres bijoux que l'on n'enfouissait plus dans les tombes avec le corps des parents défunts, mais que l'on suspendait près des châsses afin que les

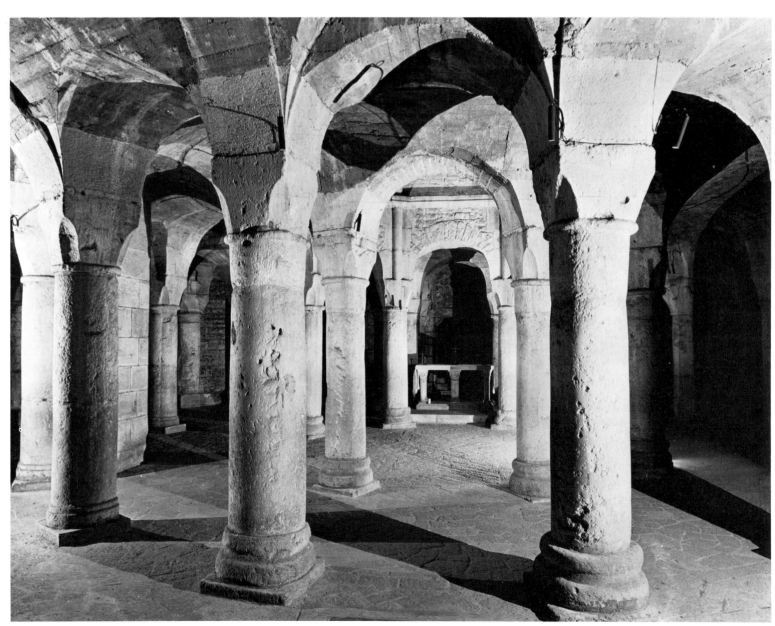

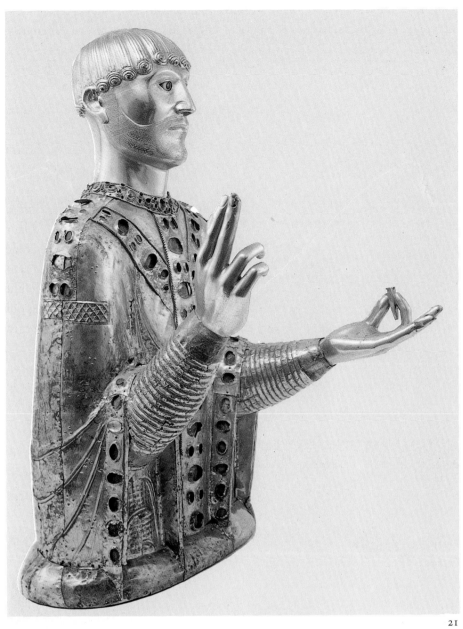

21

Lorsque nous entrâmes au monastère, par chance, l'endroit retiré où l'on garde la vénérable image était ouvert. Arrivés devant elle, nous étions si à l'étroit, en raison de la multitude de fidèles prosternés, que nous ne pûmes nous incliner nous aussi. J'en fus fâché et restai debout à regarder l'image. *Bernard d'Angers, Miracles de sainte Foy, I, 13.*

Statue remarquable par son or très fin, ses pierres de grand prix et reproduisant avec tant d'art les traits d'un visage humain que les paysans qui la voyaient se sentaient traversés d'un regard perçant et croyaient percevoir parfois, dans les rayons de ses yeux, le signe d'une faveur plus indulgente à leurs vœux. *Bernard d'Angers, Miracles de sainte Foy, I, 13.*

morts fussent en paix. Offrandes des chevaliers, les plus nombreuses, aumônes en terres, en droits de commander et d'exploiter les hommes, bribes de seigneuries qui peu à peu s'aggloméraient, s'organisaient en ensembles patrimoniaux toujours gagnant sur la fortune laïque. Offrandes aussi des clercs, des chanoines, des évêques, toute leur vie en âpre conflit avec les moines à propos de taxes, de serfs fugitifs, du patronage des églises paroissiales qui rapportait gros, à propos de sépultures qu'on se disputait, de reliquaires en concurrence, mais qui, à l'heure de la mort, donnaient aussi. Offrandes enfin des princes. Ceux-ci puisaient parfois dans le trésor de leur monastère, lorsqu'ils ne pouvaient faire autrement. Etaient-ils acculés à une grosse dépense d'argent – ainsi pour partir en croisade – ils se tournaient vers leurs moines, proposaient de forts gages fonciers; bon gré, mal gré, les religieux raclaient le métal précieux sur le revêtement des autels, dépouillaient de quelques gemmes les capsules où reposaient les corps saints. Mais les princes restituaient. Ils dédiaient toujours au sanctuaire où l'on priait pour leur âme, celles de leurs aïeux et pour la fortune de leurs armes, la bonne part du butin que Dieu leur donnait en même temps que la victoire. De même que Charlemagne avait jadis prélevé, en faveur des grandes églises de la chrétienté, une portion de l'or dont ses guerriers s'étaient emparés en Pannonie, de même les princes qui revenaient victorieux des armées infidèles en offrirent les dépouilles aux grands monastères du XIᵉ siècle. Les murs des abbayes ne s'ornè-

Certes, cette enveloppe de reliques saintes est fabriquée en forme d'une figure humaine suivant le désir de l'artiste, mais elle est magnifiée par un trésor bien plus précieux que jadis l'Arche de la Loi. S'il est vrai que dans cette statue est conservé intact le chef d'une si grande martyre, on a là, sans aucun doute, l'une des plus belles perles de la Jérusalem céleste... Par conséquent, la statue de sainte Foy ne comporte rien qui justifie interdiction ou blâme, puisque, semble-t-il, aucune erreur ancienne n'en a été renouvelée, des pouvoirs des corps saints n'en ont pas été réduits et la religion n'en a subi aucun dommage. *Bernard d'Angers, Miracles de sainte Foy, I 13.*

20 DIJON, CRYPTE DE LA CATHÉDRALE SAINT-BÉNIGNE, DÉBUT DU XIᵉ SIÈCLE.

21 BUSTE DE SAINT BAUDIME. ÂME DE BOIS RECOUVERTE DE LAMES DE CUIVRE REPOUSSÉ DORÉ, FIN DU XIIᵉ SIÈCLE. SAINT-NECTAIRE, ÉGLISE.

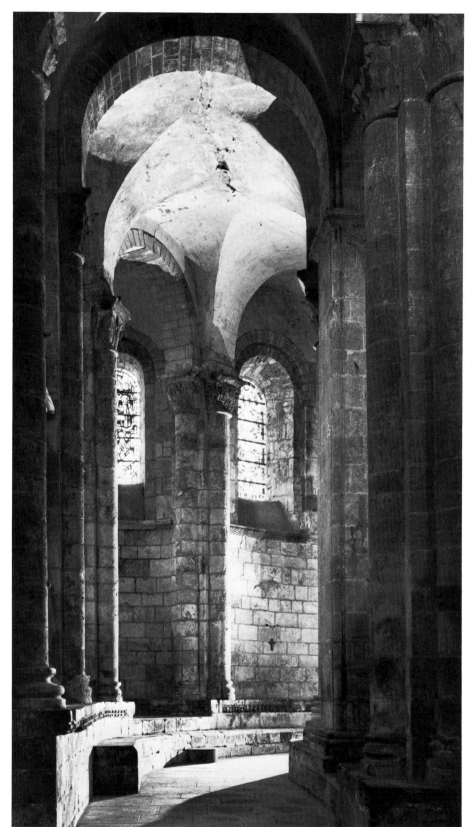

22

Les jours de fête, la basilique était si pleine que par tous côtés refluait le trop plein des foules. Non seulement ceux qui voulaient entrer n'entraient pas, mais ceux qui étaient entrés se trouvaient refoulés par les précédents et obligés de sortir. On pouvait voir parfois, chose étonnante, une telle poussée en arrière opposée à ceux qui allaient de l'avant pour vénérer et baiser les saintes reliques [...] que personne, parmi ces milliers de gens, ne pouvait bouger un pied, tant ils étaient comprimés les uns contre les autres. On ne pouvait rien faire que rester sur place, figé comme une statue de marbre. Seule ressource: pousser des hurlements... Plus d'une fois les moines qui montrent les témoignages de la passion du Seigneur, dépassés par les colères et les querelles des pèlerins et n'ayant pas d'autre issue, se sont enfuis par les fenêtres avec les reliques. *Suger, De la consécration.*

22 SAINTE-FOY-DE-CONQUES, DÉAMBULATOIRE.

23 SAINTE-FOY-DE-CONQUES, TRIBUNES.

rent pas seulement des chaînes dont d'heureuses expéditions avaient délivré les chrétiens captifs, mais de tous les bijoux, de toutes les parures ravies en Espagne, en Sicile, dans les combats de la guerre sainte. De l'enrichissement de l'Occident, les monastères bénéficièrent plus que quiconque, et d'abord les meilleurs, ceux où la Règle était le plus rigoureusement observée.

Ces richesses, le Nouveau Testament enjoignait de les mépriser, de s'en défaire. L'Evangile contient deux exhortations primordiales. De charité: le royaume de Dieu est promis à ceux qui partagent avec les pauvres. De renoncement: nul n'y entre s'il ne choisit de vivre comme un pauvre. Les Actes des Apôtres ajoutent

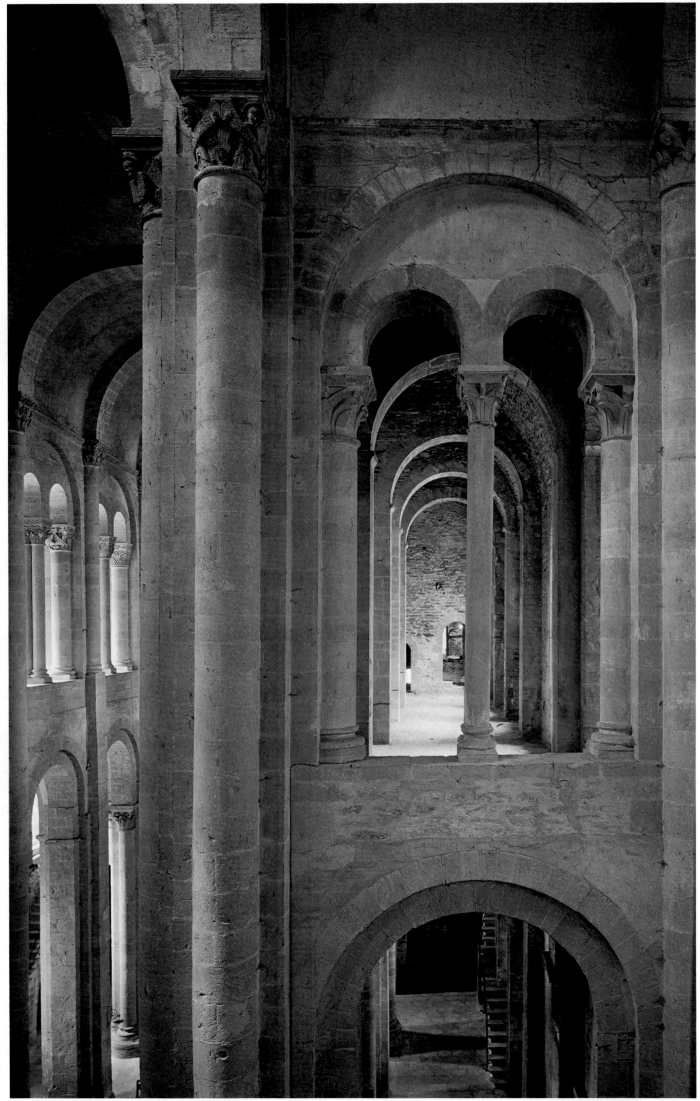

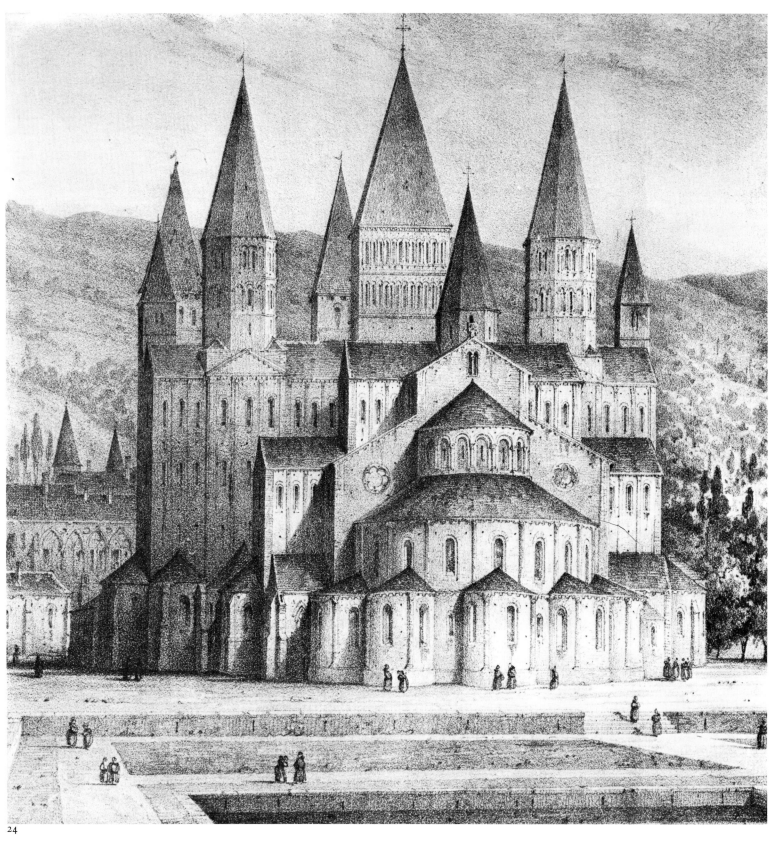

24

24 ÉGLISE DE L'ABBAYE DE CLUNY AU XVIᵉ SIÈCLE,
LITHOGRAPHIE D'ÉMILE SAGOT (APRÈS 1798). PARIS,
BIBLIOTHÈQUE NATIONALE, CABINET DES ESTAMPES.

qu'il est bon de travailler de ses mains. Or les moines se jugeaient les plus fidèles disciples du Christ. La Règle de saint Benoît prescrivait formellement la pauvreté, la charité, le travail manuel. Pourquoi les moines ne refusèrent-ils pas les biens de ce monde qui de toutes parts leur parvenaient ? Pourquoi ne les distribuèrent-ils pas autour d'eux, parmi l'immense dénuement de ces campagnes ? Pourquoi les employèrent-ils, en toute bonne conscience, à rendre plus somptueux le déploiement d'une fête ?

C'est qu'ils étaient prisonniers d'une image. Ces hommes vivaient naturellement tournés vers le passé, persuadés que l'univers visible de jour en jour se défait, s'abîme, que l'ancien temps est toujours bon, en tout cas meilleur que n'est le

temps présent. Les modèles de comportement hérités de l'âge carolingien montraient en eux les officiants attitrés et splendides d'une cérémonie triomphale. Et les propositions de cette idéologie respectable étaient d'autant plus convaincantes qu'elles trouvaient à s'appuyer sur l'Ecriture. Le Dieu de l'Ancien Testament réclame à haute voix d'être encensé, d'être paré. Jésus lui-même détourne ses disciples de ne penser qu'aux pauvres de la terre, et si Judas en vient à le trahir, n'est-ce pas pour refuser d'admettre qu'il est bon de consacrer une part des richesses du monde à glorifier Dieu? Le Christ de la résurrection, le Christ du retour n'est pas non plus celui du dénuement, mais du triomphe; la croix apparaît moins en ce temps l'instrument d'un supplice infamant qu'un emblème éclatant de victoire. L'an mille a couronné ses crucifiés d'autant de splendeurs que ses rois. Ajoutons qu'à propos de la pauvreté nécessaire, le langage de l'Ecriture est ambigu: la riche diversité du vocabulaire initial s'est appauvrie dans la traduction latine de la Vulgate, s'est réduite à deux termes, *pauper*, signifiant non pas qui n'a rien, mais qui possède peu, *humilis*, signifiant qui s'incline. Enfin, dans la réflexion des Pères de l'Eglise, l'accent s'est transporté sur la pauvreté « en esprit » dont parle le Sermon sur la montagne, glissant irrésistiblement vers la notion d'humilité: il importe au suivant du Christ d'être d'abord affamé de justice, non violent, sans défense, et c'est moins à la possession qu'il lui faut renoncer qu'à la puissance, à l'orgueil que celle-ci suscite. De fait, dans la galerie des vices que le XIᵉ siècle imagine, *Avaritia*, *Cupiditas*, *Superbia* se dressent dans la stature d'un seigneur en armes, d'un cavalier casqué, d'un de ces chevaliers que l'idéologie des prêtres entend assujettir. Alors que parmi les figures de vertus, on cherche en vain celle de la pauvreté. *Humilitas*, *Caritas*, *Largitia* sont là par contre, comme autant d'invites à ne pas prendre, à donner, à ne plus dominer, à s'incliner – à s'incliner devant Dieu, à donner à Dieu. C'est-à-dire aux moines – pour les sacrifices de la fête liturgique. La Bible, sans cesse relue, sans cesse remémorée dans les cloîtres, les commentaires dont elle avait été l'objet depuis des siècles justifiaient cette fête, autorisaient toutes les interprétations qui, dans les monastères, furent données au XIᵉ siècle de la charité, de la pauvreté, du travail manuel.

La société du haut Moyen Age ignorait en fait l'indigence. Périodiquement, des milliers d'êtres périssaient sans recours dans d'atroces famines. Toutefois dans l'intervalle de ces tribulations, les solidarités familiales, celles de la seigneurie, dont les maîtres ne pouvaient sans déchoir refuser de nourrir les affamés, mettaient en jeu des mécanismes de redistribution où se résorbait la vraie misère. A de telles structures répondent les dispositions charitables des règles monastiques. Celle de saint Benoît enjoint simplement: *pauperes recreare*, sans préciser de quelle manière, sinon en accueillant ceux qui frappent à la porte, en partageant les

Je fais cette donation suivant cette disposition: que soit construit à Cluny, en l'honneur des saints apôtres Pierre et Paul, un monastère régulier; que des moines s'y rassemblent pour vivre selon la règle de saint Benoît, et qu'ils possèdent ces biens, les tiennent, les gardent, les administrent à jamais, afin que, fidèlement, ils animent de leurs louanges et de leurs supplications cette vénérable maison de prière, qu'ils mettent tout leur désir et leur ardeur à la recherche persévérante de l'oraison et qu'ils adressent au Seigneur des requêtes ferventes pour moi et pour ceux dont la mémoire est énumérée plus haut [...] Qu'aucun prince séculier, comte, évêque, ni pontife du siège de Rome, je l'en adjure par Dieu et en Dieu par tous ses saints et par le jour terrible du jugement, n'envahisse les biens de ces serviteurs de Dieu, s'en empare ou les diminue, les échange, les concède à quiconque, ou établisse sur eux un abbé contre leur volonté. *Charte de fondation de Cluny par Guillaume d'Aquitaine, 909.*

25 ÉLÉVATION DE L'ÉGLISE DE L'ABBAYE DE CLUNY. PARIS, BIBLIOTHÈQUE NATIONALE, CABINET DES ESTAMPES.

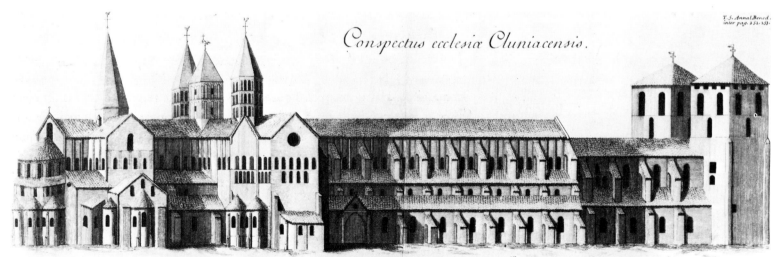

Conspectus ecclesiæ Cluniacensis.

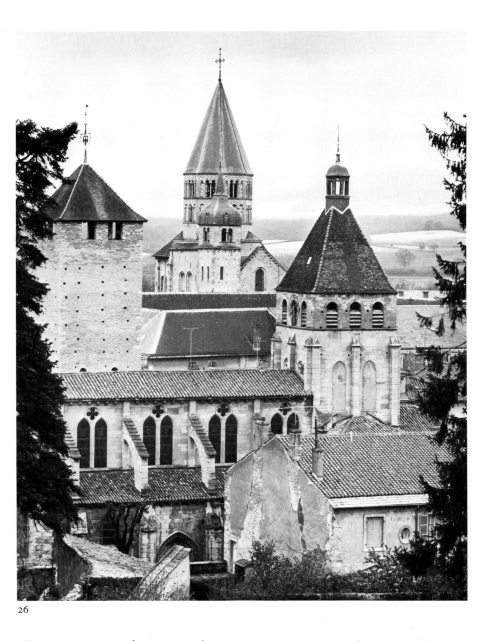

26

vêtements usagés, à la manière de saint Martin. Au IXe siècle, Benoît d'Aniane tente de réduire l'incertitude, veut définir : de tout ce que reçoit le monastère, la dîme doit revenir aux pauvres. Le dixième seulement, ce qui est peu. Aux pauvres – entendons bien aux hôtes, et qui sont classés en deux catégories : ceux de qualité doivent être traités les premiers, honorablement, ce qui absorbe presque tout de la dépense ; les autres se contenteront du petit reste. Dans les pratiques en usage à Cluny – qui incarnent la perfection monastique au moment où saint Bernard entre à Cîteaux – la part attribuée aux vrais pauvres s'est encore rétrécie, et le service social, ritualisé davantage. Cluny distingue deux offices : l'« hôtellerie » (somptueuse, où sont accueillis les visiteurs arrivant à cheval, c'est-à-dire les seigneurs) et l'« aumônerie ». Celle-ci reçoit le pain et le vin dont les moines se privent volontairement les jours de jeûne ; elle répartit cette provende entre diverses catégories d'assistés : en premier lieu, les *peregrini*, les piétons de passage, qui sont logés à part et n'ont droit qu'au pain noir ; quelques serviteurs embauchés six fois l'an pour joncher le sol du cloître et de l'église ; les mendiants ; enfin un certain nombre de figurants, puisque dans la représentation rituelle dont le monastère est le théâtre, un personnage a sa place obligée : le pauvre. Le pauvre dont chacun des moines lave les mains et les pieds le Jeudi saint. Les pauvres, ceux-ci sûrs du lendemain, qui forment dans chaque monastère une équipe réglementaire de dix-huit pensionnaires. Sans doute, à certaines dates distribuait-on encore des tranches de lard à tout venant. Sans doute les bons abbés – et leurs biographes célèbrent alors hautement leur sainteté – décidaient-

ils en temps de grande pénurie d'ouvrir plus généreusement les greniers. La charité monastique n'en ressemblait pas moins à celle des princes. A celle du roi de l'an mille, Robert le Pieux, qui traînait à sa suite un nombre déterminé de pauvres – et lorsque l'un d'eux mourait, on s'empressait de le remplacer pour que l'ordonnance rituelle ne fût pas rompue. A celle du comte de Flandre, Charles le Bon, contemporain, lui, de saint Bernard : lorsqu'il fut assassiné dans une église de Bruges, il dirigeait comme un roi la liturgie ; il chantait la prière les mains ouvertes, et les pauvres défilaient pour, dans ses mains, prendre chacun un denier – une pièce d'argent désormais, signe des temps nouveaux ; des essaims de pauvres vinrent gémir, attroupés, autour de son cadavre, attendant un dernier bienfait, le repas rituellement partagé avec le défunt le jour de ses funérailles. Dans le rôle que tient le moine et dans celui que tient le seigneur, place est donc faite à la charité. Mais une place accessoire, rigoureusement circonscrite par les usages, et qui coûte fort peu. Au temps de la conversion de saint Bernard, c'était par un geste étriqué, machinal, que les meilleurs disciples du Christ, quelques fous mis à part, croyaient remplir le premier devoir évangélique : donner aux pauvres de Dieu.

Le second – vivre en pauvre parmi les pauvres – était-il entendu comme une injonction à se dépouiller des richesses ? Non pas. La pression était trop forte des représentations d'une société, vue comme une hiérarchie d'« états », de rangs, d'« ordres ». Dans une structure économique où la plupart des biens ne pouvaient s'acquérir sinon par héritage ou par don, l'opulence était perçue comme une faveur de Dieu, établie par la sagesse divine en relation nécessaire avec la prééminence dans l'échelle des qualités et des offices. Or chacun pensait que l'office du moine se situait au plus haut degré. Au seuil du XIIe siècle, l'abbé Hugues de Cluny en était persuadé, qui jadis avait réconcilié le pape et l'empereur et se tenait dans une posture royale au carrefour majeur du monde. Comme en étaient persuadés l'évêque de Rome, qui sortait lui-même d'un monastère, le roi de France, qui faisait éduquer son fils à Saint-Denis. Il paraissait donc conforme aux desseins de la providence que le moine, placé au sommet des dignités, le

« En raison du nombre sacré des saints apôtres qu'il aimait de tout son cœur – il avait fait vœu de jeûner les jours de leur fête solennelle –, il [le roi Robert] se faisait accompagner de douze pauvres qu'il chérissait particulièrement... S'il en mourait, son souci était que leur nombre ne diminuât pas ; les vivants succédaient aux morts, figurant l'offrande à Dieu de ce très grand roi. *Helgaud, Vie du roi Robert, 21.*

26 L'ABBAYE DE CLUNY, VUE ACTUELLE.

27 PLAN DE L'ABBAYE DE CLUNY.

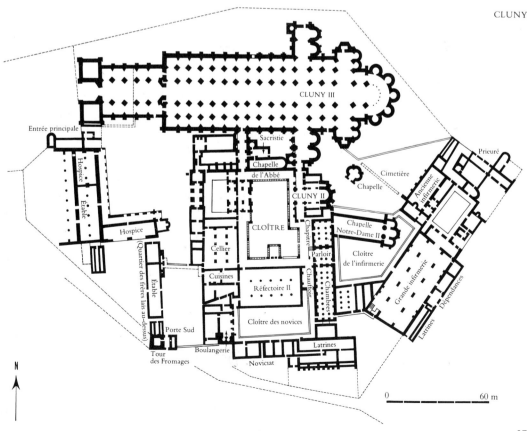

CLUNY

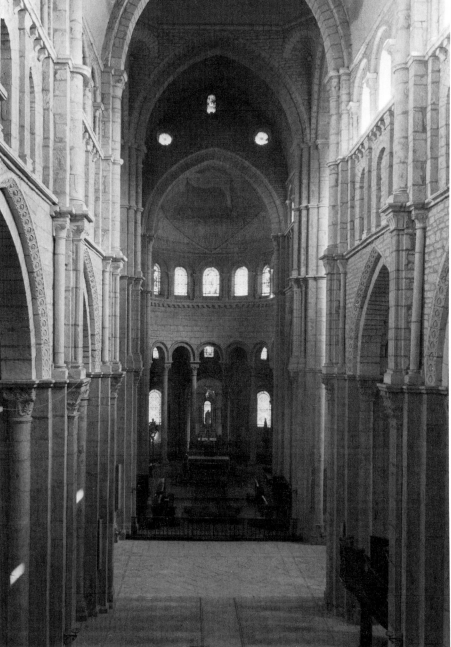

28

Sache que ce monastère n'a pas·son pareil dans le monde romain, spécialement pour délivrer les âmes du pouvoir démoniaque. On célèbre en ce lieu si souvent le sacrifice vivifiant, qu'il ne se passe presque pas de jour sans que, par ce moyen, des âmes ne soient arrachées à la puissance maligne des démons. A Cluny, en effet, nous en avons été témoin nous-même, un usage, rendu possible par le grand nombre des moines, veut que l'on célèbre sans interruption des messes depuis la première heure du jour jusqu'à l'heure du repos. On y met tant de dignité, de piété, de vénération, que l'on croirait voir plutôt des anges que des hommes.
Raoul Glaber, Histoires, V, 1.

fût aussi au sommet de l'aisance. Sans pour cela cesser d'être tenu ni de se tenir lui-même pour un pauvre. En effet, conformément à la Règle de saint Benoît, il ne possédait rien en propre. Comme tout fils de famille dans les sociétés agraires d'où le monachisme du XIIe siècle était issu, il n'avait rien dont il pût personnellement disposer : sa maison, la fraternité dont il était membre pouvaient être riches, nul n'avait droit de dire que lui-même le fût. Cependant puisque la dignité se mesurait à cette époque au paraître, puisque le moine avait conscience de former comme la maisonnée du seigneur Dieu, il jugeait, n'ayant rien, devoir pourtant mener un train de vie d'opulence. Il n'admettait pas que son abbé se montrât hors du monastère sans être, comme les chefs de guerre, escorté de cent cavaliers piaffants, qu'on ne servît pas aux rois voyageurs, lorsqu'ils venaient gîter à l'abbaye, des mets aussi savoureux qu'à la cour. Il lui semblait équitable de porter un vêtement du meilleur drap et que l'on changeât dès qu'il était quelque peu défraîchi, de manger, de boire copieusement dans le respect des interdits alimentaires, abandonnant à ses pauvres, avec des gestes de prince, les surabondants reliefs de sa pitance, de dormir avec ses frères dans une salle

aussi spacieuse et mieux bâtie que celle où dormaient, eux aussi tous ensemble, le monarque et ses compagnons. Il lui paraissait plus naturel, plus nécessaire encore de chanter dans un espace mieux décoré que le palais des plus hauts souverains de la terre. L'important, n'était-ce pas de rester pauvre dans son cœur, de se soumettre en tout à la volonté divine, à l'exemple de Job dont Grégoire le Grand avait tiré sa morale, d'accepter le sort qu'elle nous fait, de supporter l'opulence comme serait supportée l'adversité. Humblement. Les moines étaient tous ou presque fils de chevaliers. N'étaient-ils pas devenus des pauvres en abandonnant leur casque et leur épée, en sortant de la coque de protection, du foyer de superbe que constituait leur famille, en renonçant, nouveaux Guillaumes d'Orange, à la noblesse du monde? Comme le Christ s'était fait pauvre en s'abaissant à s'incarner. Quittant le siècle, ils avaient donné leur héritage aux pauvres. C'est-à-dire à ces vrais pauvres qu'étaient les moines de leur couvent. Par leur propre dépouillement, la communauté s'était encore enrichie. Qu'importait puisqu'elle était institution d'humilité?

L'humilité toutefois n'allait pas jusqu'à accepter le travail manuel. En ce point triomphaient encore des modèles idéologiques qui désignaient comme équivalents la noblesse et l'oisiveté, la servitude et le labeur. Ce travail des mains, la Règle de saint Benoît l'imposait pourtant formellement, au chapitre XLVIII: «L'oisiveté est ennemie de l'âme. Aussi les frères doivent-ils être occupés à heures fixes au travail manuel et à la lecture de l'Ecriture... Nous croyons devoir adapter ces dispositions selon les saisons. De Pâques aux Calendes d'octobre, les frères

Le butin une fois rassemblé, les guerriers du Christ en tirèrent un énorme poids d'argent. Ils n'oublièrent pas le vœu qu'ils avaient fait à Dieu. La coutume des Sarrasins, quand ils vont au combat, est de s'orner de quantité de plaques d'argent et d'or. La pieuse largesse des nôtres put être, pour cela, plus grande. Ils envoyèrent aussitôt tout ce butin au monastère de Cluny, comme ils l'avaient promis. Le vénérable abbé du lieu, Odilon, en fit faire un ciboire magnifique au-dessus de l'autel de saint Pierre. Ce qui resta, il ordonna, par une largesse très fameuse, de le distribuer, comme il convenait, aux pauvres, jusqu'au dernier denier. *Raoul Glaber, Histoires, IV, 7.*

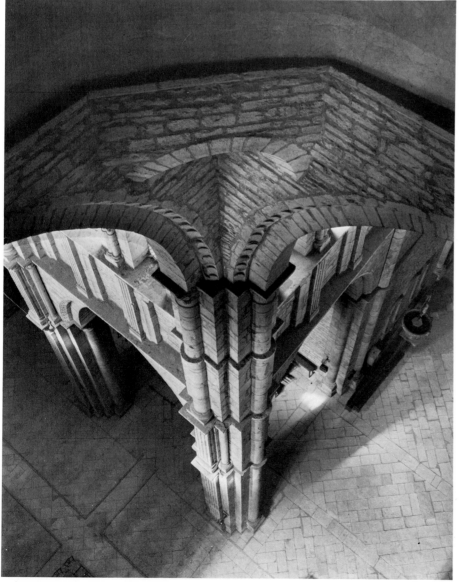

28 PARAY-LE-MONIAL, LA NEF DE L'ÉGLISE.

29 PARAY-LE-MONIAL.

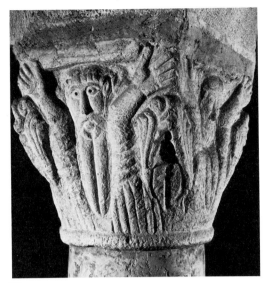

30

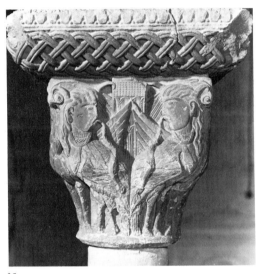

31

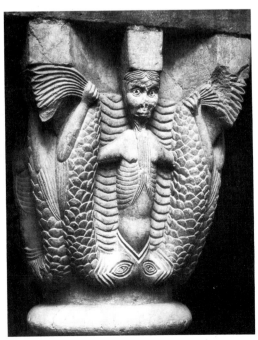

32

sortiront du monastère au matin; ils travailleront manuellement à tout ce qui est nécessaire, de la première heure à environ la quatrième. De la quatrième à la sixième, ils vaqueront à la lecture. Après sixte, au lever de table, ils se reposeront sur le lit dans un silence complet. Si quelqu'un veut lire, qu'il lise pour lui sans troubler le repos des autres. On dira les nones plus tôt, au milieu de la huitième heure, et les frères travailleront jusqu'à vêpres à tout ce qui est nécessaire. » Ces prescriptions étaient en vigueur dans tous les monastères au début du XIIe siècle. Mais on les interprétait selon l'esprit qui les avait effectivement dictées. Saint Benoît se défiait du temps oisif où la pensée s'égare. Il voyait le travail comme occupation, comme remède, défoulement des forces physiques, abrègement de ces puissances sanguines qui mènent à divaguer dans les jardins de séduction où Satan se tient en embuscade. Or, ne pouvait-on s'occuper sans souiller ses mains à des tâches serviles qui, selon la théorie des trois ordres, sont indignes des gens de prière? A Cluny, les moines se libéraient donc de l'obligation en vaquant du bout des doigts, à tour de rôle, rituellement, à la cuisine. Leur domaine, la terre dont la possession assurait la stabilité de la communauté, conjurait cet autre danger contre quoi les réformateurs avaient tant de peine à lutter, la divagation, périlleuse elle aussi, sur les chemins, ce désir de s'évader un moment, de respirer un air plus libre, ils en confiaient l'exploitation à des hommes dont la fonction était de peiner sur la glèbe. Quant à la fatigue corporelle nécessaire à la paix des sens, point n'était besoin de la chercher ailleurs que dans ce travail de force: l'*opus Dei*, l'office liturgique.

Cet office était un chœur. Sept fois le jour, des premières lueurs de l'aube à la retombée des ténèbres, une autre fois au cœur de la nuit, la communauté se réunissait dans l'oratoire pour une prière qui n'était ni individuelle, ni secrète, mais proférée à pleine voix, d'une même voix, par tout le groupe qu'elle fondait dans la totale unité. Libre à chacun dans l'intervalle, de se retirer, de revenir devant l'autel, de chercher un contact intime avec le divin dans le silence. Mais le labeur propre du moine s'accomplissait en équipe, et par cet effort de tout le corps que requiert le geste de chanter. Les mots prononcés à l'unisson, ceux des Psaumes de David, s'inscrivaient en effet sur une ligne mélodique, parcourant les sept tons de la musique. Ce support musical était là pour accorder aux harmonies cosmiques, c'est-à-dire à la raison de Dieu, les paroles des hommes, les confondre avec les paroles des anges, dont le chœur remplit la cité céleste. Par une telle concordance se réalisait en plénitude la liaison, immatérielle, entre la terre et le ciel, que le monastère avait pour fonction d'établir. Aussi, pour atteindre à plus de perfection, les meilleures abbayes avaient-elles au cours du XIe siècle progressivement étendu l'aire de la psalmodie. La Règle de saint Benoît lui affectait environ trois heures et demie chaque jour, une part relativement restreinte, moins large que la part de la lecture et que celle du travail. Cluny la fit démesurée, quintupla le nombre des psaumes récités chaque jour. Si bien que le chant devint tâche exténuante, qui justifiait l'atténuation des abstinences. Afin que rien ne détournât le moine de son office, il était apparu raisonnable aux dirigeants de la congrégation de rendre le corps moins présent en lui livrant le nécessaire, en le nourrissant bien, en le protégeant du froid, en le mettant en condition de refaire pleinement ses forces dans le sommeil, en lui épargnant les fatigues supplémentaires des besognes manuelles. A Pierre Damien, l'ascète italien qui, de passage à Cluny, s'étonnait de voir présenter au réfectoire autant de vin et de nourriture, l'abbé Hugues avait conseillé d'attendre, avant d'exhorter à de plus rudes privations, de mesurer par lui-même, en s'associant aux exercices de chœur, l'effort physique que ceux-ci réclamaient.

Il faut rappeler enfin que ce *labor* s'accomplissait pour le profit de tous. La société, dont l'agencement équilibré des trois ordres procurait l'image, croyait

à la réciprocité, à l'échange de services, donc à ces sortes de virements par quoi les biens invisibles gagnés par tel geste rituel pouvaient être transférés à l'avantage d'autrui. De la prière des moines bénéficiaient d'abord les défunts. Les principales adjonctions qui, dans les usages de Cluny, avaient allongé la durée de l'office jusqu'à lui faire remplir le temps presque tout entier étaient d'intention funéraire. Pour aider les morts, les soustraire au pouvoir du diable. Mais à ce même pouvoir, le chœur des moines entendait aussi arracher les vivants. Par une lutte de tous les instants, acharnée. Le choral, viril, violent, brutal – tentons d'oublier les inflexions melliflues qui sont venues de notre temps dénaturer la mélodie grégorienne – était lancé comme un chant de guerre. Les moines qui se croyaient des pauvres, se croyaient aussi des guerriers, comme leur père et leurs frères, et mieux que ceux-ci les chevaliers de Dieu. Déjà, ils se sentaient engagés dans les milices célestes. Ils en formaient l'étrave, encore prise dans les gangues de la chair, mais justement placée sur le front même du combat contre le mal dont la chair est le domaine, sur la ligne d'affrontement entre la lumière et l'ombre, le blanc et le noir, aux lisières où s'échangent les coups. Non sans raison, on a voulu voir dans la psalmodie clunisienne la sublimation des véhémences chevaleresques, et comme le détournement symbolique des agressivités dont les moines, issus de l'aristocratie militaire, étaient porteurs. Dès ses origines, le monachisme bénédictin avait des allures combattantes; il avait emprunté à l'armée romaine son vocabulaire, ses rites de profession, conçu le dortoir monastique comme une chambrée, le cloître comme une salle de garde. Et toute sa morale se résumait en ce conflit armé entre les vertus et les vices que l'on pouvait voir représentés au corps à corps, cuirassés, sur les chapiteaux des abbatiales. Comme les laboureurs luttant contre les ronces, comme les chevaliers luttant contre les païens, les moines avaient conscience de mener sans relâche, au coude à coude, une guerre difficile. Son but: faire tomber en chantant ces murailles de Jéricho qui séparent encore l'humanité des joies futures, forcer l'entrée de la Terre promise, triompher une fois pour toutes des corruptions du monde créé, hâter par conséquent l'avènement de la fin des temps, cette victoire. C'est bien dans les perspectives de l'eschatologie que prenait son sens toute l'action monastique. Un souvenir, une attente l'animait. Le souvenir d'un Paradis perdu, l'attente d'un Paradis retrouvé. Voici pourquoi les moines devaient être les acteurs d'un spectacle ininterrompu qui, négation des tristesses présentes, figurait, comme un appel incantatoire, la gloire d'un passé et d'un futur. Aux gestes sauveurs accomplis par ces « pauvres » seyait par conséquent un décor glorieux. Que les offrandes qui leur étaient portées servissent d'abord à bien munir leur corps pour le combat. Mais le surplus des « richesses d'iniquités » dont, selon le précepte évangélique inlassablement rappelé dans les chartes de donation, chaque chrétien devait user pour « se faire des amis dans le ciel », il fallait le transformer en parures, disposer celles-ci autour du texte sacré, autour de l'autel, des reliques, des rites de la prière, autour d'une fête étincelante. Ce qui fit du monastère le lieu privilégié de ces actes nécessaires: forger l'œuvre d'art, bâtir, orner.

Toutes les conquêtes de la métallurgie, d'abord suscitées par les besoins militaires, mais venant s'appliquer pendant le XIe siècle aux œuvres de paix, avaient amélioré l'art du bâtiment. Et d'abord au niveau des carrières: des outils moins frustes permirent de tailler plus régulièrement la pierre, donc de construire en appareil bientôt aussi rigoureux que celui des ruines romaines, la muraille. Celle-ci constitue l'élément majeur de l'esthétique que nous disons romane. Dans les premiers temps des recherches architecturales, les maîtres d'œuvre s'efforçaient encore d'en masquer les imperfections par des revêtements empruntés. Ils puisaient pour cela dans ce qui restait des monuments antiques, ils s'emparaient des

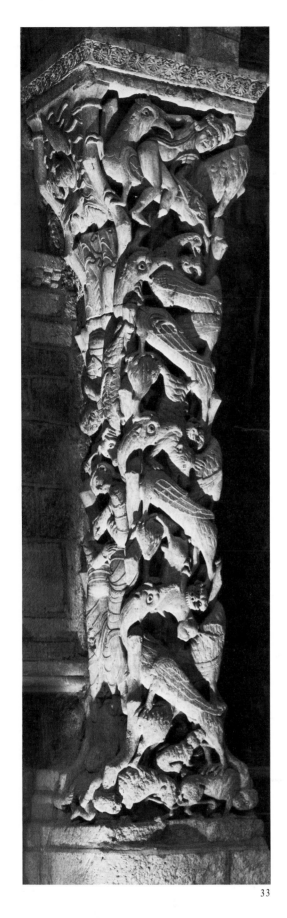

33

30 DIJON, CATHÉDRALE SAINT-BÉNIGNE, CHAPITEAU DE LA CRYPTE, XIe SIÈCLE.

31 GÉRONE, SAN PEDRO DE GALLIGANS, CHAPITEAU DU CLOÎTRE, XIIe SIÈCLE.

32 BURGOS, SANTO DOMINGO DE SILOS, CHAPITEAU DU CLOÎTRE, XIIe SIÈCLE.

33 LA DESTRUCTION DU MONDE. SOUILLAC, PILIER DU PORTAIL DE L'ÉGLISE ABBATIALE, VERS 1130.

34

Soudain l'église entière se remplit d'hommes vêtus
de blanc et parés d'étoles pourpres, et leur grave
contenance manifestait à qui les voyait leur
qualité. A leur tête, la croix en main, marchait un
homme qui se disait l'évêque de nombreux peuples,
et assurait qu'ils devaient ce jour-là célébrer en
ce lieu la sainte messe... Nous avons, disaient-ils,
dans la guerre contre les Sarrasins, été séparés par
l'épée de l'humaine enveloppe corporelle... *Raoul
Glaber, Histoires, II, 9.*

[...] l'église ainsi ouverte depuis la base jusqu'au faîte,
on y voyait plutôt le ciel que la terre[...] *Helgaud,
Vie du roi Robert, 22.*

colonnes païennes pour les soumettre au service de Dieu. Odilon de Cluny, réédifiant au début du XIᵉ siècle la basilique de son monastère, en fit venir de très loin, triomphant, on ne sait de quelle manière, de difficultés de transport apparemment insurmontables. Mais à la génération suivante, les carriers, qui commençaient à marquer leur bel ouvrage de leur signe, livraient un matériau propre à de minutieux ajustages. Dans la crypte de Montmajour, la maçonnerie de la voûte hélicoïdale s'offre dans la netteté, la précision, dans la noblesse que l'on voit aux Antiques tout proches – à ces monuments d'un passé merveilleux qui n'inspiraient plus de crainte après huit siècles d'évangélisation, qui ne paraissaient plus hantés par les démons du paganisme et que l'on pouvait sans hésiter prendre pour modèle d'une « renaissance » plus ardemment désirée que jamais. A l'approche du XIIᵉ siècle, sur le chantier permanent des grandes abbatiales, les techniques du bâtiment étaient enfin revenues à l'âge d'or.

Au cours de ces perfectionnements, la construction monastique s'était largement développée en profondeur, du côté de la tombe. Le christianisme avait extirpé peu à peu les coutumes rituelles qui obligeaient à enterrer aux côtés des défunts des armes, des bijoux, toutes les munitions d'une autre existence. Mais il n'était pas venu à bout des croyances en la survie des morts, de l'idée que les âmes en peine réclament encore l'aide des vivants. Les dirigeants de Cluny l'avaient compris. En un temps où l'évolution des structures de parenté resserraient dans l'aristocratie les liens entre les membres d'un lignage et leurs ancêtres, ils décidèrent d'ouvrir généreusement les filiales de la congrégation aux sépultures laïques; ils instituèrent, le lendemain de la Toussaint, une fête spéciale pour tous les trépassés, et ceux-ci furent associés aux liturgies monastiques par tout un réseau d'actes rituels, de formules proférées, de nourritures symboliquement partagées. Du vivant de saint Bernard, l'abbé de Cluny publiait des histoires de revenants pour prouver l'efficacité des ces pratiques – ce qui conduit à penser, notons-le bien, qu'elle commençait d'être mise en doute. Edifiées au centre d'une nécropole, au service des morts plus que des vivants, dans la vision d'un Purgatoire dont l'image se faisait moins brumeuse, les abbatiales du XIIᵉ siècle s'érigeaient donc sur un épais soubassement de tombeaux. Dans certains d'entre ceux-ci gisaient des saints. Le plus fameux, qui reposait sous l'autel majeur, avait droit à des cérémonies particulières; les foules chargées de présents réclamant guérison, délivrance, souhaitaient toucher son sarcophage, et les malades suppliaient parfois de passer la nuit dans sa proximité salutaire. Ce qui avait imposé d'enfouir un édifice inférieur, ordonné pour de telles célébrations et de tels parcours. La crypte enracinait le sanctuaire dans la terre maternelle, comme s'enracinaient dans la renommée des aïeux les dynasties. Lieu des obscures rencontres entre la vie et la mort, elle abritait des déambulations secrètes parmi les ténèbres traversées de lueurs où se fixaient les attentes religieuses les plus sourdes, les plus chargées d'anxiété. De ces espaces chtoniens, l'église haute paraissait presque comme une annexe, et l'émergence vers un peu de lumière. Mais elle pesait de tout son poids sur la couverture de la crypte. Celle-ci devint pour cela le champ des premières expériences de voûtement, c'est-à-dire le germe de l'architecture romane.

Pendant tout le XIᵉ siècle, l'effort des bâtisseurs fut en effet de transférer la voûte des cryptes jusque dans le monde des vivants, de l'appliquer à l'oratoire où les moines priaient pour les morts. C'était afin de mieux relier les deux univers. Le monastère avait pour principale fonction de les conjoindre, et l'édifice devait lui-même en témoigner. Cependant, substituer aux charpentes de bois des ouvrages de pierre répondait encore à trois exigences. Fonctionnellement d'abord, la voûte s'offrait comme une caisse de résonance conférant plus de magnificence au chant liturgique et contribuant, par des rencontres acoustiques, à fondre plus

intimement les voix individuelles dans l'unité du choral. Symboliquement, l'emploi d'un seul matériau concourait à mieux figurer un attribut majeur des deux corps dont l'abbatiale entendait représenter l'image, le corps de Dieu, un dans le triple, le corps de l'Eglise, qui réunit sans laisser subsister entre eux d'interstice tous les fidèles du Christ. Enfin, les lignes courbes introduites par les procédures du voûtement, celles des arcatures, des arêtes, des berceaux, celles des coupoles, ajoutaient un signe au signe exprimé par les structures rectilignes de la muraille. Ces cercles ou ces portions de cercles parlaient de l'intemporel, de l'éternité, de ce monde céleste vers quoi montait depuis les antres profonds de la terre l'offrande des hommes. Les voûtes tendaient à renfermer tout l'espace

34 VAISON-LA-ROMAINE, CHEVET DE L'ANCIENNE CATHÉDRALE NOTRE-DAME ÉTABLI SUR DES TAMBOURS DE COLONNES ROMAINES, VI^e-VII^e SIÈCLE.

35 TOURNUS, CRYPTE DE L'ÉGLISE SAINT-PHILIBERT.

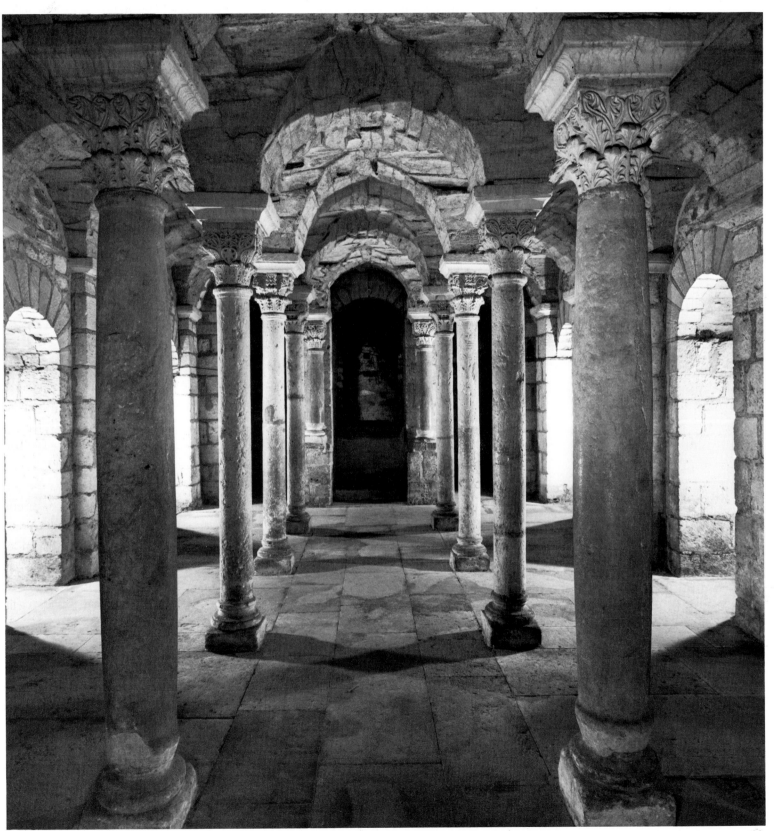

ecclésial, comme l'était déjà celui de la crypte, dans un emboîtement de conques matricielles, protectrices et fécondes, mais du même coup les parties hautes épousaient les rythmes sans rupture du firmament, de l'infini sidéral. De cette manière, les volumes où se développait la fonction liturgique offraient plus clairement l'aspect d'une aire de passage, intermédiaire entre les ombres du charnel et les clartés du salut. A Cluny, sur le chantier des grandes audaces, les architectes avaient voulu renforcer cette expression en élevant au plus haut les piliers et les murs, et l'arc brisé qu'ils adoptèrent pour mieux assurer l'équilibre des masses présentait cet autre avantage de rendre plus évidente encore la tension ascensionnelle.

Ces lieux d'assomption du temporel au spirituel, du visible à l'invisible n'étaient pas seulement le réceptacle du chant liturgique, repris huit fois chaque jour. La communauté priante, toujours à l'unisson, s'y déplaçait rituellement en processions. Sortes de danses très lentes qui traduisaient le vieux mythe historisé de la délivrance: marche des Hébreux à travers la mer Rouge, à travers le désert, marche de Jésus mort vers sa résurrection, marche de tous les hommes parmi les embûches de la vie, parmi les épreuves purificatrices de la survie. Les moines, périodiquement, figuraient cette progression à travers l'église, comme si leur mimique fervente avait eu le pouvoir de hâter l'avance du peuple de Dieu vers la lumière, de favoriser cette libération du charnel périlleux dont elle était représentation. Les exigences d'un tel rite avaient de longue date déterminé le choix d'un plan basilical, l'allongement de la nef, son orientation vers le Levant, le point du ciel où l'on voit chaque matin se dissiper les ténèbres, l'adjonction de couloirs parallèles. D'autres nécessités imposaient de compliquer cette ordonnance. Certes, l'église monastique était un oratoire privé, à l'usage d'une maisonnée isolée du monde. Mais les diverses fonctions que remplissait le monastère, son insertion dans la société globale qu'il entendait travailler comme le ferment dans la pâte, obligeaient à déclore ce lieu. En certaines circonstances au moins: pour l'accueil du patron, du prince fondateur et de sa suite, du souverain qui y faisait halte; pour admettre les pèlerins lors des solennités à s'approcher des reliquaires. Sans doute arrivait-il que l'on sortît ceux-ci du sanctuaire, qu'on les transportât au milieu de la nature pour l'exorciser, qu'on les exposât en plein champ, au centre de ces assemblées où toute la chevalerie d'une contrée se réunissait devant le peuple pour jurer la paix unanime. De telles exhibitions demeuraient rares, et les pénitents qui venaient de très loin honorer le tombeau des saints thaumaturges espéraient pénétrer jusqu'aux replis mystérieux où ces trésors, les reliques, étaient cachés. Il fallait canaliser le flot de ces visiteurs, les détourner vers des lieux où leur présence ne gênerait pas le déroulement des litanies, tout en leur permettant de voir, et par le regard, peut-être, de participer quelque peu aux liturgies. Pour cela furent édifiées des tribunes, des galeries enveloppantes. L'espace de l'église se démultiplia, sans perdre sa cohérence, puisque la circulation même ramenait à l'unité les différents couloirs, les différents étages, reliant le plus profane au plus sacré, dans cette diversité ordonnée, hiérarchisée, cohérente, que l'on savait à la maison du Père, laquelle rassemble aussi plusieurs demeures.

De celle-ci, de la Jérusalem céleste, l'abbatiale prétendait en effet montrer l'image. Voici pourquoi elle prenait, du dehors, l'allure d'une cité forte. Citadelle du bien, hérissée de tours, investie par les forces du mal mais les défiant, imprenable. Altière, inaccessible à tout ce qui rampe au niveau du sol. Dardée vers le haut plus franchement encore que les donjons carrés bâtis, de plus en plus escarpés, pour les seigneurs de la guerre. N'était-elle pas comme le repaire d'où sans relâche jaillissaient les milices de Dieu en essaims batailleurs pour débusquer le pervers, pour le mettre en déroute? Du côté de l'Occident, où se situaient les

« Ce Jésus qui a été emporté là-haut, loin de vous, viendra comme cela, de la même manière que vous l'avez vu partir pour le ciel » (Actes des Apôtres, I, 11). « Il viendra, disent-ils, comme cela. » S'agit-il donc de cette procession aussi singulière qu'universelle, dans laquelle, précédé par les anges, suivi de tous les hommes, il descendra pour juger les vivants et les morts? Oui, il viendra de la sorte. Mais ce sera comme il est monté, non comme il est descendu. Humble il est venu, afin de sauver les âmes; sublime il viendra, pour ressusciter ce cadavre et le rendre semblable à un corps glorieux, honorant d'autant plus le réceptacle que celui-ci aura été plus fragile. On le verra alors dans sa toute-puissance et sa majesté, lui qui jadis s'était caché sous la faiblesse de la chair. « Je le contemplerai », moi aussi, « mais non pas maintenant; je le verrai, mais pas tout à l'heure » (Nombres, 24, 27); et cette seconde glorification l'emportera par son évidence sur la première. *Saint Bernard, second sermon sur l'Ascension.*

36

accès de l'espace sacral, le bloc architectural se fortifiait davantage pour les défendre contre toute intrusion d'indignité. Cet avant-corps imposait une halte, propice aux purifications nécessaires. Par toutes ses structures, il signifiait lui aussi passage, et tous les degrés qu'il faut franchir pour s'élever de la chair à l'esprit. L'étape de la mort, en premier lieu: à cet endroit, les cortèges de funérailles marquaient le pas pour l'accomplissement de rites majeurs. Le porche et tout son environnement signifiaient aussi – et conjointement, puisque le langage symbolique est celui de la simultanéité – la mort du Christ; ils signifiaient par analogie le baptême, la résurrection, enfin la décisive transition qui s'accomplira au dernier jour. Plus solennel que le portique, triomphal, des palais impériaux, il dressait un seuil entre le vulgaire et la majesté. Le traverser, c'était déboucher dans l'intemporel d'un paradis imaginaire, où tous les bruits, les murmures confus du monde se trouvaient ramenés à l'ordonnance des harmonies grégoriennes, où resplendissait de tous ses prestiges la symbolique des gloires de l'au-delà.

Dieu avait parlé pour révéler aux hommes la configuration du séjour des bienheureux. Par la bouche de Jean, dans l'Apocalypse. « Et moi, Jean, je vis descendre du ciel, d'auprès de Dieu, la ville sainte, la nouvelle Jérusalem, préparée comme une épouse qui s'est parée pour son époux... Ayant la gloire de Dieu, son éclat était semblable à celui d'une pierre très précieuse, d'une pierre de jaspe transparente comme du cristal. Elle avait une grande et haute muraille. Elle avait douze portes et sur les portes douze anges, et des noms écrits, ceux des douze tribus des fils d'Israël... La ville avait la forme d'un carré et sa longueur était égale à

36 SAINT-SAVIN-SUR-GARTEMPE, ÉGLISE ABBATIALE, TYMPAN DU PORCHE INTÉRIEUR, XIe SIÈCLE.

sa largeur. Il mesura la ville avec le roseau et trouva douze mille stades: la longueur, la largeur et la hauteur étaient égales... Les murailles étaient construites en jaspe et la ville était d'or pur, semblable à du verre pur. Les fondements de la muraille de la ville étaient ornés de pierres précieuses de toute espèce: le premier fondement était de jaspe, le second de saphir, le troisième de calcédoine, le quatrième d'émeraude, le cinquième de sardonyx, le sixième de cardoine, le septième de chrysolithe, le huitième de béryl, le neuvième de topaze, le dixième de chrysoprax, le onzième d'hyacinthe, le douzième d'améthyste. Les douze portes étaient douze perles, chaque porte était une seule perle. La place de la ville était d'or pur, comme du verre transparent... La ville n'a besoin ni de soleil, ni de la lune pour l'éclairer, car la gloire de Dieu l'éclaire, et l'agneau est son flambeau... Là, il n'y aura point de nuit... » Pour traduire ce texte prodigieux, qui peut être n'exerça jamais plus de fascination que pendant la jeunesse de saint

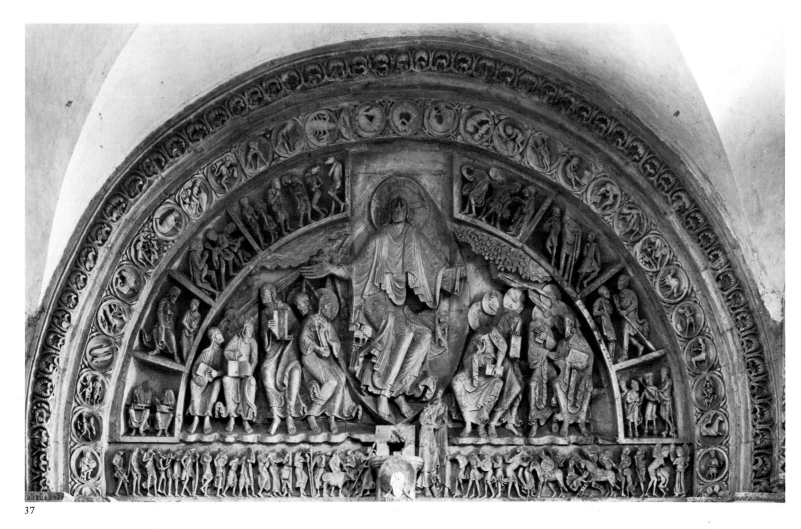

37

Voici qu'un trône était dressé dans le ciel, et, siégeant sur le trône, Quelqu'un. Celui qui siège est comme une vision de jaspe vert ou de cornaline; un arc-en-ciel autour de son trône est comme une vision d'émeraude. Vingt-quatre sièges entourent le trône, sur lesquels sont assis vingt-quatre vieillards vêtus de robes blanches avec des couronnes d'or sur leur tête. Du trône partent des éclairs, des voix et des tonnerres, et sept lampes de feu brûlent devant lui, les sept esprits de Dieu. Devant le Trône, on dirait une mer, transparente autant que du cristal. Au milieu du trône, autour de lui, se tiennent quatre vivants constellés d'yeux par devant et par derrière. Le premier vivant est comme un lion; le deuxième vivant est comme un jeune taureau; le troisième vivant a comme un visage d'homme; le quatrième vivant est comme un aigle en plein vol...
Apocalypse, IV, 2-7.

Bernard, il ne fallait pas seulement bâtir l'église à l'intersection orthogonale des trois dimensions du volume, il fallait encore la parer. Elle attendait des soins d'orfèvre. Dans le monastère avait donc été reprise la tradition des anciens ateliers royaux. Toujours le palais des souverains avait abrité un trésor, une collection d'objets précieux, brillants, étranges, que l'on disposait aux grandes fêtes autour de la personne du lieutenant de Dieu, comme une lisière d'étincellement entre lui et le reste des hommes – comme ce flamboiement en forme d'amande que l'on voit entourer le corps du Christ du Retour: sa « gloire ». A ces bijoux s'ajoutaient des livres, puisque la première des vertus royales était la sagesse, la faculté de percer les mystères d'une Ecriture. Des livres où la Parole était enchâssée, qui par leur reliure, par tous les ornements proliférant autour du texte, étaient eux-mêmes des bijoux. On employait l'or, les gemmes, le cristal et ces

pigments très rares apportés du bout du monde, à confectionner, à restaurer de tels objets. Leur rôle était double. Ils constituaient comme une réserve de puissance où le roi puisait pour donner, pour manifester son pouvoir sur les autres par la splendeur de ses largesses. Ils étaient en outre signe d'autorité. En celle-ci se confondaient la puissance barbare des rois germains et celle des empereurs de Rome. De même, dans les arts du trésor confluaient deux traditions esthétiques. Celle des tribus de la steppe et de la forêt, des boucles de ceinture, des fibules – un art du cabochon, de la ciselure, de l'arabesque qui réduit progressivement à l'abstraction les formes vivantes – art de l'irréel, où l'animal se mêle au végétal dans les entrelacs de l'imaginaire et d'où les traits de l'homme sont presque absents. Celle, d'autre part, de l'antiquité classique, art de clarté, de raison, volon-

Le jour de la Pentecôte étant arrivé, ils se trouvaient tous ensemble dans un même lieu, quand, tout à coup, vint du ciel un bruit tel que celui d'un violent coup de vent, qui remplit toute la maison où ils se tenaient. Ils virent apparaître des langues qu'on eût dites de feu; elles se divisaient, et il s'en posa une sur chacun d'eux. Tous furent alors remplis de l'esprit saint et commencèrent à parler en d'autres langues, selon que l'esprit leur donnait de s'exprimer. *Actes des Apôtres, II, 1-4.*

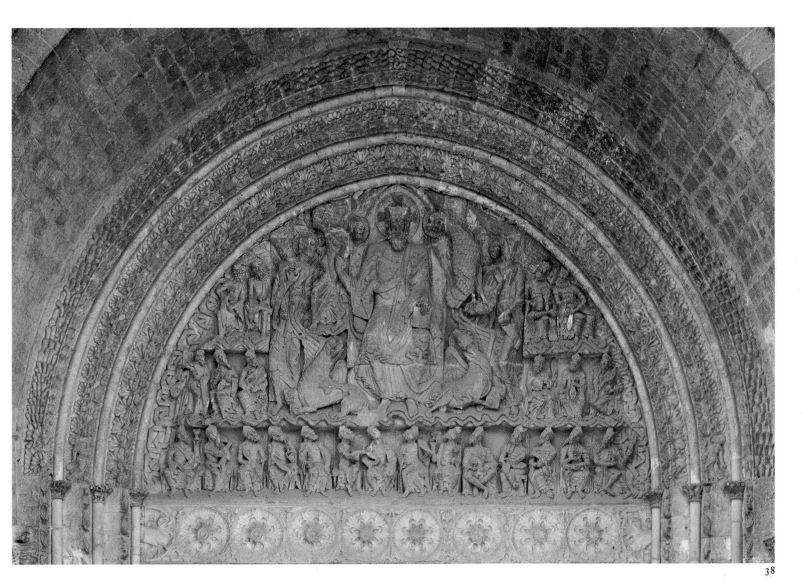

38

tiers monochrome, art du relief, de la figure, art humaniste. Les pièces les plus admirées relevaient de ce second versant: c'étaient les reliques de Rome. Elles formaient le cœur du trésor. Et les ateliers royaux, dont la tâche était d'entretenir, d'ordonner celui-ci, furent naturellement – comme la rhétorique des poèmes de cour – les conservatoires du classicisme: dans l'entourage très éclairé des rois, l'art païen, celui des statues – celui des idoles – avait cessé beaucoup plus tôt de faire peur. Les monastères, recueillant cet héritage, disposèrent de semblables reliefs dans le sanctuaire. Mais ils s'emparèrent aussi de la part barbare, un peu folle, merveilleuse, de son art des sylves enchantées où le dragon devient liane. Car le monastère, foyer majeur d'acculturation, entendait répondre aussi à la piété du peuple, en domestiquer les fantasmes, les intégrer aux fastes chrétiens. Tout le fabuleux servit d'antidote, à démasquer le mal, à le conjurer

37 VÉZELAY, BASILIQUE DE LA MADELEINE, TYMPAN DU PORTAIL CENTRAL DU NARTHEX, VERS 1120-1150.

38 MOISSAC, ÉGLISE SAINT-PIERRE, TYMPAN DU PORTAIL MÉRIDIONAL, 1110-1115.

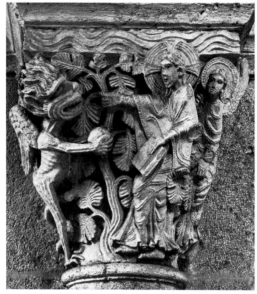

39

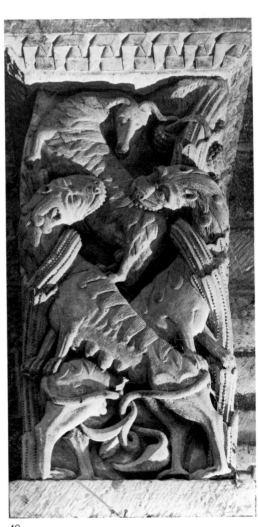

40

en lui donnant visage, en le situant corporellement afin de mieux l'exorciser.

L'or, l'argent, l'ivoire, les cristaux et les pierreries, toute cette bijouterie que les princes moribonds léguaient aux équipes monastiques pour qu'elles missent plus de cœur à chanter pour leur âme, à lancer ce cri de guerre, le psaume, devant qui fuyaient les démons, vint donc s'accumuler autour des reliquaires pour exalter leurs pouvoirs mystérieux. Toutefois, les plus riches parures servirent à orner l'autel, établissant au cœur de l'édifice, dans le saint des saints, au point focal du sacrifice, l'image en réduction de la cité céleste. Au dire de saint Hugues de Cluny, on ne pouvait faire meilleur usage des matériaux précieux que de les placer là, façonnés en manière de louange permanente et de manifestation de gloire. Calices, vases sacrés, retables et monstrances, linges brodés, livres saints, hauts candélabres qui refoulaient la pénombre comme un buisson ardent au cœur du désert, constituaient l'ultime concrétion de la fortune que chacun des moines avait abandonnée, se voulant pauvre, afin que le siège du Tout-Puissant devînt plus splendide encore.

Une splendeur un peu secrète, réservée, maintenue loin des foules – mais qui se reflétait sur les murs du monument. La muraille intérieure, nul alors en effet ne l'aimait nue. Sans un revêtement de couleur que l'on souhaitait éclatant, l'église ne paraissait pas achevée. La mosaïque, autre héritage de Rome, fleurit donc encore au XIIᵉ siècle à Venise, à Rome, à Palerme, ces portes de l'Orient. Des amis de Charlemagne avaient tenté de l'implanter sur les bords de la Loire – sans succès: l'Occident recourut à des parures de substitution. Ces tentures de soie, de facture byzantine, que les plus grands seigneurs, revenant du pèlerinage de saint Pierre, achetaient aux trafiquants de Pavie. Ou bien la peinture à fresque, qui transposait sur les parois de l'oratoire les ornements des livres saints. Les monuments antiques, ces modèles de perfection, invitaient aussi à disposer un décor en relief sur certains éléments de la structure bâtie. Et d'abord sur les chapiteaux, autour du chœur, dans la nef, le long des promenoirs du cloître. Les constructeurs du haut Moyen Age avaient tout simplement réemployé ceux que l'on pouvait arracher aux ruines romaines. Ainsi s'était ancré le sentiment que toute colonne, tout pilier devait être couronné par la touffe d'une végétation sculptée. Peu à peu, sur les chapiteaux neufs imités des anciens, la fantaisie des bijoux barbares, des broderies, des initiales peintes sur le parchemin des livres envahit cette flore. Des figures s'entrelacèrent à la retombée des feuillages. Des figures de rêve, dont quelques-unes s'essayaient à transmettre un message, à représenter des vérités: le combat du bien contre le mal, les accords profonds de l'univers; les épisodes aussi de la vie du saint que l'on racontait aux pèlerins. Un décor en ronde bosse, frère des ornements de l'orfèvrerie sacrée, mais transporté sur la pierre, ce matériau de l'art antique, se déploya lentement au cours du XIᵉ siècle à l'intérieur de l'église et des lieux conventuels, dans ce monde à part qu'enfermait la clôture. La grande aventure, aux approches de l'an 1100, fut d'exposer la sculpture figurative sur les façades, au grand jour, comme elle l'était sur les arcs de triomphe que Rome avait élevé à la gloire de ses héros. De fait, l'irruption de la statuaire au porche des abbatiales fut un geste de triomphe. Victoire sur la peur des idoles, désormais terrassées. Vers 1030, les clercs très savants de la Gaule du Nord frémissaient encore lorsqu'ils apercevaient dans la pénombre, au fond des cryptes à reliques des monastères aquitains, les hautes effigies dorées, couvertes de pierreries, celles des saints guérisseurs, devant qui les paysans se prosternaient terrifiés. Elles leur paraissaient démoniaques. Dans les toutes dernières années du XIᵉ siècle pourtant, les moines clunisiens osèrent dresser l'image de Dieu et de son escorte céleste, magnifiquement, au point crucial de la symbolique monastique, au seuil de l'église.

A l'entrée de la Terre promise. Sur le front du combat dont les moines se disaient

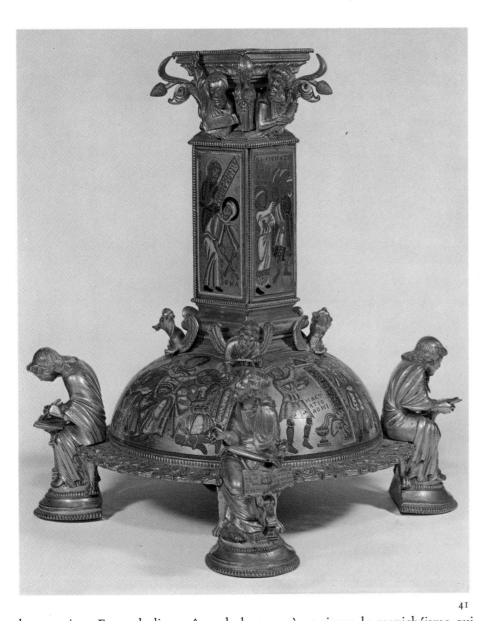

41

Alors Jésus fut conduit au désert par l'esprit, pour être tenté par le diable. Il jeûna quarante jours et quarante nuits, après quoi il eut faim. *Matthieu, 4, 1-2.*

Ces pierres précieuses, mais aussi quantité d'autres gemmes et de perles, somptueusement, nous servirent à parer un ornement si saint. Je me souviens d'avoir employé quatre-vingts marcs, si ma mémoire est bonne, d'or pur raffiné. Nous avons pu faire achever en deux ans à peine, par des orfèvres de Lorraine, le piédestal orné des quatre évangélistes, et la colonne sur laquelle est inscrite l'image sainte, émaillée par un travail d'une délicatesse extrême, et l'histoire du Sauveur, avec les figures allégoriques de l'Ancienne Loi dessinées, et la mort du Seigneur sur le chapiteau supérieur. *Suger, De la consécration.*

les guerriers. Et sur le lieu même de leur succès, puisque le manichéisme qui gouvernait alors toutes les croyances laissait sa place à l'espérance assurée de la victoire finale du bon principe. Le royaume de Dieu absorbera tout. Au dernier jour. Ce fut donc le thème de la Parousie qu'illustrèrent les sculptures, venues, l'une après l'autre, s'établir au portail. Elles montrèrent l'Eternel – parfois terrible comme à Moissac, toujours dans la majesté de la Toute-puissance, dans une splendeur que les paroles éblouissantes de l'apôtre Jean aidaient à imaginer. Il juge. Il trie. Puisque la porte de l'abbatiale est elle-même comme un crible, retenant le mal – la matière, la violence, la cupidité, l'orgueil – et laissant seul le bien s'introduire. Chacun doit passer par ce guichet, et l'image lui rappelle que nul ne peut entrer s'il n'a revêtu la robe de purification, s'il n'est déjà sauvé. Puis l'iconographie se développa, s'affina, prit l'apparence d'une ample prédication offerte au peuple laïque, au-devant de cette bourgade, mal famée, que le monastère avait fait naître à ses portes, où l'on trafiquait de tout, où l'on se laissait aller aux plaisirs. Cette exhortation, bâtie sur le signe du passage, de la jonction entre la chair et l'esprit, déboucha naturellement sur une méditation du mystère de l'incarnation. Lentement, le progrès de la pensée religieuse – en 1134, quand saint Bernard accepte de reconstruire Clairvaux, ce mouvement atteint depuis peu à sa pleine vigueur – substituait à la figure d'un Dieu lointain, vengeur, irascible, celle d'un Dieu fait homme et fraternel. L'évolution de l'iconographie sculptée épousa ce courant, et ce fut au porche que les emblèmes de la double nature de Dieu, divine et humaine, furent d'abord montrés. Le Christ, lui-même, n'est-il pas la porte? En lui la matière se spiritualise, par cet enfonce-

39 LA TENTATION DU CHRIST. SAULIEU, CHAPITEAU DE L'ÉGLISE SAINT-ANDOCHE, XIIe SIÈCLE.

40 SOUILLAC, ÉGLISE ABBATIALE, FRAGMENT D'UN ANCIEN TRUMEAU.

41 PIED DE CROIX PROVENANT DE L'ABBAYE DE SAINT-BERTIN. BRONZE DORÉ ET ÉMAUX CHAMPLEVÉS, 1170-1180. SAINT-OMER, MUSÉE-HÔTEL SANDELIN. IL SEMBLE QU'IL S'AGISSE D'UNE RÉDUCTION DU PIED DE LA GRANDE CROIX DE L'ABBAYE DE SAINT-DENIS QUI MESURAIT 6 M DE HAUTEUR.

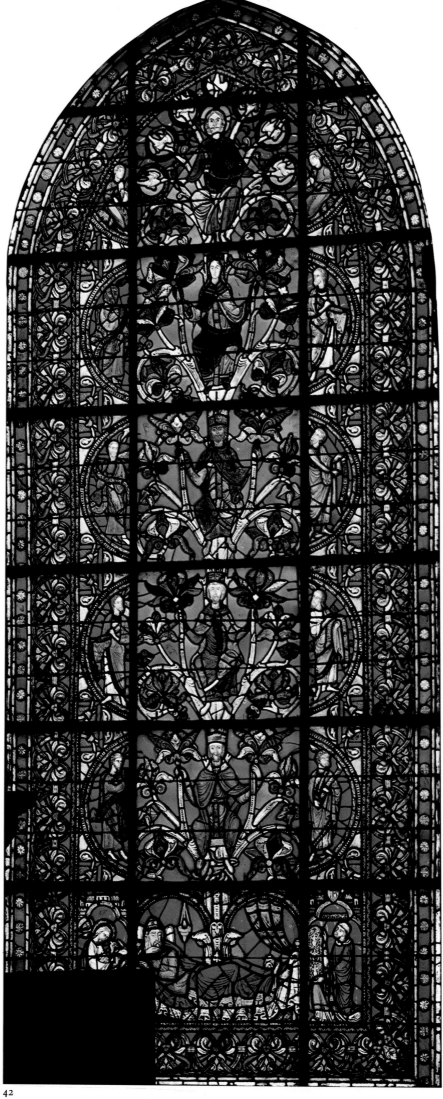

ment du divin dans le charnel dont les hérétiques repoussaient alors l'idée avec horreur, mais qui est don de soi, sacrifice, et précisément célébré pour aider les hommes à s'arracher aux engluements du matériel, geste d'humilité et de pauvreté volontaire analogue à celui qu'accomplit le moine lorsqu'il fait profession. Dans la scène du Retour, telle que la décrit l'Apocalypse, pénétra donc ce que l'Evangile contient aussi d'eschatologie. Les vieillards musiciens firent ainsi place aux apôtres, qui eux aussi avaient été des hommes. D'autres effigies humaines entourèrent l'entrée, celles des précurseurs, des annonciateurs de Jésus, celles de ses ancêtres selon la chair, les rois de Judas. Toutes les préfigures terrestres de l'homme-Dieu, les préfigures du Paradis. Ces statues invitaient l'homme à franchir à son tour le pas, en renonçant. Elles conduisaient son esprit du sensible à ce qui échappe aux sens. « L'esprit aveugle surgit vers la vérité par ce qui est matériel, et, voyant la lumière, il ressuscite de sa submersion antérieure. » Cette légende explicative que Suger fit graver au porche de Saint-Denis quelques années seulement après 1134 justifiait son entreprise: l'implantation au nord de la Loire, qui l'avait jusqu'alors refusée, de la sculpture monumentale épanouie dans la Gaule romane, de cette parure.

Suger en invente une autre: le vitrail. Le mur est opaque et terne, même quand la fresque en masque la nudité. Cela ne sied pas aux répliques de la Jérusalem céleste, laquelle n'est que transparence. Comment admettre que l'habitacle de Dieu ne soit pas inondé de clartés puisque, comme on le lit dans l'Epître de Jean, comme on le répète au *Credo*, Dieu lui-même est lumière. Suger entreprend donc d'arracher l'édifice tout entier aux ténèbres, à la terre, à l'univers nocturne et prosterné des cryptes. La châsse de saint Denis sort du souterrain, s'installe au centre de l'église haute. Pour rendre celle-ci translucide, les maîtres d'œuvre dont Suger guide la main, sont requis de tirer tout le parti de la croisée d'ogive, cet « art » nouveau de la construction. Des baies s'ouvrent dans les murailles. Une lumière ininterrompue envahit le chevet. C'est celle du jour. Il convient encore de la sacraliser, de l'orner, de la parer. Afin que les murailles semblent de pierres précieuses. L'art des verriers le permet, qui transfère l'émaillerie des châsses et des croix processionnelles dans la transparence, qui dispose entre l'intérieur du sanctuaire et le soleil un autre crible pour en transfigurer les rayons. Ici parviennent à leur terme les recherches esthétiques d'un siècle entier. A l'Orient du chœur, vers lequel sont tournés tous les visages en prière, que toutes les processions prennent pour but, où se fixe l'attente de la grâce, d'où les lumières de la Parousie déferlent, celles vers quoi les moines s'avancent les premiers, frayant la voie, et, derrière eux, trébuchant, la troupe des autres chrétiens. A Saint-Denis, les voûtes, le porche ne sont plus seuls à parler du passage. A l'autre extrémité de l'édifice, une autre transition s'opère, plus merveilleuse encore. Par la verrière. Par ses irradiations colorées qui, les *Lapidaires* l'expliquent, sont celles même des vertus. Par son imagerie, qui évoque aussi des rencontres: entre l'Ancien et le Nouveau Testament, entre Dieu et l'homme, entre le christianisme terrifié de jadis, le christianisme fraternel de demain, entre la terre et le ciel.

En même temps que s'accélérait dans le dernier quart du XIe siècle le mouvement de progrès économique, les ressources matérielles et les innovations techniques s'étaient accumulées dans les grands monastères. Après 1095, après l'appel qui mit en branle depuis Clermont l'aventure de la première croisade, on vit cette tension se libérer, cette épargne fructifier pendant quarante années, à Moissac, à Cluny, à Conques, à Vézelay, en une suite de créations merveilleuses. Diverses, puisque chaque chantier rêvait d'autonomie, et de se distinguer des autres. L'émulation, les jalousies stimulaient la recherche de solutions originales, tandis que les associations de prières entre monastères lointains aidaient à disperser le renom des nouveautés parmi la chrétienté entière. Alors tout s'est créé dans

Alors que le chœur neuf est adjoint à l'ancienne façade, le milieu du sanctuaire brille dans sa splendeur. Resplendit en splendeur ce que l'on réunit splendidement, et l'ouvrage magnifique, inondé par une lumière nouvelle, resplendit. C'est moi, Suger, qui ai, en mon temps, agrandi cet édifice. C'est sous ma direction qu'on l'a fait. *Inscription de Saint-Denis.*

Comme c'est le Créateur qui, par sa toute-puissance, répartit et ordonne de façon ineffable les diverses espèces de la nature, il n'y a rien en dehors de lui où elles puissent trouver le repos, et elles ne peuvent que revenir à celui dont elles procèdent. *Raoul Glaber, Histoires, III, 28.*

42 L'ARBRE DE JESSÉ, VITRAIL DE L'ABBAYE DE SAINT-DENIS, XIIe SIÈCLE.

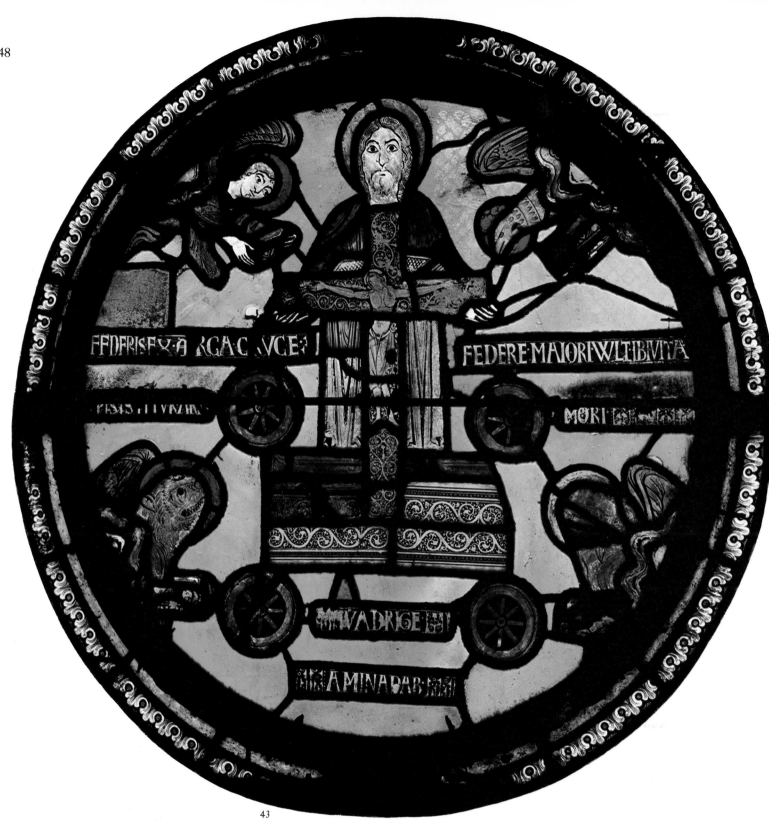

FEDERIS EX ARGA CRVCE:

FEDERE MAIORI VVLTIBI VITA

FESIS PT VIVERE

MORI PE...VSEI

QVADRIGE

AMINADAB

43

l'exubérance, au fil d'expériences hésitantes, avec la liberté, la grâce des impro-
visations heureuses. Comme au jugé. Sans plan. Sans règle ni compas. Mais
dans cette multiplicité généreuse qui n'est autre que celle de la Création,
comme l'enseigne Denys l'Aréopagite. Et le vif des mouvements d'invention
peu à peu se déplaça, comme se déplaçait aussi le champ des grands succès agri-
coles, délaissant lentement le voisinage des vieilles cités du Sud où s'étaient
conservés les dépôts fertiles de la romanité pour des campagnes plus sauvages
mais plus grasses, où la broussaille et le marais reculaient vivement devant les
prés, les labours, les vignobles. Et ce fut naturellement à Saint-Denis que tous
ces mouvements aboutirent, parmi les moissons et les vendanges alors les plus
fécondes d'Occident, dans la plaine de France. Cet art naît en effet de la vitalité
paysanne. Toutefois ce sont les seigneurs qui le dédient, ces cavaliers de mai que

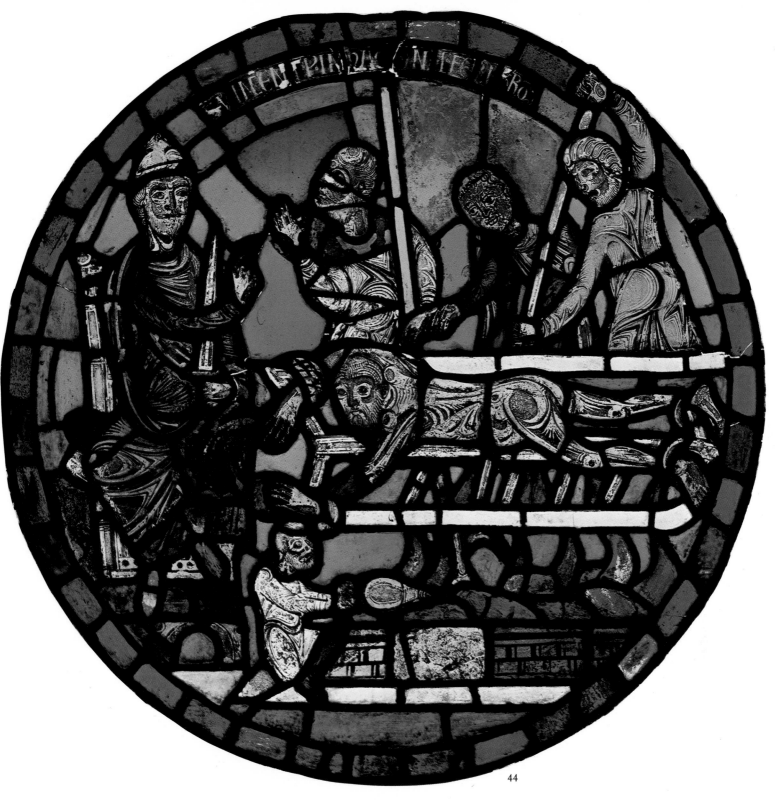

44

l'on voit s'élancer, la rose au poing, dans la forêt nouvelle, toute bruissante de rumeurs amoureuses. Cet art en effet sort tout entier d'un siècle qui, dans l'efface- ment de la royauté, a vu s'épanouir simultanément la seigneurie et la société des trois ordres. Cet art est le produit de l'une et de l'autre – c'est-à-dire de la féo- dalité. Jusqu'à Saint-Denis. Car Saint-Denis n'est plus un monument féodal mais royal, et c'est en fait la royauté revigorée qui célèbre ici de nouveau, par la voix des moines, l'office de louange. Qui détourne inconsciemment à son profit un peu de la splendeur des liturgies. Et Saint-Denis, dont les plans furent eux dressés rationnellement, par la géométrie et par l'équerre, s'est édifié à proxi- mité d'une ville, à proximité d'écoles épiscopales où l'on parlait déjà de raison, de logique. Mais dans ces écoles, l'on méditait aussi sur l'humanité du Christ et sur le sens du mot pauvreté.

43 L'ARCHE D'ALLIANCE, OU « QUADRIGE AMINADAB », DU VITRAIL DES ALLÉGORIES DE SAINT PAUL. ABBAYE DE SAINT-DENIS, XIIᵉ SIÈCLE.

44 LE MARTYRE DE SAINT VINCENT, MILIEU DU XIIᵉ SIÈCLE, PROVENANT VRAISEMBLABLEMENT DE L'ABBAYE DE SAINT-DENIS. DÉPÔT DES MONUMENTS HISTORIQUES, CHÂTEAU DE CHAMPS-SUR-MARNE.

50 Sachez qu'il y a trois choses qui offensent particulièrement les regards de la souveraine majesté: les fonds de terres trop multipliés; le luxe dans les édifices; enfin la recherche de vains agréments dans le chant sacré. *Grand exorde de Cîteaux.*

45

1134 est un moment où tout bascule, et d'abord une conception de l'art sacré. Par les créations de Suger, l'esthétique que les historiens ont appelée romane cède la place à l'autre qu'ils ont appelée gothique. Affaire de dénomination, simple coupure classificatoire arbitrairement placée dans le plein d'une évolution sans rupture? L'important, pour ce dont il est ici question, c'est bien que cette coupure, qu'il faut prendre pour ce qu'elle vaut, l'apparition de l'« art de France », coïncide exactement avec l'avènement de l'art cistercien. Mais la flexion est en vérité beaucoup plus profonde, et c'est à ce qui se transforme dans les soubassements d'une culture que cet avènement fait écho. Résurgence de la monarchie, résurgence de l'évêque – c'est-à-dire de ce qui s'était lentement effacé plus d'un siècle auparavant. Puissance plus évidente de l'argent, découverte de l'indigence. Ce qui renaît, en même temps que l'autorité royale en Ile-de-France, c'est, partout, le pouvoir de l'homme, que le progrès de toutes choses rend moins incapable de maîtriser le monde. De surmonter ses terreurs. D'un homme plus lucide, et que ne satisfont plus les cadres anciens de la piété. Dans ceux-ci la croissance avait jusqu'alors infusé ses puissances de création. Mais le temps est venu où cette enveloppe vétuste se craquèle et s'effrite. La chrétienté fait peau neuve, et les meilleurs, en 1134, en sont à se demander si leur Dieu, dont le visage est devenu celui de Jésus, se plaît vraiment à des fastes liturgiques tels que ceux dont Suger se fait l'ordonnateur. Ce sont ces hommes que la parole de saint Bernard a touchés.

2. Rigueur

En 1134, tout le grand art est encore monastique, tout l'art sacré est encore triomphal. A Cluny cependant, et dans cette même basilique que l'abbé Hugues, un demi-siècle auparavant, avait conçue plus vaste et plus splendide que toutes les autres, une immense assemblée a réuni deux ans plus tôt l'élite du monachisme bénédictin, une assemblée inquiète, divisée: la voie suivie depuis Benoît d'Aniane est-elle bien la bonne? L'abbé Pierre le Vénérable a proposé, très modérément, une rectification des usages vers un peu plus d'austérité. Beaucoup ont résisté, bien qu'ils fussent tous ébranlés par les critiques, toujours plus véhémentes, toujours mieux entendues, qui condamnaient l'insertion de l'ordre bénédictin dans les structures de l'opulence seigneuriale. Ces critiques étaient anciennes. Depuis plus de cent ans, des évêques ameutaient le monde contre les empiétements clunisiens, dénonçaient cette armée envahissante que l'on voyait enlever l'une après l'autre les places maîtresses de l'institution ecclésiastique, qui disputait aux prélats leurs prérogatives, prétendait se substituer aux princes dans les entreprises de paix et dont le chef unique se posait en arbitre de toute la chrétienté. Depuis plus de dix ans, Rome travaillait à rabaisser la congrégation. N'était-ce pas justice? Ne pouvait-on taxer les moines noirs du péché majeur, l'orgueil? Au seuil du XII⁰ siècle, la croissance en effet a déjà, de toute évidence, changé la vie. Les villes sont décidément sorties de leur torpeur. Ce premier réveil affecte de deux manières les dispositions de la vie religieuse. D'abord en rendant plus nécessaires les fonctions du clergé. Les princes, dont les progrès de l'activité marchande et de la circulation monétaire ont raffermi la puissance, ne sentent plus seulement la nécessité de s'entourer de bons moines. Ils ont besoin de clercs aussi, de gens instruits et qui ne soient pas isolés du monde, qui ne s'occupent pas seulement d'oraisons, pour les aider à tenir des comptes, à rédiger les écrits dont l'Etat renaissant ne peut plus se passer. Les princes ne se soucient donc plus seulement d'enrichir les monastères nécropoles. Ils favorisent aussi la cathédrale, s'inquiètent de la qualité de son évêque et de son chapitre. Quand il ne se trouve pas de cité dans leur domination, ils instituent près de leurs châteaux des collégiales, des équipes de chanoines qui, tout en priant pour eux, les servent aussi dans les besognes temporelles. C'est au milieu d'un tel chapitre que le comte de Flandre Charles le Bon se livrait à Bruges aux gestes de la liturgie lorsqu'il fut assassiné en 1125, et ses chanoines étaient les plus utiles auxiliaires de son administration. Les meilleurs de ces clercs sortaient des monastères où les princes recrutaient les hommes de valeur capables d'occuper les hautes charges de l'Eglise séculière. Tous les grands réformateurs de l'époque grégorienne avaient été moines. Mais tous étaient sortis de leur couvent pour devenir évêques ou papes. Pour agir. La restauration de la fonction épiscopale, des chapitres, de tout le clergé, a débuté dans les pays du Sud, la Provence, la Narbonnaise, l'Italie, régions de plus forte vitalité citadine; elle se poursuit en 1134, entraînée par l'élan qui arrache l'Occident à la ruralité. Restauration d'un ministère où le service de Dieu ne s'isole pas du concret de la vie, s'y plonge au contraire pour sanctifier le quotidien, cela par une communication directe, par la prédication et la distribution des sacrements – à l'opposé par conséquent du monachisme, et dont le succès implique un retrait du monachisme, c'est-à-dire un complet renversement du système des valeurs religieuses.

Le nombre des frères était tel à Cîteaux que les ressources dont ils disposaient ne pouvaient leur suffire ni le lieu où ils résidaient les abriter convenablement. Il plut donc à l'abbé de ce lieu, Etienne, et aux autres frères, de s'enquérir d'un autre lieu où une part d'entre eux, séparés des autres par le corps mais non par l'âme, iraient servir Dieu dans la dévotion et la régularité. Alors que l'abbé recherchait ce lieu avec soin, monseigneur Gautier, évêque de Chalon, ses chanoines, ainsi que les deux comtes, Savary et Guillaume, et d'autres nobles en furent avisés. Ils s'en réjouirent vivement, considérèrent de toutes parts leurs terres, et enfin, par la volonté de Dieu, ils découvrirent un lieu propice où les dits moines pourraient servir Dieu et vivre dans la règle. Ils les y établirent, après les avoir accueillis avec honneur, comme il plaît au Seigneur. Les deux comtes leur donnèrent de bon cœur une part de la forêt que les habitants appellent Bragny. Afin que les frères à l'avenir ne souffrent d'aucune chicane ou contestation, ils délimitèrent cette part en fichant des croix, en présence de monseigneur Gautier, évêque de Chalon, de monseigneur Etienne, abbé de Cîteaux, et de plusieurs autres. En fonction de cette délimitation qu'ils confirmèrent, deux évêques, monseigneur Gautier de Chalon et monseigneur Josseran de Langres, lors de la dédicace de ce lieu, de l'accord de tous ceux qui étaient venus à cette dédicace, établirent ensuite par ban que celui qui violerait de quelque façon la possession des frères [...] subirait une excommunication perpétuelle, à moins qu'il ne fasse satisfaction à Dieu, à la Vierge et aux frères de cette infraction. Les dits comtes ont concédé gracieusement dans le reste de la forêt, dans ce qui est en dehors des limites de cette possession, le droit d'usage pour toutes les nécessités des frères, pour les maisons, la pâture de leurs bestiaux, la récolte du foin. Ceci fut fait l'an 1113 de l'incarnation, indiction VI, concurrent II, épacte I; le monastère de La Ferté fut alors fondé, sa basilique dédiée, et c'était un dimanche, le 18 mai, et le samedi de ce dimanche, les moines venant de Cîteaux s'étaient fixés en ce lieu.

Charte de fondation de l'abbaye de La Ferté, première fille de Cîteaux.

Norbert et son compagnon parcouraient les châteaux, les villages, les bourgs, prêchant, réconciliant les ennemis, pacifiant les haines et les guerres invétérées. Il n'attendait rien de personne. Si quelque chose lui était donnée, il l'offrait aux pauvres et aux lépreux. Il était sûr d'obtenir de la grâce de Dieu ce qui était nécessaire à la vie. Se jugeant un pèlerin, un hôte sur cette terre, il ne pouvait être atteint de nulle ambition; tout son espoir, il le plaçait au ciel. L'admiration et l'affection de tous grandirent si fort autour de lui que, où qu'il allât, avec son seul compagnon, les bergers, quand il approchait d'un village ou d'un château, laissaient leurs troupeaux pour annoncer sa venue au peuple... On s'émerveillait de son genre de vie nouveau: vivre sur terre et ne rien rechercher de la terre. En effet, selon les préceptes évangéliques, il ne portait ni chaussure, ni tunique de rechange, mais seulement quelques livres et ses ornements sacerdotaux. Il ne buvait que de l'eau... *Vie de saint Norbert, années 1118-1120.*

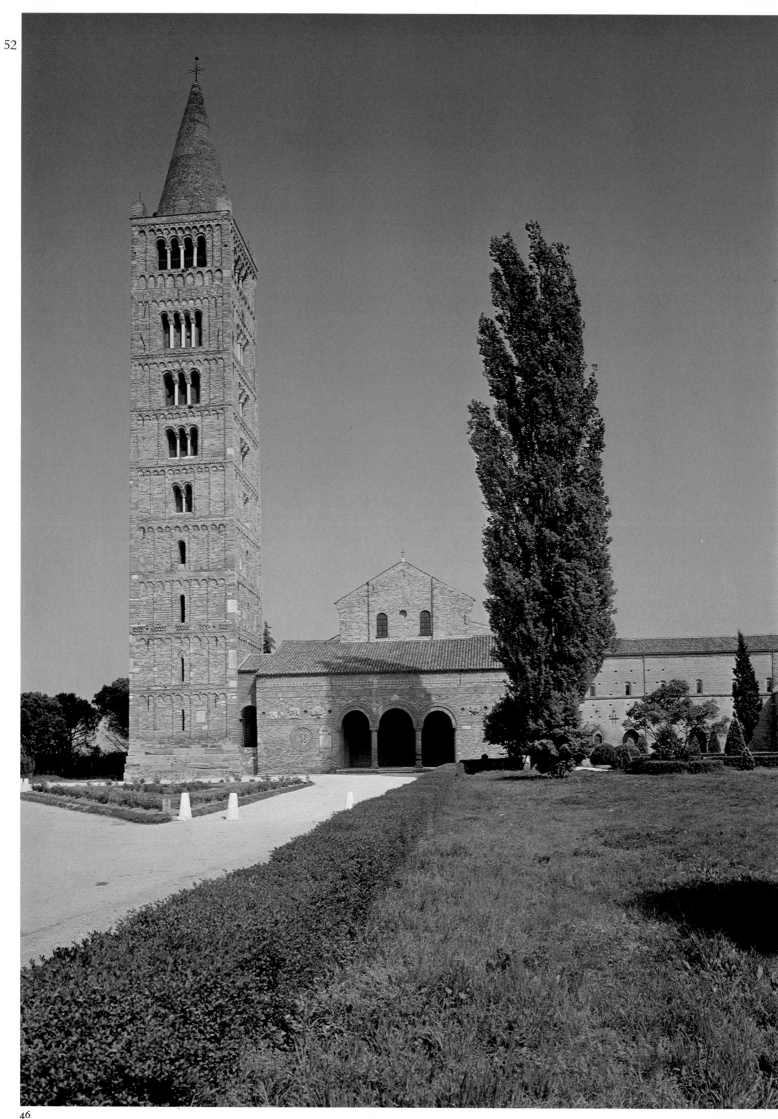

Sur celui-ci, la renaissance urbaine retentit d'autre façon. Les cités ont cessé d'être seulement les points forts de l'organisation militaire et cléricale. Elles sont redevenues des marchés. En ces lieux, la roue de fortune, presque immobile dans l'univers campagnard de jadis, tourne vite ; par les trafics, les audacieux peuvent rapidement amasser des sacs de pièces d'argent, aussi rapidement les perdre. Ici toute richesse est instable. L'espoir de gagner fait se peupler les faubourgs. Les jeunes gens des villages viennent y tenter la chance. Quelques-uns réussissent ; la plupart se disputent quelques miettes de la prospérité ; beaucoup restent les mains vides. Dans les ruelles dangereuses de ces grands campements sordides, parmi les paysans déracinés, les mécanismes équilibrants de réciprocité, capables à la campagne de soulager la misère, ne jouent à peu près pas, et la pauvreté prend un autre visage. Souvent atroce. De nature, celui-ci, à troubler la bonne conscience des possédants, à charger de nouvelles résonances les paraboles de l'Evangile. Un spectacle qui appelle à d'autre charité que celle, symbolique, des monastères, et qui peut rendre le faste de ceux-ci, le confort où vivent les clunisiens, intolérables. Le réveil de l'économie urbaine dévoile l'injustice, aigrit les frustrations, mais active aussi parmi les riches l'inquiétude. Devant cette découverte : la déréliction dans la misère physique, le déploiement des liturgies, le report de bénéfices invisibles au profit des défunts perdent leur sens. L'âme des morts sans doute est en peine. Mais le corps des vivants l'est aussi. Les pauvres, ce ne sont plus les pensionnés, les figurants du jeudi saint et des cortèges funéraires. Et les yeux se dessillent : Jésus soulageait les souffrances du corps. Qui veut l'imiter doit se soucier des lépreux, des estropiés, compter sur soi pour les aider autant que sur les miracles des saints thaumaturges, partager avec eux son pain, son temps, et ceux qui souffrent sont toujours plus nombreux. Aussi voit-on l'aumône des riches prendre d'autres destinations. Ne plus s'appliquer seulement à l'entretien de ce que l'on disait l'« œuvre de Dieu » par excellence, l'exercice liturgique dont les abbayes sont le lieu d'élection, mais alimenter d'autres « œuvres », les œuvres de miséricorde. Par des offrandes, certes, mais également par des dons de soi, une participation corporelle dont les laïcs ne sont pas exclus. Au XIIe siècle, des associations se multiplient, réunissant les gens qui veulent servir les indigents, qui les accueillent, miséreux ou malades, dans des hospices. L'*hospitium* ne ressemble pas à l'hôtellerie monastique où l'on hébergeait royalement les troupes cavalières, pauvrement les « poudreux » qui cheminent à pied. Au XIIe siècle, c'est un hôpital. Et c'est dans le faubourg des villes que cette révolution se produit. L'hôpital est, bien entendu, satisfaction morale. De très loin, nous pouvons reconnaître en lui le prélude à tous les enfermements, à l'exclusion répressive des déclassés dont la présence gêne les nantis. En son temps, son apparition signifie que le christianisme est différemment vécu, qu'il n'entend plus se résumer en des rites de compensation symbolique dont l'accomplissement incombe à quelques délégués. L'apparition de l'hôpital urbain signifie la condamnation de la fête liturgique. C'est-à-dire de l'art monastique.

La croissance économique a bel et bien éveillé – et cela dès que ses mouvements devinrent assez vifs pour être perçus, dès l'orée du XIe siècle – des exigences si neuves, des attitudes de contestation si troublantes que les autorités de l'Eglise les condamnèrent et voulurent les étouffer. Elles n'y parvinrent pas, et l'hérésie surgit, elle aussi d'abord dans les villes. Il s'y trouvait, dès ce moment, des milieux réceptifs. La populace et, parmi la tourbe des immigrants, plus démunies, plus délaissées par une religion toute masculine, les femmes. Du clergé cathédral, qui n'était pas tout à fait séparé du peuple, dont les membres les plus éclairés sentaient bien que les psalmodies confortables, le chant régulier des heures, n'épuisaient pas toute leur vocation, sortirent les meneurs, ceux qui formulèrent les espérances. Les sectes hérétiques récusaient la société d'ordre – et l'on peut penser

Dans la ville, personne ne craignait ni Dieu ni maître, mais, au gré du pouvoir ou de la fantaisie de chacun, les rapines et les meurtres bouleversaient la chose publique. *Guibert de Nogent, Histoire de sa vie, III, 7.*

46 POMPOSA, ÉGLISE CONVENTUELLE, XIe-XIIe SIÈCLE.

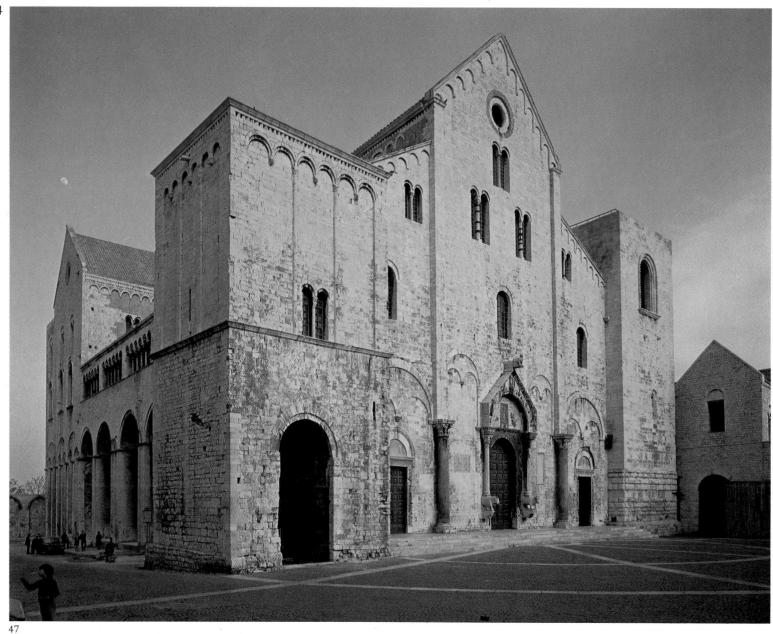

47

47 BARI, BASILIQUE SAN NICOLA, 1087.

Ils annulent le pouvoir sacerdotal de l'Eglise, et condamnent les sacrements, à la seule exception du baptême, restreint aux adultes... Tout mariage, ils l'appellent fornication, sauf si les deux conjoints, l'homme et la femme, sont l'un et l'autre vierges... Ils n'ont pas foi dans l'intercession des saints. Les jeûnes et autres pénitences pour les péchés, ils affirment qu'ils ne sont pas nécessaires aux justes, ni même aux pécheurs: à quelque moment que le pécheur pleure ses péchés, ils lui sont tous remis... Ils n'admettent pas après la mort le feu du purgatoire: aussitôt sorties du corps les âmes, pensent-ils, passent pour toujours soit dans la peine, soit dans le repos... D'où leur rejet des prières et des offrandes des fidèles pour les défunts. *Evervin de Steinfeld, Lettre contre les hérétiques de Cologne (vers 1143).*

que ce fut précisément pour les combattre que les évêques vers 1025 jugèrent nécessaire de construire la théorie du tripartisme fonctionnel. Les contestataires rêvaient en effet d'une société désincarnée, où les diverses fonctions, de prière, de combat, de travail, ne seraient pas réparties entre des catégories particulières, où ces fonctions deviendraient même, à la limite, inutiles puisque l'humanité, revenue à l'égalité primitive des enfants de Dieu, était appelée, bientôt, demain, aujourd'hui même, à se dégager totalement du charnel, à s'engouffrer, tout entière libérée, dans le spirituel. Une telle critique niait trop radicalement le réel, la seigneurie et tout le mode de production pour risquer d'ébranler tant soit peu les structures établies. L'hérésie demeura marginale. Mais elle demeura, mettant sans cesse en cause la situation de la prière parmi les activités humaines, et l'ensemble des gestes par quoi peut s'établir la relation entre le fidèle et son Dieu. Sa présence dérangeait les gens d'Eglise, les contraignait à reprendre les textes, à s'interroger. Elle entretint la mauvaise conscience au sein du meilleur clergé et favorisa le transfert qui, dans le cours du XIe siècle, déplaça l'attention, parmi les livres de l'Ecriture que les plus savants avaient tout entière en mémoire, depuis ceux de l'Ancien Testament vers l'Evangile et les Actes des Apôtres. L'hérésie stimula donc le désir de vivre comme avaient vécu les disciples de Jésus. Le voyage de Terre sainte le stimulait plus vivement encore. Visiter le tombeau

du Christ était un rite de pèlerinage parmi les autres, mais qui incitat, celui-ci, à réfléchir sur les Béatitudes et sur l'incarnation. Donc à se dégager du formalisme. La décontraction de l'économie dirigeait des troupes de plus en plus nombreuses, de moins en moins frustes, chaque printemps, vers les lieux saints de la Judée. On peut croire que, dans les bandes de pèlerins, puis de croisés, le nombre croissait de ceux capables de percevoir que les rites ne constituent dans le vrai christianisme qu'une écorce sèche, et qu'il ne suffit peut-être pas, pour entrer dans le royaume des cieux, d'acheter par une offrande la prière d'un moine. L'hérésie, la marche vers Jérusalem, tous les progrès qui dégageaient les hommes de l'existence rustique, qui les appelaient, sur les chantiers de défrichement, sur les marchés, au combat, en justice, à des actions plus personnelles, fortifiaient aussi le sens de la responsabilité. La valeur maîtresse devint bientôt celle de la décision, non plus de geste. Quand Abélard, à l'époque où Bernard de Clairvaux commence à lancer ses sermons de par le monde, affirme, en s'appuyant sur les paroles du Christ, que la faute est dans l'intention plus que dans l'acte, il exprime dans l'école nouvelle, c'est-à-dire encore une fois dans la ville, cette vérité déjà vécue par un grand nombre de chrétiens: que la vraie religion est intérieure. C'est tout le ritualisme des liturgies que l'on voit s'effacer devant cet élan d'amour: la charité selon l'Evangile. Que va devenir la fête, la grande fête brillante, dont on imagine à Saint-Denis de magnifier encore le décor, qui devient insensiblement à Saint-Denis la fête d'un pouvoir, celui de la royauté revigorée? L'Evangile proclame toutefois que le royaume de Dieu n'est pas de ce monde. Ce monde-ci – celui des marchands, des tournois et des embuscades, des champs nouveaux, des vignobles – mérite-t-il bien qu'on s'en soucie tant ? Vaut-il la peine, avec les évêques, avec ceux qui prêchent aux carrefours, de s'exténuer à vouloir le transformer ? Jésus n'appelle-t-il pas à fuir ce lieu de croissante pourriture, à se délivrer de ses souillures en lui tournant le dos ? Beaucoup d'hérésiarques en vérité le pensaient, qui condamnaient le mariage, la procréation, l'usage de la monnaie et, pour la plupart, le travail. Nul ne peut servir deux maîtres. Qui est Mammon ? L'argent seulement ? N'est-ce pas le siècle tout entier que l'amoureux de Dieu doit récuser ? Le *contempus mundi*, le mépris du monde, demeurait donc comme un noyau dur au cœur du christianisme le plus épuré, le plus exigeant, et continuait de justifier ce premier geste du moine: le retrait. Aussi l'inquiétude religieuse, au seuil du XIIe siècle, n'enlevait-elle encore rien à la vitalité du monachisme, qu'elle regardait toujours comme un sûr instrument de salvation. Mais ce monachisme, elle le voulait du moins purifié, dégagé des complaisances. Elle cherchait donc ailleurs qu'à Cluny ses modèles, Le Sud de la chrétienté latine, et principalement l'Italie péninsulaire, en proposait de séduisants. La clémence d'une nature qui permet de vivre plus aisément de fort peu, des traditions dont Byzance avait implanté durant le haut Moyen Age les ferments vivaces, entretenaient en ces régions des formes de vie monacale fondées sur des renoncements plus rigoureux que ceux prescrits par la Règle de saint Benoît. Sur l'ascétisme, de rudes abstinences, une lutte acharnée contre les revendications du corps. Sur l'érémitisme, l'isolement total dans la grotte, la cabane, la cellule. Elles ne faisaient aucune place à la fête sacrée. L'offrande de l'ermite est celle de lui-même, de ses macérations. Par elles, et non par le chant des basiliques, il gagne pour ses frères les faveurs de Dieu. Les grands apôtres que l'Italie vénérait au temps des premières expériences de l'art roman, les vieillards à moitié nus, décharnés, couverts de vermine, ces saints Jean farouches, illuminés, dont l'empereur de l'an mille s'était approché dévotement et mendiant leurs conseils, avaient ainsi vécu. Jean Gualbert qui fonda Vallombreuse, Pierre Damien qui morigéna les cluniesens, voulurent les imiter. Leur renom franchit les Alpes dans la seconde moitié du XIe siècle. De lui procède la fondation de la

Ce mardi, cinquième jour du mois d'octobre, nous tous, pèlerins, ensemble, entrâmes à l'heure des vêpres dans la sainte église du Saint Sépulcre, en laquelle nous demeurâmes toute cette nuit et le lendemain jusques à l'heure du none... *Ogier d'Anglure, Le saint voyage de Jérusalem, 113.*

Chartreuse. Etienne de Muret transplanta dans le Limousin les pratiques d'ascèse qui l'avaient séduit en Calabre. Avec succès: l'ordre de Grandmont qui naquit de son initiative et dont la règle fut rédigée en plein XII^e siècle refusait tout, la rente seigneuriale, la possession même de la terre, hormis celle de l'enclos dont les frères, de leurs propres mains, devaient tirer toute leur substance. Pas de troupeaux, pas de livres, pas de bâtiments. Pas d'art. Il n'existe pas d'art de Grandmont, pas plus que d'art de la Chartreuse. Pierre, l'ermite de la forêt mancelle qui vint rejoindre Bernard de Tiron au temps où débutait Cîteaux, se nourrissait des jeunes pousses des arbustes et de ce que lui rapportait son métier de tourneur; dans les ruines d'une chapelle, il avait construit sa cabane avec des écorces d'arbres – fragile, et dont il ne resta jamais rien. Cette religion était celle de la nudité complète. Elle n'a laissé aucun monument. Compensatrice des splendeurs de Saint-Denis, elle apparut pour cela nécessaire. Elle fut admirablement reçue. Au moment où les critiques contre Cluny se faisaient plus âpres, au moment où saint Bernard songeait à se convertir, ce courant d'origine méditerranéenne déferlait sur toute la chrétienté. Les forêts se peuplaient de religieux dont nul n'attendait des cérémonies. Ce qu'ils apportaient: l'exemple d'une vie de perfection que Dieu exige de quelques-uns pour pardonner à tous les autres. Ils tenaient la même place que les parfaits de l'hérésie, dont il est parfois douteux de les distinguer: les abstinences qu'ils s'imposaient rachetaient les péchés du peuple. Ils parlaient aussi, énonçaient une morale très simple, dépouillée de toute obligation rituelle, celle que vont écouter les amants fugitifs dans les romans de la Table ronde. Les vertus de ces hommes tiraient leur puissance de ce qu'ils se tenaient franchement séparés de la société d'ordre, de la production, du mouvement du monde. On admira ces victimes d'expiation plus que les clunisiens. Ils furent assaillis de disciples, forcés de fuir plus loin devant leur succès et la dévotion des foules. Des bourgades se seraient construites autour de leur cellule s'ils n'y avaient pris garde. On voyait des princes renoncer à la gloire et se faire charbonniers comme eux. Saint Bernard pourtant n'alla pas les rejoindre. En 1112, il choisit d'entrer dans une communauté bénédictine. Mais dans une communauté rénovée, un « nouveau » monastère. C'est-à-dire un monastère réformé. Et s'il put pousser Cîteaux vers tant de victoire, c'est que Cîteaux ne s'élevait pas aussi abruptement que les ermitages contre les structures anciennes. Cîteaux en proposait l'adaptation par une réforme.

L'intention de réforme est inscrite dans l'idéologie du mépris du monde. Celle-ci repose sur l'opposition manichéenne entre la lumière et les ténèbres, entre l'esprit et la matière. La tension entre les deux principes règne également dans l'histoire. Comme il existe deux royaumes, engagés dans un conflit dont l'univers et l'homme sont le théâtre et l'enjeu, comme il existe deux cités, la terrestre et celle de Dieu, il existe deux histoires, différemment orientées. Spirituelle, l'histoire du salut apparaît comme un progrès sans rupture qui mène aux effusions de clartés et de justice du Dernier jour, continûment. Alors qu'inversement l'histoire charnelle est celle d'un continu déclin. C'est bien ce qui rend le monde visible méprisable. Il est vieux, pourri; on le voit de jour en jour se dégrader. Cette irrésistible corruption incite à se retirer du temps des hommes, à s'établir dans la durée des liturgies monastiques, laquelle entend se conjoindre aux rythmes de l'histoire sacrée. Entrer au monastère, c'est entrer aussi dans l'autre histoire. Le devoir de chacun demeure toutefois de lutter dans les armées du bien contre les puissances malignes, d'appliquer toutes ses forces à contrarier les inflexions de déchéance. Donc de ramener ce qui est du monde à des modèles anciens, moins corrodés, de restaurer sans cesse, de rebâtir et de réduire ainsi périodiquement le décalage entre l'histoire spirituelle et l'histoire temporelle.

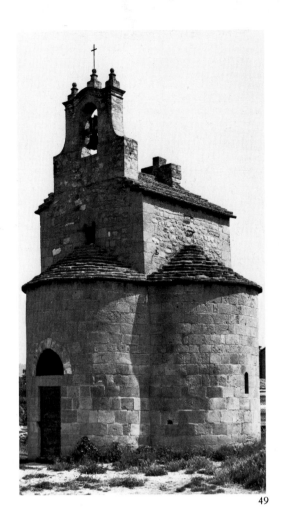

49

Il y avait, aux confins du Maine et de la Bretagne, de vastes solitudes qui fleurissaient alors, telle une autre Egypte, d'une multitude d'ermites, vivant dans des cellules séparées, saints hommes fameux pour l'excellence de leur genre de vie... *Geoffroy le Gros, Vie de Bernard de Tiron.*

Ici est, et voit-on, le Saint Sépulcre de Notre Seigneur Jésus-Christ, auquel son précieux corps fut mis et posé par le bon Joseph d'Arimathie. Ces petites chapelettes nous furent ouvertes pour aller faire nos dévotions et oraisons audit Saint Sépulcre toute cette nuit. Sur ledit Saint Sépulcre furent dites et chantées plusieurs messes devant les pèlerins. Item, tout près du chancel, il y a un trou dont certains disent que Notre Seigneur a dit que c'est le milieu du monde. *Ogier d'Anglure, Le saint voyage de Jérusalem, 124-125.*

48 NEUVY-SAINT-SÉPULCHRE, LA ROTONDE ET VUE SUR LES DEUX COLONNADES DE L'ÉGLISE, XII^e SIÈCLE.

49 PEYROLLES, ÉGLISE DU SAINT-SÉPULCRE, XII^e SIÈCLE.

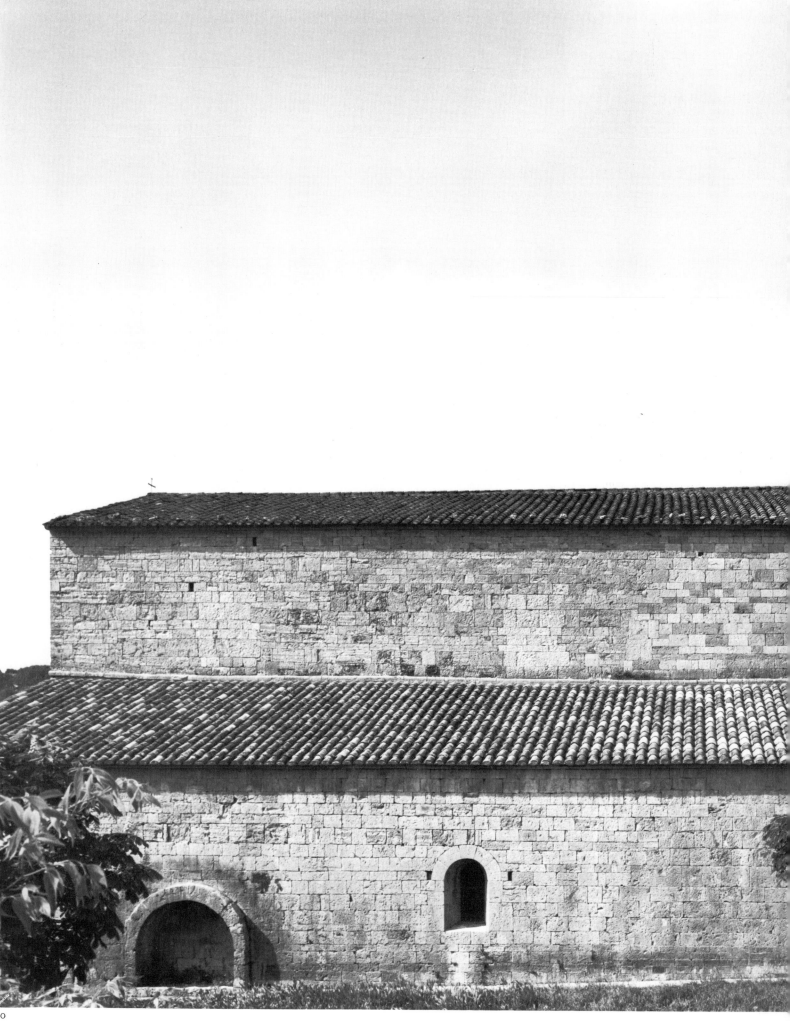

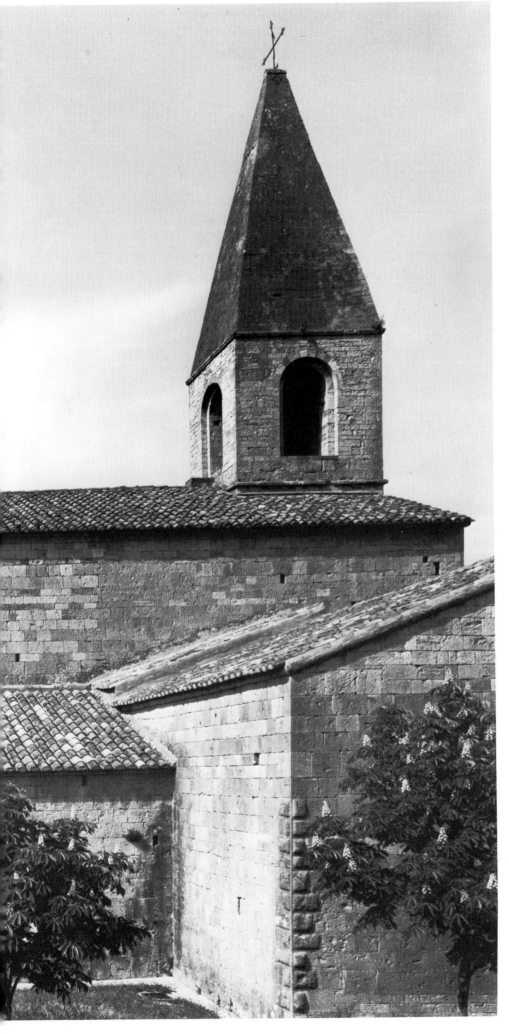

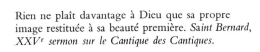

Rien ne plaît davantage à Dieu que sa propre image restituée à sa beauté première. *Saint Bernard, XXVᵉ sermon sur le Cantique des Cantiques.*

50 ABBAYE DU THORONET, CÔTÉ SUD.

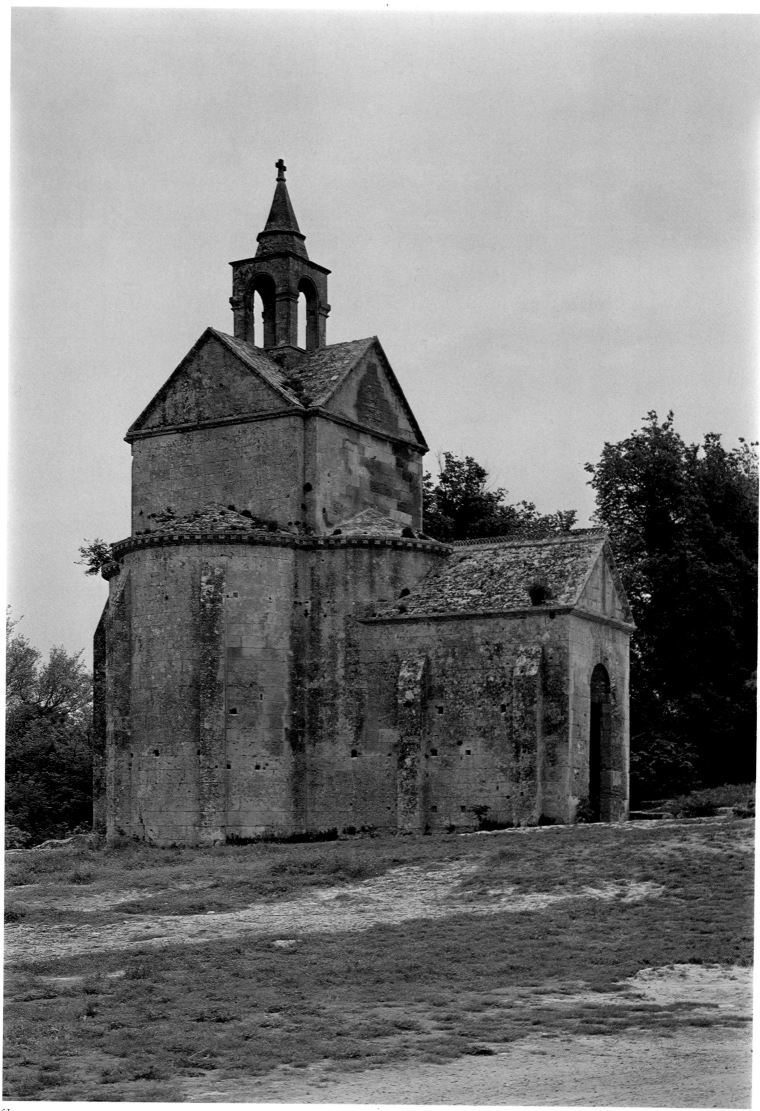

52

Tous les efforts, constamment repris, de « renaissance » procèdent de cette vision du monde. Tout le prestige aussi de l'ancien temps. Que Rome ait échappé au complet naufrage ne s'explique pas autrement. Encore faut-il reconnaître que les entreprises d'un Charlemagne, s'exténuant à construire un palais qui ressemblât à celui des Césars, à faire renaître un savoir comparable à celui de saint Augustin, s'accordaient également aux sagesses d'un peuple paysan, à cette crainte de l'innovation qui porte les sociétés rurales, mal équipées et sachant bien que leur survie dépend de l'efficacité fragile de recettes éprouvées, à suivre l'avis des vieillards plutôt que celui des jeunes. Un tel système idéologique s'était donc fortifié dans les déclins et la ruralisation du haut Moyen Age. Mais il survécut aux temps de décadence. Il conserve toute sa vigueur au fort de la croissance du XIIᵉ siècle. Il sous-tend l'œuvre historique de l'évêque Otton de Freising qui, dans sa jeunesse, en 1134, était moine cistercien à Morimond. L'élan de progrès toutefois pénétra dans ce système, vint donner plus de cœur aux hommes de foi qui voulaient revenir aux sources, et leur fit discerner plus clairement les défauts des institutions. Notamment de l'institution monastique, laquelle n'échappe pas complètement au monde, reste enrobée dans le matériel et dont l'histoire par conséquent appartient elle aussi à l'histoire humaine, celle où le temps est irrésistiblement destructeur. Le progrès n'amoindrit pas la volonté de réforme. Il la vivifia. Et ce regard que la société rénovée tournait pourtant toujours irrésistiblement vers le passé, il le fit se porter plus loin, par-delà les modèles carolingiens, constantiniens. Sans parvenir encore cependant à triompher du respect des choses déjà faites, des « autorités », ni de la défiance à l'égard du nouveau.

La rudesse des observances de la Règle et la pierre de la discipline procurent souvent de larges ruisseaux d'huile, et la rigueur de l'ordre, semblable à la rigueur de la pierre, fait sentir à l'âme les douceurs de la prière. *Gilbert de Hoilandie, XXVIᵉ sermon sur le Cantique des Cantiques.*

51 MONTMAJOUR, CHAPELLE SAINTE-CROIX, XIIᵉ SIÈCLE.

52 MUR DE L'ABBAYE DU THORONET.

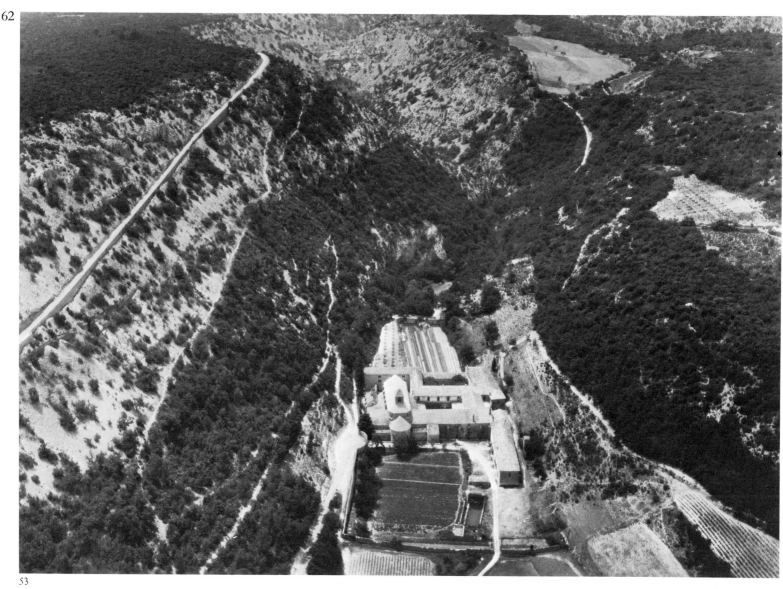

53

Ce n'est pas dans la connaissance qu'est le fruit, c'est dans l'acte de saisir. *Saint Bernard, De la considération, 105.*

Ce respect, cette défiance retenaient de se précipiter à la suite des Chartreux, d'Etienne de Muret, nourrissaient les réticences devant ces imprudents qui s'aventuraient sur des pistes mal frayées. Ne risquaient-ils pas de dévoyer les bons chrétiens, les entraînant jusque dans la nature sauvage, broussailleuse, dans le domaine de la nuit forestière, du désordre, où l'on sent grouiller les démons ? A ceux qu'attiraient la vie de solitude, le cadre ordonné de l'existence bénédictine ne convenait-il pas beaucoup mieux ? Il avait fait ses preuves. Il permettait de combiner aux exercices salutaires de la communauté les expériences d'isolement. Si l'on reprenait les textes primitifs, si l'on relisait attentivement, en élaguant toutes les adjonctions récentes, ce qu'avait écrit saint Benoît, on voyait bien que sa « petite règle pour débutants » avait conçu le cénobitisme comme préparatoire à des formes d'ascèse plus parfaites. A celles-ci il était permis aux meilleurs d'accéder, mais par degrés, et d'abord par périodes. A Cluny même, du temps de saint Hugues, nombre de moines étaient autorisés à se retirer davantage, dans certaines parties du cloître et de l'église, à s'écarter jusque dans des huttes dispersées parmi les bois. Derrière eux, cependant, pour les garder des excès, pour les recueillir de temps à autres, les reprendre en cas de péril, se tenait l'équipe vigilante, disciplinée, des frères demeurés au coude à coude dans l'unanimité du chœur. La réforme la plus souhaitable ne consistait-elle pas à écouter d'une oreille plus attentive la lecture des chapitres de la règle bénédictine, à prendre ce document pour base d'une réflexion critique, à épurer, rectifier de l'intérieur l'institution vénérable dont elle formait l'armature ? C'est dans cet esprit-là que Cîteaux fut fondé.

53 ABBAYE DE SÉNANQUE, VUE AÉRIENNE.

Plus exigeant que la plupart, le moine Robert n'avait pu se satisfaire des usages que l'on suivait dans les monastères où il avait successivement vécu, à Moûtier-la-Celle en Champagne, à Saint-Michel-de-Tonnerre qu'il dirigea, à Saint-Ayoul de Provins dont il fut prieur. Il partit. Non pas cependant pour vagabonder à l'aventure, prêcher comme tant d'autres sur les routes les vagabonds, les insoumis, les prostituées. Pour installer ailleurs une maison de même type, mais où la prière en commun serait de meilleure qualité. En 1075, il fonda l'abbaye de Molesmes, et pour bien marquer qu'il se situait lui-même dans le courant de ferveur, nourri de la méditation du Nouveau Testament, qui portait la dévotion vers la Mère de Dieu, il plaça sa fondation sous le vocable de la Vierge. Molesmes prospéra très vite. Des équipes d'ermites vinrent s'y fixer. Mais, rançon de ce succès, les dons des grands de la région affluèrent. « Comme vertus et richesses n'ont pas coutume de rester longtemps associées, certains membres de cette sainte congrégation [...] en arrivèrent bientôt à songer à la pauvreté si féconde. Ils prirent en même temps conscience que, bien qu'on menât au monastère une vie sainte et honnête, on n'y observait pas autant qu'ils le désiraient [...] la règle dans laquelle ils avaient fait profession. » Alors, Robert, avec vingt et un compagnons, s'étant engagés devant l'archevêque de Lyon, légat du pape, à ordonner leur vie « dans l'observance de la sainte règle de notre père saint Benoît », décidèrent de se retirer en un autre lieu pour y vivre plus régulièrement. En effet,

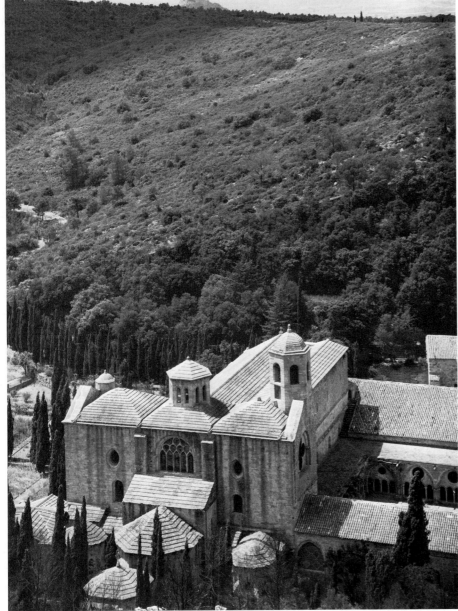

Il ne convient pas que soit dispensée la totale béatitude avant que soit total l'homme à qui la donner ; pas davantage que soit dotée à la perfection une église encore imparfaite. *Saint Bernard, sermon pour la Toussaint, 3, 1.*

54 ABBAYE DE FONTFROIDE.

Laissons aux femmes les fanfreluches. Elles n'ont en tête que mondanités et s'inquiètent de plaire à leurs maris. *Saint Bernard, lettre 42.*

55

« quand ils résidaient encore à Molesmes, ces hommes, animés par la grâce de Dieu, parlaient souvent entre eux des transgressions à la règle de saint Benoît, père des moines; ils s'en lamentaient, voyant que cette règle qu'eux-mêmes et les autres moines avaient promis par une solennelle profession de suivre, ils ne s'y conformaient pas ». La petite bande assoiffée de perfection – Etienne Harding en était – s'installa en 1098 au fond de la forêt de Cîteaux. L'intention était claire. De vraie réforme: ne rien inventer, revenir aux puretés de la source. C'est en cela que le monastère put se dire « nouveau ».

En vérité, le monde avait changé en six siècles. Nouveaux aussi étaient les hommes qui se voulaient stricts observants des préceptes de Benoît de Nursie. Ils n'ignoraient rien des tentatives menées à la Chartreuse, à Grandmont. Le goût de la découverte qui conduisait cette année même les armées croisées vers la Palestine, les entraînait eux aussi. Involontairement, ils innovèrent. La Règle en effet ne disait pas tout; le sens de ses mots n'était pas toujours limpide; et l'on sait bien que nul réformateur ne ressuscite jamais le passé. Malgré eux, et parce qu'elle était réaction résolue contre les déformations du style clunisien, la manière dont ils lurent les paroles du texte, dont ils les comprirent, dont ils remplirent entre elles les silences, les conduisit à infléchir le propos de saint Benoît, et principalement en trois points.

Bénédictin, le monachisme cistercien demeure communautaire: les moines vivent ensemble, nuit et jour. Au début du XIIᵉ siècle, en effet, tous les combats se mènent en équipe, ceux des défricheurs contre les eaux dormantes, ceux des

55 BÉLAPÁTFALVA, L'ÉGLISE (XIIIᵉ SIÈCLE) ET LE SITE.

chevaliers, rassemblés pour le tournoi comme pour la bataille en escouades compactes, les conrois, d'autant plus sûres d'elles qu'elles sont unies et dont les téméraires apprennent vite le risque que l'on court à les disjoindre. En équipe, les moines, les guerriers de Dieu, affrontent donc les forces perverses. Eux aussi ont toutes chances d'être désarçonnés, capturés, défaits s'ils s'éparpillent. Ajoutons que la prière, Jésus l'a dit, est plus active lorsqu'elle est proférée par un groupe, et qu'il y a de l'orgueil à refuser les contraintes de la vie commune. Toutefois, si la perfection réside toujours dans la communauté, celle-ci entend se retirer plus à l'écart. Elle aspire au désert et va s'installer dans des sites semblables à ceux que choisissent les ermites. A Cîteaux, quand Robert s'y implanta, « les hommes

Aucun ne porte ni chausses ni pelisse. Ils s'abstiennent de l'usage de la graisse et des viandes... En tout temps, ils observent le silence. Ils travaillent de leurs mains et se procurent ainsi la nourriture et le vêtement. Tous les jours, sauf le dimanche, ils jeûnent depuis le milieu de septembre jusqu'à Pâques. Ils ferment strictement tout accès vers eux et dérobent avec le plus grand soin au peuple le secret de leur retraite. *Orderic Vital, Histoire ecclésiastique, VIII, 26.*

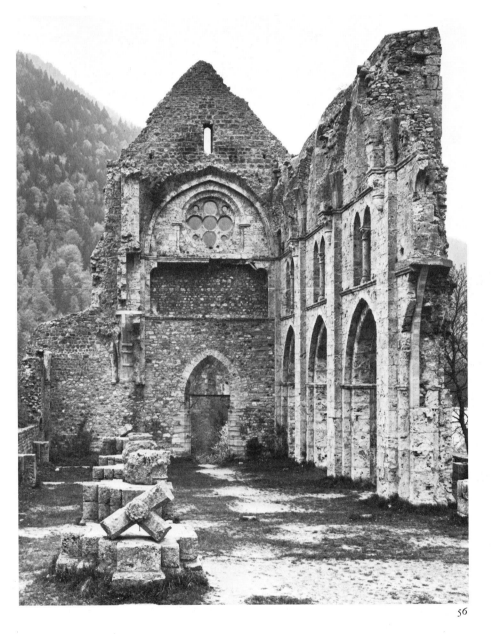

56

n'avaient pas coutume d'accéder à cause de l'opacité des bois et des épines; seules y vivaient les bêtes sauvages. Arrivant là, les hommes de Dieu comprirent que ce lieu, parce qu'il était dédaigné des gens du siècle et inaccessible, était d'autant mieux propice au style de vie religieuse qu'ils avaient désormais conçu dans leur esprit ». La forêt, les buissons, les fondrières isolent le monastère cistercien. Il est exclu qu'un bourg se forme à son ombre. Car il se veut ermitage en même temps que cloître. *Claustrum et heremus.* La fraternité des moines, cette famille de totale cohésion, adopte ainsi en corps le genre de vie des parfaits solitaires. « Une solitude enfouie au plus épais des forêts et resserrée dans son défilé de collines, où les serviteurs de Dieu vivaient cachés », tel apparaît Clairvaux dans la pre-

56 SAINT-JEAN-D'AULPS, VESTIGES DE LA NEF DE L'ÉGLISE, 1150-1210.

Il pensait acquérir le meilleur en méditant et en priant dans les forêts et dans les champs, et n'avoir en cela nul maître, sinon les chênes et les hêtres...
Guillaume de Saint-Thierry, Vie de Bernard de Clairvaux.

mière biographie de saint Bernard; « leur grand nombre ne les empêchait pas d'être seuls avec eux-mêmes. La charité prescrite par la Règle, bien ordonnée, rendait cette vallée solitaire pour chacun. Quand règne l'unité spirituelle, la règle de silence observée par une multitude d'hommes assure à chacun la solitude de son cœur. »

Secondement, l'accent fut mis sur l'ascétisme. La Règle de saint Benoît ne proscrit pas la propriété foncière, garante de stabilité et de régularité, et Robert de Molesmes se préoccupa immédiatement d'acquérir le territoire de Cîteaux. Son possesseur abandonna ses droits, et le duc de Bourgogne, de qui relevait le bien, confirma la cession; il fit mieux: « il aida les moines par des dons abondants de terres et de troupeaux ». Cependant, c'était bien au terme d'une réflexion sur la pauvreté que les fondateurs de Cîteaux s'étaient jetés hors de Molesmes. Elle désignait comme une absolue nécessité l'abstinence. Non que les cisterciens se soient inspirés des premières règles orientales qui imposaient un régime alimentaire desséchant, refroidissant, parce qu'elles le croyaient propre à juguler les pulsions sexuelles; un Pierre Damien était obsédé par le péché d'incontinence;

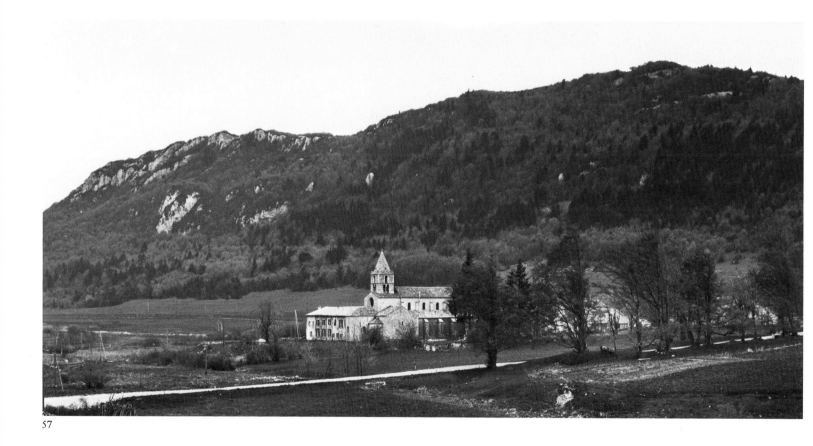

57

saint Bernard ne l'est nullement. Pour lui, c'est un autre piège que le Malin tend devant les hommes: l'orgueil. A n'y point succomber, celui qui prend le Christ pour guide doit mettre tout son effort. Précisément, ce rang princier que les moines de Cluny croient de leur dignité de tenir, Dieu ne juge plus qu'il siée à son serviteur. Il y voit démonstration de superbe. Les amis de Jésus étaient des pauvres. Le vrai moine doit vivre comme eux. Il boira du vin, puisque la Règle de saint Benoît le prescrit, mais insipide. Il mangera du pain, mais les croûtons noirs et rugueux que l'on jette aux indigents. Et son vêtement sera semblable aux leurs, de tissu sans apprêt, sans teinture, et qu'on laisse aller en lambeaux. Enfin, parce qu'ils ne trouvaient pas dans le texte de la Règle mention de rentes, de dîmes, d'églises possédées et exploitées, de serfs dont le travail eût nourri la communauté, de redevances perçues ni de taxes d'aucune sorte, les compagnons de Robert de Molesmes, s'ils admirent de posséder la terre, refusèrent la seigneurie. Leur patrimoine, ils le mettraient eux-mêmes en valeur, se fondant sur

57 LÉONCEL, L'ÉGLISE (XIIᵉ SIÈCLE) ET LE SITE.

le précepte de la Règle qui faisait aux frères obligation de travailler. Ce n'était point que le labeur fût de quelque manière volontairement par eux valorisé. Ils le voyaient toujours comme une dégradation, qu'il fallait accepter à la façon d'une croix, et pour assumer la condition des pauvres. Les cisterciens des origines se montraient ici parfaitement fidèles à l'esprit de saint Benoît, et comme lui captifs des antiques modèles assimilant le labeur à l'esclavage. Le travail manuel a pour but de conjurer les périls de l'oisiveté. Davantage, il constitue l'un des six degrés de l'humilité, et conduit donc lui aussi, par-là, aux illuminations de la grâce. Au témoignage de Guillaume de Saint-Thierry, Cîteaux l'a rétabli « non tant pour délasser l'esprit pendant une heure que pour conserver et aiguiser le goût pour les occupations spirituelles ». Et pour ne pas vivre de la sueur des pauvres. Ainsi, dans le Clairvaux de saint Bernard, « il n'était permis à personne de mener une vie oisive. Ils travaillaient, et chacun assidûment à la tâche qui lui avait été présentée. En plein jour, c'était le silence de la nuit, et quand on arrivait dans cette vallée, on n'entendait que la rumeur du travail, ou les louanges de Dieu si les frères étaient occupés à chanter. »

La réforme cistercienne est, on le voit, prudente. Elle restaure et, du vin nouveau, capte uniquement ce qui peut être versé dans les vieilles outres. Elle est conservation, fermement étayée par le respect du passé, des sources les plus anciennes, donc les plus lourdes d'autorité. L'idéologie cistercienne, construite sur la trame du mépris du monde, ne veut rien ajouter, elle retranche, émonde, épure – et c'est pour cette raison profonde que le bâtiment de Cîteaux n'est autre que celui de Cluny décapé. Le nouveau monastère ne renie rien du monachisme traditionnel, sinon ce qui l'a corrompu. Il s'alimente comme lui au mythe de la délivrance, vit comme lui dans l'attente de la Parousie, d'un retour à l'Eden, et pour lui tout avenir débouche aussi sur la reconquête de perfections perdues. La rectification cependant impliquait une transformation radicale des rôles que tenait le monastère dans le monde présent, et toute une série d'amputations qui s'enchaînèrent. Ce ne furent pas seulement la seigneurie, le confort, l'ouverture sur les routes qui se trouvèrent répudiés. Plus d'école, puisque l'abbaye entendait ne plus accueillir que des adultes responsables, pleinement maîtres de leur décision, et qu'elle prenait les novices tels qu'ils étaient, formés ou non aux arts de l'intelligence. Elle continuait bien de se dire *schola Christi*, mais le mot retrouvait son sens premier, celui de la Règle, qui était militaire, et connotait les disciplines d'un régiment. Plus d'enfant donc, dont la place n'est pas parmi des guerriers, mais plus de morts non plus. L'abbaye cistercienne aurait voulu se décharger des fonctions funéraires, laisser à d'autres le soin des corps défunts. Le soin même des reliques des saints. On n'y vit plus de sarcophages à miracles, partant plus de pèlerins, c'est-à-dire plus de spectacle. Elle renonçait ainsi à cette pédagogie directe du peuple chrétien par la parole, par l'image, par ces jeux paraliturgiques qui servaient de liaison entre le chant latin de la communauté priante et les foules rustiques, tel ce préthéâtre dont tant de basiliques monastiques, celle de Fleury notamment, avait abrité les premiers essais. Ainsi se rompit l'osmose longtemps active entre les moines et le peuple, et prit fin du même coup l'âpre concurrence qui avait opposé aux évêques les bénédictins d'ancienne observance. Cîteaux, qui ne voulait plus d'églises paroissiales dans son patrimoine, ne nomma plus de curés desservants, ne partagea plus avec ceux-ci les dîmes, n'enseigna plus. L'ordre n'empiéta plus sur les prérogatives du clergé, de même que, insoucieux de puissance, de profits et de droits seigneuriaux, il s'effaçait devant les princes et ne leur disputa rien, ni la gloire terrestre, ni la conduite des affaires. Cîteaux est d'abord ceci: le conservatisme qui l'inspire rend ses moines, à l'opposé des hérétiques, totalement respectueux de la société d'ordre et de toutes les structures sociales. Les moines blancs s'accommodèrent de la propriété. Ils entendirent

L'oisiveté est l'ennemie de l'âme. Les frères doivent donc s'occuper en certains temps au travail des mains, en d'autres heures à la lecture divine... De Pâques jusqu'au début d'octobre, les frères sortiront dès le matin pour travailler à ce qui est nécessaire depuis la première heure du jour jusqu'à la quatrième environ. De la quatrième jusqu'à la sixième, ils s'adonneront à la lecture. Après la sixième heure, le repas pris, ils se reposeront sur leur lit dans un parfait silence... On dira none plus tôt, environ à la huitième heure et demie. Après quoi, ils travailleront à ce qui est à faire jusqu'à Vêpres. Si les frères sont obligés, par la nécessité ou la pauvreté, de travailler eux-mêmes aux récoltes, ils ne s'en attristeront pas: alors ils seront vraiment moines, lorsqu'ils vivront du travail de leurs mains, comme nos pères et les apôtres. *Règle de saint Benoît.*

A défricher ce champ pour ne pas semer parmi les épines, nous ruisselons de sueur, avec ce soleil de midi qui, de surcroît, nous brûle. Ainsi donc, après nous être tant fatigués pour la semence terrestre, reposons-nous un peu sous le couvert de l'hyeuse accueillante que vous voyez près d'ici. Nous y vannerons, nous y moudrons, nous y pétrirons, nous y cuirons et nous y mangerons – non sans sueur intérieure – la semence de la parole divine. *Isaac de l'Etoile, Sermon 24.*

Tant que nos cœurs sont encore divisés et qu'on est dans l'entre-deux, il reste en nous bien des sinuosités, nous ne possédons pas la cohésion parfaite. C'est donc les uns après les autres et, en quelque sorte, membre après membre, que nous devons nous élever jusqu'à ce que l'union soit parfaite en cette Jérusalem d'en haut dont la solidité vient de ce que tous y participent à l'être même de Dieu. Là, non seulement chacun, mais tous également commencent d'habiter dans l'unité: il n'y a plus de division ni en eux-mêmes, ni entre eux. *Saint Bernard, sermon sur l'Ascension.*

seulement, par l'exercice de l'humilité dont ils portaient témoignage, aider les savants du haut clergé, les guerriers des cours princières à mieux résister à tout ce qui les inclinait à la superbe. Ils se refusèrent seulement à pressurer les travailleurs.

Tel fut l'effet du retrait cistercien. Il rétablit le monachisme à sa juste place, à l'écart de la société séculière. C'est une autre société qu'abrite le monastère cistercien. Une société de pénitence. « Nous savons de reste, écrit saint Bernard, que l'office du moine n'est pas d'enseigner, mais de pleurer. » De pleurer les péchés du monde, et c'est effectivement retenir ce qui dans le propos de Benoît de Nursie est essentiel. Et du même coup circonscrire la place de la liturgie – par conséquent de la création artistique – au sein de l'existence monastique. Cîteaux continue d'ordonner une fête sacrée. Parce que la Règle de saint Benoît l'impose, et qu'il appartient au pénitent, comme à Job, de chanter la louange du Seigneur. L'acte liturgique ne pourra, certes, se dissocier des autres renoncements, des abstinences, d'un comportement de pauvre et de cet asservissement volontaire que signifie le travail des mains. Tout faste sera récusé, qui semblerait injure faite aux indigents, et dresser un écran entre eux et les moines. Nulle barrière ne devra séparer la psalmodie du labour, de l'essartage, du soin des troupeaux, de la coupe des bois, du tissage, des travaux de la forge. Pourquoi le chant des psaumes ne s'élèverait-il pas du chantier si le temps presse, et pourquoi, s'il en est besoin, ne pas l'écourter ? Toutefois, comme le prescrit la Règle, les moines, si nulle nécessité ne les oblige à faire autrement, se réuniront à certaines heures, pour ce qui demeure proprement leur office, en un lieu particulier. A l'égard de celui-ci, Cîteaux, qui n'est pas révolutionnaire, ne cherche pas davantage à inventer. Cîteaux le construira solide comme un roc, en belles pierres, ainsi que le cloître qui le flanque, tout comme font les clunisiens. La volonté de respecter les traditions explique l'existence d'une architecture cistercienne, et que celle-ci ait dressé, mais revêtus eux-mêmes de la robe de pauvreté, des oratoires de formes semblables à ceux qu'édifiaient les autres bénédictins. Où, comme les autres, les moines, huit fois par jour, se rendaient pour chanter en chœur.

Les usages cisterciens montrent même plus de prudence que ceux de Cluny à l'égard de la solitude individuelle: ils n'autorisent pas les retraites. Saint Bernard voit Satan, « jaloux des moines avancés sur la voie de perfection, les convaincre de se retirer au désert sous prétexte d'atteindre à une pureté plus grande; et ces infortunés finissent par reconnaître toute la vérité d'une parole qu'ils avaient lue sans profit: malheur à celui qui est seul, car s'il vient à tomber, il n'aura personne pour l'aider à se relever ». Toutefois cette équipe, qui se tient étroitement soudée, comme les escadrons de la chevalerie, prétend être l'instrument d'une élévation personnelle. Et l'on parvient ici sans doute à l'inflexion majeure, celle qui établit Cîteaux en plus évidente rupture avec tout le monachisme antérieur, lequel s'ajustait à une société du rite, grégaire, où nulle place n'était laissée aux intentions individuelles, où le corps tout entier du social était l'enjeu du combat entre les forces bénéfiques et maléfiques, basculant d'une seule pièce d'un côté ou de l'autre selon l'efficacité des gestes accomplis par les mandataires de la collectivité. Sans que ses fondateurs en aient pris clairement conscience, Cîteaux innove radicalement en épousant le mouvement qui fait au seuil du XIIe siècle émerger en Occident la personne. A la morale d'Abélard, celle de saint Bernard fait écho, montrant dans l'intention « le visage de l'âme ». Communauté de pénitence, et qui jamais ne desserre ses liens, la société cistercienne se perçoit elle-même comme une collection de personnes. Chacune d'elle, par humilité, se veut totalement soumise à la discipline du groupe – et la pauvreté est aussi cela: le renoncement à toute autonomie; chacune d'elle, par charité, se donne entiè-

rement au corps dont elle est membre, se fond dans cette union intime dont l'étroit ajustement des pierres sur la muraille de l'abbatiale montre l'image symbolique. Mais chacune poursuit sa propre marche, à son pas, et cherche, aidée par les autres, aidant les autres, à gravir les degrés de la perfection. C'est ici que Cîteaux, dans son conservatisme, affirme sa modernité, que retentissent au plan de l'éthique tous les progrès des temps nouveaux et l'esprit qui pousse alors vers tant de conquêtes. Ici même – et dans l'exhortation de saint Bernard à convertir vers l'intérieur l'interrogation majeure : « pour s'humilier, l'âme ne saurait trouver de moyen plus efficace que la connaissance véridique d'elle-même ». Dans Cîteaux, au sein de l'action unanime qui réunit tous les frères pour le chant des psaumes ou le travail, place est plus largement faite que jamais, dans le silence, à l'oraison privée, secrète, celle du cœur, celle dont Bernard souffrait d'être parfois détourné par des sollicitations intempestives et dont il entendait bien que chacun de ses fils, à Clairvaux, ne fût jamais distrait. Dans le monachisme cistercien, le rite, au plus profond, s'intériorise – et je vois dans cette nouveauté l'impulsion dont procède toute la rénovation de la fête sacrée dont Cîteaux fut le lieu. Le monastère cistercien est une réunion d'hommes plus parfaits, dont les mérites, certes, profitent à tous les autres, qui offrent leur prière et leurs macérations pour expier, non seulement leurs propres fautes, mais tous les péchés du monde. Toutefois, il est d'abord exemple, il est appel. A des adultes, qui se connaissent eux-mêmes, qui sont capables de choisir, et de rejoindre, librement, cette « école du Christ » où tout homme peut apprendre à s'avancer vers le bien. Plus que les autres, le monastère cistercien est conquérant. Solitaire, écarté, loin des routes, environné d'épines, se refusant à toute fonction proprement pastorale, éducative, théâtrale, il se tient comme un piège. Inspirés, les meilleurs se laisseront capturer par lui. Cîteaux les attend, Cîteaux les attire. Le désir de s'emparer, qui porte aux aventures l'Occident du XIIe siècle, induit aussi ses moines à la tentation la plus insidieuse, celle de retourner un moment dans le siècle pour y prêcher, « faire partager à leurs frères, à leurs amis et connaissances, un bien dont ils jouissent seuls ici », hâter de la sorte la venue du Royaume. Cette tentation, Bernard la dénonce. Combien de fois lui-même n'y succomba-t-il pas ?

Mais si l'ordre cistercien rêve d'absorber un jour en lui la société tout entière – et bientôt, l'abbé cistercien Joachim de Flore pourra prédire le proche achèvement de cette totale conquête – il ne se préoccupe pas plus de changer les structures sociales que les usages monastiques, que les structures du bâtiment. Le retournement vers l'homme intérieur invite à négliger plus encore tout remaniement des formes : le fond seul mérite attention. Ceux qui se convertissent ont changé leur âme, et c'est cela qui compte. Du reste, de leur manière de se comporter dans la vie quotidienne, de leur culture, Cîteaux ne se soucie pas. Tous sont accueillis, tels qu'ils sont. Rien n'est fait pour estomper ce qui superficiellement distingue chacun d'entre eux. Pour enseigner par exemple la lecture, le chant à ceux qui les ignorent en entrant. Ils trouveront dans la communauté une place conforme à leurs aptitudes, et marcheront aussi bien vers plus de perfection intime. Comme les ressuscités du tympan d'Autun que l'on voit, chacun à sa façon, selon son état, entrer au Paradis. Cette autre société, qu'enferme le monastère cistercien, présentera donc la même disposition que la société laïque. Elle aussi se divise en deux classes : les moines de chœur et les convers. Les premiers viennent du monde des seigneurs, du clergé et de la chevalerie, leur éducation déjà faite. Ils sont aptes à participer à la célébration liturgique, à méditer sur les textes sacrés. Le seul changement pour eux sera de travailler comme les pauvres, de leurs mains, un peu. Les autres sortent du monde asservi aux labeurs, de la campagne surtout, des bourgs urbains. Ce sont des rustres, ils le resteront. Ils prieront un peu plus, mais à leur manière, très simplement. Ils offriront la peine

Je m'étonne beaucoup de l'impudence de plusieurs d'entre nous qui, alors qu'ils nous troublent tous par leurs singularités, nous irritent par leur impatience, nous méprisent par leur obstination et leur rébellion, n'en osent pas moins, par l'instance de leurs prières, inviter le Dieu de toute pureté dans leur cœur souillé. *Saint Bernard, XLVIe sermon sur le Cantique des Cantiques.*

58

Nous sommes ici comme des guerriers sous la tente, cherchant à conquérir le ciel par la violence, et l'existence de l'homme sur la terre est celle d'un soldat. Tant que nous poursuivons ce combat dans nos corps actuels, nous restons loin du Seigneur, c'est-à-dire loin de la lumière. Car Dieu est lumière. *Saint Bernard, XXVI^e sermon sur le Cantique des Cantiques.*

de leur corps. Ils s'approcheront ainsi du salut, de la sainteté parfois, tel le bienheureux Simon, convers, que, pour ses vertus, le pape Innocent III manda près de lui, en 1215, lors du concile du Latran. Deux niveaux donc. Entre les deux, l'amour qui unit des frères. Mais une barrière, étanche: on ne passe pas d'un groupe à l'autre, et chacun vit dans des quartiers séparés. L'esprit de charité et d'humilité, tout ardent qu'il soit, ne retire pas au premier sa prééminence. Et ce sont ses attitudes mentales, celles du milieu dont il provient, la chevalerie, qui prennent à Cîteaux le dessus, comme dans le siècle tout entier. Lorsqu'il dénonce les défauts des moines, saint Bernard ne parle que d'elles: « ils se targuaient de leurs succès dans quelque tournoi ou dans quelque compétition littéraire. » Alors que la culture de Cluny demeurait plus autonome, puisque la plupart des membres de la communauté, entrés tout enfants au monastère, n'avait qu'une expérience de vie, celle du cloître, la culture de Cîteaux porte profondément l'empreinte des comportements chevaleresques. Tous les moines de chœur en effet ont passé leur adolescence, qu'ils fussent destinés à l'état ecclésiastique ou bien à celui de chevalier, dans les cours, parmi les chevaux, le bruissement des armures, tous les plaisirs, et dans le concours permanent où les jeunes s'efforçaient de surpasser leurs camarades. Parmi les femmes aussi. Exaltant la vertu du jeune Bernard, ses biographes évoquent ces filles nues qui se glissaient la nuit

dans sa couche, ces femmes mûres qui tentaient de se l'offrir. Ce long passage parmi les périls et les joies de la vie a marqué tous les cisterciens, et par-là quelque chose de l'esprit courtois se maintient vivant dans la communauté qu'ils forment. Cet esprit entretient d'abord une tension vers la prouesse héroïque, qui anime toute la milice monastique. Elle vit comme un tournoi son combat contre les forces perverses: chacun veut s'élancer, défier l'Ennemi pour une lutte singulière, dans l'oraison privée, et chacun, après la joute, reprend son rang dans l'escouade des camarades, ce refuge. Vient aussi tout droit de la chevalerie – de la chevalerie moins sauvage, moins militaire à l'orée du XIIe siècle, qui apprend à chanter l'amour, qui cherche délassement dans la chambre des dames, où se livrent d'autres joutes, où s'accomplissent d'autres prouesses – l'inclinaison cistercienne à l'épanchement lyrique. Pour les moines de Cîteaux, la femme n'est pas un fantasme: beaucoup l'ont louée, touchée. Ils l'ont fuie. Mais leur renoncement ne dévie pas leur rêverie, comme à Cluny, vers les moiteurs des sirènes. Société d'adultes, la communauté cistercienne sait liquider les refoulements avec aisance. L'effusion courtoise, toute l'érotique que le jeu mondain s'applique à rendre peu à peu moins brutale, se transfère en une méditation sur l'amour de Dieu et sur les vertus de la Vierge Mère. Enfin parce que la société aristocratique se trouvait alors encadrée, et sans doute plus rigoureusement que jamais, par le lignage, le groupe de parenté rassemblé dans le respect des ancêtres mâles, les moines cisterciens ont vécu plus intensément l'existence bénédictine comme celle d'une famille rangée sous l'autorité d'un père. Communauté d'hommes, comme l'est la chevalerie, de frères co-gérants d'un patrimoine, discutant ensemble de sa régie sous l'autorité de l'ancien, qui prend conseil, mais tranche seul, rend l'arrêt et qui, responsable de la concorde au sein de la famille, au besoin réprime et châtie. Et lorsque Cîteaux sort enfin de ses difficultés initiales, trouve assez de vigueur pour proliférer, répartir parmi des filiales ses recrues en surnombre, cette croissance est vue sous l'aspect d'une généalogie. Toute la structure de l'ordre cistercien, la notion d'une abbaye mère, de ses filles, des générations successives qui en procèdent, le précepte de la Charte de charité investissant l'abbé du monastère souche d'un contrôle sur son immédiate filiation, celui qui enjoint à tous les abbés de se réunir une fois l'an en une sorte de conseil de famille, toute la hiérarchie de relations, de pouvoirs de décision et de correction reproduisent l'armature maîtresse de la société chevaleresque, où le lien féodal n'est que le reflet d'un lien de parenté. Curieusement, l'ordre cistercien, qui prenait plus de distance à l'égard du monde, fut plus perméable à ses influences. Parce qu'il refusait la pratique de l'oblation et rassemblait des hommes qui savaient mieux ce qu'est la vie. Il ne fut donc pas autant que Cluny une contre-cité, et, malgré lui les flux du progrès le pénétrèrent. Du siècle méprisé, rejeté et cependant présent, ne serait-ce que par le souvenir des joies qu'il avait un moment données, parvint aussi dans Cîteaux ce qui servit à combler les silences de la Règle de saint Benoît, ce qui fit donner tel sens à ses paroles. Bref, l'innovation. Et ces ajustements aux structures vivantes du monde contemporain firent, autant que l'inclination à conserver, autant que la réserve à l'égard de trop d'audaces, le plein succès de la réforme cistercienne.

Ce succès ne fut pas tel, en vérité, qu'il rendît sans objet les recherches anxieusement poursuivies dans les sectes et sur les franges avancées de l'orthodoxie, ni qu'il reléguât à l'état de survivance le monachisme traditionnel. La présence de Cîteaux n'empêcha pas l'hérésie de jaillir de tous côtés pendant le XIIe siècle. Ses irrépressibles conquêtes prenaient source pour une part à ce même esprit qui faisait mépriser le monde, à des formes plus radicales de manichéisme, qui refusaient d'admettre toute réhabilitation du charnel et la présence du créateur parmi sa création. Elles étaient portées par le malaise que l'on peut ressentir à

58 SAINT GRÉGOIRE LE GRAND, « MORALIA IN JOB », FRONTISPICE, CÎTEAUX IIII. DIJON, BIBLIOTHÈQUE PUBLIQUE, TOME I, MS 168, FOLIO 4 VERSO.

59

vivre mieux, en plus d'aisance, alors que s'approfondit autour de soi la misère. Les soutenait aussi le long courant de critique acerbe contre une Eglise trop riche, trop avide de pouvoirs terrestres et qui camoufle ses convoitises sous le respect d'une pauvreté d'esprit. Des exigences donc qui ne différaient pas essentiellement de celles de Robert de Molesmes. Plus ardentes cependant, moins mesurées, et qui portaient à tout renier. Elles rendaient attentifs, et toujours plus nombreux malgré la répression, les auditeurs de Pierre de Bruys, du moine Henri, d'Arnaud de Brescia, l'insaisissable, que les gens de Rome ont vénéré comme un martyr. Et virulente la contestation que dénonçait à saint Bernard en 1143, le chanoine prémontré Evervin, prieur de Steinfeld. Celui-ci discernait à Cologne deux sectes distinctes, l'une fortement charpentée, avec ses dogmes, ses rites, sa hiérarchie, l'autre plus diffuse. Mais l'une et l'autre critiques, d'une critique qui visait directement Cîteaux et qui s'appuyait sur deux assises inébranlables: la fidélité à la parole évangélique, le scandale d'une religion trop enracinée dans le siècle. «Ils sont bien les seuls, disent-ils, à suivre le Christ, à demeurer les vrais initiateurs de la vie apostolique, parce que ne recherchant rien du monde, ne possédant ni maison, ni champ, ni aucun bien: ainsi le Christ ne posséda rien et n'a rien laissé en possession à ses disciples. Vous autres au contraire, nous disent-ils, vous ajoutez les maisons aux maisons, les champs aux champs, et vous recherchez les biens de ce monde. Ainsi ceux qui chez vous passent pour les plus parfaits, les moines et les chanoines réguliers, ne possèdent bien sûr rien en propre, mais ils possèdent en commun, et de ce fait possèdent tout. D'eux mêmes ils disent: nous sommes les pauvres du Christ, instables, fuyant de cité en cité comme des brebis au milieu des loups, nous souffrons persécutions avec les apôtres et les martyrs. Pourtant nous vivons une vie sainte et très austère dans le jeûne et dans les abstinences, dans les oraisons et dans le travail, jour et nuit, et de ce travail nous tirons ce qui est nécessaire à notre vie. Nous supportons tout cela, parce que nous ne sommes pas du monde. Alors que vous, vous êtes amateurs de monde, et vous êtes en paix avec le monde, parce que vous êtes du monde. »

Pour ceux-ci, Cîteaux n'allait pas assez loin. Cîteaux allait trop loin pour les bénédictins de vieille observance. Lisons ce que le mieux informé des écrivains monastiques, Orderic Vital, écrit, très précisément en 1135, de ces « modernes », « qui emploient principalement le blanc pour leur habit [...] comme par ostentation de vertus plus élevées », alors que le noir est la couleur de l'humilité. Moine lui-même, et bénédictin, il ne peut les attaquer trop vivement. Il « aime à croire que la plupart d'entre eux sont animés d'une vraie piété », voit cependant se mêler à eux des hypocrites « qui dissimulent pour séduire, qui cherchent à paraître de vrais adorateurs de Dieu plutôt par l'habit que par les vertus [...] rendant les plus saints cénobites en quelque sorte méprisables au regard trompeur des hommes ». En décrivant la fondation de Cîteaux, Orderic laisse longuement parler – on sent bien qu'il est avec eux – ceux qui, dans Molesmes, refusèrent de suivre Robert. « Aucun docteur ne peut équitablement contraindre les fidèles à endurer en temps de paix tous les maux que les saints martyrs furent obligés de souffrir... Après avoir volontairement abandonné les vanités du monde, les moines combattent pour le roi des rois; qu'ils se renferment en paix, comme des fils de rois, dans la paix du cloître, recherchent par la lecture le sens difficile de la loi sacrée, en fassent sans cesse dans le silence l'objet de leur méditation, chantent nuit et jour les psaumes de David... A Dieu ne plaise que les paysans s'engourdissent dans l'oisiveté. A Dieu ne plaise que de vaillants chevaliers, des philosophes subtils, d'éloquents docteurs, parce qu'ils ont renoncé au siècle, soient obligés, comme de vils esclaves, à s'appliquer à des travaux pénibles et peu convenables: par des lois générales, la dîme et les oblations des fidèles ont été

attribuées aux clercs et aux ministres de Dieu. » Aux agressions des cisterciens, tentant de convertir aussi les moines noirs, une forte résistance répondit. Des contre-attaques souvent violentes contre « la sainteté loqueteuse et couverte des sueurs du travail rustique ». Des plaidoyers, tel celui que développa le *Traité des divers ordres et professions qui sont dans l'Église*, rédigé dans les années vingt du XIIᵉ siècle. Habilement. Se référant d'abord à ce principe fondamental de la Règle de saint Benoît, la modération, la *discretio* que l'abbé Hugues de Cluny opposait déjà à Pierre Damien. Évoquant ensuite la démarche même d'intériorisation, affirmant que la pauvreté ne signifie rien dans les gestes, mais dans l'âme. Ajoutant que le travail des mains ne convient pas aux bons religieux, puisque les œuvres du corps détournent de la méditation, de la prière; puisqu'elles sont périlleuses en ce qu'elles rapprochent du charnel, c'est-à-dire de la tentation: en fin de compte, vivre en rentier, sans souci de gestion, du labeur d'autrui, libère davantage, mène à ce vrai détachement du terrestre à quoi l'Évangile appelle. S'exprime ici le vif de cet esprit de tradition qui voit le monachisme comme une réplique de la vie angélique. Comment imaginer des anges laboureurs, ou frappant du marteau, ceints du tablier de cuir, dans le rougeoiement des forges, ou bien cousant au ligneul des galoches ? L'auteur anonyme de cet écrit parle comme Rupert de Deutz pour qui les vertus majeures du moine résident dans l'humilité et la charité, la fonction majeure du moins dans l'*opus Dei*; il parle comme Yves de Chartres, consolant les moines de la Colombe: qu'ils ne se tourmentent pas à propos de redevances; qui donc en effet sont les vrais pauvres, les pauvres du Christ, sinon eux-mêmes, puisqu'ils ont tout quitté pour le suivre ? Il parle comme l'abbé Pierre de Cluny, rétorquant à saint Bernard, non sans justesse: « la Règle n'a pas commandé le travail pour lui-même, mais afin de chasser l'oisiveté, cette ennemie de l'âme. » Jésus « n'a-t-il pas marqué sa prédilection pour les occupations spirituelles, par l'exemple de Marthe et Marie » ? Le labeur servile est « indécent », « impossible ». « En évitant l'oisiveté par le moyen de la prière, de la psalmodie, de la lecture, nous restons aussi bien que vous fidèles à la Règle. » L'essentiel, n'est-ce pas la façon d'user des choses ? N'y a-t-il pas comme de l'ostentation et comme un abandon à l'orgueil, dans ces démonstrations de dénuement ? La belle manière d'honorer Dieu n'est-elle pas l'ancienne, plus conforme qu'il ne paraît à l'autorité des sources bénédictines ? Tous les tenants de la tradition, les milliers de moines qui regimbèrent contre les abbés réformateurs, contre les plus timides essais de restreindre la dépense, de limiter le luxe des liturgies, qui jadis avaient résisté à Robert de Molesmes, l'avaient contraint à mener ses expériences ailleurs, qui plus tard, à Cluny, étaient restés malgré le pape derrière Pons de Melgueil, qui murmuraient aujourd'hui contre son successeur, Pierre le Vénérable, pourtant si modéré, n'étaient pas des gloutons. Ils ne bataillaient pas pour les petits plaisirs de la vie, mais bien pour la dignité de leur office, majestueux, magistral, le plus respectueux, ils n'en voulaient pas démordre, des intentions de Dieu. On peut être sûr que beaucoup, dans le monde, les approuvaient. Tous ces princes qui fondaient encore des monastères à la clunisienne, pour y placer les meilleurs de leurs fils, pour qu'on y priât pour eux. Et d'abord le roi de France qui aidait Suger à rendre Saint-Denis plus splendide. Le triomphe de Saint-Denis en 1140 est en fait celui de la vitalité du vieux monachisme. Aussi vigoureux encore, aussi frais que les plus envahissantes des sectes hérétiques. D'un côté, le renoncement à tout – et aussi à l'art. De l'autre, des postures de seigneurs – et donc la somptuosité, une œuvre d'art étincelante autant qu'un trône. Entre les deux, Cîteaux. Serré, comprimé, et qui pourtant, d'un seul élan s'impose, se répand de toutes parts. A partir d'un moment précis, le printemps de l'année 1112. Celui où Bernard arrive et arrache le « nouveau monastère » à l'étiolement.

60

Quelques fourbes s'y sont mêlés aux gens de bien. Couverts d'habits blancs, ils trompent les hommes, montant devant le peuple un spectacle mirifique...
Orderic Vital, Histoire ecclésiastique, VIII, 26.

Parce que nous sommes charnels, il faut que notre désir et notre amour commencent par la chair.
Saint Bernard, lettre 11.

NE

EXAVDI ORATIO

NĒ MEÃ · ETCLAMOR

MEVS ADE PVENIAT

Saint Bernard résume en sa personne tout ce qui vient d'être dit. Ce fut lui qui fit pénétrer la chevalerie dans Cîteaux. Il était né vingt-deux ans plus tôt dans un lignage de moyenne noblesse, de la vassalité des ducs de Bourgogne; ses pères étaient des seigneurs de châteaux, maîtres de la terre et de la puissance sur quelques agglomérations de rustres; par sa mère, son ascendance atteignait un rang plus élevé, celui des comtes, les héritiers des conducteurs de l'armée franque. Un bon sang donc, le seul à cette époque jugé capable de faire un saint. Cinq frères, une sœur, l'avenir de la famille était assuré. Bernard, né troisième, fut dédié à l'Eglise. Il eût sans doute appris quand même un peu les lettres: à la fin du XIᵉ siècle, les chevaliers « lettrés » n'étaient plus rares. Le père d'Abélard, de même niveau social que Bernard, et qui vivait plus tôt dans une contrée plus fruste, savait lire. Futur clerc, Bernard fut naturellement placé aux écoles, dans un chapitre de chanoines, à Châtillon-sur-Seine, où sa famille était apparentée, possessionnée, où sa place était toute prête. Ce fut alors que, chaste comme Alexis, il sut résister aux femmes gourmandes d'adolescents blonds. Ce fut alors aussi que, par l'intermédiaire de ses frères s'initiant aux armes, un peu de l'éducation chevaleresque lui parvint, modelant pour toujours sa vision du monde. D'un monde semblable à celui des romans du XIIᵉ siècle, et dont il ne fut jamais question pour Bernard de modifier l'écorce: il est bon, puisque Dieu l'a voulu, que les chevaliers en soient les maîtres, l'exploitent et, s'érigeant en posture dominante, éclipsent tous les autres mortels. Saint Bernard n'a jamais porté son regard sur d'autres hommes que des chevaliers, sur d'anciens chevaliers, les moines de chœur, et sur les autres qu'il a rêvé d'attirer tous à lui. L'appétit de vaincre, de réduire l'adversaire à merci, en quoi se nouent toutes les attitudes de ces coureurs de brousse, ces tournoyeurs, ces maîtres dans la chasse qu'est l'amour courtois, l'anime tout entier, le pousse avec violence à l'assaut de ses amis, pour les enchaîner à sa suite. Il n'a de cesse que ses frères aient délaissé leur métier, que sa sœur ait abandonné son mari; il s'en prend à son oncle, à son père, à tout le monde, avec cette même ardeur, cette même impatience, cette insensibilité aux souffrances d'autrui qu'il mettra à terrasser d'autres antagonistes, lesquels ont le tort à ses yeux de n'être point des preux: les moines clunisiens, les gens d'école, Abélard, Arnaud de Brescia. Bernard est un combattant, dur, tout hérissé de crocs et de véhémence, un homme d'exploit, de prouesse dans les luttes contre Satan, contre tout ce qui lui résiste. A commencer par son corps, qu'il veut juguler, soumettre à sa loi, et qu'il méprise, puisque, dans les duels judiciaires, c'est bien en méprisant l'autre, en restant sourd à ses appels, que l'on en vient à bout, finalement, que l'on force le jugement de Dieu (et l'on sait l'aboutissement atroce de ces escarmouches incessantes, l'estomac délabré par trop de privations, par les nourritures abjectes, le trou creusé près de son siège au chœur, pour les vomissures). « Nous sommes ici comme des guerriers sous la tente, cherchant à conquérir le ciel par la violence, et l'existence de l'homme sur la terre est celle d'un soldat. » Mais si Bernard, toujours sur pied de guerre, use de toutes les armes et de tous les stratagèmes pour capturer les chevaliers, ses frères, c'est qu'il prétend les rendre meilleurs. Les presser de cultiver celles de leurs qualités qui sont bonnes. De déraciner les autres. La rançon qu'il attend de ses futurs captifs: laisser tomber à ses pieds les deux défauts qui souillent la chevalerie terrestre, l'orgueil en premier lieu, et puis l'amour des parures, ces vanités. Le goût des bijoux, des belles robes, des longues chevelures dégrade l'homme et le rend comme une femme. Virils, libérés des vaines glorioles, « jamais peignés, rarement lavés, la barbe hirsute, puants de poussière, maculés par le harnois et la chaleur », tels sont les guerriers qu'il s'acharne à enrôler, ceux qu'il célèbre dans sa *Louange de la nouvelle chevalerie*, c'est-à-dire de l'ordre du Temple. Bernard eût fait un chevalier magnifique. Mais ce ne fut pas les armes

62

Ce n'est pas en disputant que l'on comprend ces choses, c'est par la sainteté. *Saint Bernard, De la considération, 105.*

61 SAINT AUGUSTIN, « DE PSALMIS », FRONTISPICE, VERS 1115. DIJON, BIBLIOTHÈQUE PUBLIQUE, MS 147, FOLIO 3.

62 SAINT BERNARD ENSEIGNANT, « VITA PRIMA S. BERNARDI », XIIᵉ SIÈCLE. MOUNT-SAINT-BERNARD ABBAY.
Début de l'avant-propos de dom Guillaume, abbé de Saint-Thierry, à la vie de Bernard, abbé de Clairvaux.

63

63 SAINT BERNARD ET GUILLAUME DE SAINT-THIERRY, XIIᵉ SIÈCLE. ABBAYE DE ZWETTL, MS 144, FOLIO 26.

64 SAINT BERNARD, « APOLOGIE À GUILLAUME DE SAINT-THIERRY ». PARIS, BIBLIOTHÈQUE NATIONALE, MS LATIN 564, FOLIO 71 RECTO, XIIᵉ SIÈCLE.

qu'il apprit. L'eût-il fait qu'il ne se fût peut-être jamais détourné du monde.

Il étudia. Ce qu'enseignaient les chanoines de Châtillon, c'est-à-dire avant toutes choses la grammaire et la rhétorique. Les arts du beau latin, la langue de Dieu. Il s'en rend maître. S'il cite peu les auteurs profanes, il les connaît à fond et leur emprunte toutes les tournures, tous les agréments qui font le discours séduisant. On n'insistait pas à Châtillon sur la dernière voie du *trivium*, la dialectique. Saint Bernard n'a jamais raisonné à la moderne. Il est fort conscient de cette faiblesse, et s'en tire en vitupérant les raisonneurs. Sur des malentendus reposent ses attaques contre Abélard, qu'il se garda bien d'affronter publiquement. Pour convaincre, il compte sur la subtilité, sur le charme enjôleur de son propos. Il joue des mots. Il aime jouer. De tout: des images, des rencontres inattendues de vocables, des cadences, des ruptures de rythme. C'est par le détail proliférant, l'enrobement végétal des métaphores qu'il veut toucher. Plus que par la rigueur démonstrative. Les ornements extérieurs masquent la structure de son discours. Il s'y complaît, et n'a pas l'air de soupçonner que sa manière d'écrire trahit ses intentions de dénuement, que, somptueuse, elle revêt sa pensée de la plus scintillante des parures. Ou du moins, il s'en accommode, et ne résiste pas au plaisir – est-il innocent ? – de briller par la parole. Sa conception baroque de l'expression verbale est à l'opposé de la conception qu'il impose de l'œuvre d'art. De fait, que voit-il ? C'est un auditeur. Par l'ouïe s'établissent tous ses contacts. « Tu désires voir, écoute: l'audition est une approche de la vision. » N'attachons pas trop de valeur aux anecdotes que rapportent ses biographes, le montrant inattentif, vivant des années à Cîteaux avant de s'apercevoir que l'église avait trois fenêtres. On le discerne fort capable de percevoir les valeurs visuelles. Ainsi

Incipit libell̄ bernardi abbatis clareuall̄. De cocor-
dantia statuum religioso[rum]
qui pro t[em]p[or]e suo oriu[n]t.

VENERABILI presbitero .W. frater .B. fratru[m]
qui in clara ualle sunt inutilis
seruus. salutem in d[omi]no.

Usq[ue] modo si quid me scrip-
titare iussistis. aut inutius aut nullatenus ad-
quieui. non ut negligerem quod iubebar. sed
ne presumerem quod nesciebam. Nunc uero
urgente causa pristina fugatur uerecundia.
et uel perite uel imp[er]ite dolori meo satisface[re]
cogor: fiduciam dante ipsa necessitate. Quo
in nanq[ue] silenter audire possum ura[m] huice-
modi de nobis querimoniam. qua scilicet mi-
serrimi hominu[m] in pannis et semicinctiis de ca-
uernis ut ille ait. dicimur iudicare mundu[m].
quodq[ue] etiam inter cetera intolerabili[us] e[st] g[lorio]so
ordini u[est]ro derogare. sc[ilice]t qui in eo laudabilit[er]
uiuunt impudenter detrahere. et de umbra
n[ost]r[a]e ignobilitatis mundi luminaribus insul-
tare. Ita ne sub uestimentis ouiu[m] non q[ui]dem
lupi rapaces. sed culices mordentes seu tine[a]e de-
molientes bonorum uita[m] quia palam n[on] audem[us]

Incipit prologus sancti Bernardi abbatis in libello ad milites templi. Hugoni militi xpi et magistro militie xpi bernardus clarevallis solo nomine abbas: bonum certamen certare. Semel et secundo et tercio nisi fallor petisti a me hugo karissime: ut tibi eiusdem sollicitudinibus scriberem exhortationis sermonem aduersus hostilem tirannidem: quia lanceam non liceret, si tibi uibrarem: asserens uobis non parum fore adiutorii: si quos armis non possum, litteris animarem. Distuli sane aliquandiu: non quod contempnenda uideretur petitio: sed ne leuis pre-ceps culparet assensio: si quod melior et melius implere sufficeret: ipse mi-norem iniurie: et res admodum ne-cessaria: per me minus forte commo-da recederet. Uerum iam diu nimis ga tali huiusmodi expectatione frustra-tum: ne iam magis nolle quam non posse uidear: tandem ego quod potui fe-ci: lector iudicet an satis fecit. Quamquam et si cui forte meum minime placeat, aut non sufficiat: nil tamen uideor tibi, cum tuo pro meo sapere non desti-neris inminuti. Explicit prologus.

Incipiunt capitula.

Incipit Liber sancti Bernardi ad mi-lites templi. De laude noue militie. Nouum militie genus. i. Nouum militie genus ortum nuper au-dio in terris: et in illa regione: quam olim in carne presens uisitauit oriens ex alto: ut unde tunc in fortitudine manus sue reiuparcipes principes exinaniuit: inde et modo ipsorum satellites. Filios diffidentie. in ma-nu fortium suorum dissipatos exciliet: faciens etiam nunc redemptionem plebis sue: et rursum erigens cor-nu salutis nobis: in domo dauid pu-eri sui. Nouum inquam militie genus, et seculo inexpertum: qua gemino quippe conflictu atque infatigabili decertatur: tum aduersus carnem et sanguinem: tum contra spiritualia nequitie in ce-lestibus. Et quidem ubi solus uiribus corpo-ris corporeo hosti fortiter restiterit: id quidem ego non tam mirum iudico: mirum cum nec rarum existimo. Sed et cum animi uirtute uiciis siue demoniis bellum indicitur: ne hoc quidem mi-rabile: et si laudabile dixerim: cum plenus monachis cernatur mundus. Ceterum cum uterque homo suo quisque gladio potenter accingitur: suo cingulo nobili-

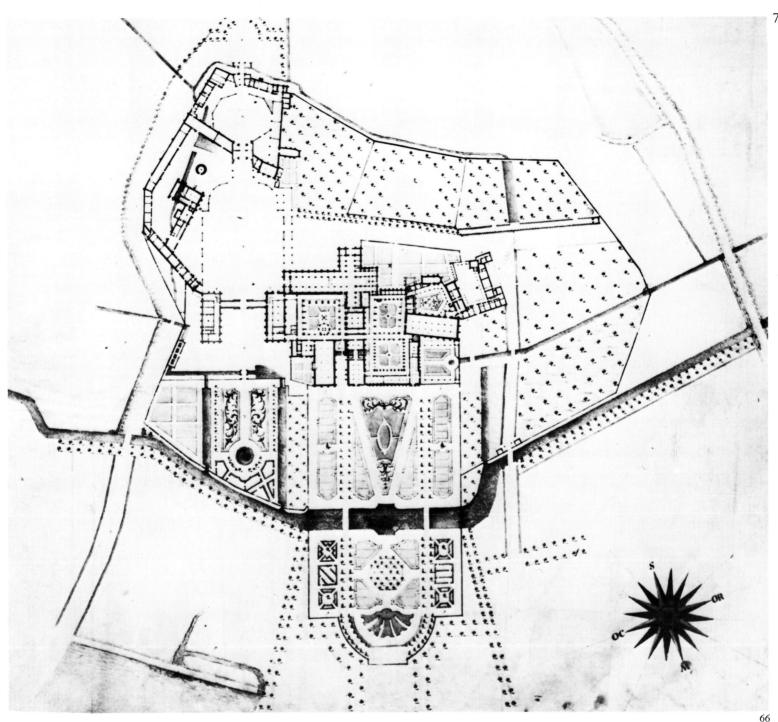

66

du noir : « Tout ce qui est noir n'est pas difforme. La noirceur par exemple peut plaire dans la prunelle de l'œil, les petites pierres noires sont seyantes sur une robe, et les cheveux noirs ajoutent à la gracieuse beauté d'un teint clair. » Mais il est vrai qu'il a rangé l'art de bâtir parmi les « métiers ruraux ». « Rien n'échappait à sa compétence, écrit-il de son frère Gérard, en architecture, en horticulture, en agriculture, bref en tous les métiers ruraux. Il était apte à diriger aussi bien les maçons que les charpentiers, les jardiniers que les cordonniers et les tisserands. » Pour lui, construire est comme labourer ou forger. Inconsciemment, ce qu'il y a de manuel en ces « arts » lui répugne. De tels ouvrages concernent les paysans – inconsciemment, il méprise aussi les paysans – et les moines de chœur n'y sauraient toucher que du bout des doigts. Seules méritent pour lui une attention semblable à celle que nous portons, nous, aux œuvres d'art, la composition littéraire, et aussi la musique. Qui, l'une et l'autre, mettent en œuvre des consonances. Et c'est à leur propos seul qu'il a jamais énoncé des jugements esthétiques. Pour saisir ce qu'il tenait pour le beau, force est de se référer à ce qu'il écrit à l'abbé de Montier-en-Der de l'exécution musicale : « S'il

65 SAINT BERNARD, « DE LAUDE NOVAE MILITIAE, AD MILITES TEMPLI ». PARIS, BIBLIOTHÈQUE NATIONALE, MS LATIN 2572, FOLIO 165, RECTO, XIIIᵉ SIÈCLE.

66 VUE CAVALIÈRE DE L'ABBAYE DE CÎTEAUX, VERS 1720. D'APRÈS DOM ETIENNE PRINSTET. DIJON, ARCHIVES DÉPARTEMENTALES DE LA CÔTE-D'OR, 11 H 138.

Pendant le Carême, qu'ils reçoivent chacun un livre de la bibliothèque. Qu'ils le lisent d'un bout à l'autre. Ces livres seront distribués au début du Carême. *Règle de saint Benoît.*

Comment n'essaierais-je pas de tirer de la lettre morte et insipide un aliment spirituel, un aliment savoureux et salutaire, comme on sépare le grain de la balle, la noix de sa coquille, ou comme on extrait la moelle d'un os. *Saint Bernard, LXXII^e sermon sur le Cantique des Cantiques.*

67 ABBAYE DE CÎTEAUX, 1542. DIJON, ARCHIVES DÉPARTEMENTALES DE LA CÔTE-D'OR, 11 H 186.

y a du chant, qu'il soit plein de gravité, ni lascif, ni rude. Qu'il soit doux sans être léger, qu'il charme l'oreille afin d'émouvoir le cœur, qu'il soulage la tristesse, qu'il calme la colère, qu'il ne vide pas le texte de son sens, mais le féconde. » S'exprime ici l'intention de Bernard lorsqu'il construit et assemble des phrases, la fonction qu'il assigne au langage : « émouvoir le cœur », en cette époque d'éblouissante floraison lyrique. Mais on discerne également les traits spécifiques qui pourraient définir à la fois le style de saint Bernard et tout l'art cistercien. Le souci de la mesure, d'abord, de l'équilibre, cette position médiane où l'observance de Cîteaux entend se situer par rapport à l'excessif, mais qui est aussi requête d'accord profond avec l'ordre harmonique sur quoi s'édifie la création tout entière, c'est-à-dire avec Dieu lui-même. Ensuite l'espoir de parvenir, par l'entremise de telles concordances jusqu'à des vérités cachées, au terme de cheminements subtils, par des « choses qui s'insinuent ». Enfin la référence primordiale au texte, auquel toute construction artistique est subordonnée, dont elle est servante, qu'elle a pour but de fertiliser, qu'elle travaille afin qu'il germe, s'épanouisse, que toutes les ressources de ses vocables se déploient, fructifient en cette nourriture qu'attendent les serviteurs de l'Eternel. Tout art pour saint Bernard, est fondé sur une parole. La Parole. Celle de Dieu.

Pour Bernard, cet homme qui parle et qui écoute, le verbe est tout. Mais le verbe est tout pour tous les moines. Il est le matériau dont est entièrement bâtie leur culture. Qui veut comprendre la création artistique dont l'ordre de Cîteaux fut l'atelier doit constamment se remettre en mémoire la place centrale qu'occu-

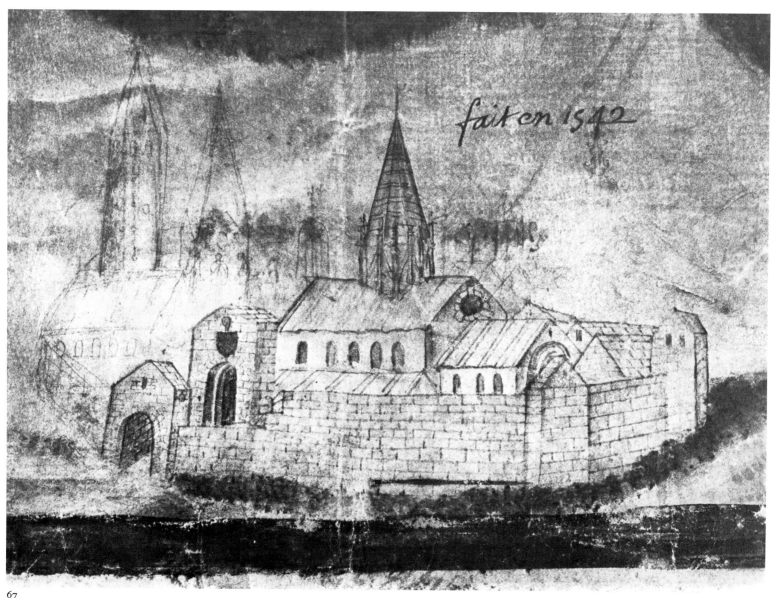

fait en 1542

pait la Bible dans l'esprit des religieux. L'Ecriture constituait la trame sur laquelle se tissait toute réflexion. Le premier soin d'Etienne Harding avait été d'en offrir à la jeune communauté une meilleure version, pour que chacun scrutât le texte afin d'en mieux comprendre « les figures et les symboles, ainsi que les expressions sophistiquées, les subtilités verbales, les arguments enchevêtrés, tout ce qui voile encore la lumière de vérité ». Naturellement, toute pensée dans le monastère s'échafaudait sur une mémoire de toutes parts entrelacée de réminiscences scripturaires. Chaque mot prononcé attirait à soi ceux qui lui sont associés dans la Vulgate, chaque psaume, des bribes d'autres psaumes, et l'écho d'autres versets qui venaient en éclairer le sens. Cependant, plus encore que la lecture – au début du Carême chaque moine prenait un livre, pour soutenir sa méditation, et ce livre était le Livre, ou son commentaire –, plus que cette rumination solitaire, c'était le chant de l'office qui, parmi les moines de chœur, maintenait vivante la Parole. L'interrogation du texte sacré ne se séparait ni de l'oraison, ni de la musique qui en formait l'armature. A Cîteaux, où le rituel s'intériorise, la prière avait peut-être pour première fonction l'élucidation du verbe. A quoi coopérait aussi ce qui environnait cet exercice collectif, l'architecture de l'oratoire. Bernard ne prêta nulle attention au bâtiment. Cependant, de même qu'il s'attache, lorsqu'il écrit, à mettre en correspondance le texte lui-même et tout un jeu de nombres, nombre des lignes sur la page, nombre des syllabes dans la phrase, qui dévoile et prolonge la signification profonde de certains mots, de même qu'il requiert de ses auditeurs, pour parvenir jusqu'au centre caché de son discours, un effort d'analyse, de déchiffrement, de glose, analogue à celui qu'exige la *lectio divina*, de même tient-il pour évident que l'édifice fasse aussi l'objet d'un commentaire, contienne un sens, une hiérarchie de sens articulés, qu'il soit à la fois figuration symbolique et équivalence arithmétique de l'Ecriture. Pour lui comme pour tous les moines, la démarche initiale de l'esprit est de percer les apparences externes d'un message. « L'histoire (entendons le récit – entendons aussi le discours que tient le monument ou l'image) est une aire de doctrine sur laquelle les bons narrateurs séparent le grain de la paille avec les fléaux de la diligence et le van de la recherche. De même que le miel se cache sous la cire et la noix dans la coquille, de même sous l'écorce de l'histoire la douceur de la moralité. » Dieu en effet, « il ne nous est pas permis pour l'instant de le voir autrement que par reflet et symbole ». A voir Dieu tend toute l'existence cistercienne, et c'est dans ce seul but que le vrai moine prête l'oreille au

Moi, je cherche mon Dieu dans la créature corporelle, soit au ciel, soit sur la terre, et je ne le trouve pas. Je cherche en moi-même sa substance, et je ne la trouve pas. Mais je ne cesse de poursuivre en mes méditations cette recherche de mon Dieu, et dans mon désir de voir se découvrir à mon intelligence, par le moyen de ses œuvres, les perfections invisibles de Dieu, je répands mon âme au-dessus de moi, et il ne me reste plus rien à atteindre que mon Dieu. *Saint Augustin, Enarratio in Psalmis, 41.*

Nous chercherons donc comme si nous allions trouver, mais nous ne trouverons jamais qu'en ayant toujours à chercher. *Saint Augustin, De la Trinité, 9.*

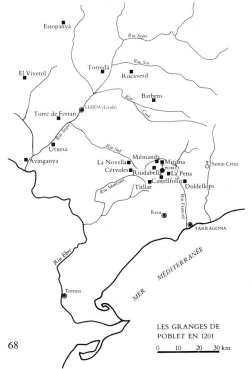

LES GRANGES DE POBLET EN 1201

0 10 20 30 km

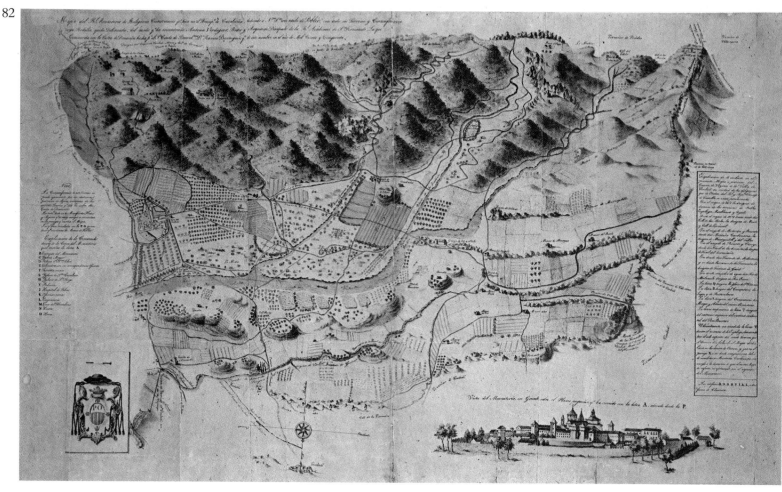

Ils convinrent de prendre des terres éloignées de toute habitation, des vignes, des prairies, des forêts, des cours d'eau pour y placer des moulins au service du monastère et pour pêcher. Ils nourriraient des chevaux et d'autres animaux domestiques pour servir aux exploitations et aux autres nécessités de la vie. Ayant établi des granges au service de l'agriculture, ils décidèrent qu'elles seraient confiées aux convers plutôt qu'aux religieux, car la sainte règle dit: l'habitation du moine, c'est le cloître.
Petit exorde de Cîteaux.

69 CARTE DES TERRES ET DES GRANGES APPARTENANT AU MONASTÈRE DE POBLET, XVIIIᵉ SIÈCLE. POBLET, ARCHIVES DU MONASTÈRE.

cœur du silence, ouvre les yeux sur le spectacle de la nuit. Cherchant à percevoir l'ordre masqué en quoi Dieu se manifeste parmi ses œuvres. Ce désir est la seule concupiscence permise. Encouragée. Dieu construit ses œuvres sur un ordre, « de même que celui qui écrit place tout conformément à des raisons certaines ». La raison n'est pourtant pas pour Bernard l'instrument le plus utile, mais bien la volonté travaillant sur une mémoire. Poussant jusque vers ce fond ultime de la mémoire: l'empreinte en l'homme de l'image de Dieu. Image troublée, puisque le péché, l'enfoncement dans le charnel ont égaré l'homme dans les « provinces de dissemblance ». Bernard de Clairvaux emploie les termes mêmes de Suger pour décrire la situation humaine face à la connaissance: abrutissement, engourdissement, hébétude.

Troublée mais non point effacée. Assez présente pour pénétrer l'âme du désir de restaurer sa forme exemplaire. « Voyons-la pure comme les anges, et cela malgré la chair de péché, voyons-la goûter non ce qui est terrestre, mais ce qui fait les délices des anges. Quelles marques plus évidentes d'une origine céleste que le fait de garder ainsi, dans les provinces de dissemblance, sa ressemblance originelle avec le ciel, que de jouir de la gloire du ciel sur la terre et dans l'exil, que de mener une vie angélique dans un corps de bête, ou peu s'en faut. » Ici même, à la racine de toute la pensée de saint Bernard, se situe ce qui appelle et justifie la création artistique. Par l'agencement des mots, par les accords de la musique et le concert de tous, par l'assemblage des pierres et la disposition des murailles réveiller l'homme de son assoupissement, stimuler, exciter son esprit, l'éclairer et, par des images, des harmonies, par tout un jeu de correspondances, aider à cette mémorisation des origines qui est une victoire sur la chair, sur le péché, sur la nuit. Pour saint Bernard et pour Suger, la fonction de l'œuvre d'art est la même: « faire surgir l'esprit aveugle vers la lumière », « le ressusciter de sa submersion antérieure ». L'art est instrument de résurgence, de révélation, de

renaissance, de cette réforme qui doit être opération permanente à l'intérieur de l'homme aussi. L'art est l'instrument d'une conversion qui, comme l'acte du Créateur, n'est pas achevée dans l'instant d'un événement ponctuel, mais se coule dans la durée ininterrompue d'un destin. Par l'art, l'homme peut faire éclore en lui, tout frais, en un printemps continu, le souvenir essentiel, celui de la *forma*, qui le rend fils de Dieu. Nul lieu n'est plus propice à cette remembrance que le monastère où tout est mis en œuvre pour dissocier l'enveloppe du vieil homme, pour découvrir l'amande précieuse qu'elle enferme, où se conserve, intacte, la trace de l'œuvre du Père et toute la saveur des joies angéliques. Observer la Règle, châtier son corps, se complaire aux contraintes de la vie commune, « craindre Dieu », autant de degrés sur la montée ardue qui mène aux sommets de la contemplation. « Voulez-vous savoir de moi pourquoi, de tous les exercices de pénitence, il n'y a que la vie monastique qui ait mérité d'être appelée un second baptême ? C'est, je crois, que son parfait renoncement au monde et l'excellence singulière de sa vie spirituelle la distinguent de toute autre manière de vivre et rendent ceux qui la professent plus semblables à des anges qu'à des hommes. Bien plus, elle re-forme en l'homme l'image de Dieu, la configurant au Christ comme le baptême. » Pour cela, le monastère demeure le lieu du grand art.

Il peut sembler étrange que Bernard de Clairvaux, qui aimait parer son langage de tous les chatoiements de la rhétorique, n'ait pas senti la nécessité d'orner aussi la maison de Dieu. Peut-être n'était-il pas en effet sensible à la persuasion des signes visibles, et n'imaginait-il de rencontre entre l'âme et Dieu que dans l'univers des mots proférés. Il faut aller plus loin, je pense. Dépasser même l'idée simple que le renoncement à toute parure s'intègre au propos d'humilité et de pauvreté. Parvenir jusqu'à cette assise maîtresse sur quoi se fonde l'innovation cistercienne : le retournement vers l'intérieur. Lorsque Bernard recommande d'« offrir à Dieu un promenoir assez vaste pour qu'il y accomplisse l'œuvre même de sa majesté », il use d'un mot dont s'étaient servis les biographes d'Hugues de Cluny pour célébrer son œuvre de bâtisseur. Mais le « promenoir » que Bernard invite à construire n'est pas une basilique. Il songe à l'âme. Laquelle, ajoute-t-il, ne doit pas être « curieuse de spectacles plaisants ». La fête somptueuse se déroulait à Cluny, elle se déroule à Saint-Denis dans l'extériorisation d'un spectacle, d'un décor tendu de tous côtés, comme l'ostension d'un trésor royal. A Cîteaux, la même fête est intérieure. Elle déploie dans l'âme de chacun des moines ses fastes invisibles, et d'autant plus splendides que le travail de re-formation personnelle est plus avancé. C'est ici qu'il faut reconnaître, je crois, le vrai renversement. Pour Bernard, les degrés par quoi l'esprit hébété se dégage des obscurités du charnel prennent place dans l'intimité d'une âme que vivifie la Parole. La découverte des vraies richesses s'opère, sans truchement matériel, au cours de ces visites furtives dont Dieu consent d'honorer la demeure purifiée. Par un commerce secret, nuptial. « Dans ce corps mortel..., il arrive par instants que la contemplation de la vérité puisse se produire, au moins partiellement, parmi nous autres mortels... mais lorsque l'espace d'un instant fugitif, et avec la rapidité de l'éclair, un rayon de soleil divin est entrevu par l'âme en extase, cette âme tire je ne sais d'où des représentations imaginaires d'objets terrestres qui correspondent aux communications reçues du ciel : ces images viennent en quelque sorte envelopper d'une ombre protectrice l'éclat prodigieux de la vérité apparue. » Pour ce mystique, la fonction de l'image des « objets terrestres » s'inverse radicalement. Elle n'est plus, comme elle l'est encore pour Suger, chemin vers le non-perceptible, voie d'approche conduisant des ténèbres à plus de lumière. L'image est métaphore, traduction imparfaite, opaque, d'une ineffable illumination. Comme un écran tendu devant les éblouissements de l'extase.

Un cœur que l'amour a saisi n'a plus la disposition de lui-même. *Saint Bernard, lettre 74.*

Le Verbe est venu en moi, et souvent. Souvent il est entré en moi, et parfois je ne me suis pas aperçu de son arrivée, mais j'ai perçu qu'il était là, et je me souviens de sa présence. Même quand j'ai pu pressentir son entrée, je n'ai jamais pu en avoir la sensation, non plus que de son départ. D'où est-il venu dans mon âme ? Où est-il allé en la quittant ? *Saint Bernard.*

Beaucoup de nobles guerriers et de grands savants se rendirent à Cîteaux, attirés par la nouveauté de ces usages. Ils embrassèrent volontairement cette austérité extraordinaire et chantèrent au Christ avec joie, dans la voie de justice, des hymnes d'allégresse. *Orderic Vital, Histoire ecclésiastique, VIII, 26 (1135).*

Veillons à ce que le Seigneur habite en chacun de nous d'abord, et ensuite en nous tous ensemble: il ne se refusera ni aux personnes, ni à leur universalité. Que chacun donc s'efforce d'abord à n'être pas en dissidence avec lui-même... *Saint Bernard, sermon de la dédicace.*

70 GRANGE DE MILMANDA, 1316-1348.

Bâtisseur, saint Bernard le fut donc bien – à double titre. Parce que, parlant aux moines, il leur a décrit le modèle à quoi devait se conformer le bâtiment: le bâtiment cistercien est la projection d'un rêve de perfection morale, comme les bâtiments que Boullée, que Ledoux ont imaginé de construire. Bâtisseur, Bernard l'est aussi pour avoir, parlant aux hommes du dehors, détourné vers Cîteaux les faveurs de son siècle et réuni les moyens d'une construction. Intervention non moins décisive. Sans lui, il est probable que les frères du « nouveau monastère » auraient continué de péricliter, inconnus, au fond de leur solitude. Aucune forme artistique durable n'aurait succédé à leurs premiers baraquements. Sans rien, on peut écrire, on peut chanter. Nul ne peut édifier sans rien des édifices de pierres, solides encore huit siècles après. L'art cistercien est aussi le produit d'une réussite temporelle. De celle-ci, le principal artisan fut saint Bernard.

A sa mort, Clairvaux, son monastère, avait procréé soixante-dix abbayes. Si l'on ajoute celles que les entreprises de Bernard avaient amenées à s'agréger à cette famille, Clairvaux réunissait cent-soixante-quatre filles – beaucoup plus à elle seule, que les autres abbayes mères, Cîteaux, La Ferté, Morimond, Pontigny. Par lui, par sa parole conquérante, le lignage cistercien avait poussé ses avances jusqu'aux confins de la chrétienté latine. La « charité », analogue à l'amour de parenté, rassemblait tous ses membres. Ils formaient un seul corps, animé d'un même esprit, qui pendant vingt ans, de 1134 à 1153, s'est nourri aux mêmes exhortations, celles de saint Bernard. Unanimes, les communautés dispersées cherchaient Dieu selon les mêmes voies. Et lorsqu'il s'agissait de bâtir, s'inspiraient des mêmes directives. A l'unité génétique qui est celle de l'ordre, l'art cistercien doit sa propre unité, qui marque d'un air de famille ses architectures de l'Ecosse à la Terre sainte, de la Pologne à l'Espagne. Les monastères cependant

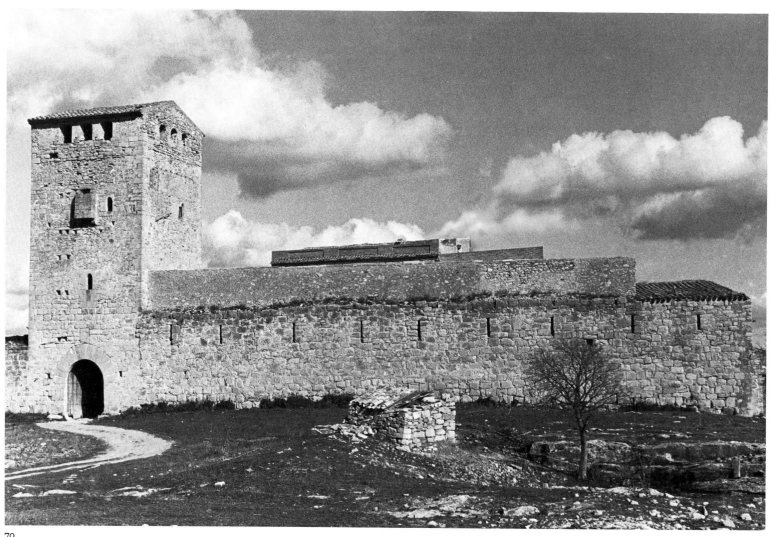

ne sont pas des jumeaux, et le bâtiment cistercien n'est pas monotone. Chaque édifice entend s'ajuster à la même « forme » exemplaire. Mais place est laissée à quelque singularité. Car, le jour de la résurrection, les morts se lèveront tous pour participer à l'unité, mais sans pourtant se confondre entre eux, chacun demeurant, comme le demeure chacun des moines réunis pour l'office commun, une personne. En effet, dit encore Bernard, « ce qui est nécessaire, c'est l'unité, cette part excellente qui, jamais plus, ne nous sera ôtée. La division cessera quand viendra la plénitude. Alors la sainte cité de Jérusalem sera participation à l'être même de Dieu. En attendant, l'esprit de sagesse n'est pas seulement unique, il est multiple. Il fonde l'intériorité sur l'unité, mais il maintient une distinction entre les manifestations extérieures de sa présence... Qu'il y ait aussi en nous unité d'âme, que nos corps soient unis en aimant l'unité, en la cherchant, en s'y attachant, en nous mettant d'accord sur l'essentiel. Alors la division reste de surface. Elle n'est plus un danger, elle n'expose plus au scandale. Il peut y avoir une forme de tolérance particulière à chacun, et un avis particulier quant à la manière d'accomplir les affaires temporelles; il peut même y avoir parfois divers dons de grâce : tous les membres n'ont pas la même activité. Mais l'unité inté-rieure, cette unanimité qui se réalise par le dedans, rassemble toute cette multi-plicité en un faisceau serré, par le lien de la charité et de la paix. » Voici pourquoi Sénanque ressemble à Silvacane et n'en est pourtant pas l'exacte réplique.

Sénanque, Silvacane, tous les autres bâtiments cisterciens ont coûté cher. On peut calculer que, pour extraire, charrier, tailler, assembler en usant des tech-niques de l'époque la masse de pierres employées à ces constructions, il fallait un nombre démesuré de journées de travail. Les moines travaillaient, bien sûr, et les convers beaucoup plus. Des laïcs pieux venaient leur prêter main-forte. Tel saint Louis qui transporta sur des brancards les pierres de Royaumont, et gour-mandait ses frères de renâcler à l'ouvrage. Toutefois, les communautés n'étaient jamais très nombreuses. Les plus peuplées des abbayes comptaient deux cents, trois cents frères. Confiés à ces seuls effectifs, les travaux eussent indéfiniment traîné. Il apparaît qu'ils furent menés, par tranches, prestement. C'est donc que la main-d'œuvre domestique reçut l'appoint de salariés. A Clairvaux même, on n'eût pu construire sans argent. Ernaut, le second biographe de saint Bernard, lui prête ici des propos fort clairs. Le prieur Geoffroy pressait l'abbé de réédifier le monastère que l'affluence des novices rendait trop étroit. Bernard répondit : « La maison de pierre nous a déjà coûté beaucoup d'argent et de sueur, les conduites d'eau nous ont aussi coûté très cher; si nous abandonnons cela, que dira-t-on de nous : que nous sommes légers, trop riches. Nous n'avons pas d'ar-gent. Il en faut. » Il en fallait effectivement. On s'en procura, et des mercenaires furent embauchés pour une seconde campagne de construction.

La Règle de saint Benoît ne défendait nullement de toucher les pièces d'argent. Bien au contraire, elle prévoyait que l'économie domestique s'ouvrirait sur les échanges extérieurs, instituait un office essentiel, celui du chambrier, chargé de veiller sur la réserve de monnaie, et d'en user. Cîteaux par conséquent n'eut aucune répugnance à se servir de l'instrument monétaire. Cîteaux refusa la seigneurie, non les deniers. A vrai dire, d'autres refus risquaient de limiter sin-gulièrement les entrées de numéraire. Cette masse d'argent, monnayé ou non, que dans les monastères à reliques, des équipes de religieux venaient ramasser à la pelle autour des sarcophages, le soir des grands pèlerinages, tous les deniers et les bijoux que les marchands enrichis dans les bourgades monastiques léguaient en mourant à l'abbaye, leur protectrice et leur meilleure cliente, toutes les pièces que rapportait l'exploitation des églises paroissiales – tout ce qui faisait l'opulence de Cluny, qui avait conduit Cluny à se détacher peu à peu de la mise en valeur directe de sa terre – échappait aux abbayes cisterciennes. Elles recevaient pour-

Ainsi vous avez un corps dont la conduite appartient évidemment à votre âme. Vous devez donc veiller sur lui afin que le péché ne règne pas sur lui et que ses membres ne fournissent pas des armes à l'iniquité. Mais vous devez aussi le soumettre à la discipline, afin qu'il produise de dignes fruits de pénitence, vous devez le châtier et le soumettre au joug. *Saint Bernard, sermon pour l'Avent.*

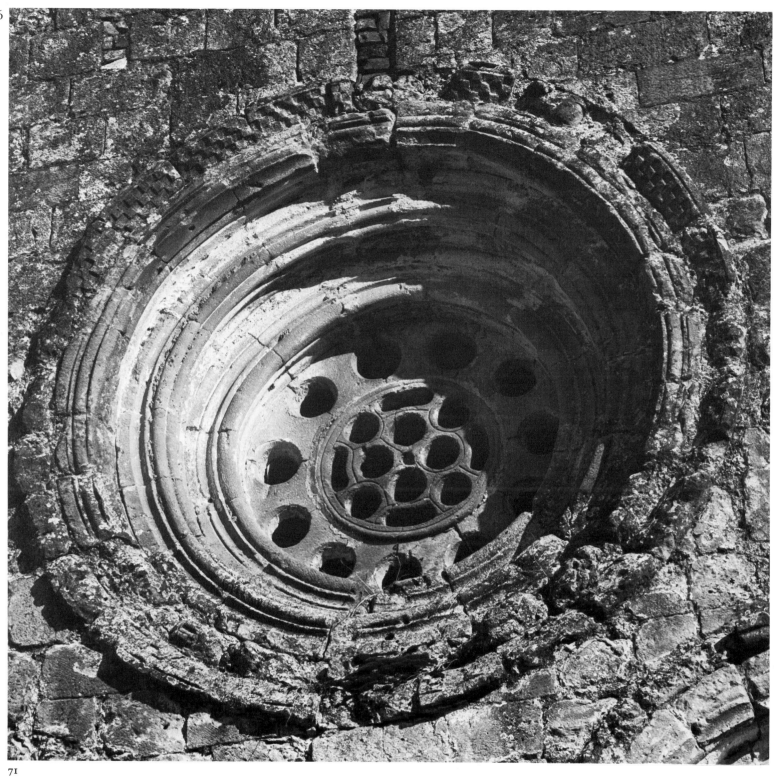

71

Qui aime, aime l'amour. Or, aimer l'amour forme
un cercle si parfait qu'il n'y a aucun terme à l'amour.
Saint Bernard, De la charité, II, 9.

71 ABBAYE DE FLARAN, ROSE DE LA FAÇADE.

tant des dons. Un soir, à Clairvaux, une femme dont le mari se mourait de
maladie vint apporter, pour qu'il fût guéri, près de trois mille piécettes. De plus
gros dons venaient des princes. Le comte de Champagne, l'ami de saint Bernard,
et que saint Bernard exhortait à renoncer aux vains luxes de la vie courtoise,
avait toujours pour les cisterciens les mains largement ouvertes. Ce furent ses
munificences qui permirent de reconstruire Clairvaux, de reconstruire Pontigny.
D'autres riches donnaient aussi, et les marchands de biens qui renonçaient à leur
soulte. Pour peu que l'on cherche, on trouve à la racine de tous les bâtiments
cisterciens une forte aumône. Celle de l'évêque de Norwich ouvrit le chantier
de Fontenay, celle de Bertrand des Baux, celui de Silvacane. Et lorsque le cadeau
consistait en orfèvreries, les moines ne les conservaient pas. Ils allaient proposer
l'or et les gemmes à des abbés moins rigoureux, qui ne refusaient pas d'orner
les autels. Suger fit ainsi de bonnes affaires, sut acheter au meilleur compte, pour

ses entreprises de décoration, un lot de pierres précieuses offert par le comte de Champagne à trois communautés cisterciennes, qui s'empressèrent de s'en débarrasser. A deniers comptants : c'était l'argent qui intéressait les frères. Avec l'argent, on pouvait payer les carriers et les maçons.

Le plus gros des ressources monétaires vint cependant d'ailleurs, de l'exploitation du domaine. Il se trouve que l'interprétation donnée par les cisterciens de la Règle de saint Benoît les plaçait dans la posture la plus propice à tirer profit du développement qui entraînait alors l'économie européenne. Ils refusaient les redevances au moment même où la dépréciation des espèces commençait à réduire la rente du sol et – les clunisiens en devinrent vite conscients – situait le faire-valoir direct du patrimoine foncier à la source des plus abondants revenus. Les abbayes cisterciennes géraient de cette façon leur bien, par l'entremise des convers, une main-d'œuvre pour lors enthousiaste et qui ne réclamait aucun salaire. Point de frais par conséquent. En revanche, l'application des techniques les plus savantes, puisque les moines de chœur conduisaient l'entreprise et qu'ils y mettaient le même soin qu'au bâtiment, dont la qualité de facture est éclatante. Le même savoir, et une diligence semblable à perfectionner sans cesse les méthodes. Sur le domaine cistercien, le rendement du travail fut ainsi plus élevé que partout. Ajoutons que le patrimoine s'étendait largement sur des terres incultes, dans le « désert » des friches, des broussailles, des marais, c'est-à-dire dans un espace dont les productions devenaient chaque jour plus recherchées. Le progrès de la civilisation aiguisait le besoin de denrées moins frustes. Les seigneurs, les enrichis des villes en croissance, tous les artisans qui travaillaient pour eux réclamaient autre chose que du pain. A ce qui l'accompagne, le régime alimentaire, se raffinant, faisait plus de place, au fromage, au poisson, à la viande. A tout ce que les cisterciens s'interdisaient eux-mêmes de manger, mais qu'ils tiraient en abondance de leurs pâtures et de leurs viviers. Un vêtement moins rustique exigeait toujours plus de cuir, de laine. Il fallait du bois pour édifier autour des cités les quartiers neufs, pour reconstruire après les incendies. Il fallait du fer, du verre, des cendres, du charbon pour les forges. Tout cela, les abbayes cisterciennes – qui n'avaient défriché qu'un peu, pour leur propre grain et pour leur vin – l'extrayaient sans peine du reste de leurs possessions. Lorsque saint Bernard appelait à quitter le monde pour les solitudes, « vous verrez par vous-même, affirmait-il, que l'on peut tirer du miel des pierres et de l'huile des rochers les plus durs ». Bien sûr, c'était de biens spirituels qu'il parlait, du fruit délicieux qui naît des privations, de la solitude et du silence. Mais les cisterciens purent croire qu'ils avaient également forcé, par leurs vertus, les pierres et les rochers de la friche à devenir productifs. De toutes les toisons, les peaux, les poutres, les gueuses de fonte, les souliers, ils n'employaient qu'une part infime. Ils vendirent le reste. La Règle de saint Benoît ne l'interdisait pas. Les usages fixés par les chapitres généraux de l'ordre autorisaient les religieux à se rendre aux marchés pour y acheter du sel, quelques denrées indispensables, mais surtout pour y troquer contre des deniers les surplus de l'exploitation. Orientées de plus en plus délibérément vers ce commerce, les abbayes cisterciennes sollicitèrent des maîtres des routes, des rivières et des ponts, à partir de 1140, des exemptions de péage, fondèrent des entrepôts dans les bourgades de transit. Dans son *Apologie* à Guillaume de Saint-Thierry, saint Bernard avait reproché aux clunisiens de perdre leur temps aux foires, devant les étalages des drapiers, tâtant les tissus, comparant les couleurs, afin que le vêtement de la communauté fût plus somptueux. Les cisterciens restaient moins longtemps sur les aires marchandes, mais ils en revenaient portant de lourdes besaces pleines d'argent. Ils y dépensaient peu. Ils gagnaient.

De cette monnaie, que faire ? Accueillir les hôtes ? Les monastères de Cîteaux

Le Christ commence par nous faire respirer dans la lumière de son inspiration, afin qu'à notre tour nous soyons en lui un jour qui respire. Car par son opération, l'homme intérieur en nous se rénove de jour en jour, et se refaçonne en esprit à l'image de son créateur : il devient un jour né du jour, une lumière issue de la lumière... Il reste à attendre un troisième jour, celui qui nous aspirera dans la gloire de la résurrection. *Saint Bernard, LXXIII^e sermon sur le Cantique des Cantiques.*

étaient loin des itinéraires. On les accusait de se fermer même aux moines d'autres congrégations. Quand de jeunes chevaliers en bande, courant les taillis, s'ébattant dans les régions de l'exubérance forestière, venaient frapper à la porte de ces cloîtres, on les nourrissait de bonnes paroles, on leur servait un pot de bière, puis ils s'en allaient plus loin. Veillant à son isolement, Cîteaux avait aussi rompu avec les fonctions d'hospitalité, si largement remplies par le monachisme traditionnel, et qui coûtaient tant. Parce que ces abbayes vivaient à l'écart, elles pratiquaient fort peu l'aumône. La charité cistercienne fut elle aussi intériorisée. Elle devint ce renoncement de cœur qui fait supporter les gênes de la promiscuité, se soucier d'abord de ses frères, et surtout incite à s'approcher de la grandeur de Dieu par l'amour. Elle ne se résolvait pas en distribution de provende ou d'argent. Si les cisterciens participèrent à l'ample courant qui porte, tout au long du XIIᵉ siècle, à prendre toujours plus de soin des indigents et des malades, ce fut d'une autre manière. Par le conseil, l'injonction répétée aux princes amis de modifier leurs pratiques charitables. Les biographes de saint Bernard l'ont loué d'avoir amené le comte de Champagne à ne plus se satisfaire des gestes rituels par quoi, vingt ans plus tôt, le comte Charles de Flandre se tenait quitte des devoirs aumôniers de son état, à réduire le train de sa maison, à renoncer aux dépenses de somptuosité, à s'inquiéter de la vraie misère, la nouvelle, celle des faubourgs urbains, à charger des religieux de parcourir les ruelles et les taudis pour dépister les miséreux. Mais ces religieux ne furent pas des cisterciens. Ce furent des Prémontrés, des clercs, dont la place était au milieu du monde. Celle de Cîteaux était hors du monde. Et de son bien, Cîteaux donna fort peu.

Mais Cîteaux, je l'ai dit, voulait agir par l'exemple. Tout cet argent, Cîteaux l'employa à dresser une image convaincante, le symbole visible de ce qu'étaient ses vertus. A montrer que le dénuement, la rigueur peuvent seuls conduire à la perfection, à ces harmonies où l'on a des chances de rencontrer Dieu. Les deniers que les moines, dans la sueur, dans l'humiliation, arrachaient aux broussailles ne servirent point à planter un décor brillant autour d'une fête somptueuse, dans ces mêmes parures de vanité dont les abbés cisterciens pressaient les princes de se séparer pour l'amour du Christ. Ils servirent à édifier le modèle de la cité parfaite, celle où la fête nuptiale se déroule au sein des âmes, dans les splendeurs de la pauvreté. L'art cistercien est né de la transmutation d'une énorme fortune. Ce qui lui valut de durer jusqu'à nous. Mais il la renie. Car l'éthique dont il offre aux regards l'analogie appelle à la rectitude et à l'absolu dépouillement.

Elevez-vous par l'humilité. Telle est la voie; il n'y en a pas d'autre. Qui cherche à progresser autrement tombe plus vite qu'il ne monte. Seule l'humilité exalte, seule elle conduit à la vie. *Saint Bernard, IIᵉ sermon pour l'Ascension.*

72 ABBAYE DE FLARAN, CONTREFORT DE LA NEF.

3. Création

De même que la perfection cistercienne est fruit d'un travail sur soi poussé jusqu'au profond de la chair, et que là prend appui l'effort d'élévation continue, de degré en degré, puisque, en effet, la morale de saint Bernard s'enracine dans une méditation sur l'incarnation, de même le bâtiment cistercien commence à l'écran de sauvagerie que le monastère autour de lui protège. Il a pris corps au sein de cette enveloppe broussailleuse. Il en procède. On ne saurait l'en dissocier. Et lorsqu'il arrive aujourd'hui que n'en demeure plus aucune trace, le monument semble amputé. Car pour saisir Fontenay dans ce qui fait son sens et le fort de sa beauté, il faut s'en approcher pas à pas, par les sentes forestières, dans la pluie d'octobre, à travers les ronces et les fondrières – péniblement; comme il faut péniblement découvrir Sénanque après avoir longtemps trébuché parmi les éboulis de la colline, dans la pleine aridité de juillet. L'œuvre d'art que la prédication bernardine a fait naître débute par la traversée d'un désert, par une épreuve. Cette épreuve que les romans du Graal situent eux aussi, précisément, dans l'étrange, l'inquiétant de la lande, du taillis, tous les enchantements qu'ils recèlent, et que les moines fondateurs de chaque nouvelle abbaye subirent lorsqu'ils vinrent, douze comme l'étaient les apôtres, suivant les pas de leur abbé, fonder la maison nouvelle, inaugurant, ce jour même, l'œuvre de construction.

Souvent, sans doute, un îlot de jardinage, aménagé par un précédent ermite, existait-il déjà sur les lieux où les cisterciens s'installèrent, mais comme une trouée minuscule au milieu de l'espace inculte. Tout restait à faire. S'assurer d'abord la ferme possession de la terre, cette assise de toute création. Son maître éminent, un très grand seigneur, avait déjà donné son accord. Le dimanche suivant l'arrivée des religieux, il se rendit lui-même sur place, escorté de ses fidèles et de l'évêque du diocèse, faire abandon public et solennel de ses pouvoirs. Furent alors plantées des croix, le long des pistes, pour délimiter le domaine monastique, et l'évêque lança l'excommunication contre ceux qui oseraient désormais troubler la communauté dans ses droits. Le travail d'implantation, de progressif amendement, pouvait commencer. Obscurément. Dans ces parages écartés, hantés de tout temps par des marginaux, ces gens du bois que ceux des plaines redoutent et ignorent, les nouveaux venus, des années durant, demeurèrent eux-mêmes ignorés. Ils se préoccupèrent cependant d'acquérir aussitôt deux sortes de biens, sans quoi leur installation n'eût pas été parfaite et qui d'ordinaire manquaient sur ces terrains bourbeux parsemés de mares polluées: la pierre dure et l'eau claire. Ils obtinrent l'usage d'une carrière, d'une fontaine, le droit de passage pour les conduites qui détourneraient jusqu'au cloître le courant d'eau. Puis les moines entreprirent tenacement d'exproprier ceux, paysans ou chevaliers, qui possédaient par petites parcelles les bois et les terres vaines: sur le territoire en effet, le haut seigneur avait cédé seulement ses prérogatives de justice, de commandement et la faculté d'acquérir les fonds. De longues palabres, patientes, qui aboutirent. Enfin, dix ans, vingt ans après la fondation, les mérites de l'institution commencèrent d'être sensibles aux gens du pays, nobles et cultivateurs; certains se convertirent, vinrent s'agréger à la communauté, les premiers parmi les moines de chœur, les seconds parmi les convers. Eux-mêmes, leurs parents offraient de la terre, et les aumônes affluèrent pendant

Pourquoi, dans les cloîtres des moines, ces grues et ces lièvres, ces daims et ces cerfs, ces pies et ces corbeaux? Ce ne sont pas les instruments des Antoines et des Macaires, mais plutôt des divertissements de femmes. Tout cela n'est pas conforme à la pauvreté monastique, et ne sert qu'à repaître les yeux des curieux... Si quelqu'un, préférant la pauvreté de Jésus-Christ à tous les plaisirs des yeux a voulu se tenir dans les limites du nécessaire, et si, au lieu de ces édifices aux dimensions vaines et superflues, il a choisi ces petites constructions de pauvres religieux, si, lorsqu'il entre dans un oratoire fait de pierres grossières, il n'y trouve ni sculptures, ni peintures, ni tapis sur un parvis de marbre, ni murs ornés de pourpre, décorés de scènes historiées et de batailles, ni même des séquences des saintes Écritures, si l'éclat des lumières, avec la splendeur des métaux dont sont faits les objets du culte, ne l'éblouit pas, si, bien au contraire, tout ce qu'il voit lui paraît pauvre, et qu'il s'attriste d'être, en quelque sorte, banni du paradis et plongé dans la grisaille d'une sombre prison, d'où lui vient cette tristesse, cette affliction, je vous le demande? S'il avait appris en effet du seigneur Jésus à être doux et humble de cœur, et à contempler, comme dit l'Apôtre, «non pas les choses visibles mais les invisibles, parce que les choses visibles sont passagères, alors que les invisibles sont éternelles», s'il avait placé son âme sous le joug de l'amour de Dieu, dans ce lieu intérieur où le doux maître fait goûter sa douceur, continuerait-il, je vous le demande, à s'attacher à ces beautés misérables et tout extérieures?

Aelred de Rievaulx, Miroir de la charité.

73 MISSEL DE LIMOGES, XIIᵉ SIÈCLE. PARIS, BIBLIOTHÈQUE NATIONALE, MS LATIN 9438, FOLIO 57.

74

Les versants de la montagne étaient plongés dans l'ombre d'une immense forêt qui depuis là se déployait sur des milliers et des milliers de pas, immense et continue... Pendant trois jours[...] ils marchèrent dans cette forêt immense, le long d'un sentier étroit et peu connu qu'avait découvert leur guide, un chasseur, que sa pratique de la chasse rendait habile à s'orienter dans le secret des forêts.
Lambert de Hersfeld, Annales, 1073.

Tout ce qui voile encore la lumière de la vérité.
Saint Bernard, LXXIIe sermon sur le Cantique des Cantiques.

74 DRAPIERS. SAINT GRÉGOIRE LE GRAND, « MORALIA IN JOB », CÎTEAUX IIII. DIJON, BIBLIOTHÈQUE PUBLIQUE, MS 173, FOLIO 92 VERSO.

75

une vingtaine d'années. Certaines étaient éloignées, parfois de plusieurs lieues; elles devinrent le noyau de ces annexes domaniales qu'on appelle des « granges »; une équipe de convers, détachée de la communauté, s'installa dans chacun de ces centres d'exploitation satellites sous la direction d'un « maître ».

Pour que le patrimoine demeurât compact, l'abbaye échangea aussi des parcelles, utilisa les deniers, acheta le sol, pièce à pièce. Elle convoitait la bonne terre. Les moines, certes, s'étaient employés à bonifier la mauvaise, qu'ils avaient d'abord reçue, à brûler les buissons, extirper les souches, à transformer la brousse en

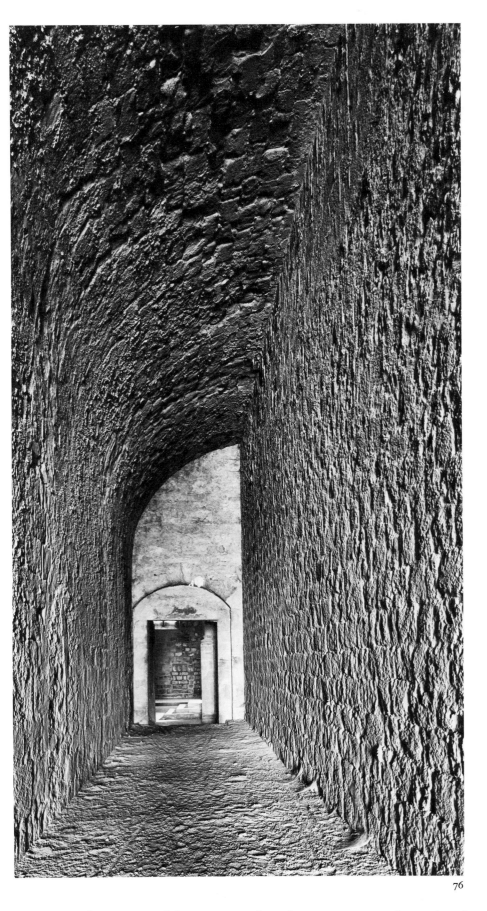

76

Vous comprenez donc comment l'église est noire
et comment la rouille adhère aux âmes. C'est l'effet
du séjour sous la tente de Cédar, de ce dur service
guerrier, de cette résidence prolongée dans le
malheur, des misères d'un douloureux exil et,
pour tout dire, de ce corps, à la fois pesant et fragile.
*Saint Bernard, XXVI^e sermon sur le Cantique des
Cantiques.*

pâture, puis la pâture en labours. Cependant, les cisterciens ne furent jamais
défricheurs que par force. Ils jugeaient plus convenable à leur propos d'élever le
bétail, d'abattre les arbres et d'en débiter le tronc, de forger, de traiter le cuir.
Ils laissaient volontiers entendre que l'aumône d'un moulin leur plairait: un
frère meunier moudrait le grain des paysans, et la part de mouture, prix de ce
service, alimenterait le réfectoire. Le champ portant déjà moisson, la vigne déjà
plantée avaient aussi leur préférence, et leur domaine, au voisinage de l'abbaye,
au voisinage de chaque grange, s'étendit, mordant, aux lisières des bois, sur les

75 ABBAYE DE SÉNANQUE, MARQUES DE TÂCHERONS.

76 ABBAYE DE FONTFROIDE, RUELLE DES CONVERS.

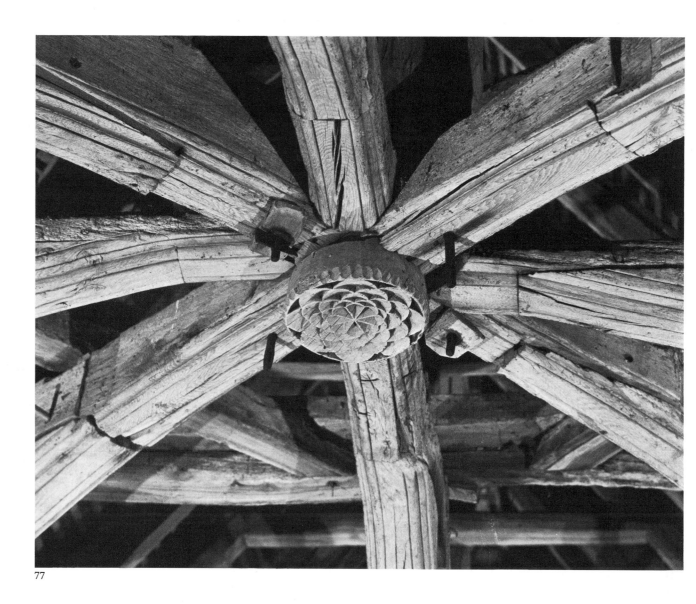

77

quartiers extrêmes des finages villageois d'alentour. Parmi les terres qui leur étaient offertes, certaines avaient statut de tenures; des ménages paysans les exploitaient contre redevances et services. Les cisterciens refusèrent de devenir malgré eux des seigneurs. Du vivant de saint Bernard, on voit qu'ils mirent tout en œuvre pour faire lâcher prise à ces occupants, achetant leur départ pour quelques deniers, une vache, une paire de chaussures. Le peuple travailleur fut ainsi refoulé par l'extension du domaine abbatial, et parfois des villages entiers durent se vider de leurs habitants, afin que la règle d'isolement fût respectée et celle du faire-valoir direct. Passé les années soixante du XIIᵉ siècle, dans les provinces où l'ordre de Cîteaux s'était d'abord implanté, en Bourgogne, en Champagne, le flot des donations se tarit. On entre dans le temps des querelles, des procès intentés aux héritiers des premiers bienfaiteurs, des chicanes qui n'en finissent plus, sinon, après des années de tractations serrées, par des indemnités en bestiaux, en galoches, qui ne satisfont personne. La terre cistercienne s'accroît encore, mais à prix d'argent. Dès lors, pour leurs voisins, les moines prennent un nouveau visage. On ne perçoit plus guère que leur rapacité: s'ils sortent de leur solitude, c'est en vérité pour l'emporter toujours aux enchères, rafler les beaux lopins à la barbe de ceux qui les guettent, faire s'effondrer les cours sur les champs de foire par l'afflux des denrées qu'ils proposent. Mais à ce moment, les assises du bâtiment cistercien sont solidement construites: ce patrimoine savamment géré, un paysage qui s'est ordonné peu à peu, organisé pour produire, pour que le miel et l'huile soient extraits, toujours plus abondants, des pierres et des rochers.

78

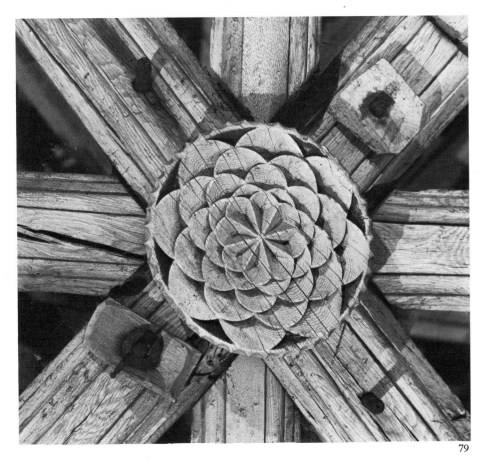

Il s'agissait de trouver des poutres. Consultés, les charpentiers parisiens avaient répondu, comme les nôtres, qu'à leur avis on n'en trouverait jamais: dans la région, les forêts en manquaient; il faudrait en faire venir du pays d'Auxerre... Je me levai de grand matin; accompagné des charpentiers et muni des mesures des poutres, nous nous hâtâmes vers la forêt qu'on appelle Yveline. *Suger, De la consécration.*

79

77, 78, 79 LÉPAU, CHARPENTE DE LA GRANGE.

ad o postulabat impleri Cum per
gabrielē anglm in eadē uisionem
iuxta pceseius dē uniuersa ēt com
pleta dsc dix Nam moriente sup
ducto rege medor. & succedente
in regno cyro rege psaru pmissi
onem di copletam peundē regem
pptouisrt hirlm reducto storia scdi
libu parali pemenon. & inuicu ē rex
pphe cofirmat Cunq apptouisrt
& seruorib templu di aedificare coe
pissent mortuo cyro rege hac reg
nante rege psaru qui memorato
successerat iuicine gentis ciuitatis
hirlm ut hisdē esdras refert restau
racionem tepli & ciuitatis resisstedo
impedire coeper Qua racione de
territ pplis iusrt reparacio sup ducti
templi dni pec dū iuxta pmissione
cocessum eē lspt qd iuisceio annorur
numerato darii regis psaru ag
geus ppha ad o missus est Zoroba
bel de tribu erat iuda qui potestate
regis suscepau uisserit. & ihesu filiu
iosedech sumu sacdote admonā ut
credant copleto annor numero
temp restauracionis hirlm aduenis
se hoc ca addito de incredulitate
ppli uelint immutari ē quod ds peum
dixerit lspt hic dic ñ dū uenit temp
ut aedificet dom di Oma au que tex
tum hui pphe cotinē reuersione
ppli aedificacionē templi renoua
cione ciuitatis obseruancia sacdo
talem. & interitu regior gentiu
exteraru significat txtuē

IN ANNO

SECUNDO DARII
regis in mse sexto
die una mensis
actu ē uerbū dni in
manu aggei pphe ad
robabel filiu scla
ithel duce iuda. & ad
sum filiu iosedech
sacdote magnū di
cens Haec dic dns
exercituū dic lspt
iste dic Nodū uenit
tmp domi dnū aedi
ficande & factū
ē uerbū dni in ma
nu aggei pphe di
cens Numquid tep
uob ut habiteis
indomib laqueatis &
domus ista deserta
de hec dic dns exercituū
pomte corda ura sup uias uras
seminastis multu. & intulistis
paruū Comedistis & ñ estis sa
ciati bibistis. & ñ estis inhebia
ti Operuistis uos. & ñ estis cale
facti. & qui mercedes cogregau
it misit eas insacculum ptusū
hec dic dns exercituū Ponite cor
da ura sup uias uras. ascendi
te inmontē portate lignū. &
aedificate domū. & acceptabilis
mihi erit. & glorificabor dic dns
Respexistis ad amplius. & ecce fac
tum ē min. & intulistis indomū
& exsufflaui illud. Quā ob cau
sam dic dns exercituū. quia do
nus mā deserta ē & uos festi
nastis unus quisq indomū sua
pt hoc sup uos pibiti scaeli ne
darent rorē. & trā pibita est
ne darent germ suū. Et uocaui
siccitate sup trā. & sup montes
& sup trmeu. & sup uinū. & sup
oleu. & que cūq profert humus
& sup homines. & sup iumta
& sup omnē laborē manuum.

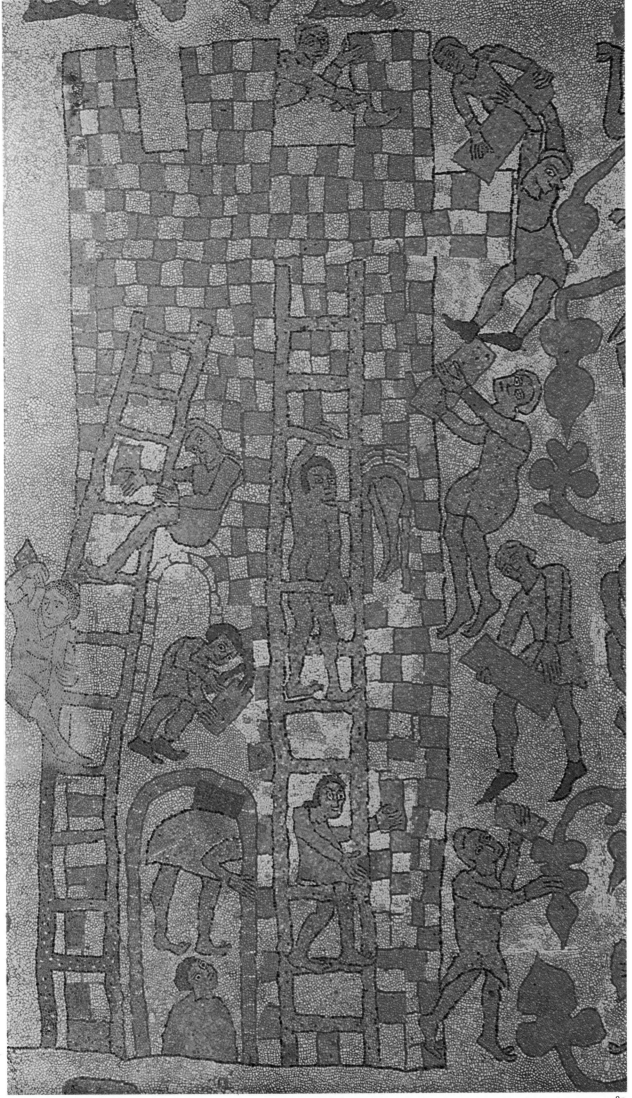

Telle est la part charnelle de l'aventure cistercienne, qui l'enracine au plus concret de la vie, au plus sordide. Mais procédant d'une égale tension pour retrouver les signes effacés du divin, pour dégager la matière du désordre. D'un effort qui rend les mains calleuses, et dont l'intention est de dompter à la fois le corps de l'homme et l'univers visible. Encore une fois, de les re-former l'un et l'autre. De la sorte, dans le cours même des opérations matérielles qui donnèrent naissance à la clairière, une transformation s'est produite, qu'appelait obscurément la spiritualité du retour à la « vie apostolique »: insensiblement, la valeur du travail a changé. Elle était au départ, et dans l'esprit même de Bernard de Clairvaux, purement négative: de renoncement, de répression des pulsions du corps, de refus d'exploiter autrui. Cependant, parce que le travail manuel n'était pas seulement source de fatigue et production de substance, mais construction véritable, parce qu'il aboutissait à rétablir l'ordre dans le monde, parce que rien n'isolait son champ du champ de la prière, il cessa peu à peu de paraître aussi « indécent » que le disaient les clunisiens; il acquit un prix que l'on pouvait comparer à celui de l'oraison; il apparut, à l'égal de celle-ci, offrande positive, louange du Créateur et coopération à son œuvre. Pour les convers, l'*opus Dei*, l'« ouvrage de Dieu », se limitait presque au labeur, qui devenait ainsi proprement la liturgie des pauvres. Pour les moines de chœur, il était prolongement nécessaire de la psalmodie. Malade, affaibli, se traînant d'épuisement, Bernard bêchait, attaquait les arbres à la hache, transportait les troncs sur son dos. S'établissaient ici entre les travaux du corps et ceux de l'âme, comme un balancement et des translations de voisinage. « L'âme qui glisse hors de la vie contemplative se restitue alors à la vie active, d'où elle reviendra à la première par une nouvelle visite. Ces deux vies en effet vivent côte à côte et partagent le même gîte. Marthe est bien la sœur de Marie. Ainsi, quittant les lumières de la contemplation, l'âme n'ira pas tomber dans les pièges du péché ou d'une mollesse oisive. » Au cours de ces déplacements alternés, il arrivait certains jours que la besogne matérielle absorbât tout le temps des moines de chœur, réduisant à rien l'office. « Que de fois, pour l'administration du domaine, nous omettons même de célébrer la messe. » « A juste titre », ajoute saint Bernard, et pour un plus grand profit spirituel. Car l'âme est elle-même comme une terre infertile qu'il faut assainir, drainer, enrichir par l'engrais et l'écobuage. « Quand on défriche une forêt, on coupe les arbres, mais on ne les jette pas au loin; on les brûle afin de féconder cette terre vieillie, de la renouveler. » Toutes les métaphores agricoles de saint

Ayant largement dépensé, engagé rapidement des ouvriers, les frères se mirent à tous les ouvrages. Les uns coupaient le bois, les autres taillaient les pierres, d'autres construisaient les murs. *Ernaud, Vie de Bernard de Clairvaux.*

Les éléments, disposés selon leur propre cause, vous
attendent, réclamant forme, fonction, office...
Bernard Silvestre, Description de l'univers, I, 43-44.

83

Bernard n'attestent pas seulement qu'il mettait la main à l'ouvrage, mais que dans son esprit, par un jeu d'analogies dont l'évidence peu à peu s'imposait, l'application du corps à des œuvres de bonification en arrivait à ne plus se distinguer de l'application de l'âme à se réformer. Par-là se désagrégeaient dans Cîteaux les barrières qui l'écartaient des mouvements du temps présent. Au profond de son conservatisme, un retournement majeur s'opérait, inaperçu, et par des démarches qui sont encore une fois celles d'une intériorisation. Enveloppé dans la gaine du vieux rituel bénédictin qui achevait de se dessécher, un fruit germait secrètement. Ce que l'on sent alors mûrir au sein de l'idéologie du mépris du monde, réputant servile toute besogne manuelle et la discréditant, n'est autre que l'idéologie du travail conquérant.

Dans les premières lignes du livre de la Genèse, ne lit-on pas qu'Adam fut placé par Dieu au-dessus de toutes les autres créatures pour qu'il les dominât, que le monde lui fut livré pour qu'il en devînt le régisseur, et qu'il était appelé à rendre encore plus beau le Jardin ? Si Dieu, créant l'homme, l'avait voulu capable de fabriquer, c'était qu'il souhaitait en faire son auxiliaire dans la poursuite de l'œuvre de création. Il était donc dans la nature d'Adam de travailler, d'être *laborator*, au sens que le XIIᵉ siècle donnait à ce mot, c'est-à-dire d'améliorer l'univers. Comment tenir alors le travail pénible pour la rançon du péché, comment voir en lui le lot des seuls réprouvés ? La peine l'est bien, comme le sont les douleurs de l'enfantement. Mais non point l'acte qui consiste à prendre dans ses mains le matériau et, à l'exemple du Dieu potier, le façonner. Dans l'un des textes qu'il dédia au cardinal Aimerich, Bernard affirme qu'il est de l'hon-

82 CARNETS DE VILLARD DE HONNECOURT, VERS 1225,
PARIS, BIBLIOTHÈQUE NATIONALE, MS FRANÇAIS 19093,
FOLIO 15 VERSO.

83 CONSTRUCTION DE LA TOUR DE BABEL. RABAN
MAUR, « DE ORIGINIBUS », 1023. MONT-CASSIN,
BIBLIOTHÈQUE DU MONASTÈRE, COD. 132.

85

PLAN DE L'ABBAYE DE CLAIRVAUX. *Planche 1ere*

Echelle Geometrique de Cent Toises

1. Avenuä en patte d'oye	26. Chemin de Chaumont	53. Escalier du Dortoir
2. Routtes de Bar sur aube	27. Saignée de la riviere d'aube	54. Cloitre Regulier
3. — de la Ferté sur aube	28. Etang pres des murs	55. Petite Ecole
4. — et de Bar sur Seine	29. Plan de la Ferme d'Outraube	56. Chapitre 57. Parloir
5. Ruisseau St Bernard	30. Veuë de partie de cette ferme	58. Chaufoir 59. Refectoir
6. Enceinte de l'Abbaye	31. Entrée de l'Abbaye	60. Cuisine 61. Cimetiere
7. Montagnes qui resserent l'abbaye de part et d'autre	32. Logis Abbatial	62. Chambre, Chapelle, et Jardin de St Bernard
8. Premiere Entrée	33. Appartemens des Hôtes	63. Appartement de jour du Prieur
9. Logemens des Artisans	34. Les Ecuries	64. Chapelle des Comtes de Flandre
10. Etables et Granges	35. Arriere-cour et Glaciere	65. Cellules dites Ecritoires
11. Atteliers et Boutiques	36. Pressoir et Greniers a foin	66. Petit Cloitre
12. Ancien Monastere	37. Lieu dit la Cervoiserie	67. Salle a soutenir Theses
13. Sa Chapelle 14. Boucherie	38. La Grande Tonne	68. La Classe 69. Infirmerie
15. L'Hotellerie 16. Tuilerie	39. Boulangerie et ses Fours	70. Salle a laver les Corps
17. Fourneau à Tuile	40. Moulin a bled 41. Huillerie	71. Salle des Morts
18. Prisons seculiers	42. Scie a eau	72. le Noviciat
19. Pressoir bannal	43. Moulin a ecorce	73. Ancien Logis Abbatial
20. Promenoir en Terrasse	44. Tannerie et Corroyerie	74. Vieux quartier des Hôtes
21. Auditoire a plaider	45. Infirmerie des F. Convers	75. Salle des Abbez
22. Logis pour les personnes du [Sexe]	46. Leur Chapelle 47. leur Salle	76. Le grand Jardin
23. Porte au midi	48. et leur Chapitre	77. Reservoir et Canaux
24. Terrasse au dehors	49. Grands Celliers et Greniers	78. Vergers 79. Colombier
25. Chemin de Château-Vilain	50. Gallerie qui mene a l'Eglise	80. Chapelle de la Ste Couronne
	51. l'Eglise 52. Sacristie	

VEUË DE L'ABBAYE DE CLAIRVAUX *prise au Couchant. Planche 2de*

1. Chemin en pente à l'Abbaye	27. Terrasse à se promener	55. Dortoir 56. Infirmerie
2. Chapelle St Bern. dans le bois	28. Porte d'entrée qu'on veut rebâtir a neuf	57. Salle des Morts
3. Routes de Bar sur aube	29. Ancienne qu'on veut ruiner	58. Bibliotheque 59. Noviciat
4. — de la Ferté sur aube	30. Plan de celle-cy	60. Salle des Abbez
5. — et de Bar sur seine	31. Chapelle de la Porte	61. Ancien Logis Abbatial
6. Chemin d'Arconville	32. Logis Abbatial	62. Colombier
7. Avenuë en Patte d'oye	33. Appartemens des Hôtes	63. le grand Jardin
8. Cour de la Fontne St Bernard	34. les Ecuries	64. Reservoir a poisson
9. Enceinte de l'Abbaye	35. Arriere-cour et Glaciere	65. Jardin de l'Infirmerie
10. Promenoir hors l'enceinte	36. Pressoir et Fenils	66. Vergers
11. Premiere Entrée	37. Lieu dit la Cervoiserie	67. Chapelle de la Couronne
12. Etables et Granges	38. Le Grand Cimetiere	68. Etang pres des murs
13. Demeures des manœuvriers	39. l'Eglise	69. Saignée de la Riviere d'aube pour l'utilité de l'Abbaye
14. Boucherie	40. Grands Greniers et Celliers	70. Chaussée et chemin de Chau[mont]
15. Source des fontaines qui portent l'eau dans les offices	41. Boulangerie et Fours	71. Lit de la Riviere d'aube
16. Le vieux Monastere	42. Moulin a bled 43. Huilerie	72. Ferme d'Outraube
17. Sa Chapelle	44. Scie a eau	73. le grand Etang
18. Hâle a façonner la Tuile	45. Moulin a ecorce	74. Trois autres Etangs
19. Fourneau pour la cuire	46. Atteliers a tanner et a apprêter les Cuirs	75. Maison dite la Pescherie
20. Pressoir bannal et Prisons	47. Infirmerie des F. Convers	76. Chaussée et chemin de Colom[bey]
21. L'Hotellerie	48. leur salle 49. et Dortoir	77. Lit de la Riviere rouge
22. Ses Ecuries et Dependances	50. le Chauffoir	78. Cours artificiel de cette Riviere servant aux Forges
23. Auditoire a tenir Causes	51. Refectoir	79. Village de Longchamp
24. Logis pour les personnes du [Sexe]	52. le Chauffoir	80. Son Moulin
25. Porte au Midi	53. Cloitre regulier	81. Village de Renepont
26. Maison du Portier	54. Lieu a serrer les tiltres	

86

84, 85, 86 PLAN DE L'ABBAYE DE CLAIRVAUX ET VUE DE L'ABBAYE PRISE AU COUCHANT. DESSINÉS PAR DOM NICOLAS MILLEY ET GRAVÉS PAR C. LUCAS, 1708. PARIS, BIBLIOTHÈQUE NATIONALE, DÉPARTEMENT DES CARTES ET PLANS.

neur de l'homme de dompter la nature. En ce point, le pessimisme que Cîteaux avait hérité, en même temps qu'une tradition vieille de six cents ans, tourne à l'optimisme, porté par tout l'essor du XIIᵉ siècle. Dans les jeunes écoles cathédrales, cette saveur de progrès incitait à réfléchir sur le mystère de la création, à s'interroger sur le rôle que l'homme est appelé à tenir dans ce procès. Si l'on en croit Guillaume de Conches, « presque tous les modernes » voulurent alors traiter de ce problème. Ce qui les conduisait à Chartres, à relire le *Timée* pour interpréter la Genèse, puis à appliquer les procédés de la logique à l'élucidation de la causalité dans le domaine de la physique, à chercher par la « raison » les lois de l'ordre naturel. Ce genre de questions passionna tous les intellectuels contemporains de saint Bernard, témoins de l'élan qui transformait sous leurs yeux les campagnes, qui faisait croître les villes et rendait moins dérisoires les outils de l'homme. Ils avaient tous reçu une formation semblable à celle de Bernard, grammaticale et rhétorique, et, après la Bible, lisaient d'abord les poètes latins. Toutefois, dans les écoles de la Seine et de la Loire, moins somnolentes que celle de Châtillon, ils avaient poussé beaucoup plus loin l'étude de la dialectique, découvert Platon à travers Boèce, avant que ne fussent commentés Ptolémée et Aristote. Je choisis le cas de Bernard Silvestre, qui enseignait à Tours et qui dédia à Thierry, chancelier de Chartres, avant 1148, une *Description de l'univers*. Tout l'opposait à saint Bernard, et d'abord sa joie de vivre – mais aussi, notons-le, la primauté qu'il accorde à la vue sur les autres sens : pour lui, comme d'ailleurs pour Suger, la communication avec le Créateur s'opère moins directement par la parole que par le rayon lumineux, de toutes les apparences sensibles, manifestation la plus immédiate du divin. C'est sans doute Bernard de Clairvaux qu'il critique à travers l'allégorie de Saturne, dénonçant son mépris de l'*ornamentum*, c'est-à-dire des agréments que l'homme a le droit de broder sur la trame des perceptions, de tous les bonheurs de la vie. Autant que Bernard cependant, le désir de réforme, de rénovation l'obsède. Elle est au cœur de sa pensée lorsqu'il médite sur le texte de Denys l'Aréopagite, sur celui de Scot Erigène, lorsqu'il scrute l'univers en quête des mécanismes de sa constante recréation. Car lui pose le problème de la réforme en terme de physique. Il se tient debout au cœur du siècle en expansion, et c'est le spectacle de ce progrès qu'il interprète, dans l'intention de le justifier, puisque lui aussi est homme d'église, en montrant qu'il s'accorde au plan divin. Délibérément, Bernard Silvestre situe l'histoire humaine sur le même vecteur que l'histoire sainte, celui d'une conquête ininterrompue. Il ne regarde pas en arrière. Seul de tous les penseurs de son temps – mais combien parmi les trafiquants, les serviteurs des princes, les régisseurs de seigneuries dont l'esprit de profit commençait à infléchir toutes les attitudes, raisonnaient à sa manière ? – il place dans le présent, non plus dans le passé, le *receptaculum* du futur. Le présent. Le moment où il vit, où tout bouge autour de lui, est pour lui l'âge d'or, la belle époque. Il est de ceux qui décident de le saisir à pleins bras, de partir à l'aventure, comme les chevaliers de mai, pour conquérir la joie. Souvenons-nous que le bâtiment cistercien s'édifie au centre même de ce printemps du monde, et que la construction suscitée par la parole de saint Bernard, quelque distance qu'elle cherche à prendre en se retirant parmi les solitudes et les renoncements, n'est pas dissociable de ces caracolades et des bondissements du plaisir. Pour le maître de Tours, le mot *ordo* n'emporte pas l'idée de stabilité : l'ordre est procès, dynamique de perpétuelle renaissance. Pour lui, la rénovation de la matière selon le désir de Dieu prend forme d'exubérance, de pétillement, de floraison jaillissante. *Exornatio mundi*. Comment traduire ? Epanouissement de parures ? Ou bien appareillage, puisque *ornare* ne signifie pas seulement parer mais munir d'organes plus efficaces ? A l'opposé certes de ce refus de l'ornement, du dépouillement total

Dieu, distinguant la propriété des lieux et des noms, a assigné aux choses leurs bonnes mesures et leur office, comme aux membres d'un corps gigantesque. Même au moment reculé de la création, il n'y a rien eu chez Dieu de confus, rien d'informe, car la matière des choses, dès sa création, a été formée en espèces congruentes. *Arnaud de Bonneval.*

qu'exige le propos cistercien. Mais non point du goût cistercien pour le meilleur outillage. Ce qui fait que, de ces deux hommes, Bernard de Clairvaux et Bernard Silvestre, qui, s'ils se sont jamais rencontrés, n'échangèrent sans doute que méprisantes invectives, la démarche n'est point aussi discordante que l'on pourrait penser. En vérité, les chemins qu'ils suivirent se sont croisés en quelques carrefours, disposés sur les axes majeurs de l'histoire du XIIᵉ siècle.

Pour exposer son système, Bernard Silvestre emploie lui aussi les artifices de la rhétorique. Non point le simulacre du sermon: le simulacre du théâtre. La *Cosmographia* est un drame, et d'une singulière puissance. Un drame à trois personnages: outre la providence divine (à vrai dire fort effacée), *Silva, Natura, Homo. Silva* – et nous voici dès l'abord engagés dans le touffus des bois où les Perceval chevauchent au secours des pucelles trahies, où les ermites consolent les amants, où les cisterciens vont chercher la perfection du silence –, c'est ainsi qu'est nommé le matériau brut de la création, la substance amorphe, désordonnée, tout envahie par le mal, dont le monde s'extrait pour s'avancer vers le bien, vers la forme, à mesure que, progressivement, péniblement, ce qui dans la matière participe au pervers se trouve dompté, dominé, contrôlé. *Silva* est la confusion primordiale, « chaos informe, concrétion belliqueuse, face décolorée de l'être, masse dissonante à elle-même. Elle aspire à ce que le trouble soit refréné, à ce que l'informe soit formé, à ce que la friche soit mise en culture... » (quelle expression saurait mieux définir ce que l'âme humaine est pour saint Bernard avant que ne soit choisie la route de la conversion, ce qu'est pour les moines cisterciens l'espace buissonnant où ils viennent de s'établir ?). Et « pour émerger du tumulte initial, elle réclame de nombreux artisans, toutes les con-

La silve était le plus ancien visage de la nature, la matrice infatigable de la génération, le premier projet des formes, la matière des corps et le fondement de la substance. *Bernard Silvestre, Description de l'univers, II, 47-48.*

87 ABBAYE DE SÉNANQUE, VUE GÉNÉRALE.

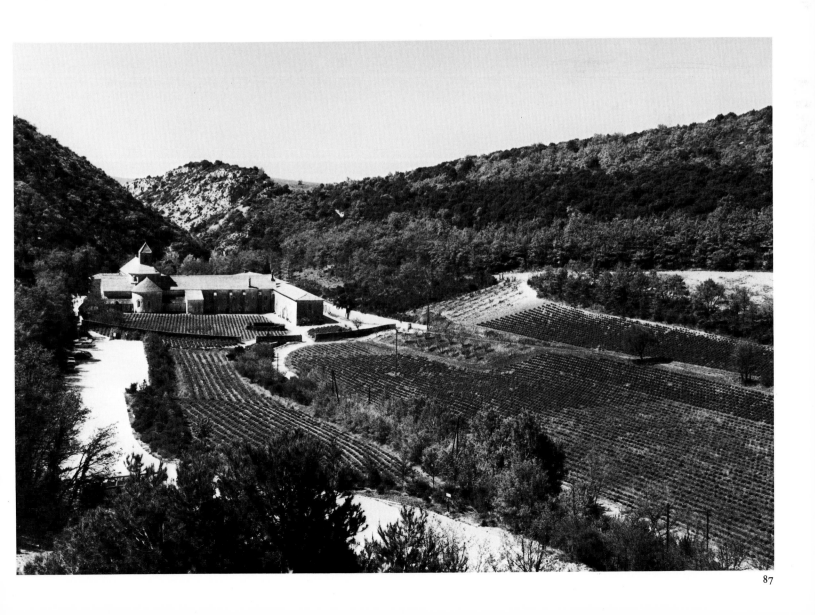

88

T ANDE
FINI
TO

penthateuco moysi. uelut
grandi fenore liberati : ad
ihm filiū nauc. manū mitta
mus: quem hebrei iosue ben
nun. id est iosue filiū nun
uocant: & ad iudicū librū.
quē sopthim appellant: ad
ruth quoqȝ & hester: quos.
isdem nominibȝ efferunt.
Monemusqȝ lectorem. ut
siluam hebraicorū nominū.
& distinctiones p membra
diuisas. diligens scriptor
conseruet: ne. & nr labor.
& illius studium pereat:
& ut in primis quod se
pe testatus sum. sciat me
non in reprehensione ue
terū noua cudere. sicut
amici mei criminantur:
sed p uili parte. offerre lin

que mee hominibȝ. quos ta
men nre delectant: utȝ p gre
corū HZANAOIC. que & sup
tu & labore maximo indi
gent. editionē nrām habe
ant : & sicubi in antiquo
rū uoluminū lectione du
bitarint: hec illis conferen
tes. inueniant qd requi
runt: maxime cū apud la
tinos. tot sint exemplaria.
quot codices : & unusqȝ
qȝ p arbitrio suo. uel ad
diderit uel subtraxerit qd
ei uisum est : & utiqȝ non
possit uerū ē. quod disso
nat. Unde cesset artuato
uulnere contra nos insur
gere scorpius : & scm opus.
uenenata carpere lingua
desistat : uel suscipiens.
si placet : uel contemnens.
si displicet : meminertqȝ
illorū uersuū. Os tuum
abundauit nequitia : et
lingua tua concinnabat
dolos. Sedens aduersus
frēm tuū loquebaris : &
aduersus filiū matris tue

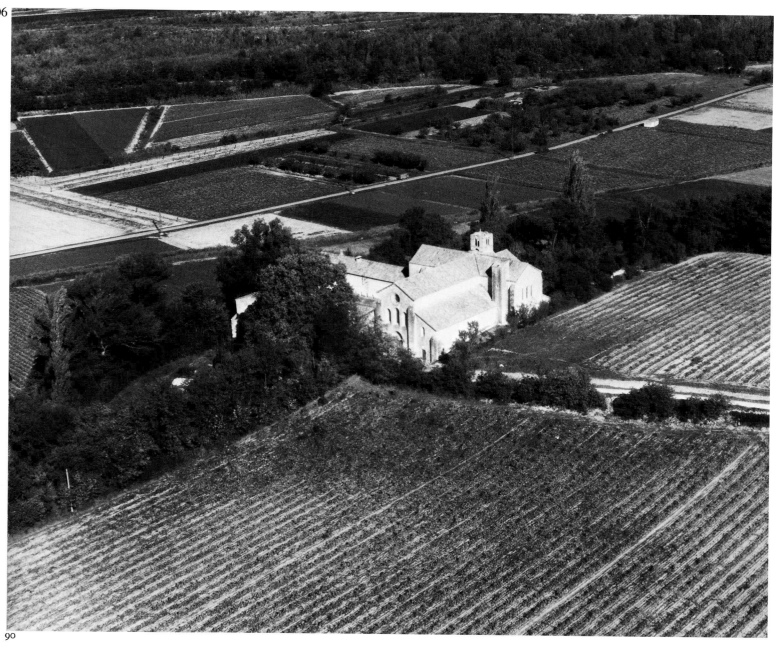

90

Une fois taillée et écartée la masse touffue des bois et des ronces [...] ils entreprirent de construire, à cet endroit même, le monastère. *Petit exorde de Cîteaux.*

traintes de la musique ». Entendons, de cette même harmonie dont la liturgie bénédictine prétend entretenir la présence en ce monde. Quant à *Natura*, c'est la mère de toute génération – d'une opération génésique dont *Silva* est l'« infatigable matrice ». C'est-à-dire du progrès. C'est-à-dire de la réforme. Elle est esprit d'illumination progressive – la concupiscence selon saint Bernard est-elle autre chose ? – qui soutient et justifie l'élargissement de la connaissance, le contrôle progressif de soi-même et de l'univers. L'homme enfin: Bernard Silvestre voit en lui la « fabrique prépotente de la nature ». Il est l'ouvrier d'une « fabrication ».

Une telle image, pourquoi ne pas la projeter sur l'ouvrage cistercien ? Elle s'y ajuste. N'est-il pas lui-même en effet victoire de l'ordonnance sur le chaos, effort de l'homme pour dépouiller sa primitive rudesse forestière, pour retrouver la situation qu'il occupait avant la chute, avant de s'égarer dans les régions de dissemblance, dominant les bêtes et la végétation sauvage ? Par un retour à l'ordre. A cet *ordo* que Nature appelle, futur et cependant, dans la pensée de Bernard de Clairvaux, préexistant, inscrit sous le couvert du fouillis broussailleux que l'homme, ce fabricant, est voué par sa position au sein du cosmos, à émonder, éclaircir, purifier, mettre en forme, à ramener de tout son pouvoir à l'harmonie et à la productivité, réaccordant ainsi l'univers, cette « grande cithare » – mais,

du même coup, se fortifiant en cet ouvrage, se dépassant, se hissant peu à peu à plus de perfection. Restitution, par un labeur sur soi et sur les choses, d'un ordre qui n'est autre que l'épanouissement des ressources du créé. Un ordre caché, en qui l'on peut voir comme le support d'une explicitation progressive, à la manière de ces lignes à peine visibles, tracées à la pointe sur le parchemin nu et destinées à disparaître sous l'écriture, mais sur quoi celle-ci vient nécessairement prendre appui. Cet ordre imprimé par Dieu dès les origines d'un monde, qu'il a voulu, ainsi que le dit Bernard de Chartres, « collection ordonnée de créatures » qu'il a soumis initialement à l'homme, que l'homme a le devoir de libérer du mal, c'est-à-dire de contraindre à plus de régularité. A plus de beauté. En usant à cette fin de tous les moyens dont Dieu l'a pourvu, de sa raison, de sa volonté, de sa mémoire, de toutes les facultés de son âme, mais aussi de tous les « arts », de tous les procédés de facture – mais aussi de ses mains, de ses mains fabricantes.

Faut-il attribuer à la congrégation cistercienne un projet différent ? Ce monde qu'elle dit vouloir fuir, qu'elle a prétendu mauvais, qu'elle a méprisé en paroles, ne l'a-t-elle pas en fait empoigné ? Que sont donc le monastère, et la clairière organisée dont il forme le cœur admirable, sinon la moelle succulente que chacun, pour peu qu'il s'en donne la peine, a le pouvoir d'extraire du monde charnel, et cette pointe dardée vers tous les progrès de l'esprit. L'art de Cîteaux fuse par les déchirures que les poussées du XIIe siècle ont ouvertes dans la couverture idéologique, dans ce manteau de froidure tissé dans les anciens temps, en quoi les cisterciens s'enveloppent encore, alors que ce qui les anime, ils ont beau s'en défendre, est en vérité le souffle des temps nouveaux. Ils tournent le dos au siècle.

De même que celui qui écrit place tout conformément à des raisons certaines, ainsi les œuvres de Dieu sont conformes à un ordre. *Saint Bernard.*

90 ABBAYE DE SILVACANE, VUE AÉRIENNE.

91 AVIGNON, LE PONT SAINT-BÉNEZET.

Toutefois, ils en viennent. Ils n'en ont perdu ni le goût ni l'habitude, ni la maîtrise des procédés par quoi l'on peut s'en rendre maître. C'est lui qu'ils retrouvent au fond de leur forêt; ils leur faut bien ici se colleter avec lui, comme les autres. Et vigoureusement, en chevaliers qu'ils n'ont jamais cessé d'être, ou, s'ils sont convers, avec autant d'ardeur que leurs frères, les planteurs de ceps, les draineurs de marais, les bâtisseurs de digues. Comment pourraient-ils échapper à ce vent d'optimisme qui bouleverse tout alentour, eux qui n'ont point grandi depuis leur tendre enfance dans l'air confiné des noviciats clunisiens ? Ils ont bâti, bien que cherchant le Christ dans la pauvreté, parce que pour eux la terre était à prendre, parce qu'ils voyaient bien que l'univers visible n'est pas totalement pervers, sinon le fils de Dieu n'eût point daigné y prendre corps, persuadés que le Créateur ne l'a pas fait pour rien surgir du néant et qu'il a besoin des hommes. Ce monde est dur, cassant, âpre, visqueux, empuanti. Que faire de mieux, en attendant la résurrection, que de s'occuper à l'assainir, à l'assouplir. Et d'abord en débroussaillant, en restreignant peu à peu la part de l'ombre, de l'humide, des grouillements reptiliens. La part du mal. L'art cistercien commence à la bonification, à l'aménagement des roies, des soles, des terrasses. Il commence à l'édification de la clairière.

A l'orée d'un progrès que l'idéologie cistercienne se garde de situer ailleurs que dans l'intemporel, le bâtiment débute donc à ces gestes très humbles, très humiliants, exténuants par quoi se trouve dominée la végétation primitive – *silva*, cette étoffe rugueuse, rèche, plus hérissée que celle des cilices, dont est fait le voile des apparences sensibles. Préliminaires, ces travaux le sont en ce sens que, fortifiant, purifiant ceux qui les accomplissent, ils les acheminent à concevoir plus fortes et plus pures les formes de l'édifice de pierre, cet austère joyau dont la clairière et ses larges confins forestiers constituent finalement comme l'écrin – en ce sens aussi que, d'un tel effort naît la substance de toute l'entreprise, les multiples richesses que l'intention de pauvreté transmuera en œuvre de louange. Toutefois, ce qui fait le prix de ces tâches initiales, c'est plus encore la place qu'elles occupent dans le combat mené sous la bannière de Dieu contre les puissances du mal – et l'on doit reconnaître ici le point très précis où la vieille idéo-

92

L'âme, en croissant, s'élève jusqu'à l'état d'homme parfait et jusqu'à la mesure du Christ parvenu à la plénitude de son âge. La dimension de chaque âme se juge donc à la mesure de sa charité. *Saint Bernard, XXVII^e sermon sur le Cantique des Cantiques.*

92 VENDANGEURS. SAINT GRÉGOIRE LE GRAND, « MORALIA IN JOB », CÎTEAUX IIII. DIJON, BIBLIOTHÈQUE PUBLIQUE, MS 170, FOLIO 32.

93 MOISSONNEURS. SAINT GRÉGOIRE LE GRAND, « MORALIA IN JOB », CÎTEAUX IIII. DIJON, BIBLIOTHÈQUE PUBLIQUE, MS 170, FOLIO 75 VERSO.

94 DE VEHICULIS. ENCYCLOPÉDIE DE MAURUS HRABANUS. MONT-CASSIN, BIBLIOTHÈQUE DU MONASTÈRE.

La divinité, c'est la trinité. L'âme en porte l'image, elle qui dispose de la mémoire pour rassembler le passé et le futur, de l'esprit pour comprendre les choses présentes et les choses visibles, de la volonté pour repousser le mal et choisir le bien. *Honorius Augustodunensis, Elucidarium, I, 60.*

logie manichéenne vient masquer d'un revêtement justificateur les renforcements encore mal acceptés de la nouvelle, celle qui situe dans le cours de l'histoire humaine les tensions vers le progrès.) Car ces tâches sont vécues comme rectification de ce qui voilait d'une exubérance buissonnière les axes simples, rectilignes du plan de la création. Brûler les ronces, assécher les bourbiers est aussi curer, purger l'univers de tous les miasmes dont la puissance insidieuse avait corrompu l'ouvrage divin au long d'une durée jusqu'alors corrosive, régressive, mais que ce travail parvient à convertir elle aussi, à renverser. Flexion capitale dans l'histoire d'une vision du monde: le temps, sur les chantiers cisterciens, prend irrésistiblement l'allure que lui reconnaît sans hésitation la pensée de Bernard Silvestre. Substituer aux épines infertiles les plantes fructifères, les moissons qui sont l'offrande de la terre à Dieu, chasser les bêtes sournoises, nuisibles, pour faire place aux domestiques, servantes de l'homme, peut être compris comme un retour pas à pas vers le Paradis perdu, une restauration de la souveraineté première d'Adam sur tous les autres êtres vivants. Réforme encore. Toutefois si les contraintes de la pensée font encore voir ce chemin comme celui d'un rebroussement, il est en vérité celui d'un progrès, et l'expérience concrète montre clairement que de jour en jour, ce progrès se dirige vers le futur. S'il est senti comme reconquête, il est cependant conquérant, et d'une beauté sans cesse plus éclatante. Car repousser le ténébreux, étendre la part du clair, c'est aussi embellir: le beau est émergence hors des opacités; il est harmonie, et cet équilibre même que l'aménagement des rotations de culture les plus modernes, les triennales, vient par le seul effet de leur fonctionnalité instituer parmi les champs du terroir neuf, étendre sur l'aire plus ancienne à mesure que celle-ci s'intègre au patrimoine monastique, où de larges pièces, de longues « coutures » magnifiquement étalées remplacent l'éparpillement confus des parcelles. Le travail cistercien, qui refoule la forêt, domaine des adolescences périlleuses, de tous les charmes délétères, qui redresse le torve et par quoi sont disciplinées les poussées de vie jaillissant de la matière créée, noue de la sorte les premières mailles d'un réseau destiné à enserrer peu à peu le monde entier, à envahir le grand disque plat de l'espace terrestre qui, sur la carte dessinée au temps de saint Bernard par les moines bénédictins d'Ebstorf, aventurés eux aussi parmi les landes solitaires, prend la forme du corps du Christ. Une épuration, un redressement qui découvrent progressivement sur la face de la terre les traits mêmes du divin.

A mener à bien ce labeur l'homme se doit d'appliquer toutes ses forces. Il resterait sourd à l'appel de Dieu s'il ne s'ingéniait pas à perfectionner encore les techniques qui décuplent la puissance de ses mains. Les cisterciens, ces aventuriers du salut, ces garçons qu'emportait encore naguère le goût de tout prendre à brassée, le butin dans les tournois, la science dans les écoles et qui, saint Bernard le leur reproche, ne pouvaient s'empêcher dans le cloître de se targuer encore de leurs premiers exploits, savaient que l'on ne conquiert la gloire et le prix que bien appareillé, monté sur le bon cheval, muni des fortes armes que sont les arts libéraux, que les belles prises, le beau chant, la belle calligraphie, le beau savoir, toutes les prouesses, tous les dépassements dont ils gardaient la saveur dans la bouche, nul ne se les approprie sans rénover constamment le harnois qu'un progrès continu démode. Ils savaient bien que leur père avait usé d'une armure, d'une instruction plus efficaces que celles de leur aïeul, moins efficaces que les leurs propres. Ils avaient l'expérience immédiate, confortante d'un progrès des techniques qui, dans les joutes cavalières, dans les disputes de l'école, n'avait jamais été plus précipité qu'en leur jeunesse, et pensaient comme Bernard Silvestre que de telles améliorations par quoi l'humanité s'était dégagée déjà des brutalités de la forêt, l'aideraient à s'en dégager davantage. Ces terres que les fidèles avaient offertes à Dieu, à la Vierge, ils en avaient reçu le dépôt à charge

de les faire fructifier, comme le bon débiteur de l'Evangile. Ils se sentaient tenus d'appliquer à leur mise en valeur toutes les aptitudes de leur intelligence, et les convers les suivaient, ces fils de paysans, eux aussi hommes d'aventures, pour qui les recettes recommandées par la sagesse ancestrale n'apparaissaient plus avec autant d'évidence les mieux capables de rendre plus profitable le travail des champs. Le domaine de Cîteaux fut en son temps l'aire privilégiée des audaces agronomiques. Les innovations timidement tentées à l'abri des jardins villageois furent expérimentées ici sur une large échelle, avec plus de ténacité encore que dans ces « gagnages », que des marchands enrichis, tenaillés par l'espoir du profit, venaient d'implanter eux aussi sur les marges incultes des finages. Moines et

De même que Dieu ne peut être compris par toute la création, alors qu'il comprend toutes choses, de même l'âme humaine ne peut être comprise par aucune créature visible, elle qui comprend toutes choses visibles. *Honorius Augustodunensis, Elucidarium, I, 61.*

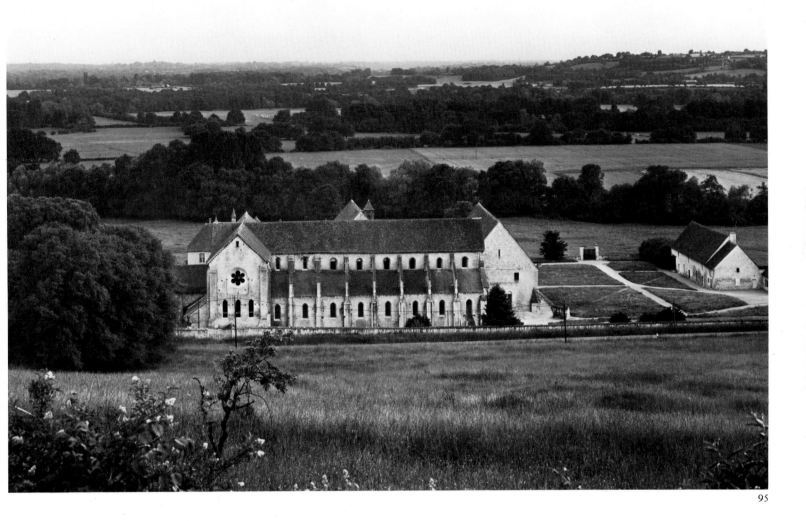

convers, tenanciers indivis du seigneur Dieu, améliorèrent les races animales – en témoigne le progressif élargissement des parchemins qu'ils fabriquaient avec la peau des jeunes bêtes –, parvinrent par des façons moins frustes à reconstituer plus vite les principes de fertilité de leurs terres : ce furent les champions du marnage, des rotations fécondantes ; ce furent les champions du labour. Avertis des meilleures manières d'atteler les bœufs, appliquant au sol des champs, pour le retourner plus profondément, ce fer dont l'emploi rendait toujours plus subtil le jeu alterné des assauts et des parades chevaleresques. Au XIIᵉ siècle, l'ordre de Cîteaux s'est posté aux avant-gardes du développement de la métallurgie, sollicitant des princes le don des plus riches ferrières, domestiquant pour mieux battre le métal la force des eaux courantes. Cîteaux, qui érigea ses forges avec autant de majesté que ses sanctuaires. Le monastère est le couronnement d'une clairière. Mais si l'ordonnance de cette clairière satisfait à ce point le regard et la raison, si les moissons qu'elle porte ont l'abondance qui permet de construire

95 LA CLAIRIÈRE ET L'ABBAYE DE NOIRLAC.

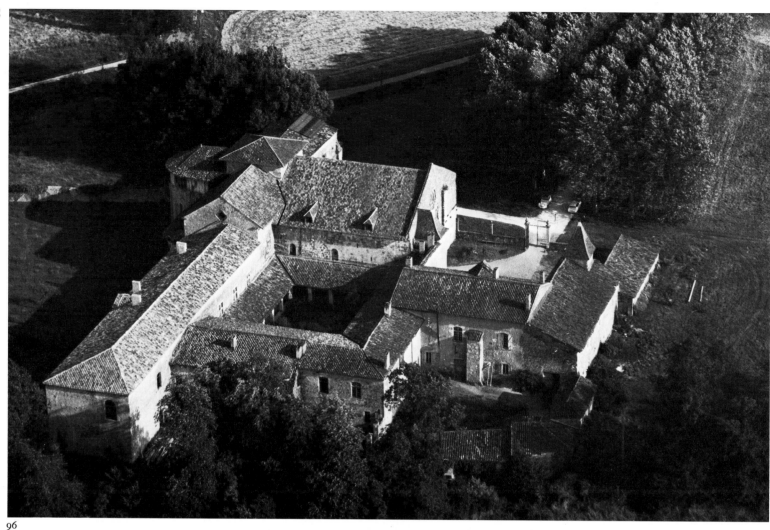

96

Voyez ces générations d'hommes sur la terre comme des feuilles sur les arbres, sur ces arbres, l'olivier, le laurier, qui conservent toujours leur feuillage. La terre porte les humains comme des feuilles. Elle est pleine d'hommes qui se succèdent, les uns naissent tandis que d'autres meurent. Cet arbre-là non plus ne dépouille jamais son vert manteau. Regarde dessous : tu marches sur un tapis de feuilles mortes. *Saint Augustin, Enarratio in Psalmis, 101.*

une église aussi solide, aussi bellement appareillée, c'est que, près de l'oratoire, près des cantonnements de l'équipe monastique, s'élèvent aussi des ateliers et que l'homme, par son génie, accroît sans cesse la « prépotence » de ces « fabriques ». Débutant par l'aménagement rationnel d'un terroir, l'œuvre d'art se poursuit à Cîteaux par la mise en place de toutes les infrastructures de la production. Etroitement ajustés à leur office, tendant droit à leur but, sans déviation, sans fioritures, réduits à leur stricte fonctionnalité, la forge, le pressoir, le grenier revêtent à nos yeux ce qui fait la beauté de l'église. Eléments majeurs de cette cité parfaite qui, semblable à celle dont rêvèrent les urbanistes des Lumières, s'élève à la gloire d'un progrès, lequel, quoi qu'on en eût, ne s'est point réduit au seul progrès de l'âme.

Délivrée des turbulences, ramenée fermement à l'ordre, par les gestes que le Seigneur lui-même accomplit lorsqu'il aide à la réforme du cœur humain – « mon cœur était dur comme de la pierre, et malade ; il l'a secoué, amolli et blessé ; il se mit aussi à sarcler, à arracher, à édifier, à planter, à irriguer les terres arides, à éclairer les coins d'ombre et ouvrir les chambres closes, à embraser les parties glacées » – la création se renouvelle, dans l'aire de l'implantation cistercienne, à la manière de l'homme qui, décidant de se convertir, dépouille le vieil homme pour renaître. Par la raison, l'application, et par l'effet retardé des œuvres de pénitence, les apparences sont elles-mêmes ici reformées, et la matière, « matrice infatigable », détournée d'une prolifération vaine, désordonnée, contrainte à n'engendrer que l'utile et l'honnête. Dans un univers mental où la pensée progresse au hasard des analogies, des équivalences, des résonances verbales, où tout est écho, concordance, correspondance, où « tirer de la lettre morte et insipide un aliment spirituel savoureux et salutaire » peut se dire aussi bien

« séparer le grain de la balle, la noix de la coquille, extraire la moelle d'un os » – et l'historien qui veut comprendre doit s'efforcer d'épouser les mouvements de cette pensée, comme il doit s'astreindre aux mêmes cheminements, pénétrer lui aussi au cœur de la nuit, à tâtons, dans l'église, guetter là, comme l'on guette le messie, les premières pointes de l'aube – comment les moines n'auraient-ils pas reconnu dans le frémissement des moissons parmi les « vallées remplies de froment » l'effusion sur une terre réconciliée des faveurs divines? Captées, à la manière dont le furent les eaux vives sur le site où saint Bernard finit par accepter que fût transportée la maison de Clairvaux, arrachées à leurs divagations inutiles, réunies comme dans cet *ordo* qui ramène, au chœur, la solitude de chacun des religieux à l'efficacité de l'action collective. « Les uns abattent des arbres, les autres taillent des pierres, d'autres construisent des murs, d'autres encore détournent un bras de la rivière pour établir des chutes d'eau: elles feront tourner des machines pour les foulons, les tanneurs, les forgerons, d'autres ouvriers encore; puis, ayant nettoyé la demeure, elles retourneront à la rivière dont elles ont été dérivées et lui rendront ce qui lui avait été emprunté. »

Ainsi, pour actionner tant d'appareils, victoires de la raison sur la peine physique, sur le péché d'Adam, et par quoi le travail lui aussi se spiritualise, s'adjoignent aux forces de l'homme celles de la nature asservie. La nature, dont saint Bernard s'émerveille: *mirum opus naturae*. Qui, pour Alain de Lille, mort à Cîteaux cinquante ans après saint Bernard, est à la fois, comme pour Bernard Silvestre, l'œuvre de Dieu et son ouvrière, en tout cas fécondité inépuisable, non seulement cause, mais règle, loi, ordre et fin. Elle fournit, prise en main, rendue docile, la puissance par quoi l'on peut tirer le miel des pierres, recréer le monde, lequel n'est pas mauvais, seulement vicié, détérioré par l'usure des temps passés. Les temps nouveaux appellent à la réforme, donc à l'espoir. S'ancre ici même, dans la pensée de saint Bernard, dans l'esprit qui anime l'ordre cistercien, la réponse ferme, solide aux hérésies, à toutes celles, indomptables alors, toujours rejaillissant de plus belle, qui poussent jusqu'à l'extrême le mépris du monde, en une irrévocable condamnation du charnel – à cette autre Eglise qui se veut, qui se dit « cathare », c'est-à-dire plus pure, qui se dresse avec son dogme, son clergé, ses dévots, ses sectaires face à l'Eglise romaine, en un refus bloqué de toute incarnation. Tandis qu'est véritablement incarné le Christ de saint Bernard et de Cîteaux, homme parmi les hommes, et qui choisit, pour un temps, d'être charpentier à Nazareth. C'est bien en effet l'Evangile, proprement médité, qui porte en soi réhabilitation de ces œuvres laborieuses que Cîteaux conduit à leur perfection technique. C'est lui qui plante l'ordre cistercien dans l'histoire – alors que le catharisme, parce qu'il refuse le réel, s'exclut de l'histoire et se condamne lui-même. L'Evangile justifie la prospérité de l'entreprise cistercienne. De même que « la dimension de chaque âme se juge à la mesure de sa charité », la qualité de l'œuvre de bonification se juge à la générosité de la terre, à l'ampleur des revenus qui, par la largesse de Dieu, sont accordés de surcroît.

A condition que les moines demeurent pauvres, ainsi que Jésus, sur la montagne, appelle à l'être, qu'ils vivent en esprit de pauvreté, à distance de ces opulentes récoltes, sans s'abandonner à la réussite comme aux richesses d'une Egypte tentatrice, à condition qu'ils transportent à travers les rigueurs, les maigreurs du désert, pour les offrir en sacrifice dans la terre promise, ces grains qui sont alors bénis. Travailler à Cîteaux n'est plus s'occuper, se fatiguer en pure perte, c'est produire, et le plus qu'on peut. Mais afin de sacrifier davantage, en ces dons gratuits dont notre temps a perdu le sens. Tout ce que rend le sol fécondé par la technique doit se consumer dans un embellissement du monde, par les actes qui érigent, au milieu de terres bien tenues, nettes, claires, des bâtiments dont est banni tout superflu, des œuvres contenues, réprimées, sévères comme doivent

Les bons gardiens, ceux qui, veillant avec zèle et passant la nuit en prière, découvrent les embûches des ennemis, préviennent les projets des méchants, s'emparent des lacets, enlèvent les pièges, détruisent les filets, anéantissent les machines de guerre! Ce sont eux qui aiment leurs frères... *Saint Bernard, LXXVI^e sermon sur le Cantique des Cantiques.*

96 ABBAYE DE FLARAN, VUE AÉRIENNE.

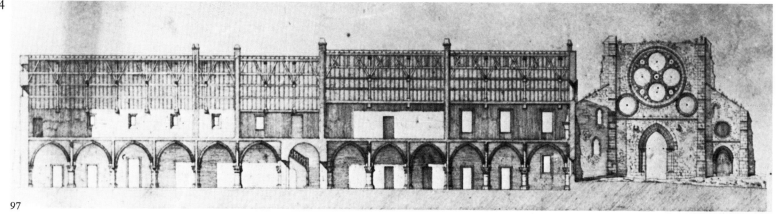

97

Ils bâtirent de leurs propres mains, dans les déserts et les lieux sauvages, plusieurs monastères auxquels, avec une habile prévoyance, ils donnèrent des noms sacrés, la Maison-Dieu, Clairvaux, l'Aumône, et plusieurs autres du même genre dont le nom seul est un nectar : il engage ceux qui les entendent à aller éprouver combien la joie est grande qu'indiquent de telles dénominations. *Orderic Vital, Histoire ecclésiastique, VIII, 26.*

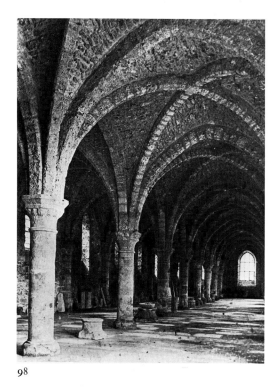

98

97 ABBAYE DES VAUX-DE-CERNAY, COUPE DU BÂTIMENT DES CONVERS PAR HÉRARD, 1853. PARIS, BIBLIOTHÈQUE DE LA DIRECTION DE L'ARCHITECTURE.

98 ABBAYE DES VAUX-DE-CERNAY, CELLIER.

99 VAUCLAIR, BÂTIMENT DES CONVERS (BÂTIMENT DÉTRUIT).

100 VAUCLAIR, DORTOIR DES CONVERS (BÂTIMENT DÉTRUIT).

l'être ceux qui cheminent sans bagages, sèches et pures comme des outils parfaits. Belles par conséquent, et pour cela bonnes puisqu'il n'existe aucun discord entre l'esthétique et l'éthique. Un tel ouvrage convient à cette époque qui sut reconnaître, avec l'auteur de l'*Eneas*, de la beauté aux trésors du paganisme, à des objets qui ne pouvaient être tenus pour maudits puisqu'ils étaient l'œuvre des hommes : Dieu a soumis à l'homme toutes choses créées, Dieu l'invite à coopérer à ses propres travaux.

Dans la clairière, l'agencement des quartiers de labour et des chemins de desserte, le réseau des drains et des biefs, des moulins, des officines, tout est orienté, tout converge vers un centre, le lieu où la demeure s'élève. En celle-ci, comme en la personne de ceux qu'elle abrite, rassemblés, s'établit la jonction entre le charnel et le spirituel, entre cette aire terrestre qui à mesure que l'on s'éloigne de la maison devient plus opaque, jusqu'aux ténèbres de l'orage et de la forêt profonde, et cette autre, immatérielle, échappant aux regards, mais dont chacun sait qu'elle s'ouvre sur le domaine des anges pour culminer dans les splendeurs insoutenables dont le trône du Tout-Puissant est l'unique foyer. Cet ensemble de bâtisses est comme l'âme du terroir, de ce corps qui serait demeuré inerte sans l'effort des hommes l'arrachant à sa torpeur. Comme en l'âme, en effet, que toutes les humeurs parcourant le corps humain entretiennent et qui livre au corps en retour la chaleur et la vie, dans la demeure, où viennent se consumer en effervescences de lumière les richesses encore obscures que la terre, stimulée, produit, réside le moteur de toute action. Elle est le siège des trois facultés dont cette action procède, la mémoire qui conserve le modèle exemplaire des perfections originelles, la raison, qui construit le projet, la volonté, qui le réalise. Au centre donc, comme au centre de la carte d'Ebstorf le carré parfait représentant Jérusalem, le monastère, lieu des transfigurations, surgit. *Surrexit domus*, dit Ernaut, le second biographe de saint Bernard. La maison bondit, semblable aux gazelles du *Cantique*, dans un élan qui est celui de toute naissance, de toute génération, l'élan qui arrache à leur tombeau, effarées, les ressuscitées de Bourges.

Elle requiert pour ce bondissement le point le mieux exposé du site. Lequel ne fut pas toujours immédiatement découvert. Nombreux sont les monastères cisterciens qui se déplacèrent, dix ans, vingt ans après leur fondation, comme Clairvaux, comme Le Thoronet d'abord implanté à Florenge, pour de plus convenables assises, miraculeusement désignées aux abbés par un rêve ou par une vision. A l'ensemble du territoire dont elle constitue le moyeu, la maison donne son nom. Un nom souvent nouveau, car les moines jugèrent bon de re-nommer les lieux qu'ils venaient occuper, ainsi qu'il convient lors d'un second baptême, celui dont le monastère apparaît l'instrument permanent. Nom de lumière, de beauté, d'ascension vers le plus profond – Clairvaux, Beaulieu, l'Escale-Dieu – substitué à des vocables respirant la flore sauvage ou les brisées des bêtes fores-

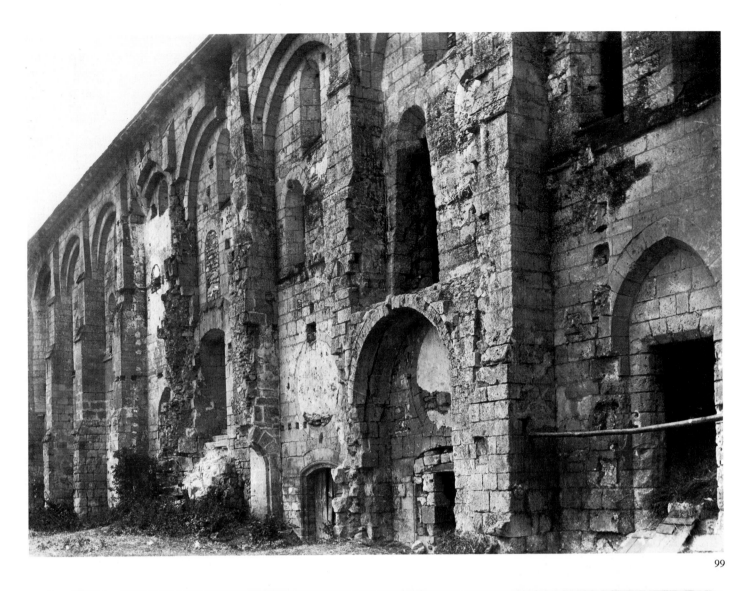

99

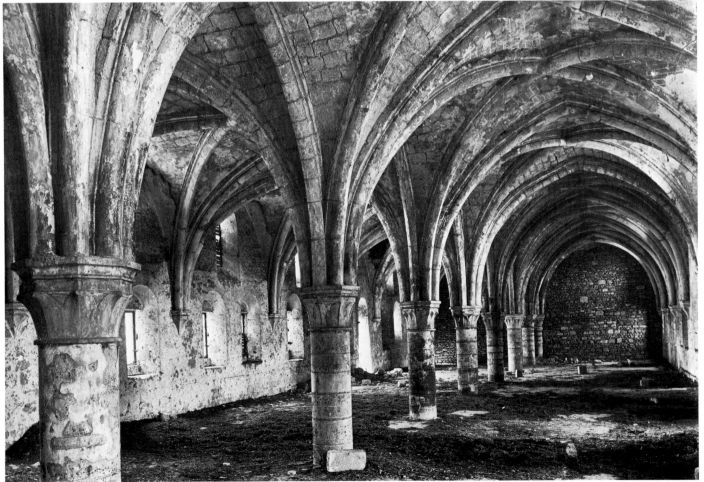

116

tières, et qui est à lui seul promesse et sanctification d'une réussite: pour cette société qui croit aux pouvoirs de la parole, ce nom nouveau destine au bien. Il devient celui de la famille entière, sous quoi s'efface toute dénomination individuelle, de même que le nom commun, signe de cohésion lignagère, celui de la demeure où vécurent les ancêtres, recouvre le nom propre à chacun des nobles du XII^e siècle. Car la maison cistercienne est, comme celle du lignage, lieu d'enracinement, recours et fierté de chacun. Tant qu'elle n'est pas construite, le lieu cistercien n'a pas d'existence – et c'est à l'édifier, provisoire encore, que le jour de leur arrivée les moines pionniers aussitôt s'emploient, avant même que les comtes et les évêques soient venus borner par des croix bénites leur domaine. Car, saint Bernard l'a dit, la réunion d'hommes qu'est le couvent doit s'enfermer derrière un mur, symbole de la profession monastique. Un mur qui établit au cœur de la clairière une seconde enceinte, plus infranchissable que la ceinture de bois et de landes, qui délimite une aire plus sacrée, moins éloignée de Dieu, celle où la communauté tendue vers la perfection vient faire retraite, lorsque prend fin le temps des besognes vulgaires conduites parmi les champs et les bois, abandonne l'œuvre des mains pour celle du cœur, le terrestre pour le céleste. Établis en ce point de transition, les bâtiments que la muraille entoure gardent l'apparence extérieure de ces instruments de production que sont la forge ou le grenier – mais ils mêlent à ces traits autre chose qui n'appartient pas au manuel mais à l'esprit, c'est-à-dire le symbole.

Fonctionnelle et symbolique à la fois, la demeure l'est en premier lieu par sa structure qui porte témoignage d'une ségrégation. La famille en effet se divise en deux groupes, dont les missions ne sont pas identiques, qui par intervalle se réunissent de part et d'autre de l'espace de jointure où se trouve l'habitation, pour le matériel sur les chantiers, pour le spirituel dans l'oratoire, mais demeurent à l'intérieur de la maison isolés par une barrière, semblable à celle dressée dans le manoir des hobereaux, aussi rigide, entre les fils du maître et les serviteurs. Dans cette petite cité qui entend abriter une société parfaitement ordonnée, chacun doit rester à sa place; elle est construite à l'image du ciel; or, du ciel, la population se trouve, on le sait, répartie hiérarchiquement, classée. Le monastère juxtapose donc en vérité deux demeures, et qui communiquent à peine. Les convers sont parqués à l'écart; ils ont leur propre dortoir, la salle où ils mangent, sur le pouce, à proximité des celliers. Des murs sans ouverture isolent leur quartier de celui des moines de chœur. Il leur faut se faufiler par une ruelle étroite, aveugle, jusque dans l'église, au fond de laquelle ils restent cantonnés, troupeau muet, plus noir, plus puant que le groupe des célébrants unis par le chant dans la prière. Les convers sont des inférieurs. On les exhorte, au nom de l'humilité et de la charité, à se réjouir de leur état, comme de la nourriture, inférieure elle aussi, qu'on leur sert. Le frère de saint Bernard, cellérier de Clairvaux, fut loué d'avoir daigné, lors de ses tournées dans les granges, boire comme les travailleurs de l'eau pure, et manger à leur gamelle. Sans se plaindre. Les convers, eux, se plaignaient-ils? Dans les premiers temps des fondations, ils trouvaient sans doute l'existence moins rude au monastère que dans les huttes de misère où ils étaient nés, la pitance, sinon meilleure, du moins plus régulièrement servie, moins chichement peut-être. Ils étaient accoutumés à manger un autre pain que le seigneur ou le curé, à s'effacer respectueusement sur leur passage. Mais plus tard? Cette inégalité, admise comme étant de l'ordre des choses, fit le succès de l'économie cistercienne, mais par quel détour de pensée les moines, qui affectaient de répudier la position seigneuriale, s'acceptaient-ils ainsi juchés au-dessus d'autres hommes, dont ils se prétendaient les frères? Que signifiait entre les deux classes la charité? Que recouvrait-elle de dédain, de frustrations? Dès l'origine, une faille s'ouvre ainsi dans la société cistercienne. Elle n'a cessé de s'élargir. La fron-

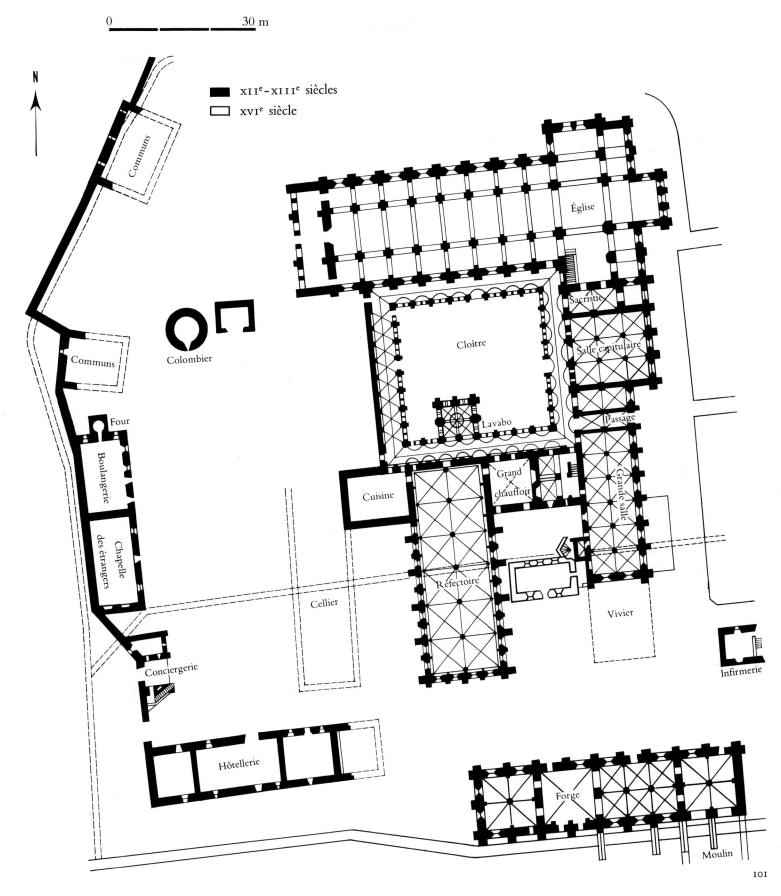

0 30 m

N

■ XII^e-XIII^e siècles
□ XVI^e siècle

Communs

Colombier

Communs

Four

Boulangerie

Chapelle des étrangers

Conciergerie

Hôtellerie

Église

Cloître

Sacristie

Salle capitulaire

Lavabo

Passage

Cuisine

Grand chauffoir

Grande salle

Cellier

Réfectoire

Vivier

Infirmerie

Forge

Moulin

101

tière au début était en effet moins étanche. Certes, aucun fils de paysan n'était reçu parmi les moines, éduqué pour le devenir, fraternellement. Mais dans l'autre sens, des passages demeuraient possibles. On voyait des chevaliers, acharnés à vaincre leur orgueil, se ranger à Cîteaux parmi les convers, vivre avec les rustres, dans la sueur et le travail. Ces expériences pénitentielles se raréfièrent peu à peu. L'année 1188, le chapitre général crut bon de les interdire. Ce qui

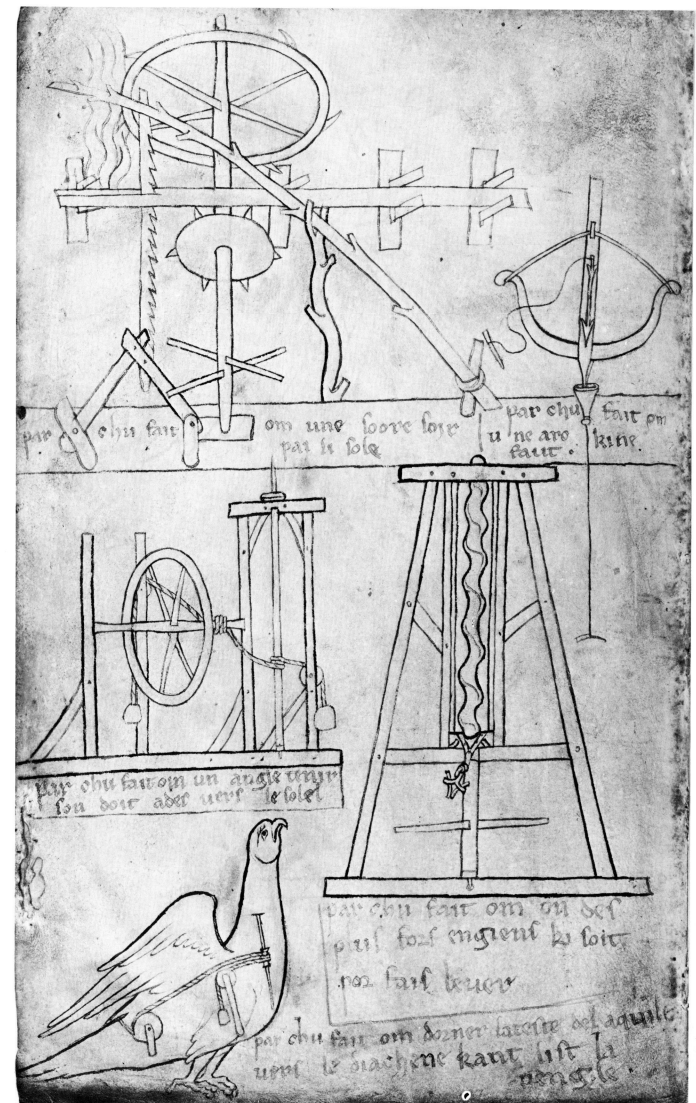

par chu fait . . . om une soore soie par li sole . . . par chu fait om u ne aro fait . kine

par chu fait om un angle tenir sou doit ader vers le solel

par chu fait om ou der plus tost engient ki soit . ros fait tenir

par chu fait om dorner la teste del aquile vers le siachene kant list li vengle .

est sûr, c'est que le recrutement des convers se tarit rapidement, et que le peuple des campagnes se détourna le premier de l'ordre, qui lui prenait la terre, l'expulsait de ses hameaux. Des villages se rebellèrent en Germanie contre la pression des moines blancs, et les bandes paysannes qui se mirent en branle au XIIIᵉ siècle vers des Jérusalem naïves, à la suite des prophètes illuminés, brûlèrent au passage des greniers cisterciens, ces emblèmes de leur spoliation.

La maison des convers reste ouverte sur la clairière, sur les ateliers, dont elle n'est en vérité point distincte. Admirablement construite, comme ceux-ci, elle se situe sur le versant de l'outillage, du productif, et dans sa forme ne porte pas d'enseignement spirituel: les hommes qu'elle abrite sont incultes, et l'on n'imagine guère qu'ils puissent en ce monde sortir de l'hébétude. Point de symboles ici, la symbolique a sa place de l'autre côté, chez les moines, par-delà la séparation des deux cantonnements, qui constitue la vraie clôture. Dans le cloître. Celui-ci ne diffère pas par ses dispositions des autres cloîtres bénédictins. Cîteaux n'invente rien, suit strictement la règle. La règle renferme les moines en un lieu clos, mais qui s'ouvre au-dedans, sur un jardin secret, un espace coupé du monde extérieur et qui ne communique qu'avec le ciel. Il avait suffi aux premiers disciples de saint Benoît de quelques aménagements pour rendre la maison romaine propre à leur résidence. Demeure des femmes, elles aussi cloîtrées, la *domus* se repliait sur soi. Seul importait de mieux défendre ses portes, d'adapter ses structures internes à une vie de communauté. Point de cellule, donc, sinon pour l'abbé qui, chaque soir, après avoir béni ses fils, se retire dans une chambre haute. Mais trois salles. L'une est toujours à l'étage, surélevée: au niveau du sol rampent, avec les bêtes immondes, les maléfices les plus pernicieux; il faut s'en défendre dans les heures dangereuses, quand, abandonnés au sommeil, le corps

Qui veut prier en paix doit tenir compte non seulement du lieu, mais du temps. Le moment du repos est le plus favorable, et lorsque le sommeil nocturne établit partout un profond silence, l'oraison se fait plus libre et plus pure. *Saint Bernard, LXXXVIᵉ sermon sur le Cantique des Cantiques.*

Maints jours se sont les maîtres disputés pour faire tourner une roue d'elle-même. Voici comment on peut le faire par maillets non pairs ou par vif argent.

102 CARNETS DE VILLARD DE HONNECOURT, VERS 1225. PARIS, BIBLIOTHÈQUE NATIONALE, MS FRANÇAIS 19093, FOLIO 22 VERSO.
« PAR CE MOYEN FAIT-ON UNE SCIE SCIER D'ELLE-MÊME
PAR CE MOYEN FAIT-ON UN ARC INFAILLIBLE
PAR CE MOYEN FAIT-ON QU'UN ANGE TIENNE TOUJOURS
 SON DOIGT TOURNÉ VERS LE SOLEIL
PAR CE MOYEN FAIT-ON UN DES PLUS FORTS ENGINS
 QUI SOIENT POUR LEVER LES FARDEAUX
PAR CE MOYEN FAIT-ON TOURNER LA TÊTE DE L'AIGLE
 VERS LE DIACRE QUAND IL LIT L'ÉVANGILE. »

103 ABBAYE DE FONTENAY, LA FORGE, VUE EXTÉRIEURE.

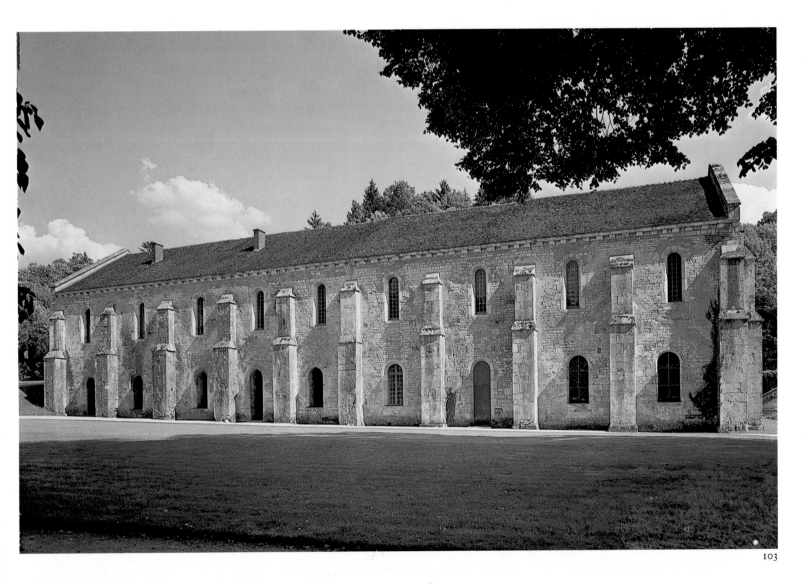

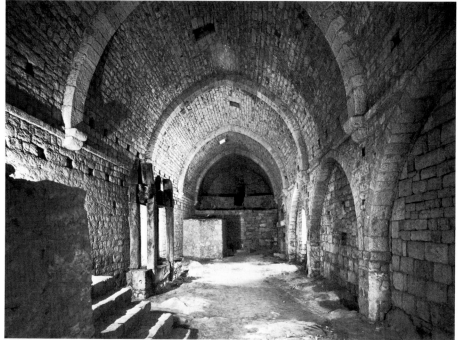

105

104

et l'esprit sont plus vulnérables, pendant la nuit. Après complies, dans le moment tragique où la marée des ténèbres vient noyer le monastère – et c'est comme si les troupes de Satan reprenaient le dessus – les moines viennent s'allonger ici sur le sol, côte à côte; en pleine obscurité, ils se relèvent, descendent l'escalier qui mène à l'oratoire, vont lancer dans le froid des matines un premier chant de louange, appel d'espoir. Dans une autre salle, deux fois par jour, une fois seulement durant les longs temps de jeûne, tous se rassemblent autour d'une nourriture très fruste et qui ne doit donner aucun plaisir; toute viande, toute graisse, tout aliment quelque peu charmeur en est exclu, et le plat se réduit parfois à des décoctions de feuilles de hêtre, de glands, de châtaignes, ce que mangent les bêtes de la forêt. Enfin la salle que l'on dit capitulaire, établie sous le dortoir, supportant sa masse, et pour cela voûtée. C'est le lieu du conseil, l'équivalent de la grande halle des demeures seigneuriales. On a taillé la pierre en gradins, afin que tous s'asseyent autour de l'abbé, comme les fils autour du père, les vassaux autour du patron – comme les apôtres autour de Jésus. Ici se rompt le silence. Chaque jour, après l'office de prime, quelqu'un lit le martyrologe, un chapitre de la règle. Tous entendent le commentaire de l'abbé, les instructions

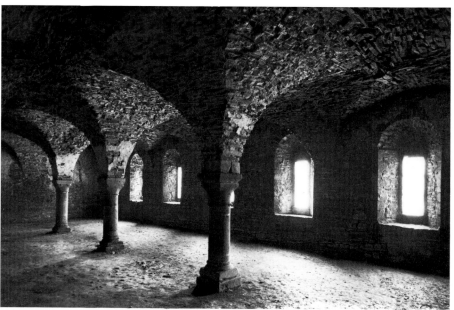

106

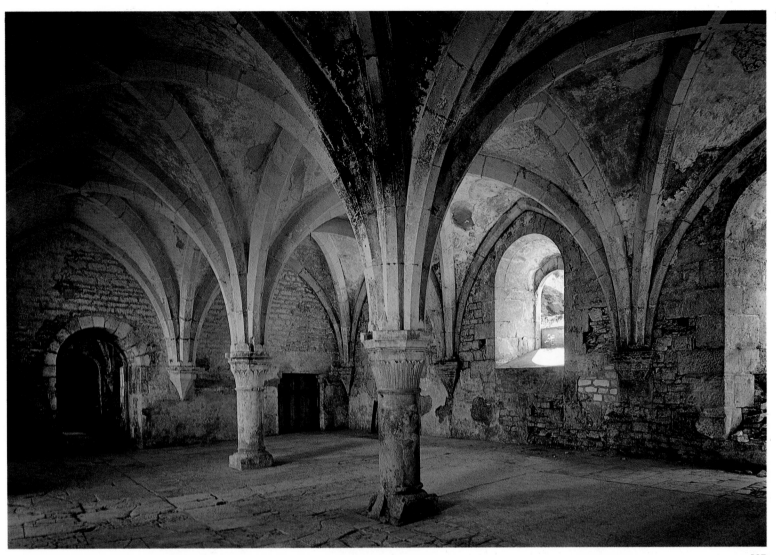

107

morales qu'il donne, celles, pratiques, qui touchent à la gestion du patrimoine, la confession de ceux qui se jugent coupables; dimanche et fêtes, la troupe des convers est admise à écouter, mais par la fenêtre, exclue encore. S'ajoute une pièce plus resserrée, où l'on peut faire du feu, s'abriter des fortes intempéries; ici les textes sont calligraphiés, les bottes graissées, les moines saignés, et rasés sept ou huit fois l'an – ce qui distingue encore ces maîtres des hommes de peine, les convers, lesquels gardent tout leur poil, comme les paysans et les sangliers. Enfin, nouant le tout, à la croisée de toutes les circulations intérieures, l'espace central, qui attire à lui le nom de l'ensemble : *claustrum*. Ce qui pour nous est proprement le cloître.

Au cœur de la maison, cette cour enveloppée d'une galerie apparaît comme le point d'équilibre entre le renfermement par quoi le moine se retranche du monde ancien et l'ouverture qui le fait accéder aux lumières, entre *claustrum* et *heremus*, la vie cénobitique et la vie solitaire, la fusion nécessaire dans une communauté et cette part non moins nécessaire de retour à soi qui conduit à se mieux connaître, donc à progresser. Dans le cloître en effet, sur la travée qui touche à l'église, un espace est prévu pour des rassemblements semblables à ceux de la salle capitulaire, le banc où, chaque jour, après le dernier repas, tous écoutent une lecture, et l'enseignement qu'en tire l'abbé. Mais dans le cloître s'ouvre aussi, au débouché de l'oratoire, la porte de l'*armarium*, le réduit aux livres. Là, chacun des moines reçoit un texte. Il doit le lire seul, certes à voix haute, puisque l'époque ignore encore la lecture tout intérieure – mais pour lui-même, pour imprégner son esprit d'une parole, pour laisser librement les mots capturés par les yeux, proférés par la bouche, entrer en contact avec ces autres

104 ABBAYE DU THORONET, PRESSOIR.

105 ABBAYE DU THORONET, CELLIER.

106 ABBAYE DE CLERMONT, CELLIER.

107 ABBAYE DE FONTENAY, LA FORGE, VUE INTÉRIEURE.

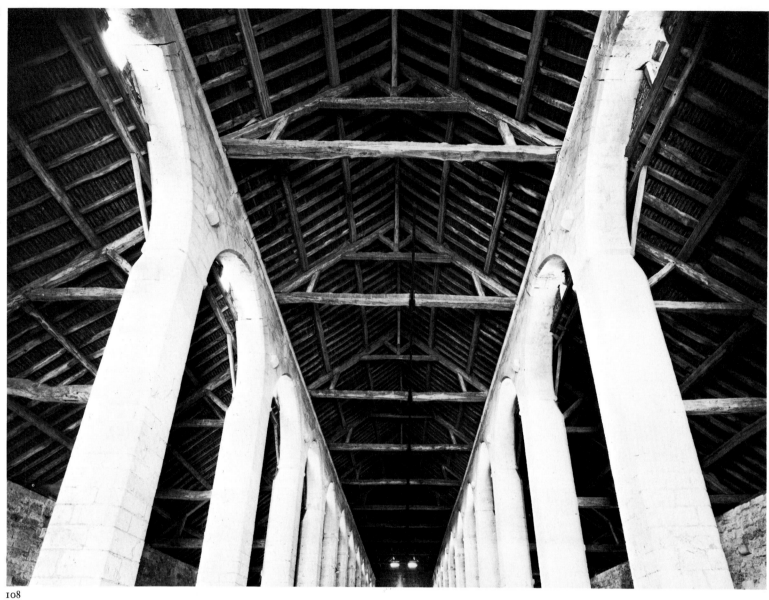

108

Que vient faire, chez des pauvres comme nous, si toutefois vous êtes vraiment pauvres, que vient faire tout cet or dans le sanctuaire? *Saint Bernard, Apologie à Guillaume.*

108 VOLLERON (OU VILLERON), CHARPENTE DE LA GRANGE.

109 VOLLERON, FAÇADE DE LA GRANGE.

mots dont la mémoire est pleine et, au hasard de ces rencontres, des réminiscences qu'elles suscitent, des illuminations qu'elles provoquent, la connaissance se déployer peu à peu, comme croît un bel arbre, au fil d'une méditation. Tout en marchant – car le cloître est également disposé pour des cheminements, qui sont comme la traversée du désert – les yeux ouverts. En effet, si, pour Bernard de Clairvaux, la vérité se révèle avant tout par l'entremise d'une parole, elle peut l'être aussi, subsidiairement, par un spectacle. La vision des choses, du lieu lui-même, peut soutenir, nourrir, fortifier la rumination du texte, entraîner l'âme à des percées vers la clarté. Le cloître a pour fonction de favoriser celles-ci. Il est construit pour servir à l'esprit autant qu'au corps. Pour enseigner.

Dans les cloîtres des moines noirs, un tel enseignement s'opérait par le concours d'images. Comme le péristyle de la villa romaine, les galeries s'ornaient de chapiteaux qu'une longue tradition invitait à sculpter, à couvrir de figures – diverses, afin que l'imaginaire fût de toutes parts aiguillonné. Certaines illustraient des récits, ceux notamment de la vie du Christ; sur d'autres, des fragments du monde sensible étaient juxtaposés, arbitrairement, afin de faire apparaître, à la faveur d'associations imprévues, des rapports analogiques, de provoquer ces bonds par quoi la pensée encore sauvage progressait. Le végétal, l'animal, le corps de l'homme, les étoiles s'entremêlaient ici en des sortes d'énigmes proposées à la concupiscence de l'âme. A de telles images, cousines de celles dont les floraisons exubérantes envahissaient les marges des livres, l'ancien monachisme accordait un pouvoir pédagogique. Elles lui plaisaient aussi parce qu'elles décoraient

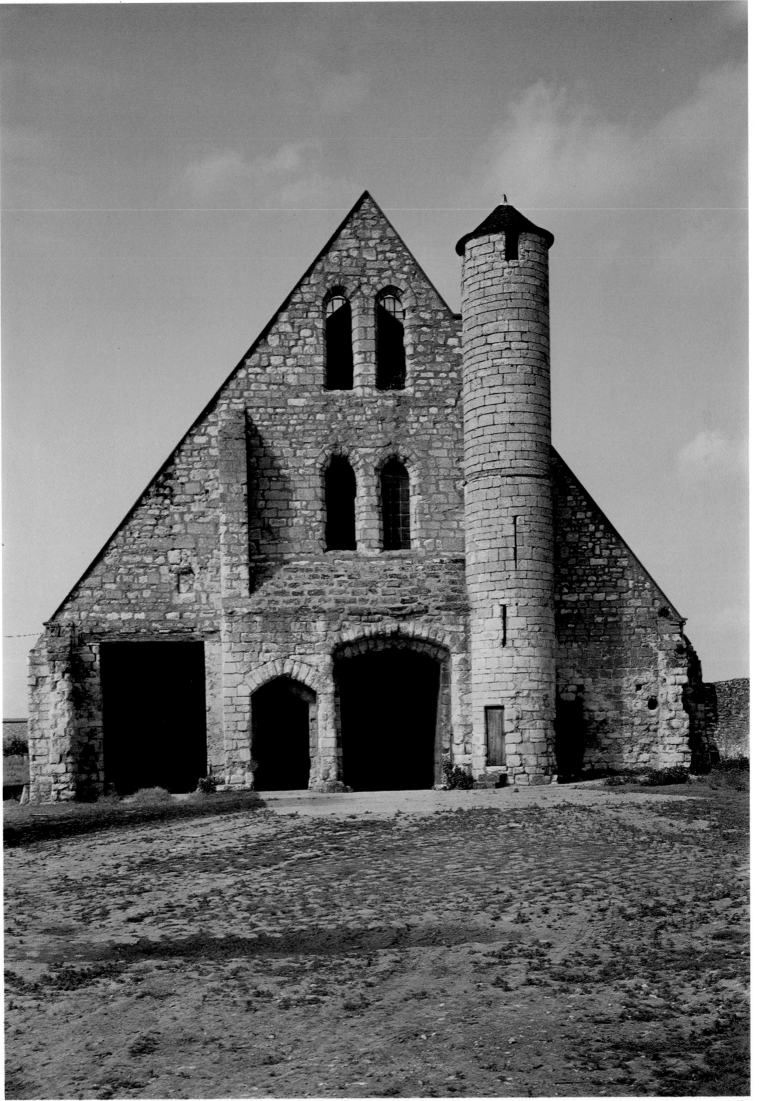

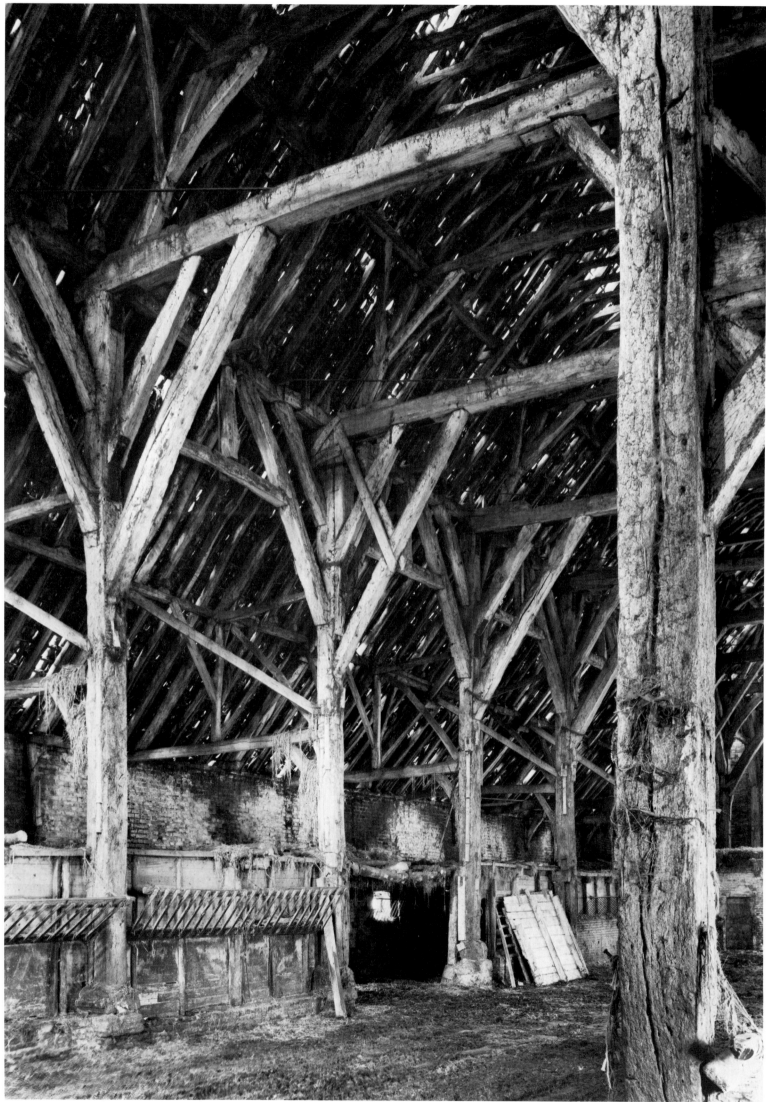

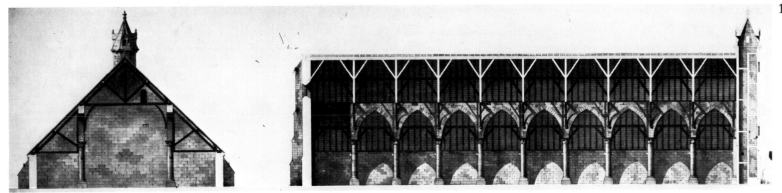

comme celui des rois le promenoir des bénédictins, ces seigneurs. Saint Bernard, lui, les condamne. Aprement, dans l'un des premiers textes qu'il ait diffusé hors de Clairvaux, alors que, en 1124, parvenant à l'âge où Jésus avait inauguré son ministère, il avait décidé de ne plus se donner entièrement à la direction de l'abbaye, de se poser en guide de la chrétienté entière – dans un pamphlet dirigé contre Cluny, dont Pierre le Vénérable venait de prendre la conduite : l'*Apologie*, dédiée à son ami Guillaume, moine d'ancienne observance, abbé de Saint-Thierry depuis cinq ans, un homme de haute culture, jadis élève de saint Anselme et qui devait bientôt rejoindre l'ordre cistercien. « Que viennent faire dans vos cloîtres où les religieux s'adonnent aux saintes lectures, ces monstres grotesques, ces extraordinaires beautés difformes et ces belles difformités ? Que signifient ici des singes immondes, des lions féroces, de bizarres centaures qui ne sont hommes qu'à demi ? Pourquoi ces tigres tachetés ? Pourquoi des guerriers au combat ? Pourquoi des chasseurs soufflant dans des cors ? Ici l'on voit tantôt plusieurs corps sous une seule tête, tantôt plusieurs têtes sur un seul corps. Ici un quadrupède traîne une queue de reptile, là un poisson porte un corps de quadrupède. Ici un animal est à cheval. Enfin, la diversité de ces formes apparaît si multiple et si merveilleuse qu'on déchiffre les marbres au lieu de lire dans les manuscrits, qu'on occupe le jour à contempler ces curiosités au lieu de méditer

O vanité des vanités, mais plus insensée encore que vaine : l'église resplendit sur ses murailles et elle manque de tout dans ses pauvres. *Saint Bernard, Apologie à Guillaume.*

110 TER DOEST, CHARPENTE DE LA GRANGE (PRÈS DE LISSEWEGE, BELGIQUE), XIIIᵉ SIÈCLE.

111 MAUBUISSON, COUPE DE LA GRANGE PAR HÉRARD. PARIS, BIBLIOTHÈQUE DE LA DIRECTION DE L'ARCHITECTURE.

112 FROIDMONT, LA GRANGE.

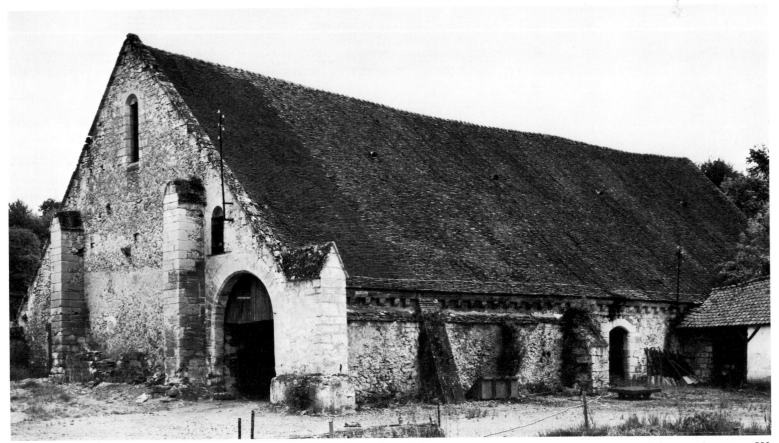

L'homme extérieur, distrait par tant de chants, tant d'ornements, tant de lumières et tant d'autres beautés, ne pourra penser à autre chose qu'à ce qui frappe ses yeux, ses oreilles et ses autres sens. *Aelred de Rielvaux, sermon sur la Toussaint.*

la loi de Dieu. Seigneur, si l'on ne rougit pas de ces absurdités, que l'on regrette au moins ce qu'elles ont coûté. »

Narquoise, passionnée, la critique se déploie sur deux axes. Celui, d'abord, de la pauvreté volontaire: ces sculptures sont dépense inutile; elles gaspillent le pain des pauvres. Le moine doit proscrire de son environnement toute superfluité. Donc tout réduire aux arêtes d'une structure. A la forme nue, car, « je le dis pour les simples qui ne savent pas distinguer la couleur de la forme: la forme est essentielle à l'être ». Mais Bernard refuse aussi les images au nom d'une méthode de connaissance: les figurations de l'imaginaire dispersent l'attention, la détournent de son seul but légitime, trouver Dieu à travers l'Ecriture, « tirer de la lettre morte un aliment spirituel ». Pernicieuses, ces étrangetés le sont en ce qu'elles excitent des curiosités vaines. Le cloître n'est pas fait pour aider à la rêverie, mais à l'intelligence d'un texte. Primauté, encore une fois de la parole, dont rien ne doit troubler l'audition et qui – Bernard de Clairvaux adhère ici à tous les progrès intellectuels dont le XIIᵉ siècle commençant fait l'expérience – ne saurait être élucidée au fil de divagations débridées, mais bien par une démarche rigoureuse, et de rectitude. Homme de discours, il n'admet de regard que

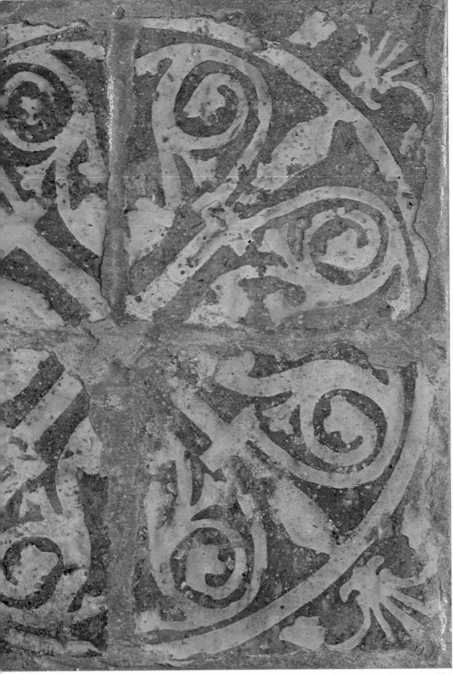

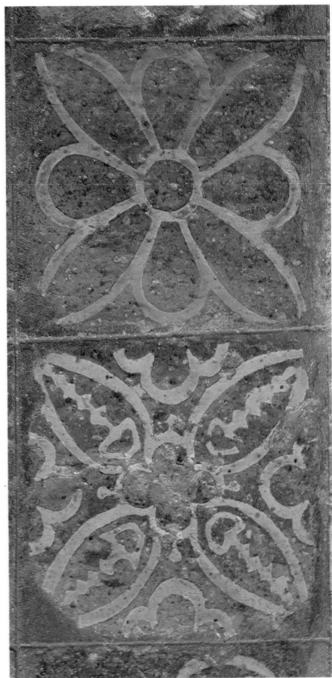

114

115

sur les mots. Ou sur soi-même. Lire, se mieux connaître exigent de la lucidité, et que soient dissipées les brumes de l'inconscient où le fantastique, le monstrueux prolifèrent. D'élaguer encore, d'émonder. Les volutes, les entrelacements que l'on voit aux chapiteaux de Moissac sont aussi des broussailles. Les rejeter, c'est défricher, prolonger le geste des essarteurs qui du chaos forestier ramènent à l'ordre, qui est droiture. Les calligraphies strictes, linéaires que Bernard imposa contre les somptueux délires dont Etienne Harding décorait encore les pages de la Bible, s'accordent à l'ordonnance des beaux vignobles, de cette terre enfin purgée des ronces, du grouillement des reptiles, offerte à la lumière de Dieu, où les ceps, que la taille a rendus plus productifs, s'alignent en longues rangées droites, comme est droit le corps dressé de l'homme, comme doit rester droite son âme, et son regard, rigoureusement dirigé vers Dieu.

Au refoulement de l'imaginaire le contact repris avec l'Orient a certainement contribué. Le voyage de Jérusalem incitait aux réformes, enseignait à lire simplement des histoires simples, celles de Jésus et de ses disciples. Il montrait aussi des églises, sans doute magnifiquement parées, mais dont l'iconographie refusait toute place au fabuleux, établissait dans la clarté la figure de l'homme, présentait

113, 114, 115 ABBAYE DE FONTENAY, CARREAUX ESTAMPÉS ET ÉMAILLÉS, XIIᵉ SIÈCLE.

116

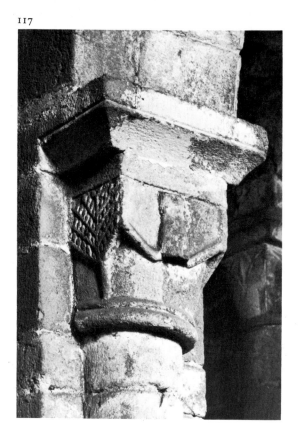

117

l'aspect visible du divin aussi naïvement que les paraboles – faisait donc apparaître dérisoires, inquiétants, en quelque façon démoniaques les fantasmes sinueux de l'enluminure occidentale. La découverte de cet art ranimait des ferments d'iconoclasme – en tout cas incitait à juger scandaleux le goût du monstre et tout le jeu sacrilège par quoi les formes créées par Dieu servaient, démembrées, à l'invention d'accouplements grotesques. En ce sens également les principes cisterciens sont intention de « renaissance », participent au long effort de retour au classicisme dont Byzance fournissait l'exemple, et d'une épuration des formes qui conduit à la pleine lucidité du gothique. C'est par sa forme seule, « essentielle à l'être », que le cloître cistercien entend en effet parler, répéter inlassablement l'injonction à plus de dépouillement et de rigueur. En dressant les seules images de cohérence, de rectitude, de force: des murs de pierres étroitement jointes. Le mur est ici rendu à la fonction primordiale qu'il remplissait dans le premier art roman, à sa beauté, qui vient des perfections de sa facture – virile. Le cloître parle de sobriété. Mais il parle. Symboliquement.

Le devoir de connaître, qui s'impose alors à tous les hommes d'Eglise, se concentre sur l'interprétation des signes du divin. Ces signes, Dieu les émet à profusion, les jette à pleines brassées. Puisque Dieu est le Verbe, ce sont en premier lieu des mots. Des forêts de mots, ténébreuses. Tout l'élan du XIIe siècle s'y enfonce et, pour les explorer, les éclaircir, use de tous les artifices. Dans l'école épiscopale – enfin, dans quelques écoles, et d'abord dans celles de Paris – les

maîtres du *trivium* ne se satisfont plus de la simple glose des grammairiens: ils expérimentent les pouvoirs du syllogisme. Par la raison, on peut en effet trier les vocables, les classer, résoudre leurs ambiguïtés, parvenir, par l'étymologie, à leur sens premier, le plus pur, le meilleur, puis rassembler ces éléments diffus, reconstituer, afin de les mettre en ordre, une syntaxe qui s'est disjointe. Il ne faut pas oublier toutefois que le travail des dialecticiens commence à la grammaire. Et si le perfectionnement de l'outil dialectique les réduit peu à peu, des résidus demeurent, tenaces, d'une pensée qui n'est point discursive, où la volonté, la mémoire ont autant de prix que la raison, qui s'approche du texte, mais pour le goûter, effectivement, épouser ce qu'il contient de musique, marier les sons, les rythmes, les mots, les métaphores et s'avancer, par sauts discontinus, de rencontre en rencontre. Les « philosophes » eux-mêmes ne négligent pas d'emprunter ces sentiers. Tel Abélard, déçu par Anselme de Laon, qui s'émerveillait pourtant de ses « facilités de langage ». Le XIIe siècle reste le temps des orateurs. Il est plus que tous les autres celui de la chanson – Abélard en composa de séduisantes. Le renouveau du platonisme fortifie ces attitudes irrationnelles, le propos ascétique également, qui condamne l'orgueil des raisonneurs. Elles rendent tous les penseurs attentifs à la polysémie des vocables, et les font scruter attentivement les franges où le sens des mots se compénètre, où les échos du signifiant se répercutent et se confondent. Car, ils en sont tous persuadés, le symbole, ce fruit aux multiples saveurs, ce voile qui attend d'être soulevé, attisant les concupiscences de l'âme, favorise ses bondissements, la projette intuitivement, d'un seul élan,

Voici la dernière heure, la nuit est avancée, le jour approche, il respire déjà et la nuit est sur le point d'expirer. *Saint Bernard, LXXIIe sermon sur le Cantique des Cantiques.*

116 ABBAYE DE SÉNANQUE, LAUZES DE COUVERTURE.

117 BELLAIGUE, CHAPITEAU DE L'ÉGLISE.

118 ABBAYE DE SILVACANE, CHAPITEAU.

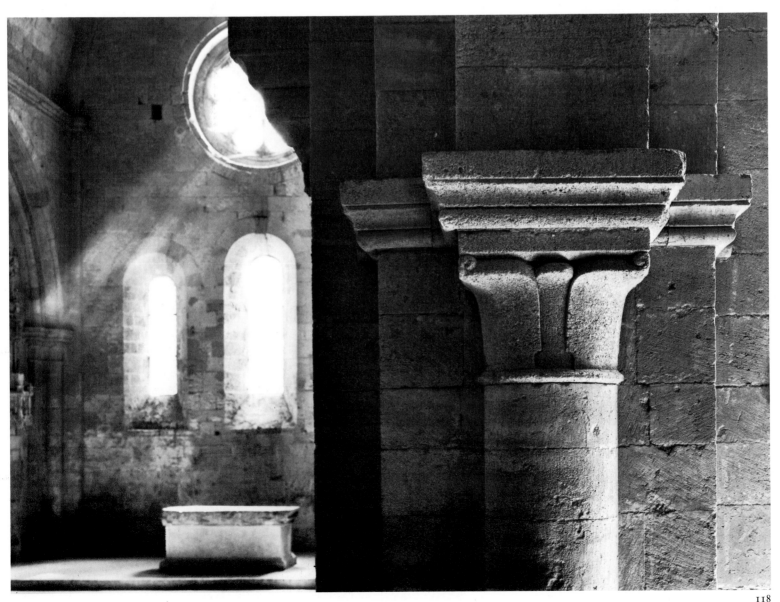

SILVANÈS

ROYAUMONT

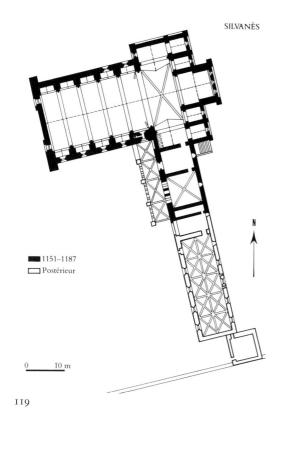

■ 1151–1187
□ Postérieur

0 10 m

119

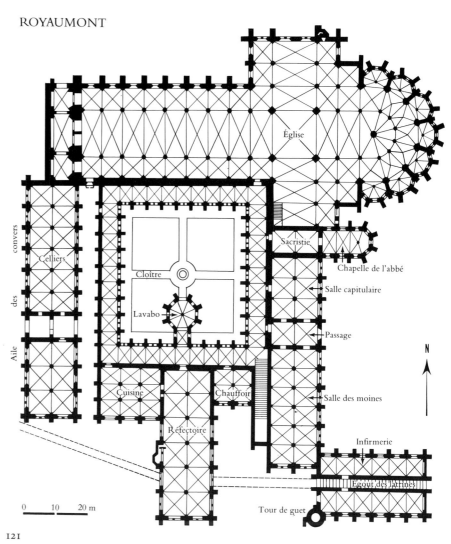

Aile des convers

Celliers

Cloître

Lavabo

Cuisine

Réfectoire

Chauffoir

Église

Sacristie

Chapelle de l'abbé

Salle capitulaire

Passage

Salle des moines

Infirmerie

Égout des latrines

Tour de guet

0 10 20 m

121

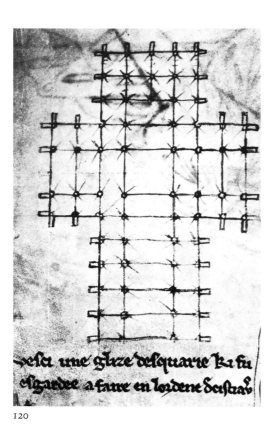

eſci une egliſe deſquarie ki fu
eſgardee a faire en lordene deſiſtiaus

120

Voici une église d'équerre qui fut regardée à faire dans
l'ordre de Cîteaux. *Villard de Honnecourt.*

122

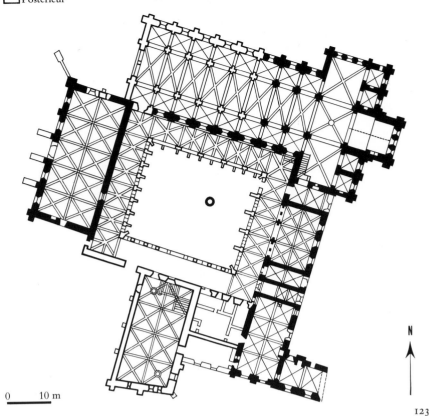

■ 1150–1190
□ Postérieur

■ 1175–1230 □ Postérieur

0 10 m

N

123

0 10 m

N

125

plus avant vers l'inconnaissable. Ils jugent donc que la figure peut apprendre plus que le mot, avec plus d'impétuosité, par immédiat éblouissement et de manière aussi moins fugace. Or Dieu ne s'exprime pas seulement en paroles, mais par des signes visibles. La nature en est remplie, et qui méritent patiente exégèse. Des dons particuliers destinent certains hommes à ce genre de commentaire, et beaucoup croient pouvoir débusquer le divin par l'observation des météores aussi bien qu'en lisant l'Ecriture, qu'en chantant les psaumes. En Europe, le XIIᵉ siècle voit aussi poindre l'aurore de la physique. Et la création artistique, à quoi les champions de la dialectique ont aussi prêté la main, quel est son but, sinon d'affiner, d'organiser une sémiotique de l'univers ? C'est ainsi qu'elle devient *exornatio* d'une parole. A Cîteaux le rôle de l'art est second. L'art est métaphore, mémoire, projection contrôlée dans le concret d'une découverte fulgurante, indicible. Ce rôle n'en est pas moins essentiel. Et s'il est vrai que les cisterciens n'ont pas dédaigné autant qu'on l'a dit l'usage du raisonnement, pour eux les symboles sont d'importance fondamentale. Le nouveau, c'est la

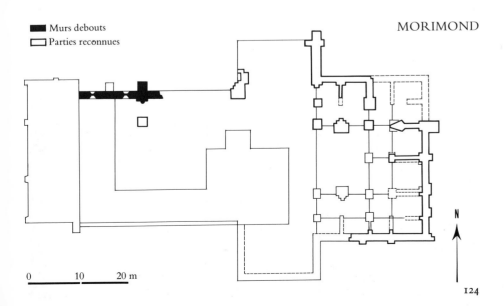

MORIMOND

■ Murs debouts
□ Parties reconnues

0 10 20 m

N

124

119 PLAN DE SILVANÈS.

120 CARNETS DE VILLARD DE HONNECOURT, VERS 1225. PARIS, BIBLIOTHÈQUE NATIONALE, MS FRANÇAIS 19093, FOLIO 14 VERSO.

121 PLAN DE ROYAUMONT.

122 ABBAYE DE SÉNANQUE, MARQUE DE TÂCHERON.

123 PLAN DE NOIRLAC.

124 PLAN DE MORIMOND.

125 PLAN DE SILVACANE.

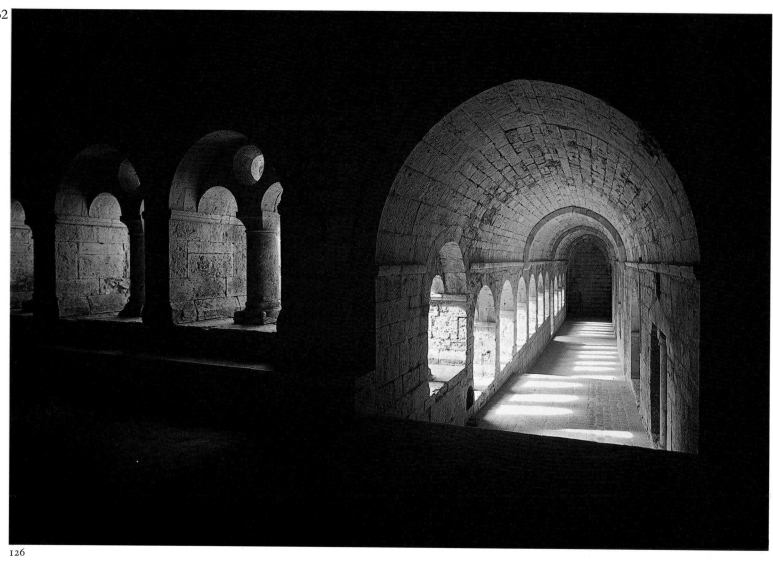

126

Exerçant sur de nombreux objets leur perspicacité, les Pères grecs catholiques sont parvenus à la notion de diverses quaternités: elles expliquent à l'intelligence les rapports entre le monde d'ici-bas et celui d'en haut. *Raoul Glaber, Histoires, I, 2.*

stricte simplicité qui leur est imposée, leur naturel, et par là leur puissance. Ils ne se diluent pas dans les nuées du rêve. Ils s'incorporent au matériau brut. Eux aussi décapés.

Au centre de la clairière, au centre de la clôture, le cloître est donc figure, celle d'un paradis rebâti. Une aire où la domestication du chaos forestier parvient à son terme, où tout le cosmique redevient collection ordonnée, accord musical. De cette ultime délivrance, de la plénitude recouvrée, la forme du bâtiment à elle seule témoigne. L'édifice est carré comme la cité de Dieu, et cette quadrature évoque à l'esprit méditatif simultanément les quatre fleuves du jardin d'Eden, ces quatre sources que sont les Evangiles, les quatre vertus cardinales, enfin la quaternité primordiale qui réside en l'être même de Dieu. De celle-ci, Raoul Glaber avait rêvé cent ans plus tôt. Saint Bernard réfléchit à son tour sur les quatre dimensions du divin, les trois de l'espace sensible, longueur, largeur, hauteur, à quoi s'ajoute, mystérieuse, impensable, la profondeur; il cherche à les mettre en relation avec les appétences de l'âme, ainsi qu'avec les deux mouvements, inverses et pourtant concourant à la connaissance, que sont la crainte et l'amour. Ce carré – présent aussi dans tous les rapports de proportions sur quoi se construit l'ensemble des lieux conventuels, et plus rigoureusement l'église – parle en même temps de ce qui est le plus matériel, des quatre éléments dont est forgée la création visible. Deux d'entre eux, la terre et l'eau, relèvent de la part lunaire, nocturne, féminine. C'est ici, sur la terre du jardin clos, que les canaux souterrains débouchent, que s'opère la résurgence. Il ne s'agit plus d'animer des machines, de décupler le pouvoir du travail manuel, mais, franchissant la frontière entre la chair et l'esprit pour s'établir au cœur de l'existence

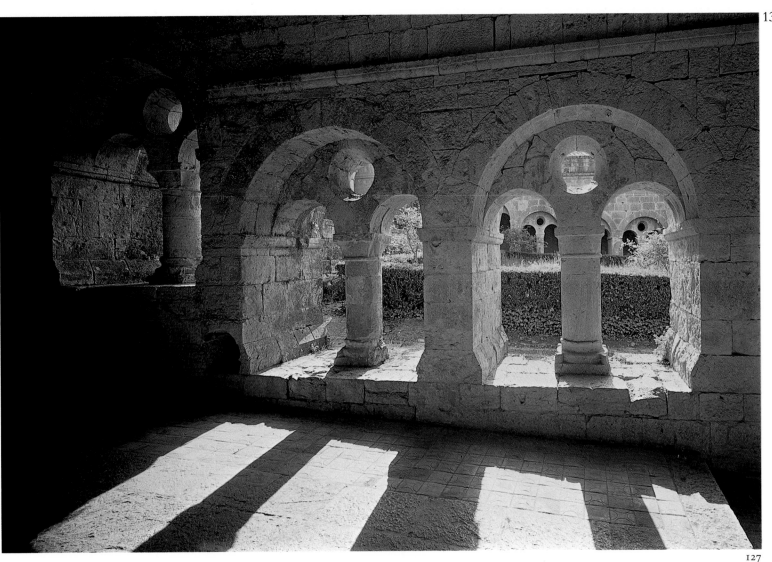

127

Au sens mystique, le monde est proprement le signe de l'homme: de même que celui-là est constitué par quatre éléments, de même celui-ci se compose de quatre humeurs combinées en un seul tempérament. Il s'ensuit que les anciens ont établi l'homme en communion avec la fabrique du monde: en grec, le monde se dit *cosmos*, et l'homme, *micro cosmos*, c'est-à-dire petit monde. *Isidore de Séville, De la nature.*

126, 127 ABBAYE DU THORONET, LE CLOÎTRE.

128 PARTIE CENTRALE DE LA CARTE D'EBSTORF, (D'APRÈS SON FAC-SIMILÉ).

128

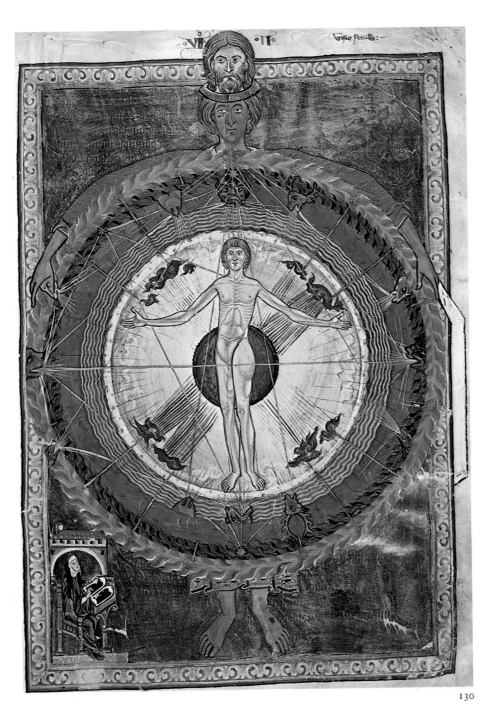

L'homme a de la terre, la chair, de l'eau, le sang, de l'air, le souffle, du feu, la chaleur. Sa tête est ronde, à la manière de la sphère céleste. Les yeux brillent comme les deux luminaires du ciel. Sept orifices le décorent, harmonieux comme les sept ciels. La poitrine, où se situent le souffle et la toux, ressemble à l'air où se forment les vents et les tempêtes. Le ventre reçoit tous les liquides, comme la mer tous les fleuves. Les pieds portent le poids du corps, comme la terre. L'homme tient la vue du feu céleste, l'ouïe de l'air supérieur, l'odorat de l'air inférieur, de l'eau le goût, de la terre le toucher. Il participe à la dureté de la pierre par ses os, à la force des arbres par ses ongles, à la beauté des plantes par ses cheveux. *Honorius Augustodunensis, Elucidarium, I, 59.*

La forme du monde apparaît ainsi: le monde se dresse vers la région septentrionale; il s'incline vers la région australe. Sa tête, et pour ainsi dire son visage, est la région orientale; son extrémité, la région septentrionale. *Isidore de Séville, De la nature.*

monastique, de vivifier, de purifier. La fontaine d'ablution, où chaque jour, rituellement, au retour du labeur, la communauté va se laver des poussières et de la sueur serviles, offre ainsi l'image permanente d'un baptême, de la grâce répandue, du Christ donc. « La source a été détournée jusqu'à nous. Le filet d'eau céleste descend par l'aqueduc, qui ne nous déverse pas toute l'eau de la source, mais instille la grâce, goutte à goutte, dans nos cœurs desséchés, aux uns plus, aux autres moins. » Et l'aqueduc, que représente-t-il sinon la Vierge mère, porteuse de Dieu ? Ces deux puissances du froid, de l'humide, mais aussi de toutes les germinations secrètes qui gonflent les obscurités matricielles, viennent dans la quadrature claustrale s'unir indissolublement aux deux autres, l'air, le feu, les éléments du versant viril, estival, solaire, actif, spirituel. Le carré autour duquel chaque moine, livre en main, conduit sa déambulation méditative, préside à la fusion harmonieuse, gouvernée, de ces quatre principes. Mais le cloître se trouve aussi placé à la croisée orthogonale des axes de l'univers. Appliqué sur la croix des quatre points cardinaux, il devient comme un immense cadran où tous les rythmes du cosmos s'emprisonnent. Il se prête de la sorte à la conjonction de deux durées, celle, rectiligne, projetée sur le vecteur de l'histoire du salut,

129 CARTE D'EBSTORF, XIIIᵉ SIÈCLE. LA CARTE A ÉTÉ DÉTRUITE EN 1943; ON REPRODUIT ICI SON FAC-SIMILÉ.

130 « SANCTAE HILDEGARDIS REVELATIONES », PREMIÈRE MOITIÉ DU XIIIᵉ SIÈCLE. BIBLIOTHÈQUE DE LUCCA, MS 1942, FOLIO 9 RECTO.

131 BYLAND, DÉTAIL DU PAVEMENT.

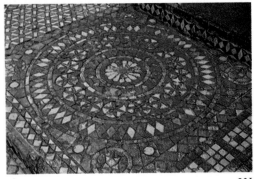

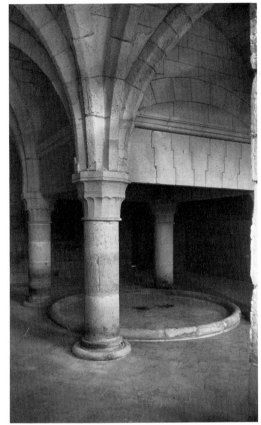

132

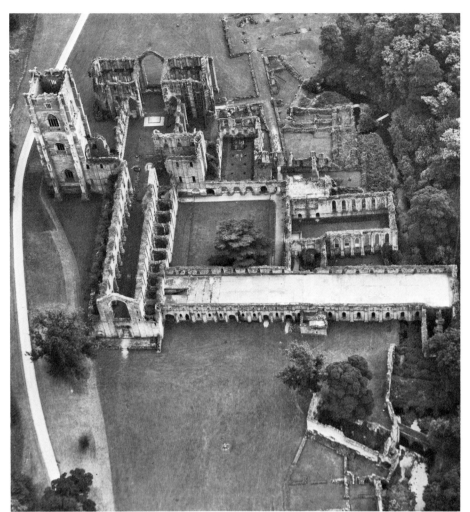

134

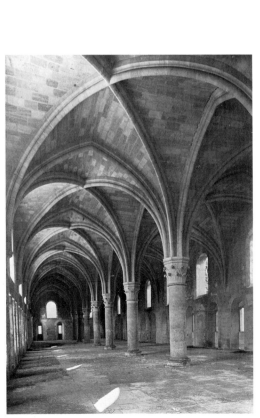

133

et sur quoi s'inscrit le progrès personnel de chacun, celle, circulaire, parcours des heures, des saisons, des rites liturgiques, que régit le mouvement des sphères célestes à quoi le cycle des activités communautaires entend s'ajuster. Par l'effet d'une telle rencontre, le cloître ramène toute l'agitation du monde dévoyé à la régularité de l'esprit, à cette lente progression vers l'Eternel dont l'âme convertie s'approche pas à pas par l'humilité et l'amour. Dans le cloître-paradis, où la création se montre dans la pureté du premier jour, analogue à ces séjours du ciel qui se révéleront à la fin du monde, le temps s'annule dans la totale confusion d'un passé et d'un futur de perfection. Le temps cependant demeure, puisque dans l'abbaye cistercienne la vie active se conjugue à la vie contemplative, puisque son cloître est le champ d'une histoire, d'une aventure, collective et personnelle, et le parcours de la lumière, de l'aube à la tombée du soir, entre les quatre galeries, au fil de saisons qui sont quatre elles aussi, parmi le feu, l'air, l'eau, la terre, délivre un enseignement chaque jour recommencé, parle d'épreuves, d'espérance, de progrès. Le carré du cloître est le carrefour de l'univers. En son centre, s'établit l'homme, seul capable, parce qu'il est l'image du Créateur, d'appréhender le procès, les lois, le but de la création.

Mais puisque l'homme est lui-même construit sur une armature semblable à celle du monde visible, dont il n'est qu'une réduction, puisque – tous alors le répètent, Guillaume de Conches, Gilbert de la Porée, Bernard Silvestre, Pierre Lombard, Alain de Lille, et le cistercien Guillaume de Saint-Thierry – l'homme est un microcosme, puisque, selon Hildegarde de Bingen, « l'homme est tissé de veines comme le firmament est unifié par les étoiles, pour qu'il ne se disperse ni se divise, et comme les veines parcourent le corps des pieds à la tête, les étoiles sillonnent le firmament », puisque les organes du corps humain, les humeurs qui l'imprègnent entretiennent de secrètes correspondances avec les éléments du

cosmos, les saisons, les points cardinaux, le cloître est également miroir de l'homme, et cette école où l'homme parvient à la meilleure connaissance de soi, sans laquelle l'élan vers Dieu n'a point d'efficace. Communiquant avec les autres par sa complexion, ses gestes, ses désirs, ses décisions, l'homme écartelé sur le carré du cloître, prend racine dans les profondeurs de la terre, tandis que le feu l'aspire, l'offre, l'ouvre à la réception de la vérité. Par le verbe, puisque le cloître est lieu de la lecture. Par la vision du monde ici ramené à la forme exemplaire. Et l'identité de texture qui le réunit au cosmos dont le cloître exprime l'ordonnance l'appelle à se fondre en Dieu. Dans la culmination méridienne : « O soleil immuable, plénitude de chaleur et de lumière, extermination des ombres, dessèchement des marécages, destruction de toute pestilence, éternel solstice où le jour sera sans déclin, clarté de midi. » En ce point de l'espace et du temps achève de se confondre dans l'intemporel tout ce dont les quatre travées du cloître proposent interminablement l'image : « douceur printanière, charme de l'été, fécondité de l'automne et, pour ne rien oublier, quiétude et loisir de l'hiver ». Jubilante découverte. Rencontre déjà. La vraie, la parfaite pourtant doit s'opérer ailleurs, une fois traversée la dernière enceinte, la dernière écorce, celle qui sépare du cloître la chambre retirée, le trésor, le lieu des noces : l'église. L'église est l'atelier majeur, le point de cristallisation de toute l'entreprise cistercienne. Toutes les autres constructions lui sont subordonnées. Leur seul usage est de préparer les corps et les âmes à l'acte dont l'espace ecclésial constitue le

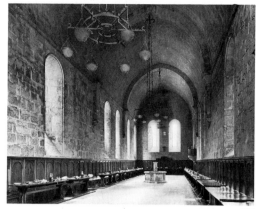

135

132 ABBAYE DE LONGPONT, CHAUFFOIR.

133 ABBAYE DU VAL, DORTOIR.

134 ABBAYE DE FOUNTAINS, VUE AÉRIENNE.

135 POBLET, RÉFECTOIRE.

136 ABBAYE DE RIEVAULX, VUE AÉRIENNE.

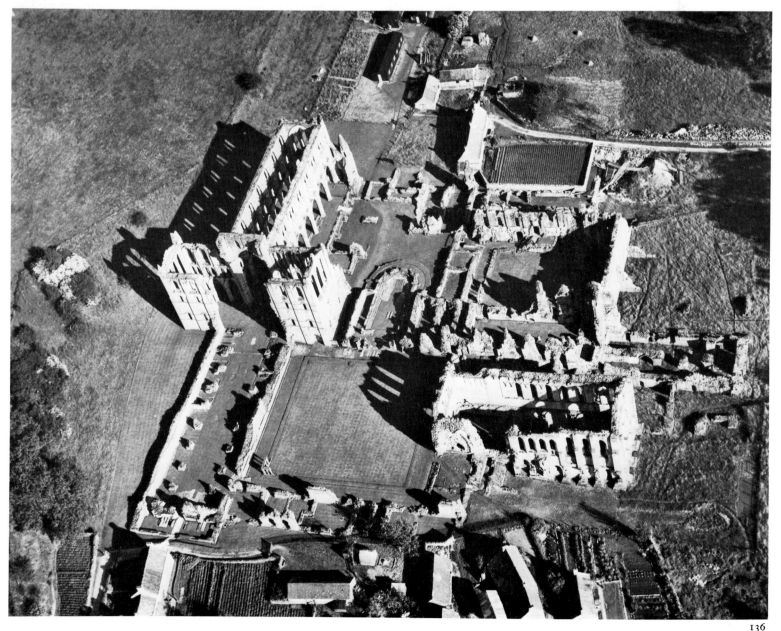

cadre obligé. Les réformateurs de Cîteaux n'ont tant élagué, rectifié que pour dégager de l'embrouillement des corruptions l'unique fonction de la communauté bénédictine, la prière. Saint Bernard le rappelle sans cesse: les moines « ont été établis afin de prier pour tout le corps de l'Eglise, c'est-à-dire pour tous ses membres, les vivants et les morts ». Ce rôle les place à la clé de voûte de l'édifice social. « Ce sont eux qui soutiennent l'Eglise; ils distribuent des sucs spirituels à tous, aux prélats et à leurs sujets. On peut leur appliquer ce dicton: le genre humain subsiste grâce à quelques-uns; s'ils n'existaient point, le monde périrait par la foudre ou par un gouffre de la terre. » Chanter la gloire de Dieu, joindre à la psalmodie la célébration eucharistique – au terme d'une lente évolution qui peu à peu fit juger nécessaire que le moine accédât au sacerdoce, et qui s'achève à Cîteaux – c'est pour mieux remplir ce double office que les religieux ont aménagé la clairière, édifié le cloître. Ils travaillent comme des paysans, ils luttent comme des chevaliers contre le mal. Ils ne sont cependant ni des laboureurs, ni des guerriers. Leur *ordo*, le premier des trois, est l'ordre de ceux qui prient. Et si l'homme peut se justifier par le travail manuel, par l'aide qu'il prête à Dieu afin que la création se déploie selon le code inscrit à l'orée de toute genèse, s'il peut se justifier en aventurant son corps dans les combats contre les ennemis du Christ, en élargissant par ses victoires la chrétienté, c'est-à-dire le royaume de Dieu, c'est par l'oraison que s'accomplit la transmutation finale de

Cours aux fontaines, aspire aux fontaines d'eaux vives. En Dieu est la fontaine de vie et une fontaine intarissable; dans sa lumière est une lumière que rien ne saurait obscurcir. Aspire à cette lumière: à cette fontaine, et à cette lumière que tes regards ne peuvent atteindre. C'est pour voir cette lumière que l'œil intérieur se prépare, pour puiser à cette fontaine que brûle une soif intérieure. *Saint Augustin, Enarratio in Psalmis, 41.*

137 ABBAYE D'ALCOBAÇA, RÉFECTOIRE.

138 POBLET, PAVILLON DU LAVABO.

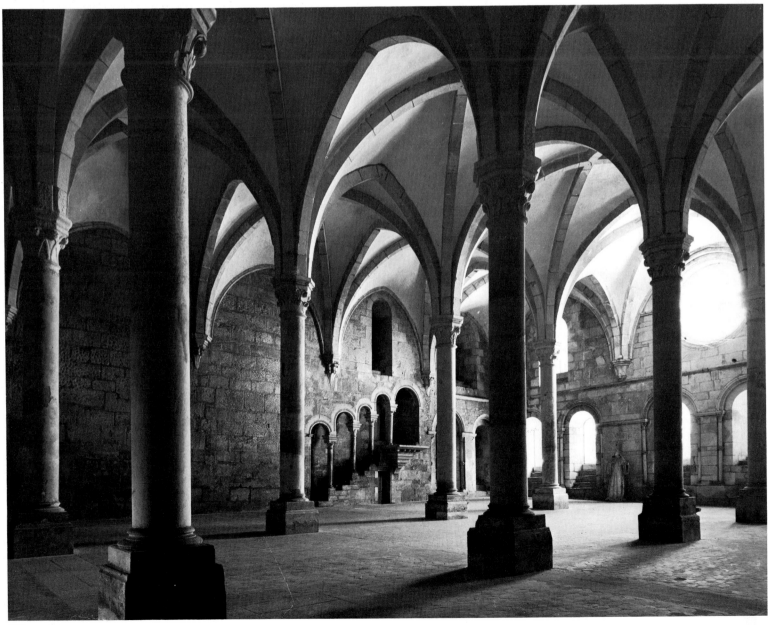

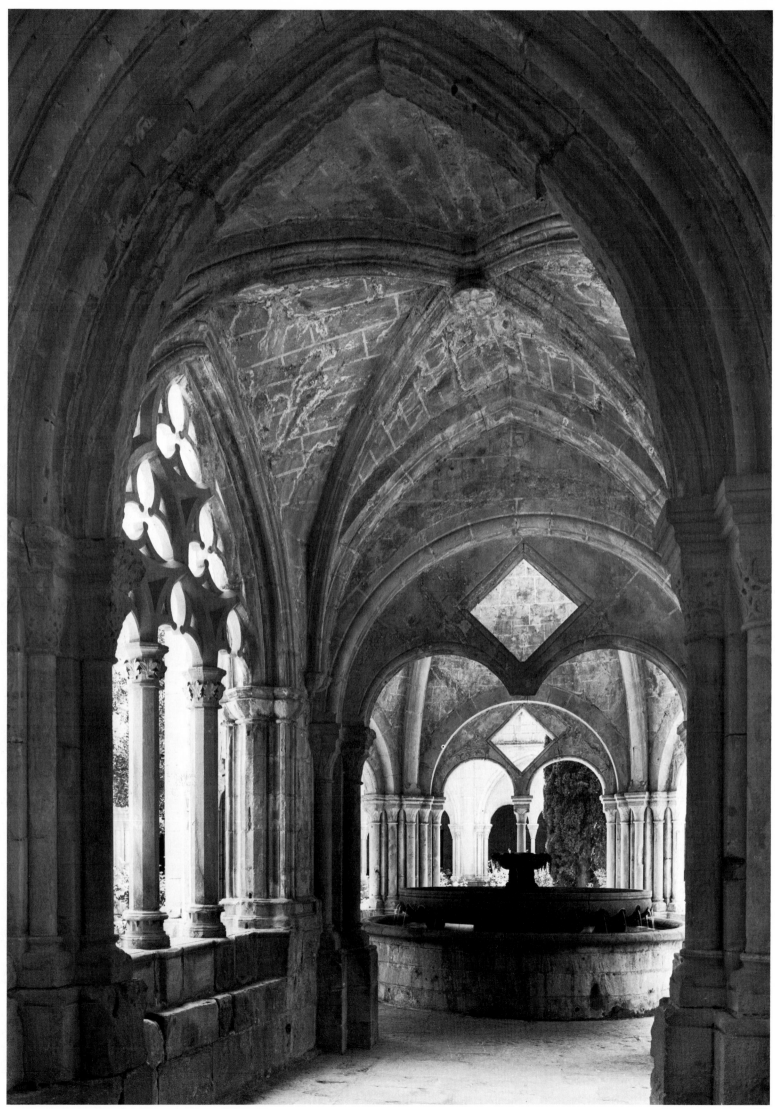

la chair dans le souffle. La prière est achèvement, couronnement de l'ouvrage que célèbre dans sa *Cosmographie* Bernard Silvestre. Un couronnement nécessaire. Alain de Lille en est persuadé: parlant de l'homme nouveau comme en parlait Bernard Silvestre, il rappelle que la victoire décisive ne peut être remportée qu'en s'éloignant du monde naturel: créature déchue, l'homme n'atteindra à la plénitude que par l'abandon. Lui-même se retire à Cîteaux. Car un tel abandon s'accomplit dans l'action liturgique, l'œuvre de consécration, de sacrifice, où tous les mérites de l'âme et du corps viennent se consumer en un brasier plus étincelant que toutes les ardeurs de midi.

On peut prier en tout temps et partout. Pour les convers cisterciens l'oraison se dilue presque tout entière dans le labeur. Cependant, l'offrande où s'actualisent tous les renoncements, où se brûlent tous les désirs, ne prend sa pleine valeur que dans l'humble respect d'un rituel. Toutes les élévations individuelles, les exploits ascétiques, les visites fulgurantes de l'esprit n'ont de prix que s'inscrivant au sein des contraintes acceptées qui obligent à se réunir tous ensemble en un temps, en un lieu déterminés, à emprisonner le cri qui monte, de joie ou de déréliction, dans le carcan d'un texte, d'un chant modulé à l'unisson, où tous les élans, toutes les rechutes de la personne s'annulent dans l'unanimité du cérémonial. Le rite à Cîteaux s'intériorise, mais c'est afin que l'enveloppe rituelle devienne elle-même plus drue, plus pure. Cîteaux tranche dans l'épaisseur de la liturgie clunisienne, ampute, réduit pour conférer plus de robustesse aux gestes liturgiques. Le rite requiert un environnement spécifique. Tout s'ordonne autour

Sans parler de l'immense élévation de vos oratoires, de leur longueur démesurée, de leur largeur excessive, de leur décoration somptueuse et de leurs peintures plaisantes, dont l'effet est d'attirer sur elles l'attention des fidèles et de diminuer le recueillement... *Saint Bernard, Apologie à Guillaume.*

139 POBLET, DORTOIR DES NOVICES.

140 ABBAYE D'OURSCAMP, INFIRMERIE.

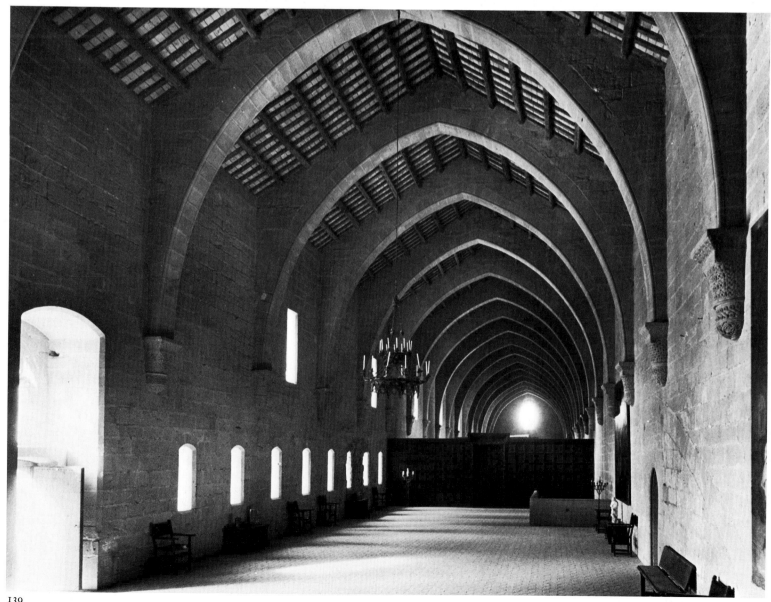

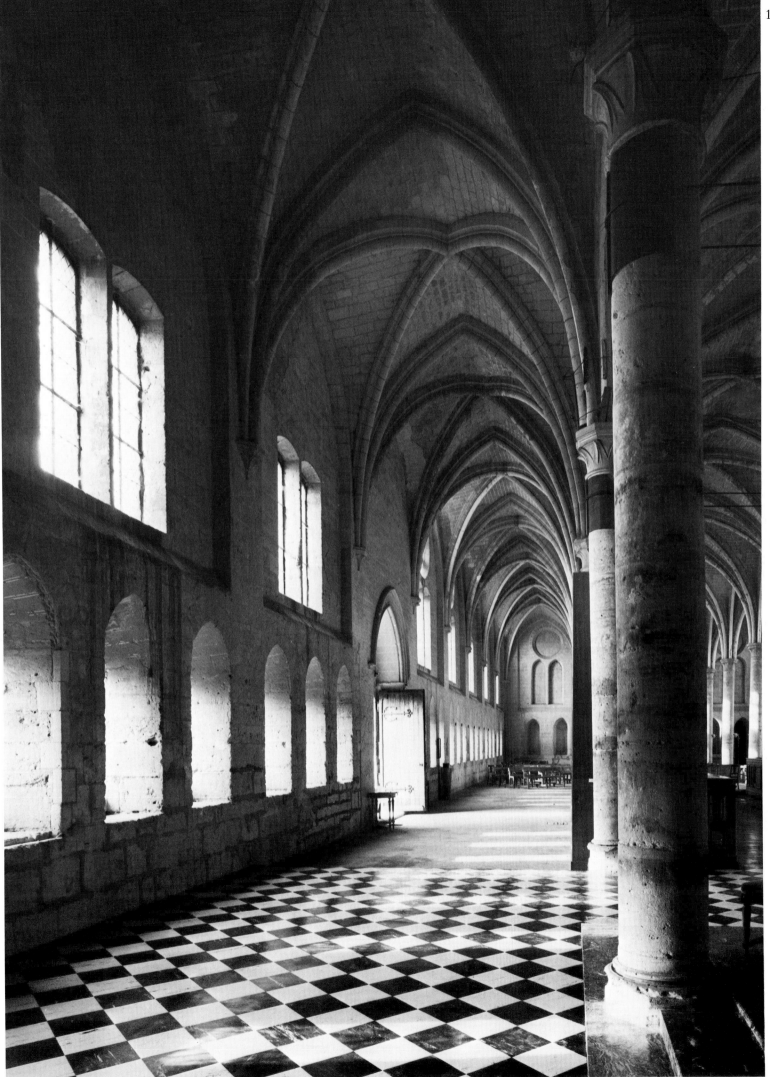

de cette aire privilégiée. L'oratoire est la première cabane que l'abbé et ses compagnons ont élevée, à peine arrivés, sur le site du monastère. Sur l'un des flancs de cette baraque fut après coup jalonné le plan du cloître, de tous les locaux qui sont venus l'entourer. L'église est à la fois le germe de toute fondation et son aboutissement.

La Règle de saint Benoît n'en dit rien, sinon « que l'oratoire soit ce que signifie son nom, et que l'on n'y fasse, ni que l'on n'y mette rien d'étranger ». Ce précepte, les cisterciens ont voulu le suivre à la lettre, comme tous les autres.

Il est clair que, dans la divine entité, l'équilibre ne peut boiter ni dans un sens ni dans l'autre. Sous quelque aspect qu'on l'envisage, on le trouve ferme dans la stabilité, immuable dans sa fixité. Saint Bernard, De la considération, 105.

141

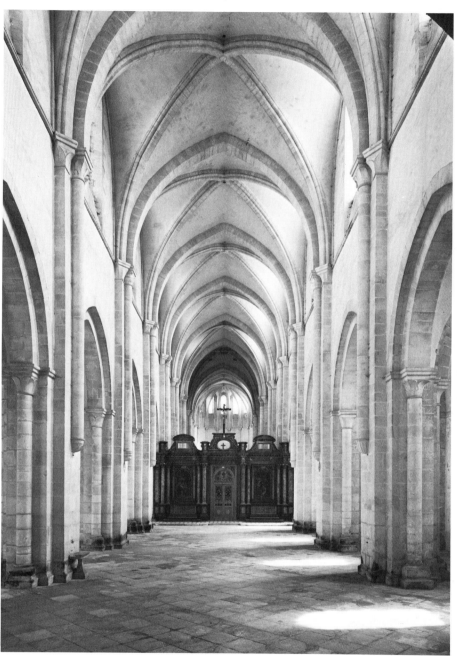

142

L'architecture de ce bâtiment doit convenir aux deux fonctions qui sont les siennes: abriter les multiples autels où les moines de chœur, tous prêtres ou destinés à le devenir, célébreront la messe – accueillir la *schola*, l'escouade monastique pour le chant des « heures », sept fois le jour, une fois au cœur de la nuit (et nulle oraison n'est plus pure que la nocturne: « avec quelle sûreté, la prière monte dans la nuit, quand Dieu seul en est témoin, et l'ange qui la reçoit pour la présenter à l'autel céleste »). Comme la chapelle des maisonnées princières, l'église cistercienne est domestique. A l'inverse des basiliques de l'ancien monachisme, elle ne se prête absolument pas à l'accueil des foules. Close, elle ne com-

141 ABBAYE D'ALCOBAÇA, CUISINE.

142 ABBAYE DE PONTIGNY, NEF DE L'ÉGLISE.

143 ABBAYE DE SÉNANQUE, FAÇADE DE L'ÉGLISE.

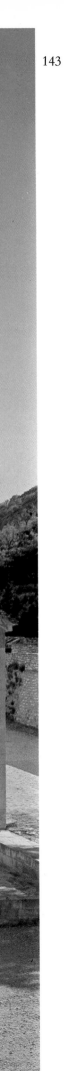

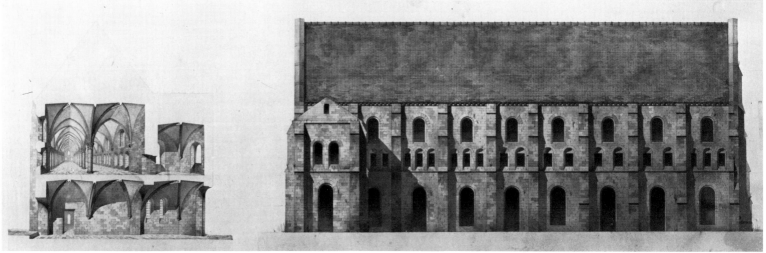

munique qu'avec le dortoir et le cloître. Sur ce qui, vers le couchant, serait sa façade, à l'endroit où se déploieraient les prestiges du portail, où Suger assemble toute la symbolique du passage, on ne voit point d'ouverture, sinon des baies pour la lumière et les deux fissures latérales par où se glissent au nord de rares invités, au sud la meute poussiéreuse et muette des convers. Point de tribunes, point de crypte, point d'étagement vertical, mais un plan qui s'allonge, afin d'éloigner dans la profondeur ceux qui ne participent pas directement à la célébration. Ce plan, la croix latine, propice à des rites discrets de procession, est aussi symbole. De l'univers, puisqu'il s'établit lui aussi à la rencontre des deux voies issues des points cardinaux, convertissant ainsi, retournant vers l'intérieur le carrefour du cloître: celui-ci était éclatement, extension du corps de l'homme aux dimensions du cosmos; l'église au contraire rassemble, renferme, concentre vers un foyer, la croisée du transept. Surélevé d'un degré par rapport à la nef, alors que le sanctuaire est plus haut d'un ou deux degrés encore, ce point crucial vide, intermédiaire, est celui de la transition. Au centre de la clôture où les usagers de l'oratoire se sont retirés une fois pour toutes, il joue le rôle que les anciennes abbatiales assignaient au porche, que lui assigneront les cathédrales. Il tient le même langage, parle de ce qui relie la terre au ciel, le corps à l'âme, le fini à l'infini. Il est lieu d'attente. Sur lui se fixe le désir. Carré lui-même – comme le cloître, mais cette fois enveloppé comme le miel dans la ruche – il occupe l'emplacement du cœur dans cette figure que les fondations de l'église inscrivent sur le sol. Figure de l'homme, figure aussi du crucifié, ajustées l'une à l'autre en parfaite similitude, deux épures confondues dans la rectitude et dont la superposition exacte entend représenter de façon convaincante l'incarnation

Qu'est-ce que Dieu? Il est longueur, largeur, hauteur, profondeur. *Saint Bernard, De la considération, 105.*

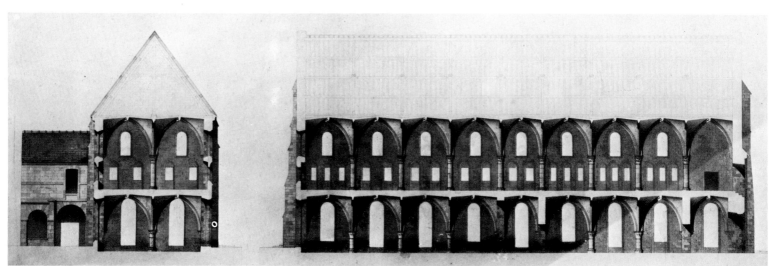

et la rédemption. La ligne droite règne sur le plan, sur les murailles de la nef, des bas-côtés, des travées au transept; dans l'abside et dans les absidioles, la courbe devient au contraire dominante; elle l'est également dans les parties de couverture. Car, à l'instar de l'homme, construit d'une âme et d'un corps, et de son frère Jésus, Dieu fait homme, l'église, qui mêle leurs deux images, associe, équilibrés, la droite, trajectoire d'une flèche dardée vers la perfection, et le cercle des mouvements éternels où tout changement se résorbe. Au chevet, cette alliance s'affirme plus nettement. Les multiples alvéoles, enveloppantes, maternelles, disposées autour de chacune des pierres d'autel où chaque jour s'opère une re-naissance, s'y trouvent ramenées à l'alignement, souvent même enrobées dans l'épaisseur des murs, afin que, de l'extérieur, la domination de la muraille orthogonale s'impose au regard. Nulle part, dans aucun des édifices liturgiques qu'inventa la chrétienté d'Occident, n'est faite à l'angle droit place plus décisive. Le carré est la clé de toutes les structures du bâtiment cistercien

Dieu se présente à notre esprit comme quadruple. Cette illusion vient de ce que, pour le moment, il ne nous est pas permis de voir Dieu autrement que par reflets et par symboles. *Saint Bernard, De la considération, 105.*

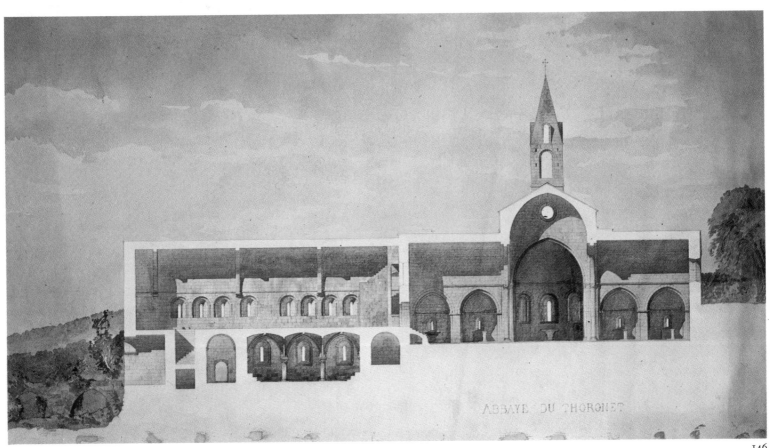

ABBAYE DU THORONET

146

où toute idée de volupté est évacuée des courbes nécessaires.

Réduite à l'austérité par ce parti d'architecture, l'église est pourtant à Cîteaux, ce qu'elle était à Cluny, ce qu'elle demeure à Laon et à Chartres, un espace festival, celui d'une réjouissance, et qui n'entend rien récuser de ce qui l'apparente à la fête chevaleresque. Dans les sermons du chevalier Bernard l'écho se discerne des jeux de cour, toute une érotique radieuse. Pour lui, la dévotion doit être *jucunda*, « joconde », consonant à la joie, celle de mai, de la jeunesse, au jouir vers quoi se tend l'aventure courtoise. Cet homme tumultueux, brutal, injuste, au corps brisé d'abstinence, le bâtisseur de Cîteaux, chante aussi les joies promises à quiconque, audacieux, sait dominer sa crainte, sa paresse, forcer les résistances et traverser victorieux les épreuves – les troubadours, sur un autre mode, ne chantent rien d'autre. A Cîteaux, comme à Cluny, l'office liturgique développe donc dans l'église les préliminaires d'une fête. Préparatoire, il conduit plus avant la sublimation de la durée charnelle commencée dans les méditations du cloître.

144, 145 ABBAYE DU VAL, BÂTIMENT DES MOINES ET COUPE DE CE BÂTIMENT PAR HÉRARD. PARIS, BIBLIOTHÈQUE DE LA DIRECTION DE L'ARCHITECTURE.

146 ABBAYE DU THORONET, COUPE DE L'ÉGLISE, DE LA SALLE CAPITULAIRE ET DU DORTOIR. AQUARELLE DE JEAN-CAMILLE FORMIGÉ, VERS 1870.

Quand nous verrons Dieu face à face, nous le verrons tel qu'il est. Ce jour-là, nous pourrons appuyer aussi fort qu'il nous plaira sur la pointe fragile de notre intelligence. Nous ne la verrons ni déraper, ni se briser en morceaux. Elle en prendra plus de dureté, de cohésion. Elle se façonnera à l'unité de Dieu, à l'unité par excellence. Ainsi, une image unique répondra à l'image de l'unité. *Saint Bernard, De la considération, 105.*

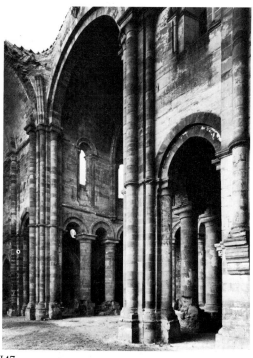

147

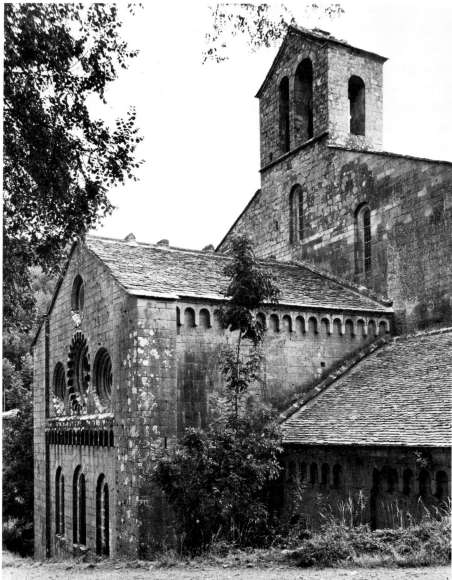

148

Dieu est éternité comme il est charité. Il est longueur sans tension, largeur sans extension. Dans l'une et l'autre dimension, il excède également les limites étroites de l'espace et du temps, mais par la liberté de sa nature, non par l'énormité de sa substance. C'est ainsi qu'est démesuré celui qui a tout fait avec mesure. Si démesuré soit-il, il reste cependant la mesure de l'immensité elle-même. *Saint Bernard, De la considération, 105.*

Comme les chansons de la lyrique chevaleresque, il se veut à la fois rappel de jubilations passées, appel de jubilations futures, celles-ci plus succulentes. Dans l'ordre qui le mène, par un mouvement analogue à celui des étoiles, du matin de Pâques à la nuit du samedi saint, en un cycle ininterrompu et qui ne prendra fin, brusquement, jusqu'au dernier jour, l'office est, comme le dit saint Bernard, *memoria futurorum.* Son but est de desserrer les anxiétés de l'attente, de hâter la révélation du mystère. Mais le mystère dont la fête sacrée prétend inaugurer le dévoilement par un jeu d'équivalences, n'est pas douloureux. Il est joyeux. De Pâques, de Noël, de la Toussaint, de l'Ascension, pour quoi Bernard institue à Clairvaux une procession particulière, préfigure de la Parousie, toute tristesse est exclue. Plus violemment que ceux de l'ancienne observance, les bénédictins de Cîteaux désirent l'éclat. Ils attendent des églises qu'ils bâtissent qu'elles conduisent à l'exultation.

Mais par d'autres voies. Plus délibérément matérielles, affichant de manière plus évidente ce qui les relie au charnel. Car devant l'aggravation du péril cathare, Cîteaux proteste plus ardemment contre tout refus de la matière, proclame plus haut que jamais l'incarnation. C'est pourquoi la fête dont ses églises sont le lieu se drape dans l'étoffe du monde visible, sans la recouvrir d'artifices. Cette fête est en effet terrestre, comme le fut l'existence de Jésus, lequel portait des vêtements semblables à ceux de la femme adultère, des lépreux qu'il touchait, de la foule qui criait à Ponce Pilate qu'on le lui livrât. A la fin des temps, Jésus paraîtra

dans une gloire auprès de quoi toutes les splendeurs dont les rois s'environnent ne sembleront plus que ténèbres, et les corps des ressuscités eux aussi rayonneront. Mais les temps ne sont pas encore révolus et les moines ne sont pas des anges. Ils doivent donc, et les édifices aussi qu'ils construisent, assumer humblement les lourdeurs, les opacités de la matière. Ne point tenter, en vain, de les déguiser. Ne pas teindre la laine des frocs, ne pas fourrer dans des gants les mains calleuses, offrir tel qu'il est, forcément rugueux puisqu'il est de ce monde, le fruit du labeur, du désert. Ne rien dissimuler de cette rudesse, mais l'embellir de l'intérieur, par le cœur. « Parce que nous sommes charnels, et parce qu'il faut que notre désir et notre amour commencent dans la chair », il faut que l'église s'incarne dans le matériau le plus brut. Toute la beauté des abbatiales cisterciennes prend appui en ce point, sur la volonté d'une fête plus vraie, plus sincère, et plus éclatante parce que répudiant tout ornement factice. Sur cette franchise.

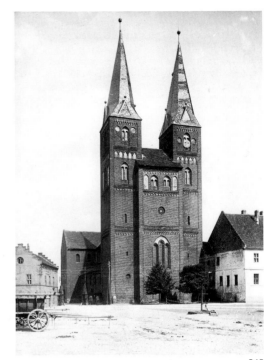

149

Saint Bernard en a formulé les principes dans l'*Apologie à Guillaume*. Agressivement. Condamnant la vanité du décor, et d'abord parce qu'elle procède d'une spoliation des misérables. « L'église resplendit sur ses murailles, et elle manque de tout pour ses pauvres; elle enduit d'or ses pierres, et laisse nus ses enfants; on prend aux indigents de quoi flatter les yeux des riches [...] La décoration est un piège tendu pour soutirer au peuple des aumônes: « il y a une manière de répandre l'argent qui le fait se multiplier; on le dépense pour le faire venir, on le répand pour l'augmenter; à la vue de ces vanités somptueuses, admirables, les hommes se sentent davantage portés à offrir des dons semblables qu'à prier [...]» – et c'est bien là en effet la nature de la fête carolingienne, captatrice d'offrandes, attisant le goût de donner, par le désir d'égaler, de surpasser dans la largesse, au moins de prendre part au gaspillage. Toutefois, l'essentiel de la condamnation vise les recherches d'une splendeur qui flatte les sens et entretient l'orgueil. « On place dans l'église de grands cercles sertis de pierres, garnis de lampes qui resplendissent moins que les pierreries dont elles sont incrustées. En guise de candélabres, on voit se dresser de véritables arbres faits de bronze de grand poids, d'un art merveilleux, et dont les cierges qu'ils portent ne brillent pas plus que les joyaux qui les parent. Que cherche-t-on, croyez-vous: la componction du pénitent ou l'éblouissement du spectateur ? » Or, les moines sont des pénitents, et leur devoir est d'appeler les autres à le devenir. « Nous sommes sortis du monde, nous avons quitté toutes choses précieuses et belles pour Jésus-Christ. Pour gagner ce même Jésus-Christ, nous tenons donc pour de la merde tout ce qui charme par son éclat, séduit par son harmonie, enivre par son parfum, flatte par son goût, plaît par sa douceur, enfin tout ce qui enchante la chair, de qui nous voulons, nous, stimuler la piété. »

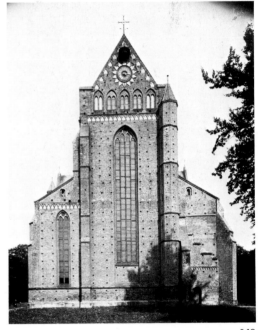

150

Sur ce jugement s'appuient toutes les prescriptions cisterciennes relatives à ce qu'il ne faudrait pas nommer l'esthétique, puisque tout repose en vérité sur un rejet du sensuel. « L'usage des croix d'or sera interdit; on devra se servir de croix de bois; un seul candélabre de fer suffira », symbole d'ardeur, perpétuelle oraison, le luminaire ne saurait être en effet banni du sanctuaire, « les encensoirs seront en cuivre et en fer, les chasubles, de chanvre, de lin et de laine, sans broderie d'or ni d'argent, les aubes et les amicts, en toile de lin; quant aux chapes, dalmatiques, tuniques, *pallium*, l'usage doit en être tout à fait proscrit. Les calices et les chalumeaux ne seront plus en or mais en argent ou en vermeil. Plus d'or ni d'argent sur les manipules. La nappe des autels sera en toile de lin sans aucune décoration, les burettes sans ornement d'or ni d'argent. » En 1150, le chapitre général ajoute: « Nous interdisons que l'on fasse des sculptures ou des peintures dans nos églises et dans les autres lieux du monastère, parce que, lorsqu'on les regarde, on néglige souvent l'utilité d'une bonne méditation et la discipline de la gravité religieuse. » De la fête cistercienne, Aelred, abbé du monastère anglais

147 MORERUELA, RUINES DE LA NEF.

148 SILVANÈS, CHEVET DE L'ÉGLISE.

149 JERICHOW (ALLEMAGNE).

150 DOBERAN (ALLEMAGNE).

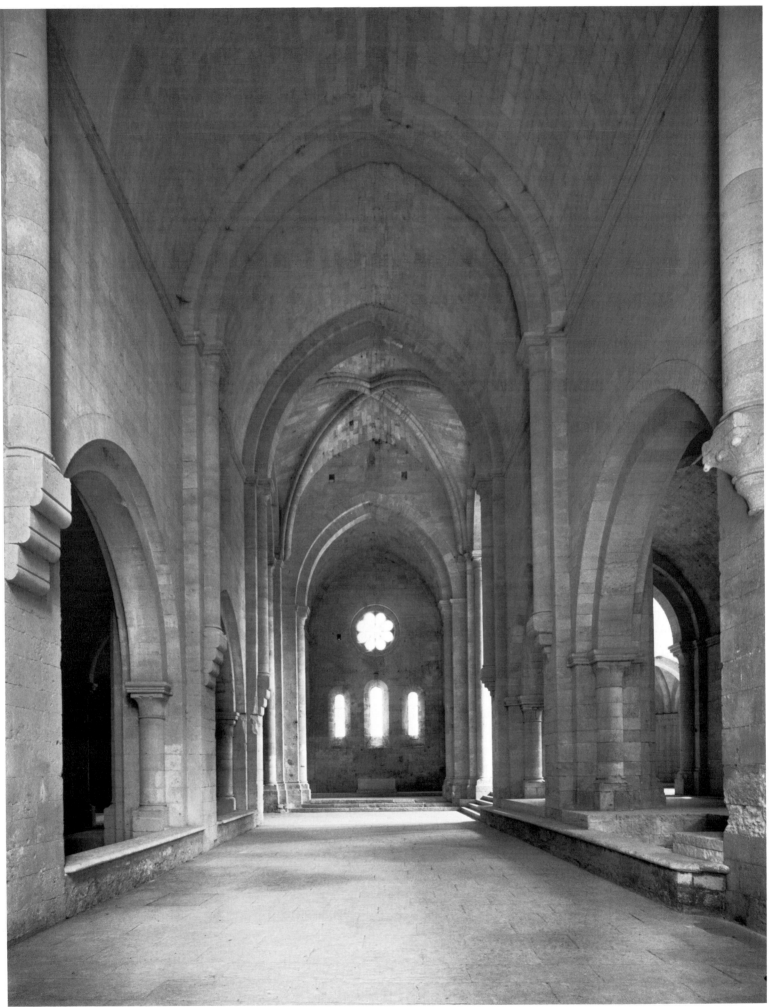

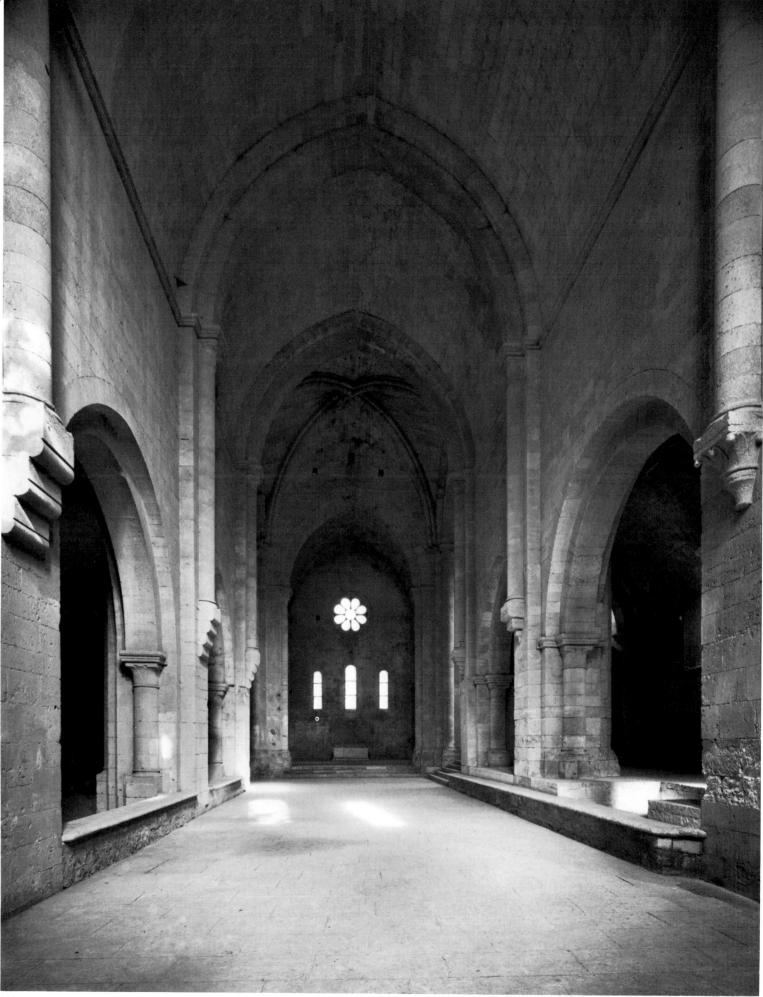

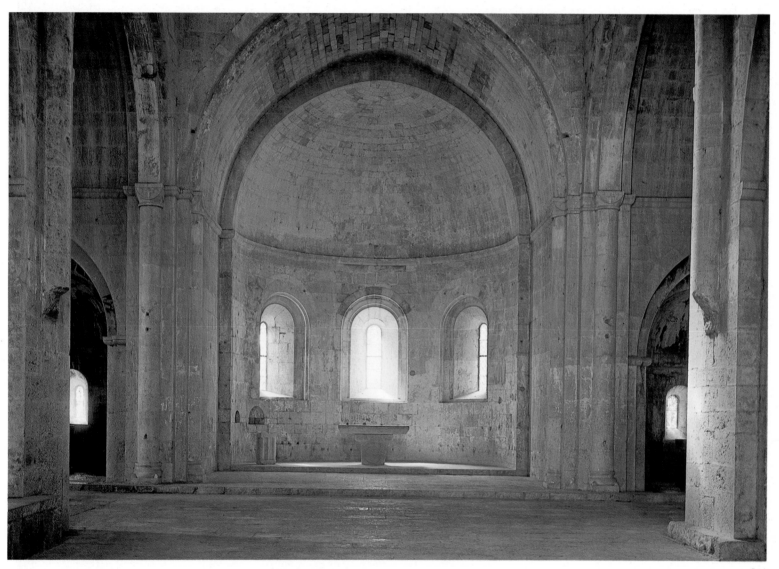

154

La vie revient dans les traces de la mort, comme la lumière revient dans les pas de la nuit. *Saint Bernard, XXVII^e sermon sur le Cantique des Cantiques.*

151, 152, 153 ABBAYE DE SILVACANE, LE CHŒUR À TROIS MOMENTS DIFFÉRENTS (MATIN, MIDI ET SOIR).

154 ABBAYE DU THORONET, L'AUTEL.

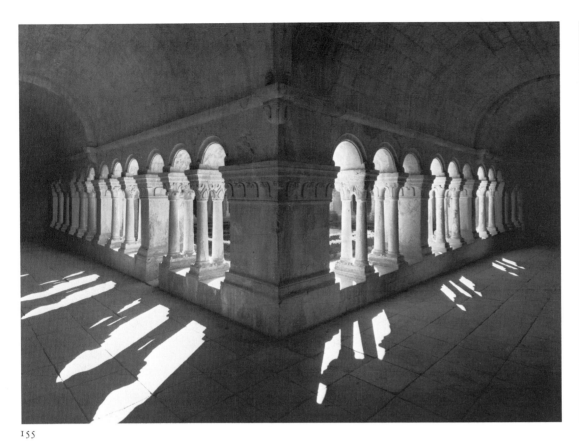
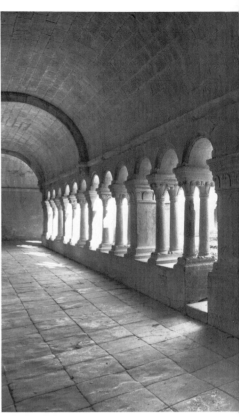

155

Toute âme sainte est donc un firmament dont le soleil est l'intelligence, dont la lune est la foi, dont les étoiles sont les vertus. Saint Bernard, XXVII^e sermon sur le Cantique des Cantiques.

de Rievaulx, définit l'essence. « Cette fête, ils ne la célèbrent pas honnêtement ni raisonnablement ceux qui, par excès de vanité, recherchent les ornements extérieurs et les beautés, de sorte que l'homme extérieur, distrait par tant de chants, tant d'ornements, tant de lumière et tant d'autres attraits, ne pourra penser à autre chose qu'à ce qui frappe ses yeux, ses oreilles et ses autres sens. Quant à nous, [...] c'est cette beauté véritable dont jouissent les saints du ciel qui est l'objet de nos méditations et la cause de notre joie, ce sont les ornements spirituels que les saints possèdent dans la justice et la sainteté, ce sont les hymnes de louange qu'ils chantent à la gloire de Dieu, inlassablement, c'est cette clarté qu'ils contemplent sur la face de Dieu. » Et Guillaume de Saint-Thierry rassemble tout, magnifiquement : « Que ceux à qui le soin de l'intérieur fait mépriser et négliger tout ce qui est au dehors élèvent pour leur usage des édifices selon les formes de la pauvreté, d'après le modèle de la sainte simplicité et sur les lignes tracées par la retenue de leurs pères. » Le simple, le pauvre, la ligne, la forme. L'église cistercienne est incarnée. Mais elle est aussi décharnée, réduite à la musculature, au squelette. Et c'est bien là ce qui nous touche en elle, au plus profond.

En premier lieu, la qualité de l'ouvrage qui se laisse voir nu, humblement. La beauté des pierres, où les tâcherons ont laissé leur marque, ramenées par la taille au plan net, à la ligne droite, à l'angle droit, aux rigueurs du cube. La finesse des ajustements, la cohésion du même matériau dans tous les éléments de l'édifice. Des problèmes d'équilibre, les cisterciens triomphaient avec élégance, apportant à les résoudre leur souci des techniques les plus économes. Les innovations dans l'art de bâtir, ils les guettaient, s'en emparaient aussitôt, les amélioraient encore, par cette même volonté d'être les plus habiles compagnons du Dieu patron. Ainsi de l'arc brisé, ainsi de la croisée d'ogive, expérimentée d'abord peut-être aux voûtes des salles capitulaires, transportée à la croisée du transept. Mais ces nouveautés ne furent adoptées que pour leurs avantages pratiques, comme livrant de meilleures recettes. Cîteaux ne chercha pas, au XII^e siècle, à user de l'ogive pour les libérations de pesanteur que lui demanda le gothique des cathédrales, à supprimer la cloison afin que la lumière inondât le chœur dans une profusion semblable à celle de Saint-Denis. Moins encore à élever la nef, à pousser verti-

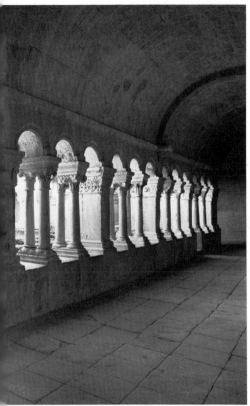

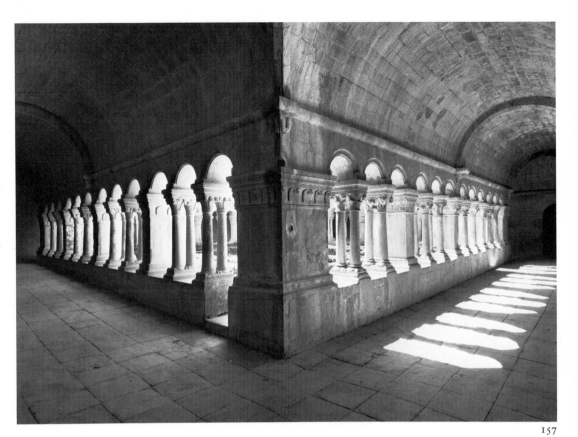

calement la bâtisse. Car l'ouverture sur l'air et le feu, c'est dans le cloître qu'on la trouve : le monde de l'oratoire est tout autre, isolé des apparences, une coquille, l'enveloppe de la graine qui doit mourir pour germer. Car surtout, vouloir hausser vers le ciel l'ouvrage des hommes est un geste d'orgueil. La vertu d'humilité le réprime, recommande les mesures du carré, qui sont celles de la discrétion monastique. A Fontenay, le toit de l'église se tient au niveau de ceux des bâtiments voisins, de celui de la forge, du grenier. Les clochers de pierre sont proscrits par le chapitre de 1157 : il ne les admet qu'en bois, et de petites dimensions, modestes. Une morale rigoureuse impose au bâtiment la réserve, un équilibre qui satisfait d'autant mieux l'esprit qu'aucun ornement n'en vient dissimuler les assises. Fondé sur des rapports arithmétiques sur quoi s'établissent aussi les accords de la musique, un tel parti conduit sans détour aux jubilations austères de la cérémonie cistercienne. En même temps qu'il les relie aux cohérences du cosmos, enserrant l'édifice dans des mesures paysannes, la main, la coudée, qui sont celles du corps humain, dont les proportions concordent ainsi au plan et à l'élévation de l'oratoire. Par le moyen de sa corporalité, lieu du désir et de l'amour, la maçonnerie rassemble plus parfaitement encore la communauté priante, à la manière de « la Jérusalem d'en haut, dont la solidité vient de ce que tous participent à l'être même de Dieu [...] et non seulement chacun mais tous commencent d'habiter dans l'unité : il n'y a plus de division ni en eux-mêmes, ni entre eux ». Car c'est cela l'église, « la Jérusalem nouvelle qui existe sur notre terre » et qui est instrument d'unanimité.

N'oublions pas que cette bâtisse est d'abord le réceptacle d'un choral et que la musique en est la parure. Elle prétend enserrer cette joie vivante dans les arêtes vives et les courbes pures dont l'enveloppement protège le tendre de l'amande. Une joie commune. Car cette musique est le plain-chant, sans fioriture, précis, vigoureux comme l'effort des bûcherons. Mais qui transforme les moines, couverts encore de la sueur du travail, en séraphins, qui les transfère depuis les halliers, la forge, la tannerie, jusque dans les provinces de l'angélique. L'autre ornement, lui toujours présent à nos yeux de visiteurs mal initiés, peinant à découvrir la clé des beautés qui nous fascinent, est la lumière. Parcimonieuse-

Les mystères élémentaires, absolus, incorruptibles de la science de Dieu se révèlent dans la ténèbre plus que lumineuse du silence. *Denys L'Aréopagite.*

155, 156, 157 ABBAYE DE SÉNANQUE, LA MARCHE DE LA LUMIÈRE À L'INTÉRIEUR DU CLOÎTRE.

158 ALCOBAÇA, LA NEF. ➤

159 FONTENAY, LA NEF DE L'ÉGLISE.

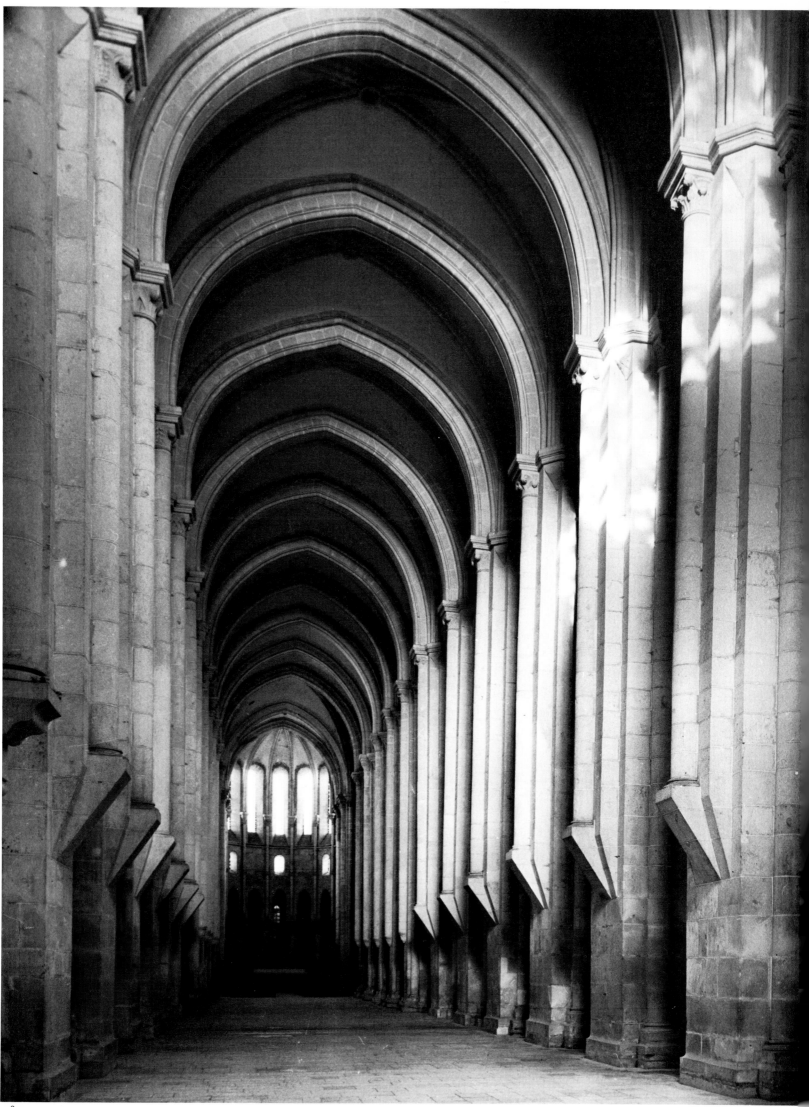

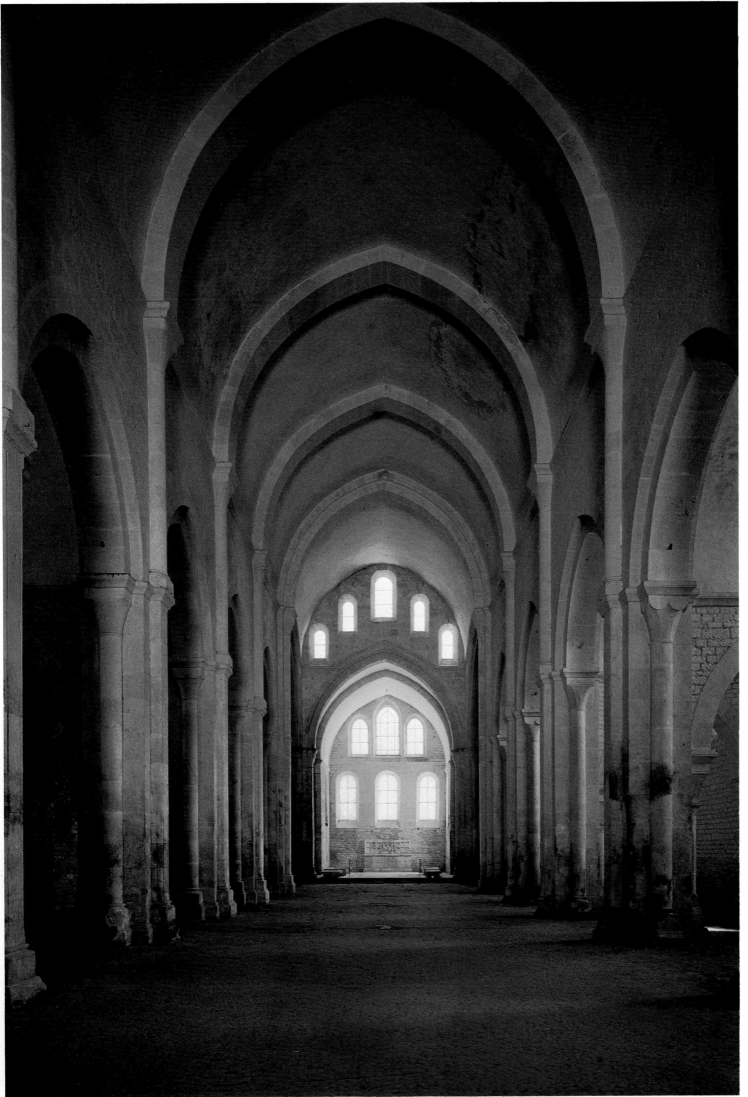

ment distribuée, par souci encore une fois de discrétion. Nue elle aussi, non point revêtue comme à Saint-Denis de la tunique gemmée des princesses. La verrière colorée est en effet proscrite dans les maisons de l'ordre, qui pourtant travaillent volontiers le verre, mais refusent tout ce qui pourrait être pris pour un joyau. Devant la lumière du jour elles ne disposent qu'un treillis de grisaille, construit sur la géométrie la plus discrète. Tous les miroitements de la Jérusalem de l'Apocalypse, c'est à l'intérieur de l'âme qu'ils doivent étinceler. Toutefois, ces ouvertures modérément placées au levant, au couchant du sanctuaire, et dont le nombre simple, la tierce, le carré, leur combinaison, invite à méditer sur les vertus et sur les dimensions du divin, étouffent dès que le jour point et jusqu'à sa retombée les scintillements de l'unique luminaire. A travers l'espace le plus sacré du monastère, fusent alors les rayons, ces flèches amoureuses, émanations directes de Dieu. « Il fait don de soi à quiconque s'approche, régénérant les êtres; il se meut sans cesse et se meut lui-même en mouvant les autres; son domaine s'épand partout et nulle part il ne se laisse enfermer. Il s'accroît insensiblement, manifestant sa grandeur en toute matière qui l'accueille. Il est actif, puissant, partout invisible et présent. » A ces paroles de Denys l'Aréopagite, répondent celles de Bernard de Clairvaux, qui voit le Christ comme un soleil et qui choisit, lumineuses, ses plus pénétrantes métaphores: « De même que l'air inondé de lumière solaire paraît se transformer en cette clarté lumineuse, à tel point qu'il ne semble plus être illuminé mais lumière, de même tout appétit humain doit en arriver chez les saints à se fondre, à se liquéfier pour couler tout entier dans la volonté de Dieu. » Dans les projections de lumière filtrées par la muraille la rencontre s'accomplit en effet, ces épousailles entre l'âme et Dieu à quoi toute l'existence monastique est préparation, et qui appellent à cette sortie de soi-même, à cet « excès » que saint Bernard, avant Georges Bataille, a célébré. La fonction de la lumière est la même dans l'église cistercienne et dans la chanson courtoise: c'est l'impalpable échelle de l'amour. Au sein de l'unité devenue parfaite aux heures de psalmodie, dans cette école du Christ où ce qui s'enseigne est l'art d'aimer – « art des arts » dit Guillaume de Saint-Thierry lequel, dans son traité *De la nature et de la dignité de l'amour* voulut s'en faire le chansonnier sacré – chacun des moines, sorti de l'obscurité du dortoir, sorti du cloître où la lumière du ciel se répand sans aucun mystère, devient, lorsqu'il pénètre dans la pénombre presque forestière de l'église, comme le gibier d'une chasse amoureuse. Des traits imprévus le visent. Si le cloître est une sorte de filet où les mouvements des astres sont capturés, ce sont les moines qui, dans cet autre piège qu'est l'église, servent de but aux assauts de l'amour divin, à ces assauts qui se renouvellent à chaque aurore, lorsque « la lumière revient dans les pas de la nuit ». Des victimes consentantes, le flanc prêté au coup qui les terrassera, eux qui se tiennent pour les bons veilleurs du *Cantique*. Tous ne sont pas touchés aussitôt, mais tous plus ou moins vite gravissent les degrés de ce bûcher qui les consumera dans l'extase. L'église où la lumière devient brûlure, nue comme une grange, presque sans porte, mais ouverte dans ses hauteurs aux déferlements de la charité, apparaît ainsi comme l'autel d'un sacrifice collectif où des hommes que la fatigue, les jeûnes, le soleil des moissons ont déjà calcinés, s'offrent ensemble, de l'aube au crépuscule, à cette dévoration par le feu qui pour eux ne prendra jamais fin.

J'aime parce que j'aime. J'aime pour aimer. C'est une grande chose que l'amour lorsqu'il remonte à son principe, retourne à son origine et s'en revient toujours puiser à sa propre source les eaux dont il fait son courant. *Saint Bernard, sermon sur le Cantique des Cantiques.*

4. Héritage

Le bâtiment cistercien a revêtu l'ampleur qu'on lui voit encore aujourd'hui après tant de destructions, parce que le style de vie religieuse ébauché par Robert de Molesme, fixé, épuré, embrasé par la parole de saint Bernard et projeté par elle aux quatre coins du monde, répondait aux attentes d'une société qui se transformait très vite, et d'abord à ce qu'il y avait de nouveau dans les structures de l'Eglise. Celles-ci s'étaient modifiées. Le mouvement qui les ajustait tant bien que mal aux innovations provoquées par la croissance s'était précipité dans les années vingt du XII^e siècle – au moment même où l'exhortation de Bernard commençait à se répandre hors de Clairvaux – sous le pontificat de Calixte II, le premier pape depuis plus d'un demi-siècle qui ne fût jamais passé par le monastère. Par une volte-face, brusque mais longuement préparée, la papauté entreprit alors de rabaisser les congrégations monastiques, et spécialement la clunisienne, sur quoi elle s'était pendant longtemps appuyée. Ces empires bénédictins faisaient en effet obstacle aux pouvoirs des évêques: l'Eglise qui se reconstruisait se fondait sur l'épiscopat. Les vertus du monachisme n'étaient en rien mises en cause, et moins que toute autre, celles du monachisme bâti sur la Règle de saint Benoît. Mais il paraissait essentiel que, dans chaque diocèse, les moines se montrent soumis, dociles, comme, cent ans plus tôt, l'évêque Adalbéron de Laon avait réclamé qu'ils le fussent. Ceux de Cîteaux l'étaient pleinement: ils refusaient les privilèges de l'exemption, l'école, l'exploitation des paroisses rurales. Pour cette raison les évêques de Chalon, de Langres, d'Autun avaient favorisé les débuts de l'ordre cistercien, et Calixte II, lorsqu'il n'était encore qu'archevêque de Vienne, sollicité Etienne Harding d'envoyer près de lui une équipe de ces bons moines, purs, discrets, effacés. Dans l'Eglise où s'achevait la réforme dite grégorienne, le nouveau monastère avait sa place, mesurée, nécessaire. En quel endroit, le bon écolier, convenablement institué près de la cathédrale dans les disciplines cléricales, aurait-il pu trouver plus complet achèvement de sa formation, dans le silence, la méditation des savoirs préalablement acquis, dans la pauvreté volontaire, l'obéissance consentie, la régularité liturgique, et par cette éducation de l'affectivité au long des degrés de l'ascension mystique, heureux complément d'une éducation de l'intelligence ? Cîteaux ne gênait pas l'épiscopat, Cîteaux le servait. Le stage dans l'une de ses abbayes parut bientôt une étape indispensable dans la carrière du meilleur évêque, voire du meilleur pape. Au moment où l'évolution de la société faisait passer des mains des moines à celles des clercs le gouvernement de la culture sacrée, toute l'Eglise, bienveillante, assistait à la construction des premières abbatiales cisterciennes.

Toutefois c'était ailleurs que prenait son plein appui l'élan qui les faisait surgir de terre: sur un accord profond avec les dispositions pour lors les plus déterminantes et les mieux perçues des rapports sociaux. Les cisterciens refusaient certes le système seigneurial – mais ils acceptaient, enthousiastes, la société d'ordre. Ils n'en imaginaient pas d'autre. L'idée qu'ils se faisaient de leur situation reposait entièrement sur la conviction que les tâches et les mérites de certains profitent à tous, c'est-à-dire précisément sur ce qui justifie la société d'ordre. Car celle-ci ne se définit pas simplement par la division du corps social en catégories étanches, mais par la nécessité d'un échange de services entre des groupes dont chacun assume une fonction particulière. Une telle notion avait assuré la puissance de

Nous aussi, si nous voulons demeurer dans le ministère du Seigneur et être toujours prêts à le servir, dressons-nous des tentes dans la solitude... Que les ornements de l'église soient suffisants ; qu'ils n'aient rien de superflu ; qu'ils soient convenables, non précieux. Point d'or ni d'argent, sinon pour un calice, ou plusieurs, s'il le faut. Point de soie, sinon pour les étoles et les manipules. Point d'images sculptées : une croix de bois sur l'autel. Une peinture de l'image du Sauveur n'est pas interdite, mais les autels ne doivent avoir aucune autre image. Deux cloches suffisent au monastère.

Abélard, Lettres à Héloïse, VIII.

Tu déploies les cieux comme une tente, tu bâtis sur les eaux tes chambres hautes; faisant des nuées ton char, tu t'avances sur les ailes du vent; tu prends les vents pour messagers, pour serviteurs un feu de flammes. Tu poses la terre sur ses bases, inébranlable pour les siècles des siècles. De l'abîme tu la couvres comme d'un vêtement. *Psaume 104.*

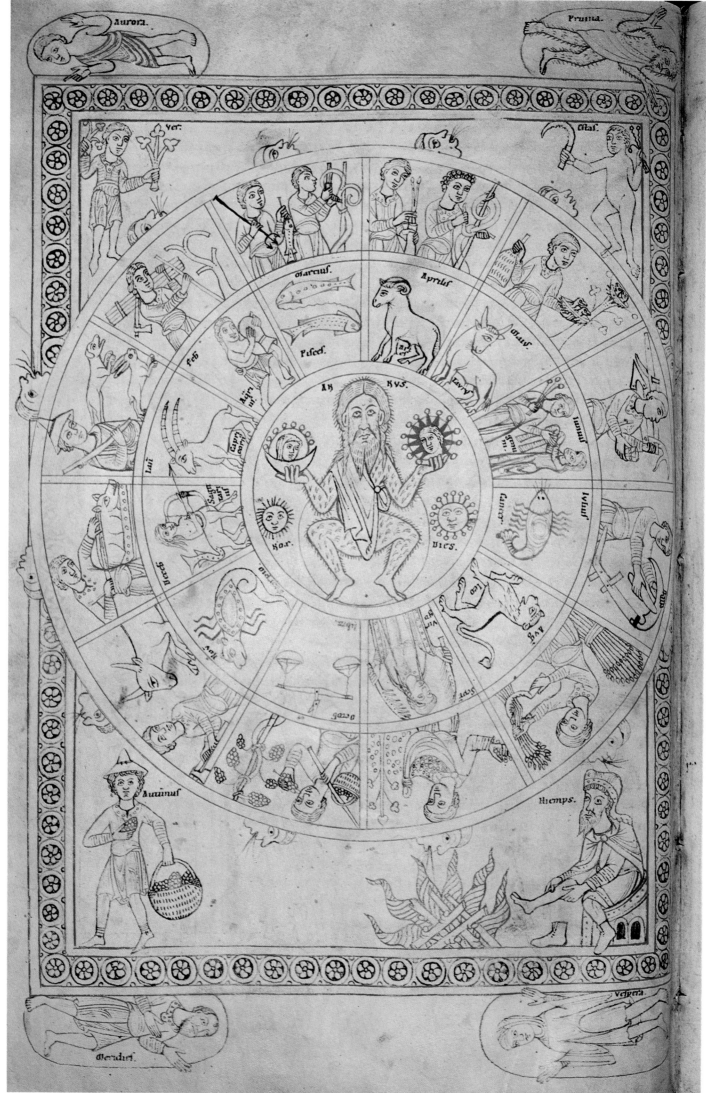

l'ancien monachisme. La supériorité de Cîteaux, et son succès, vinrent de ce que la haute société laïque, celle qui gravitait autour des princes, prit à son compte au moment de la floraison de l'architecture cistercienne le modèle des trois ordres. Les gens d'Eglise l'avaient jadis forgé à leur usage.

Les princes s'en servirent désormais comme d'un outil pour reconstruire l'Etat, pour assurer leurs privilèges, pour affirmer la prééminence de la culture profane. A cette fin, ils modifièrent quelque peu ce modèle, accusant encore la césure entre le peuple et les gens de qualité, établissant parmi ceux-ci deux figures exemplaires, celle du clerc et celle du chevalier, enfin et surtout haussant l'« ordre de chevalerie » au-dessus de tous les autres. En quoi la société cistercienne différait-elle d'une telle ordonnance ? Au monastère, le mépris pour les travailleurs se masquait sous des dehors de charité et d'égalité spirituelle; il se dévoilait cependant de temps à autre: quand le chapitre général décidait d'interdire à des fils de chevaliers de se faire convers; beaucoup plus tôt, dans le vocabulaire de saint Bernard. Lorsque celui-ci ne trouve plus d'insultes assez cinglantes pour accabler ses adversaires – et les pires de tous, les hérétiques – ce sont les mots « paysan », « ouvrier » qui montent à sa bouche. Au monastère comme à la cour, on se gardait bien de mélanger les valets et les autres. Et parmi ces derniers, comme à la cour, les valeurs chevaleresques côtoyaient les cléricales, sans cesser toutefois de les dominer.

Revenons encore à ces connivences essentielles entre le propos des moines blancs et l'esprit de chevalerie. Elles sont en effet d'importance décisive. L'engouement pour l'ordre cistercien en procède, et par conséquent toutes les assises du vaste édifice que l'on tente ici de comprendre et de situer. Il convient de ne pas s'en tenir au niveau du langage symbolique, où les correspondances apparaissent éclatantes (ainsi du rôle tenu, ici et là, par les métaphores de la forêt, Brocéliande refoulée vers les confins, nécessaire réserve cependant, lieu des initiations, du danger, dont la présence aux horizons de la culture reste comme un avertissement de menaces prêtes à ressurgir, de ce dont les usages courtois, les harmonies du cloître ont triomphé mais momentanément et qu'il importe de tenir en respect). Il faut avancer jusqu'au langage pratique lequel, dans le cloître et dans les réunions mondaines, attribue le même sens au mot « hardiment », au mot « prouesse » (seul le moine de chœur est jugé capable de celle-ci, comme seul est jugé capable de quérir l'aventure le guerrier de bonne naissance) et finalement aussi au mot « pauvreté », puisque le bon « prudhomme » et le bon religieux se targuent d'un détachement fort semblable à l'égard des richesses. Dans le XIIe siècle européen, la chevalerie et l'ordre cistercien ont jailli d'un même tronc. La même sève les a fait fleurir et fructifier. Et c'est bien à la morale chevaleresque que les moines de Cîteaux, qui tous en avaient appris les règles, ont emprunté trois valeurs maîtresses de leur propre morale. La loyauté d'abord, la fidélité à l'engagement pris, le devoir d'entraide qui fait la cohésion des équipes pendant la bataille, et maintient tant bien que mal autour des princes, parmi tous ces violents, les disciplines élémentaires sans lesquelles il n'y aurait pas d'Etat. Le courage, cette vertu qui dans les années mêmes où Sénanque et Le Thoronet se construisent, par l'influence de la littérature de divertissement, d'une éducation donnant en exemple les ancêtres glorieux du lignage, finit par s'établir au faîte de l'éthique chevaleresque procurant au guerrier l'illusion d'esquiver les contraintes du groupe, d'égaler les Roland, les Lancelot solitaires, l'obligeant à vaincre sa peur, à mépriser la douleur physique. Enfin l'amour. Dans les romans, la raison toujours est par l'amour finalement défaite: elle est à l'amour pareillement subordonnée dans la vision cistercienne des perfections de l'âme. Ces trois vertus, les moines de chœur cherchèrent à les convertir comme ils avaient converti tout leur être. Ils y parvinrent. Et par un mouvement de retour, par ce jeu

La plus haute ordre après l'épée que Dieu ait faite et commandée, c'est l'ordre de chevalerie. *Chrétien de Troyes, Perceval, 2828-31.*

160 LE TEMPS CIRCULAIRE, 1138-1147. STUTTGART, WURTTEMBERGISCHE LANDESBIBLIOTHEK, COD. HIST. FOLIO 415, BLATT 17 V.

Villard de Honnecourt vous salue, et prie tous ceux qui travaillent aux divers genres d'ouvrages contenus en ce livre de prier pour son âme, et de se souvenir de lui. Car dans ce livre, on peut trouver grand secours pour s'instruire sur les principes de la maçonnerie et des constructions en charpente. Vous y trouverez aussi la méthode de la portraiture et du trait, ainsi que la géométrie le commande et l'enseigne.

En ces quatre feuillets sont des figures de l'art de la géométrie, mais il doit faire attention à les connaître, celui qui veut savoir à quoi chacune veut servir.
Villard de Honnecourt.

d'échanges qui sous-tend la théorie des trois ordres, ne voit-on pas dans le cours du XIIᵉ siècle l'orgueil se muer en charité au sein de l'aventure chevaleresque, et la discrétion à l'égard de la dame élue en refus consenti du plaisir ? Ainsi, par l'effet de tant de collusions intimes, les moines blancs hors du siècle, dans le siècle les chevaliers, tels que les entrevoit le jeune Perceval à travers les ramures, « beaux comme des anges » et qui dans la permanente rivalité des cours l'emportent toujours sur les clercs – et avec eux, d'ailleurs, dans cette contre-société qui s'érige, toujours plus inquiétante, sur les revers méridionaux de la chrétienté, les « parfaits » du catharisme – semblent bien s'avancer du même pas, en tête des armées du bien. Sacrifiés pour le salut de tous, ils prennent pour eux, véritables sauveurs, toutes les peines et les privations. Le même but les attire. Les uns et les autres guettent, d'un même regard, les signes annonciateurs du seul événement encore digne d'attention, le moment où les voiles tendus devant le réel vont se dissoudre comme ceux de la brume au soleil. En effet, pendant tout le XIIᵉ siècle, jusqu'à ce que l'abbé cistercien Joachim de Flore, dans un univers rajeuni, repousse au terme d'un troisième âge du monde la fin de l'aventure humaine, les cisterciens, comme les chevaliers, comme tous les rois – comme bien des cathares – demeurèrent possédés par l'attente eschatologique, par le sentiment même qui avait mis en branle les armées de la première croisade, et sur quoi, en fin de compte, l'image de la société des trois ordres s'était construite. Il faut

161 ETIENNE LANGTON, « GLOSSA IN HEPTATEUCHUM », FIN XIIᵉ SIÈCLE. PARIS, BIBLIOTHÈQUE NATIONALE, MS LATIN 355.

162 ÉLÉMENTS D'EUCLIDE. PARIS, BIBLIOTHÈQUE NATIONALE, MS LATIN 16648, FOLIO 71 RECTO, XIIIᵉ SIÈCLE.

voir en Cîteaux la chevalerie transfigurée, et par-là mieux apprêtée pour un dernier progrès, parmi les prémonitions de la fin du monde. C'est pour cela que l'ordre cistercien put ériger autant de ces forteresses de la pureté. C'est aussi pour cela qu'il n'a pu en ériger davantage. Car le succès de Cîteaux ne survécut pas à l'effritement de la société d'ordre. Cette société, dans le fort de sa vitalité et dans ce qui l'entraînait vers l'avenir, recelait des forces rétives que Cîteaux ne parvint pas à juguler.

Si Bernard de Clairvaux s'est battu avec tant d'ardeur, de violence, et parfois d'injustice, c'est que le monde, en certains points majeurs, lui résistait. Résistance chaque jour plus dure, car elle ne s'adossait point aux scléroses d'anciennes structures, elle s'armait de tout ce qui perçait dans le monde d'irrépressible nouveauté. Les biographes du saint le montrent lançant son filet parmi les hommes et le ramenant plein à craquer. Ce qui n'est pas faux. Ils ne disent pas que sur tous les fronts d'attaque ses assauts s'étaient brisés devant des obstacles insurmon-

Combien de mauvais poissons ne suis-je pas obligé de traîner ! Combien de poissons qui me donnent de l'inquiétude et de la peine n'ai-je pas rassemblé dans mon filet, quand mon âme s'est attachée à vous !
Saint Bernard, De divers sujets, 34, 6.

163 OBSERVATION ASTRONOMIQUE. PSAUTIER DE PARIS, DIT DE BLANCHE DE CASTILLE, SECOND QUART DU XIIIᵉ SIÈCLE. PARIS, BIBLIOTHÈQUE DE L'ARSENAL, MS 1186, FOLIO I VERSO.

tables. Saint Bernard en vérité, qui ne parvint même pas à susciter dans l'ancien monachisme de sérieux mouvements de réforme, échoua devant les trois forces que tous les mouvements de progrès tonifiaient. Devant la chevalerie d'abord. Bernard rêvait de la convertir. Tout entière, comme il avait converti sa parenté. Elle ne s'y prêta pas. Combien de chevaliers tenaient-ils vraiment à ce que leurs vertus et leur joie fussent sublimées ? Lorsque l'abbé de Clairvaux se mit à faire l'éloge de la «nouvelle chevalerie», entendons de l'ordre du Temple, où il voyait les valeurs de l'ancienne, débarrassées des vanités, du goût de paraître,

Yahvé règne ! Exulte la terre, que jubilent les îles nombreuses ! Ténèbre et Nuée l'entourent, Justice et Droit sont l'assise de son trône. *Psaume 97.*

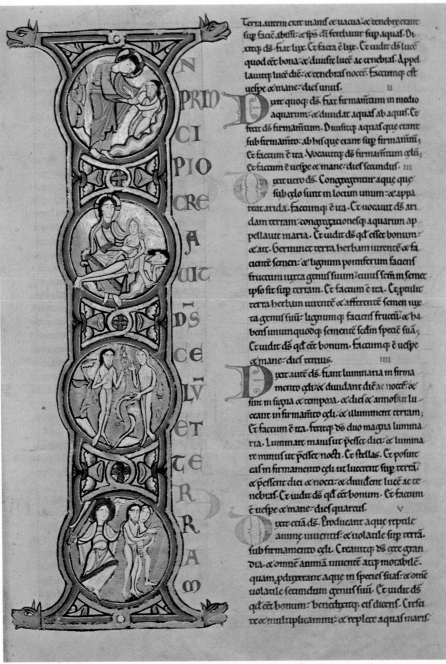

164

de parler de soi, de s'attifer à la manière des femmes, où le combat à la lance et à l'épée se livrait, pur et nu, pour le seul amour du Christ, – en fait il reculait déjà. Il lui fallait bien se rendre à l'évidence: toute la noblesse ne viendrait pas demain s'engouffrer dans le cloître. Et c'était faire la part du feu, tenter de rendre l'avenir moins incertain, que proposer du moins à tous les garçons qui répugnaient à renoncer à l'escrime cavalière, les abstinences allégées, les obligations liturgiques restreintes des chevaliers-moines. Le Temple, l'Hôpital réussirent. Aussi bien que Cîteaux, mieux que Cîteaux peut-être – en tout cas, par

164 CRÉATION ET PÉCHÉ. BIBLE DE CÎTEAUX, DÉBUT DU XIIᵉ SIÈCLE. TROYES, BIBLIOTHÈQUE MUNICIPALE.

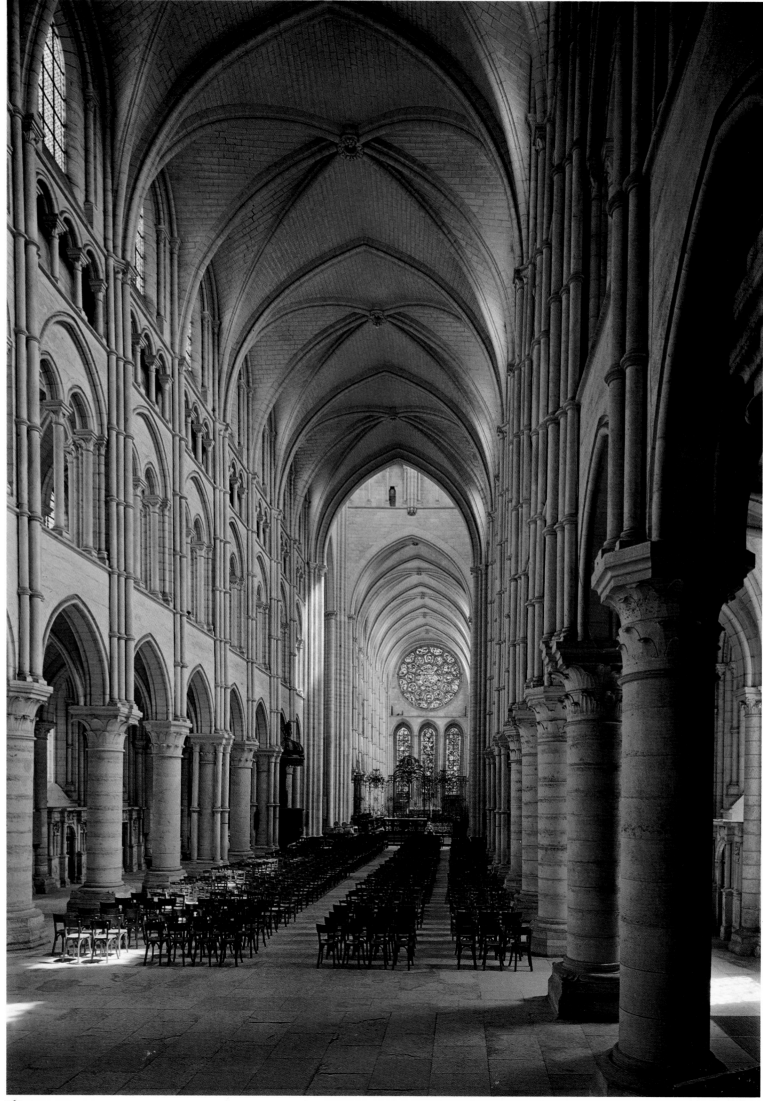

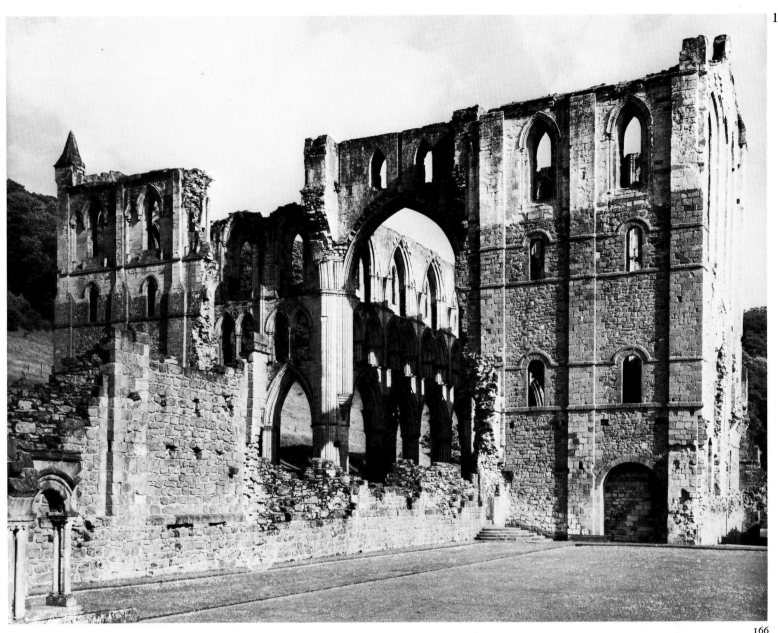

166

certains côtés, aux dépens de Cîteaux. En effet, comme le fait dire à Guillaume d'Orange la seconde version du *Moniage*, écrite vers 1165, le chevalier ne se sent pas fait pour la psalmodie, il l'est pour la vie héroïque; or les prouesses des Templiers, martyrs de la guerre sainte, étaient évidentes. Celles des moines blancs, trop intérieures sans doute, l'étaient bien moins. Elles réclamaient surtout beaucoup trop. Alors que les ordres religieux militaires, pour la plupart de leurs adhérents, ne furent jamais que des sortes de club, dont les membres partageaient les privilèges, arboraient les insignes en quelques occasions solennelles, mais ne se sentaient pas tenus le moins du monde à changer leurs manières. Raffermie par les revenus croissants de la seigneurie et par les premiers renforcements de l'Etat féodal, la chevalerie perdait le peu de goût qu'elle avait de s'arracher au monde. Elle s'y trouvait bien, et se jugeait de plus en plus capable d'y sauver son âme. Sauvagement, saint Bernard était venu à bout des résistances de sa sœur, qui aimait bien la vie; à force de rebuffades il l'avait contrainte à quitter ses parures, à s'enlaidir, à se noyer dans les oraisons et les jeûnes, et si bien défigurée que son mari, lassé, admit enfin de se séparer d'elle et de la laisser mourir dans les moineries. Mais c'était sa sœur, et tous ses frères s'étaient avec lui ligués contre elle. En regard de cette triste victoire, combien d'échecs ? Pour deux ou trois qui, rebroussant chemin, s'y convertirent et dont les *Vitae* s'empressent de raconter l'histoire, combien de jeunes tournoyeurs traversèrent Clairvaux en

Toutes choses terrestres tendent à s'élever vers les célestes, et, les angles enfin émoussés, à suivre le rond, qui est la plus belle de toutes les figures. *Saint Jérôme, Commentaire d'Ezéchiel.*

165 LAON, CATHÉDRALE NOTRE-DAME, INTÉRIEUR DE LA NEF, SECONDE MOITIÉ DU XIIᵉ SIÈCLE.

166 ABBAYE DE RIEVAULX.

167

Un homme ne peut en condamner un autre pour un délit semblable à celui qu'il a commis lui-même. C'est là pourtant ce que tu as fait, Bernard, et ta conduite est à la fois pleine d'imprudence et d'impudence. Abélard s'est trompé, soit. Toi, pourquoi t'es-tu trompé, sciemment ou sans le savoir? Si tu t'es trompé sciemment, tu es l'ennemi de l'Eglise, la chose est claire. Si tu t'es trompé sans le savoir, comment serais-tu le défenseur de l'Eglise, quand tes yeux ne savent pas distinguer l'erreur? *Bérenger, Apologie contre saint Bernard.*

167 LAON, CATHÉDRALE NOTRE-DAME, ROSE DU TRANSEPT NORD.

bandes heureuses pour n'y revenir jamais ? La chevalerie s'élançait avec trop de vivacité vers les joies du siècle pour se laisser prendre. Elle écouta Bernard, elle admira Cîteaux, elle voulut s'associer de loin à ses mérites, elle recueillit de la spiritualité cistercienne ce qui pouvait revêtir la progressive atténuation de ses turbulences. Quelques chevaliers plus ardents, plus inquiets, gagnèrent le cloître. Mais de moins en moins nombreux. L'ordre cistercien aida la chevalerie à se civiliser et à se donner bonne conscience. Il n'en fit jamais la conquête.

La seconde force était l'école cathédrale. Bernard l'affronta sans plus de succès. On ne saurait dire qu'il ait triomphé d'Abélard. Il finit par le jeter à terre, mais après combien d'esquives traîtresses, au prix de quelle mauvaise foi, dénonçant, n'écoutant rien, se dérobant. En quoi ses agressions ont-elles attiédi l'ardeur de

168

ceux, si nombreux à la suite du maître parisien, qui attendaient de la discussion
scolastique qu'elle vînt renforcer la foi ? Et pour la vingtaine d'écoliers qui furent
touchés en 1140 par ses vitupérations outrancières contre Paris-Babylone, com-
bien demeurèrent assurés de se tenir dans le droit fil de tout progrès ? Echec
enfin, le plus cuisant, devant la dernière puissance, devant tant d'hommes et de
femmes qui cherchaient la perfection et le salut librement, hors des voies jalon-
nées par les autorités de l'Eglise. Foisonnants, tous les mouvements « évangé-
liques », « apostoliques », audacieux et pour cela réputés hérétiques, dressaient un
écran redoutable face à l'appel cistercien: Evervin de Steinfeld le sentait bien,
qui dénonçait les sectes à saint Bernard. Celui-ci consacra les sermons LXV et
LXVI de son commentaire du *Cantique* à fourbir les armes du combat. On le

168 DIADÈME DES VERTUS. GEOFFROY D'AUXERRE,
« EXPOSITIO IN CANTICA CANTICORUM », DIJON,
BIBLIOTHÈQUE PUBLIQUE, MS 62, FOLIO 50 VERSO,
XIIᵉ SIÈCLE.

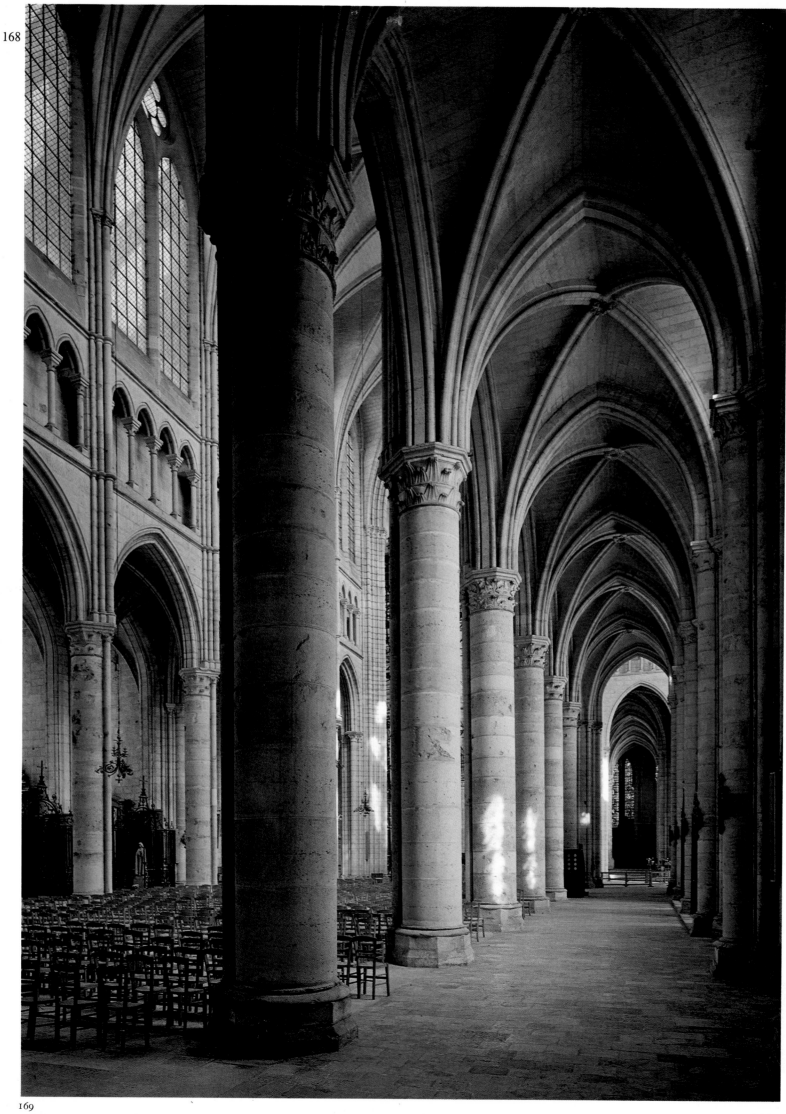

sent ici mal assuré, plus dépourvu peut-être qu'il n'était devant Abélard. Dans l'hérésie, on pouvait jusqu'à présent se reconnaître: ses tenants étaient nommés, catalogués, classés. Mais ceux d'aujourd'hui, «quel nom leur donner? Aucun, car leur hérésie n'est pas une invention humaine, et ce n'est pas d'un homme qu'ils la tiennent». En fait, c'était du Christ qu'ils se réclamaient. Que leur répondre lorsqu'ils faisaient exacte référence à l'Evangile pour justifier telle de leur pratique, comme le refus de séparer rigoureusement les hommes et les femmes dans les petites sociétés de piété? Bernard ne trouve rien d'autre à leur opposer qu'une accusation de scandale. Pour désarçonner ces gens qui se proclament plus près de Jésus que ne sont les cisterciens, les moyens dont il finit par user sont douteux. Ils sont odieux et trahissent son impuissance. Il crie d'abord à l'hypocrisie: comment croire à la profession de chasteté? «Etre sans cesse en compagnie de femmes et ne pas les connaître, n'est-ce pas plus difficile que de ressusciter un mort? [...] Chaque jour à table, tu es assis près d'une fille, ton lit, dans la chambre commune, touche au sien, tes yeux sont plongés dans les siens pendant vos entretiens, vos mains se mêlent durant le travail, et tu voudrais que je croie à ta continence.» Suit le ragot – «on dit qu'en cachette ils se livrent à des actions interdites et obscènes», puis le dédain: l'adversaire est rejeté parmi

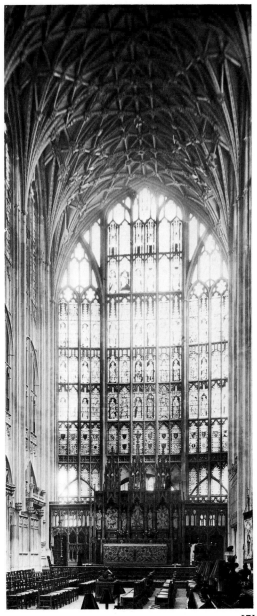

171

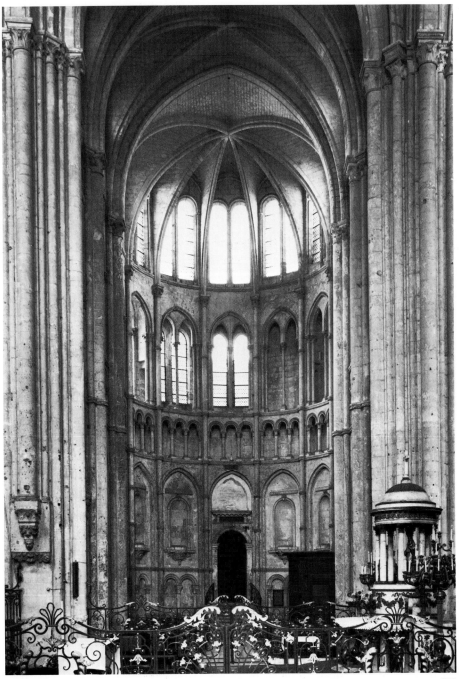

170

169 CATHÉDRALE DE SOISSONS.

170 NOYON, CATHÉDRALE NOTRE-DAME, TRANSEPT NORD.

171 GLOUCESTER, CHŒUR DE LA CATHÉDRALE, 1337-1357.

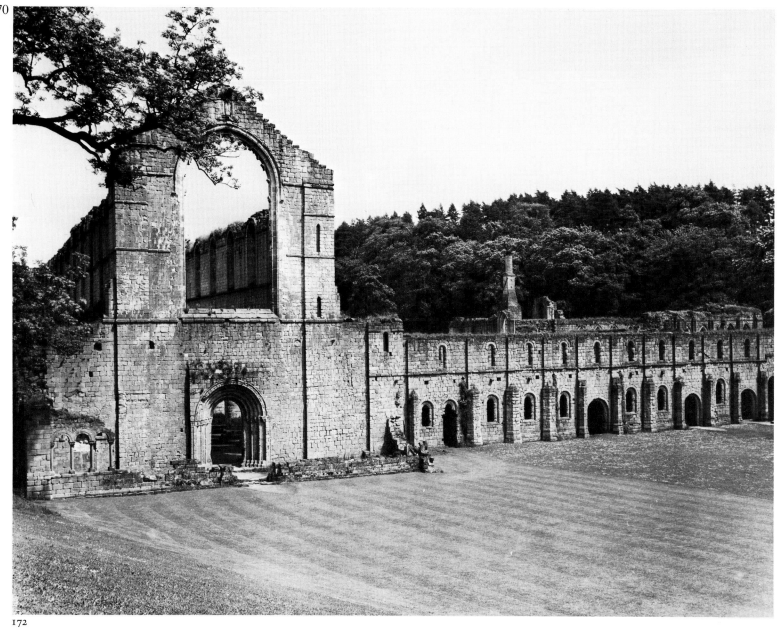

172

Ils disent que l'Eglise réside chez eux seulement: ils sont seuls en effet à s'attacher aux pas du Christ et à demeurer les véritables adeptes de la vie apostolique, ne recherchant pas les choses du monde, ne possédant ni maison, ni champ, ni aucun bien.
Evervin de Steinfeld, Lettre contre les hérétiques de Cologne.

ce peuple que toute personne de qualité se doit de traiter de haut, parmi les femmes, les incultes, les travailleurs. Les hérétiques sont « des rustres et des imbéciles parfaitement méprisables », « de pauvres femmes idiotes, dépourvues de toute instruction, comme le sont d'ailleurs tous les adeptes de cette secte que j'ai pu rencontrer », « on les retrouve tous parmi les tisserands et leurs épouses ». Que faire, sinon les ignorer : « Avec eux, il n'est pas question de débats ni de controverses ; c'est une espèce grossière, rustre, inculte et inapte au combat. » D'ailleurs, à quoi bon discuter : ne s'agit-il pas de « vieilles doctrines éculées, semées à tout vent par les hérétiques d'autrefois et cent fois dénoncées, cent fois réduites à néant par nos docteurs » ? Et ces opinions « insoutenables » ont moins « de vraies subtilités que de séduction, d'une séduction, qui n'agit guère que sur des femmes ». Le plus simple au fond, c'est de brûler de tels gêneurs. « Ils ne cèdent pas aux arguments, car ils sont incapables de les comprendre, ni à l'autorité car ils la contestent, ni aux efforts de persuasion, parce qu'ils sont de mauvaise volonté : ils en ont donné la preuve en préférant mourir que se convertir. » Débusqués, ils ont commencé par nier, mais « soumis à l'épreuve de l'eau, ils ne purent cacher longtemps leur mensonge » ; dès lors, « prenant le mors aux dents, ils affirmèrent leur croyance, se dirent prêts à mourir pour elle [...] La foule se jette alors sur eux, donnant à ces hérétiques de nouveaux martyrs [...] Nous approuvons une telle indignation, mais ne saurions conseiller d'en user

174

de la sorte, car il faut persuader la foi, non l'imposer [...] Et pourtant, mieux vaut encore les frapper du glaive que de les laisser entraîner dans leur erreur des âmes nombreuses. » C'est par « une raison frivole, ou plutôt un prétexte », que certains prétendent « ne pouvoir condamner des gens qui n'ont ni avoué, ni été mis devant la preuve de leurs erreurs ». A toutes forces, ces pervers, ces ignobles, obtus autant que des donzelles et plus malodorants que des ouvriers, doivent être détruits. Et que l'on ne s'étonne pas « de les voir aller à la mort, non seulement avec patience mais, semble-t-il, avec joie », ce serait oublier « la puissance du diable sur les âmes aussi bien que sur les corps dont il a pris possession avec la permission de Dieu ». En vérité, ces propos sinistres n'avouent rien d'autre que l'échec de l'action cistercienne, ses limites, tout ce qui la freina, la retint en arrière. En Languedoc, Bernard de Clairvaux ne put convaincre aucun de ces croyants qu'il disait hérétiques, et ce fut finalement sur la faillite totale, le meurtre du légat Pierre de Castelnau, cistercien de Fontfroide, sur la guerre sainte, les indulgences et les beaux pillages promis aux chevaliers qui viendraient du Nord liquider les Albigeois, ce fut sur les bûchers, la répression atroce que débouchèrent au seuil du XIIIᵉ siècle soixante années de vaine prédication contre le catharisme – c'est-à-dire contre des renoncements moins radicalement coupés du quotidien de la vie – puis contre le valdisme – c'est-à-dire une conception moins symbolique de la pauvreté laborieuse.

Où se trouvait le faux-semblant ? Dans les sectes persécutées ou dans les abbayes cisterciennes ? De plus en plus lucide, de plus en plus exigeant – parce que de

173 LE TERROIR DE LA FERME DE VAULERENT EN 1315.

174, 175 CHAALIS, VESTIGES DE L'ABBAYE.

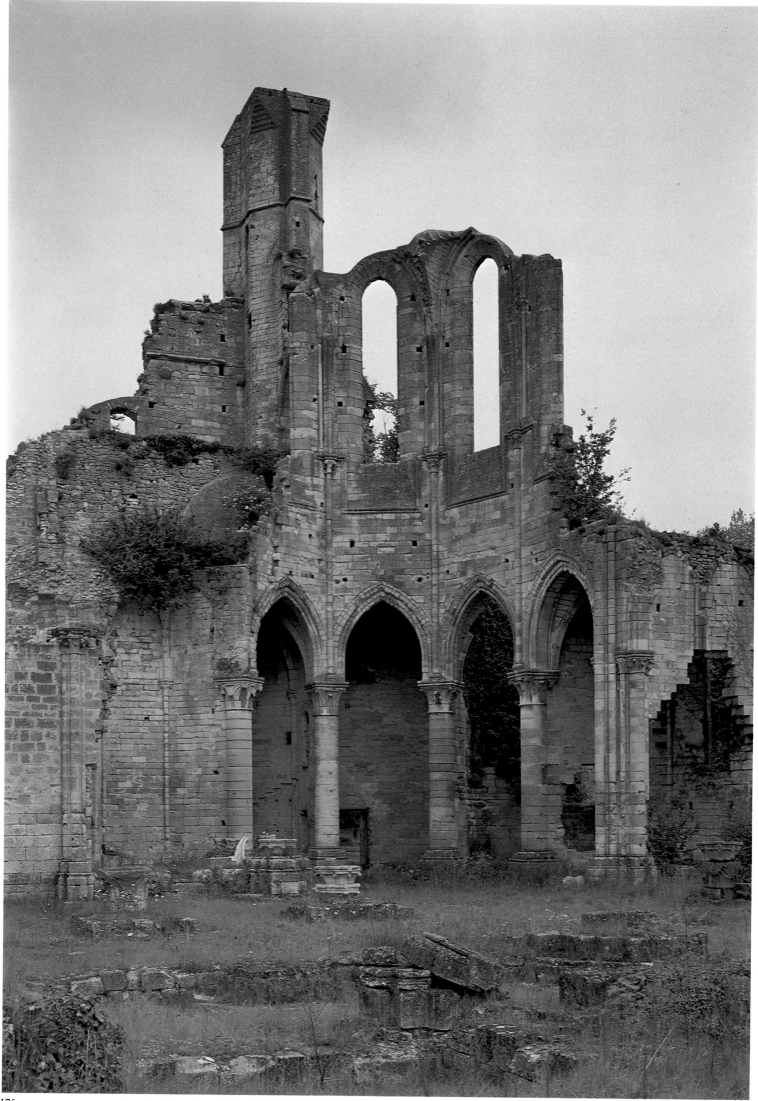

plus en plus riche – le monde nouveau, aux approches de l'an 1200, s'interrogeait. Dans la littérature didactique en langue vulgaire qui fleurit alors en France à l'intention des cours chevaleresques, parmi des réflexions naïves, non plus sur les trois ordres, mais sur les « états du monde » et sur la morale qui conviendrait à chacun d'eux, la critique fuse contre Cîteaux, plus acérée qu'à l'égard de tout autre style de vie religieuse, celui de Cluny mis à part. Ce que dénoncent Hugues de Berzé, Guiot de Provins, qui dit avoir séjourné quatre mois à Clairvaux, ce sont d'abord cette assurance superbe d'être seul sauvé, la sécheresse de cœur qui rend les moines blancs si durs envers les paysans, expulse la vraie charité de leur cloître et le remplit d'hypocrisie et de murmures. Toutefois les nobles dont les comportements se projettent dans les œuvres de ce genre paraissent davantage rebutés – et c'est ce qui peut-être fit progressivement tarir parmi eux aussi les vocations – par le peu qui demeurait à Cîteaux de valeurs opposées aux valeurs courtoises. Un relent de rusticité les repousse. Car si la société cistercienne tend à se figer davantage, la chevaleresque se guinde elle aussi beaucoup plus stricte-ment, et dans son orgueil de classe; aussi bien cherche-t-elle à masquer sous ce qui froisse cet orgueil les vraies raisons qui l'éloignent toujours plus des cister-ciens. Ceux-ci sont rejetés dans l'univers des bois et des labours, dont les milieux dominants de la culture, que les mouvements de la croissance établissent désor-

Et dessus le peuple doit s'asseoir le chevalier. Car ainsi que l'on pique le cheval, et que celui qui s'assied dessus le mène là où il veut, ainsi doit le chevalier mener le peuple à son vouloir, par droite sujétion, parce que il est dessous lui et doit y être. *Lancelot en prose.*

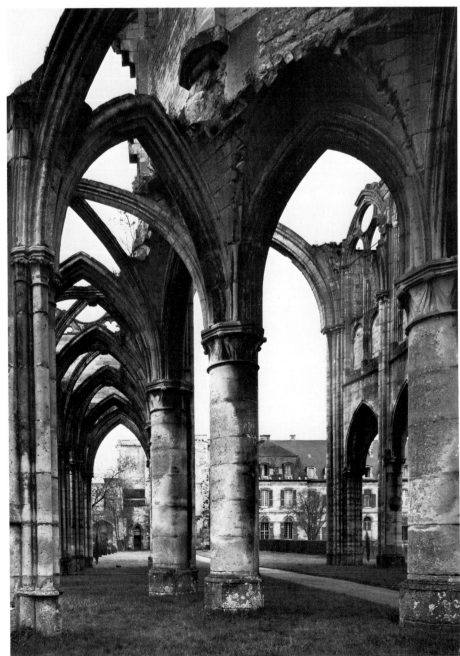

176 OURSCAMP, VESTIGES DE L'ABBAYE.

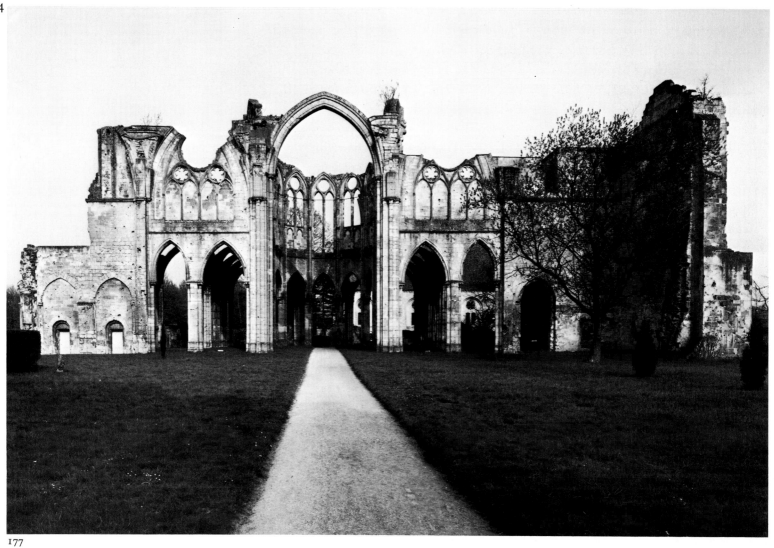

177

Les ateliers et les granges si nombreux dans les monastères ne sont-ils pas faits de l'usure et des rapines? *Pierre le Chantre.*

mais dans la ville et dans les cours, s'écartent très rapidement à l'orée du XIII^e siècle. Aux yeux des chevaliers, les cisterciens sont dès lors des hommes sauvages; ils leur répugnent. S'il est vrai que ces moines sont maintenant les ennemis des campagnards, que leur domaine s'étend aux dépens de la terre des pauvres, ils se laissent aller à des manières qui sentent le « vilain »: ils s'occupent de trop près de leurs champs et de leurs troupeaux; ils aiment la propriété, ils aiment l'argent autant et plus que des laboureurs ou des marchands. Hugues de Berzé rend hommage aux privations qu'ils s'imposent, mais

> « ... tant y a de mal meslé
> que s'ils puent plain pié de terre
> sur lor voisin par plait conquerre
> c'est sans merci qu'ils le feront ».

Scandale devant l'égoïsme de ces disciples du Christ, amertume de gens qui manquent de monnaie devant ceux qui en gagnent, aversion plus encore pour des hommes de bonne naissance qui n'ont pas su conserver les vertus du cœur, l'esprit de largesse, le désintéressement vrai à l'égard de ces biens que nul sinon le rustre et le bourgeois ne se soucie d'épargner. Hélinand de Froidmont ajoute, qui touche directement à notre propos: pourquoi construisez-vous autant et avec tant de magnificence, vous qui louez si fort le détachement, la pénitence, la pauvreté, vous qui devriez vous contenter de l'indispensable et laisser le reste aux pauvres ?

177 OURSCAMP, VESTIGES DE L'ABBAYE.

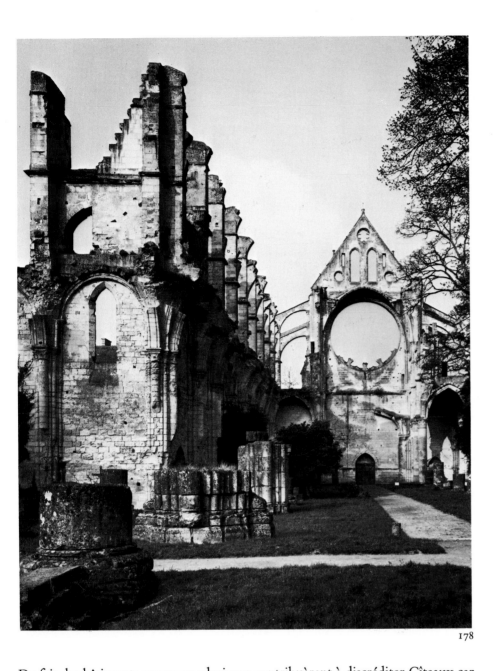

178

Robert Barbarot a abandonné à Notre Dame et aux 175
moines de la Ferté, sans aucune retenue, tout ce
qu'il revendiquait, justement ou injustement, sur la
terre que Guichard Morel a donnée à la maison de
la Ferté lors de son entrée au monastère. Cette
terre est cultivée par les Brutinanges, de Laives, qui
doivent verser pour elle vingt sous de cens annuel
[...] Ils pourront la cultiver aussi longtemps qu'ils
s'acquitteront promptement du cens [...] Pour
cela, Robert a reçu quatre mesures de froment
et deux fromages, et il a juré sur l'autel de
Saint-Martin, Julien, chapelain de Sennecé lui tenant
la main, de maintenir fermement la paix. Ses fils
ont juré avec lui. *Archives de l'abbaye de la Ferté,
vers 1160.*

De fait, les bâtiments que nous admirons contribuèrent à discréditer Cîteaux car
ils s'embellirent. La poursuite de l'essor économique – dont Cîteaux profitait
plus que personne, qui permit d'agrandir ces édifices, mais qui rendait aussi
plus exigeant à l'égard des intentions de pauvreté – finit par reléguer aux yeux
du monde parmi les survivances de l'ancienne piété, ces religieux dont les devan-
ciers, un demi-siècle auparavant, se postaient aux premiers rangs de l'audace
réformatrice. Le temps court très vite dans les dernières années du XIIe siècle.
C'est alors que la grande mutation se produit, que l'on passe décidément en
Europe du frugal au raffiné, du troc à l'économie monétaire, de la parcimonie
au profit et à la dépense – de la campagne à la ville. En ce temps, alors que les
hommes ont peine à se figurer les manières de vivre de leurs grands-pères. Les
abbayes cisterciennes ne se tinrent pas à l'écart de ce tourbillon. Elles virent
dans ces années les deniers ruisseler, plus abondants que jamais, vers elles. Comme
partout ailleurs, l'enrichissement excitait les convoitises. Saint Bernard avait
bien senti que de tels appétits constituaient aux mains de l'Ennemi l'arme la plus
dangereuse. Lorsqu'il évoquait les trois chars du Pharaon, Malice, Luxure, Ava-
rice, il y voyait respectivement attelées la puissance terrestre et la pompe de ce
monde, la prospérité et l'abondance de biens, la ténacité et la rapacité. Il appelait
de toutes ses forces la maison qu'il avait lui-même fondée, les filiales qui en
étaient issues à demeurer les citadelles d'une autre concupiscence, spirituelle
celle-ci et poussant aux quêtes impossibles, la « véhémente cupidité de voir

178 LONGPONT, VESTIGES DE L'ÉGLISE (1227).

Les édifices monastiques, les cathédrales se construisent maintenant avec l'usure de l'avarice, avec la ruse du mensonge, avec les tromperies des prédicateurs.
Pierre le Chantre.

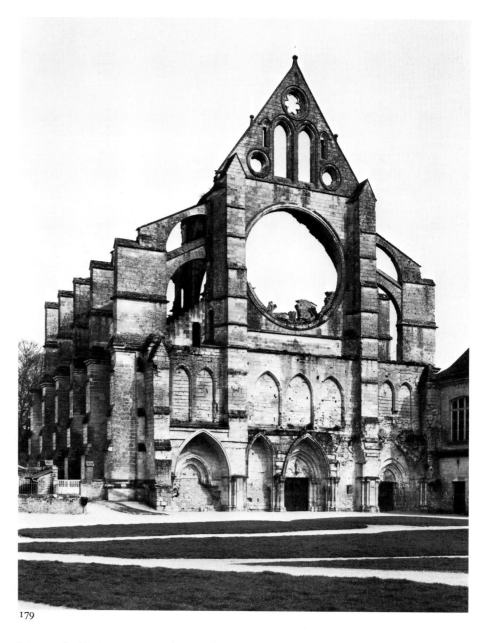

179

Dieu ». Il n'était pas mort depuis dix ans que la congrégation se laissait assaillir par des désirs moins intemporels. Elle y cédait. On le voit bien à travers les archives de l'abbaye de La Ferté : passé 1160, ces titres parlent sans cesse d'argent, ils servent d'âpres procédures, le goût de la chicane, la volonté d'évincer par tous les moyens les concurrents, de tenir tout seuls, les mains bien fermées, la terre, les moulins, les droits. Sans y prendre garde, les moines étaient en passe de devenir ce que les fondateurs de l'ordre leur avaient prescrit de n'être jamais : des seigneurs. Ils ne cherchaient plus en effet à expulser, en les dédommageant, les tenanciers des terres récemment acquises ; ils acceptaient de vivre en rentiers du sol, de lever des redevances, de commander même à des serfs ; ils ne s'interdisaient plus les profits de la seigneurie justicière. Ces hommes que la haute aristocratie s'appliquait à confondre avec les paysans rassembleurs de terres, s'étaient mis à exploiter eux aussi ces derniers. Ils s'installaient, comme tous les enrichis de la campagne et de la ville, dans l'aisance seigneuriale. Et les chapitres généraux, désormais si pointilleux lorsqu'il s'agissait de hiérarchie sociale et qui ne toléraient plus l'humiliation, la déchéance où tomberait un noble s'il allait partager la vie des convers, se montraient fort accommodants lorsqu'il était question de négoce, de cens, et devant la flambée de prospérité qui allait hisser les abbayes cisterciennes du nord de l'Angleterre à la tête du grand commerce de la laine.

Un moment moins apparentes, d'autres transgressions s'ensuivirent portant

179 LONGPONT, VESTIGES DE L'ÉGLISE (1227).

atteinte à ceux des usages qui prescrivaient la pauvreté des lieux conventuels. Car l'opulence des finances monastiques incitait à rebâtir, bientôt à orner. A substituer dans la salle capitulaire, dans le chauffoir, des voûtes aux charpentes lorsqu'il en existait encore; à disposer sur les chapiteaux une parure de moins en moins discrète. Dans les années soixante-dix du XIIᵉ siècle, à Clairvaux, à Poblet, un peu plus tard à Cîteaux, à Pontigny, dans ces maisons qui étaient comme les guides de l'ordre tout entier, on renonça aux simplicités rectilignes de chevet, on adjoignit au plan primitif les agréments d'un déambulatoire. Dans le même temps, sur les travées du cloître, des arcatures étaient disposées qui manifestaient un souci d'élégance. En 1188, il fallut que le chapitre général prît des mesures pour éviter l'endettement des abbayes, engagées dans de trop ambitieux programmes de construction. Et ces mesures durent être renouvelées, sans plus de succès en 1213, puis en 1231. Après le premier tiers du XIIIᵉ siècle, le mouvement qui dégageait la bâtisse de ses premières rudesses s'était avancé si loin qu'il devenait difficile de distinguer des édifices de la cathédrale ceux de Cîteaux qui, çà et là, s'en inspiraient. Dans les ateliers d'écriture, le goût d'illustrer les livres n'avait jamais été vraiment réprimé; hors de Clairvaux et de quelques abbayes voisines où saint Bernard était très présent, on avait peu suivi l'injonction à retrancher de la calligraphie tout ornement superflu: en témoigne la beauté des *Moralia* dont les pages furent décorées au milieu du XIIᵉ siècle pour la communauté de La Ferté. Dès la mort de saint Bernard, le *scriptorium* cistercien devint le lieu d'une nouvelle aventure où se donnèrent libre cours les raffinements de la couleur et du trait. Cinquante ans plus tard, on peut parler vraiment de luxe à propos des Bibles enluminées de Pontigny. Les derniers peut-être à demeurer fidèles aux consignes bernardines, les moines de Vauclair près de Laon – c'était à leur abbé, le maître anglais Henri Murdach, que Bernard avait conseillé, laissant « aux intellectuels hébraïsant leurs croûtes à ronger », de chercher dans les bois plus que dans les livres – se laissèrent eux-mêmes entraîner après 1235. Ce qui avait fait à Cîteaux la grandeur du style se dissipait insensiblement dans un abandon qui donne à penser que l'ancienne ferveur s'était elle aussi attiédie.

Toutefois, est-ce bien de ce relâchement, d'une telle complaisance à quelques séductions du monde que le rayonnement de l'ordre cistercien pâtit ? En accueillant l'ornement, il essayait plutôt de s'adapter, tâchait en dépouillant sa rusticité à regagner la faveur des grands. Une telle inclination est très visible à Royaumont, que le roi saint Louis, par humilité, voulut bâtir de ses propres mains. En vérité, la condamnation de Cîteaux s'inscrivait dans l'évolution d'ensemble de la civilisation occidentale: cette condamnation n'était pas seulement celle des moines blancs, mais de tout le monachisme. Celui-ci s'était établi au centre d'une société qui croyait fermement que les renoncements de quelques-uns pouvaient sauver le peuple entier des vivants et des morts, une croyance insérée au plus profond de la vision du monde social que schématisait la théorie des trois ordres. Cette vision fut mise en cause par les progrès de l'économie, par ce qui modifiait peu à peu la disposition des rapports de production, par la place faite désormais, de plus en plus large, à la personne responsable, et cela dès la fin du XIIᵉ siècle dans les milieux les plus éclairés. Le schéma des trois ordres se désagrégea, laissant progressivement apparaître une autre image mentale, plus conforme au réel, montrant la société comme un souple assemblage de multiples conditions. Dans cette image nouvelle était incluse l'idée qu'il appartient à chacun de faire son propre salut, que celui-ci ne saurait s'acheter, s'obtenir par l'entremise d'autrui, mais qu'il se gagne. Et que, par conséquent, le monastère est inutile. En fait, avec le reflux de Cîteaux, c'est le temps des moines qui se clôt. Il ne s'est jamais rouvert que sur des marginalités fort étroites.

L'univers cistercien n'était pas seulement celui des ordres, c'était l'univers des

L'économique est la porte de la patrie de l'homme. On y règle les statuts et les dignités, on y distingue les offices et les ordres. On y apprend aux hommes qui se hâtent vers leur patrie comment rejoindre, selon l'ordre de leurs mérites, la hiérarchie des anges. *Hugues de Saint-Victor, Didascalion.*

Ceux qui retiennent le superflu de ces biens, qui leur sont en vérité communs avec des pauvres qui crèvent de misère, font-ils autre chose que de prendre à ces malheureux ce qui leur appartient et de les tuer? *Raoul Ardent, Celui qui sème peu récolte peu.*

champs, des vignes, des pâtures, où toute richesse venait de la terre. Qui s'interroge sur ce qui fit douter à la fin du XIIe siècle de l'utilité de l'abbaye cistercienne – et qui fit s'étioler le grand art cistercien – sur ce qui conduisit les conversions, les aumônes à se raréfier, sur ce qui nourrit les critiques contre la dureté, l'avarice, la sauvagerie des moines blancs, doit par conséquent considérer les transformations dont les campagnes d'Occident furent à ce moment le lieu. Elles étaient prospères. Elles ne cessèrent pas de l'être chaque année davantage jusqu'au moment où, vers le milieu du XIIIe siècle, les terres neuves se raréfiant, la fertilité des autres, surpeuplées, se réduisit. De cette prospérité, les seigneurs, petits et grands, profitaient presque seuls. Par le jeu d'un système de perception qui se perfectionnait sans cesse, ils tiraient des sujets toujours plus nombreux de plus en plus de monnaie. A leurs yeux, ce furent ces deniers qui devinrent insensiblement le symbole de la richesse, c'est-à-dire, pour les plus anxieux, du péché. Or chacun savait que les pièces d'argent abondaient dans les monastères de Cîteaux. La pauvreté, le vrai dépouillement salutaire, il fallait donc les chercher ailleurs. La chevalerie, lorsqu'elle conduisait au succès l'ordre cistercien, ne percevait pas encore les progrès lents de l'économie monétaire. Lorsque ceux-ci lui devinrent sensibles, elle transporta en d'autres lieux son idéal de perfection religieuse et ses faveurs. Cinquante ans après la mort de saint Bernard, l'expansion de Cîteaux se poursuivait vigoureuse. Mais ou bien les rejets s'implantaient dans des contrées attardées, en lisière des provinces où se situait la pointe avancée de tous les progrès, ou bien ce n'étaient plus les chevaliers qui favorisaient cette propagation: c'étaient les grands princes. Quel fait illustre mieux le triomphe, en 1180, de Cîteaux que la décision du roi Louis VII ? Il avait été l'ami le plus cher

180 ABBAYE DE TINTERN.

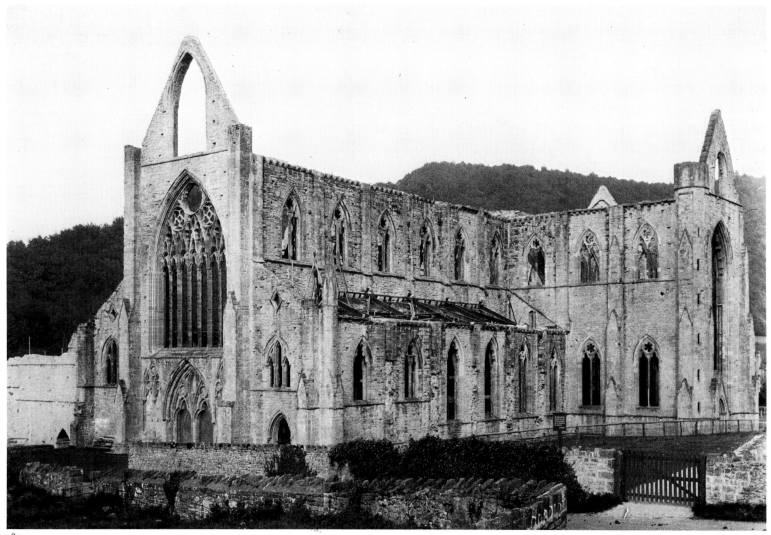

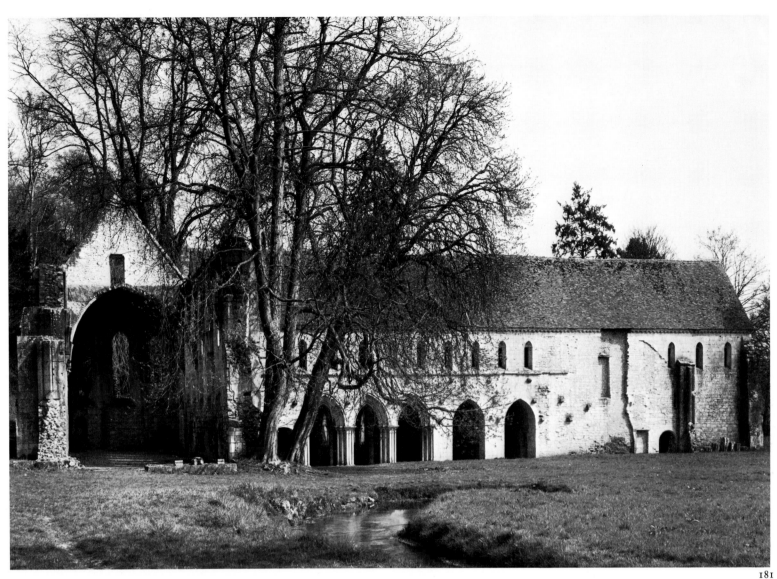

181

de Suger. Contre l'usage, il résolut de ne pas élire sépulture à Saint-Denis. Il voulut reposer dans une église cistercienne, celle qu'il avait fondée au diocèse de Sens. A cette époque, beaucoup de moindres seigneurs manifestaient à l'ordre semblable révérence. Dix ans plus tard, les principaux bienfaiteurs des moines blancs étaient tous des rois, Richard Cœur de Lion, dialoguant dans le sud de l'Italie avec Joachim de Flore, Louis VIII de France, ordonnant sur son lit de mort de vendre ses bijoux pour fonder une nouvelle abbaye, Blanche de Castille, son épouse, qui prit le voile à Maubuisson, saint Louis, tant que Blanche conserva sur lui son emprise, Frédéric II. Car les souverains établissaient leur pouvoir revigoré sur la tradition. D'eux-mêmes, de leurs proches, de ceux qui cherchaient à leur plaire vint dès lors presque entièrement ce qui survivait de vitalité cistercienne. Mais c'était bien de survivance qu'il s'agissait.

Quant aux paysans, la croissance élargissait parmi eux les disparités de fortune. Devant quelques-uns qui pouvaient s'enrichir, les espoirs de promotion ne se montraient plus aussi vains : il était possible au fils de devenir prêtre, de poursuivre aux écoles jusqu'à ces voies qui conduisent aux bonnes prébendes canoniales, ou bien de se faire courtier, revendeur dans la bourgade proche, d'épouser peut-être une fille noble non dotée, d'acheter des rentes, des terres seigneuriales, de vivre à l'instar des chevaliers, sans rien faire, de prêter de l'argent au prince, d'obtenir finalement de lui le geste qui anoblit. A la campagne, l'ascension se nommait patience. Ceux qui pièce à pièce avaient épargné, croyaient très fort avoir bien mérité leur aisance. Ils échappaient à ces bouffées de mauvaise conscience qui font brusquement renoncer à tout et se précipiter dans un cloître.

181 · FONTAINE-GUÉRARD.

Les convers s'étaient principalement recrutés dans ce milieu, parmi des paysans déjà riches, mais qui pendant longtemps ne jugèrent pas pouvoir s'extraire de leur *ordo* d'autre manière. Dès que des moyens s'offrirent de se hausser dans le siècle, de telles conversions devinrent rares. Elles l'avaient toujours été parmi les pauvres et le furent plus encore lorsque la pauvreté s'aggrava. Les victimes de la croissance, tous les garçons en surnombre qui ne savaient où s'employer, pourquoi seraient-ils venus à Cîteaux ? Jadis on y mangeait mieux, mais les plus humbles tâcherons s'accoutumaient à de moins frustes pitances. Et c'étaient des gens de rancœur. Tous se souvenaient que le grand-père, le grand-oncle avait donné ou vendu un lopin dont les moines blancs tiraient aujourd'hui grand profit; pour eux, cette aliénation était la cause de leur abaissement; les greniers cisterciens étaient pleins, leur ventre était vide, ils ne voulaient pas voir plus loin. La raison la plus profonde de la désaffection paysanne réside cependant dans le renforcement des armatures de la paroisse. A la fin du XIIᵉ siècle, la réforme du clergé séculier finit par se répercuter jusqu'au fond des campagnes. De meilleurs évêques surveillèrent mieux les curés de village; ici et là, des communautés de chanoines assurèrent la desserte des églises; Rome se préoccupa fort de la qualité d'un quadrillage qui lui semblait le rempart le plus efficace contre les assauts de

J'ai racheté de mes deniers, à tous les paysans et à divers seigneurs qui affirmaient avoir des droits dans ce village, tout ce qui était à eux ou semblait l'être. Ce que j'avais reçu par un juste achat, je l'ai transféré, selon la coutume, dans la possession des moines de Maulbronn. Les anciens habitants et cultivateurs de tout le village ayant été ainsi écartés il fut fait là une grange, et les frères convers seuls avec leur propre charrue cultivèrent tous les champs. *Donation de l'évêque Gautier de Spire, 1159.*

182 ANTIPHONAIRE CISTERCIEN, XIIIᵉ SIÈCLE. BURGOS, MONASTÈRE DE LAS HUELGAS.

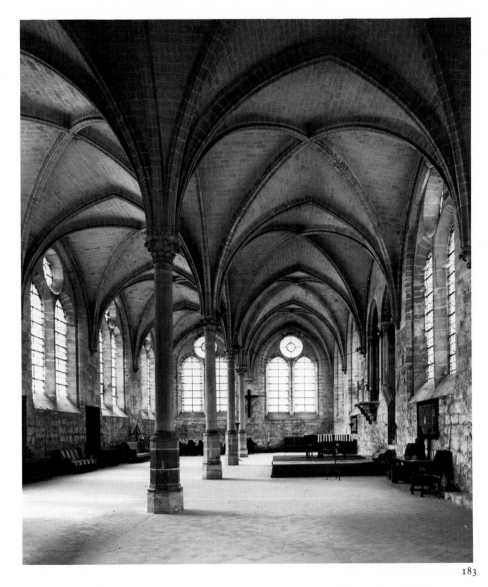

183

[Bernard] suggéra [au comte Thibaut de Champagne] de visiter lui-même les hospices, et de ne point s'horrifier de l'aspect des malades. Car ainsi le bienfait de la charité serait doublé, s'il voyait en même temps qu'il aidait, s'il consolait en même temps qu'il nourrissait. *Guillaume de Saint Thierry, Vie de Bernard de Clairvaux, VIII, 52.*

la perversité hérétique. La paroisse devint ainsi de tous les cadres de la société rurale le plus vivant. Ce fut ici que, petitement, lentement, l'angoisse des rustres devant la mort et les mystères du monde, à quoi jadis rien ou presque ne donnait réponse, sinon les sortilèges, et dont certains avaient cherché à se libérer dans les équipes cisterciennes, trouva peu à peu quelque apaisement. Ainsi, dans les campagnes d'Occident, ce fut comme si ces grandes bâtisses qui faisaient le vide autour d'elles, dont on savait seulement que ceux qui les habitaient chantaient nuit et jour et amassaient l'argent, avaient perdu presque toute raison d'être.

Le fait décisif reste toutefois que la campagne à cette époque même – plus tôt ici, plus tard là: dans la France du Nord le tournant semble bien devoir se situer aux alentours de 1180 – s'effaçait, passait sous la tutelle de la ville, dont depuis trois siècles au moins elle avait nourri la renaissance et d'où lui viendront désormais la culture, les capitaux, toutes les incitations à produire. Dans les premiers temps, le réveil urbain en rehaussant la position épiscopale, en montrant le spectacle de la vraie misère, avait favorisé Cîteaux contre Cluny. Se poursuivant, le moment vint – et ce fut précisément dans le temps où les abbayes commençaient à conclure les meilleurs marchés avec les hommes d'affaires de la ville – où les jaillissements de vitalité dont les cités étaient devenues les foyers firent apparaître à leur tour surannées, dérisoires, les attitudes de piété sur quoi l'ordre cistercien s'était fondé. La ville, en premier lieu, reniait Cîteaux par les traits particuliers qu'y revêtait le mouvement de l'économie. La richesse était ici brusque, par conséquent inquiétante. Qui donc, dans les dernières décennies du XIIe siècle, parmi ceux qui construisaient dans les faubourgs des maisons de pierre, ne fut pas saisi à quelque moment du sentiment d'avoir, peu ou prou, volé son

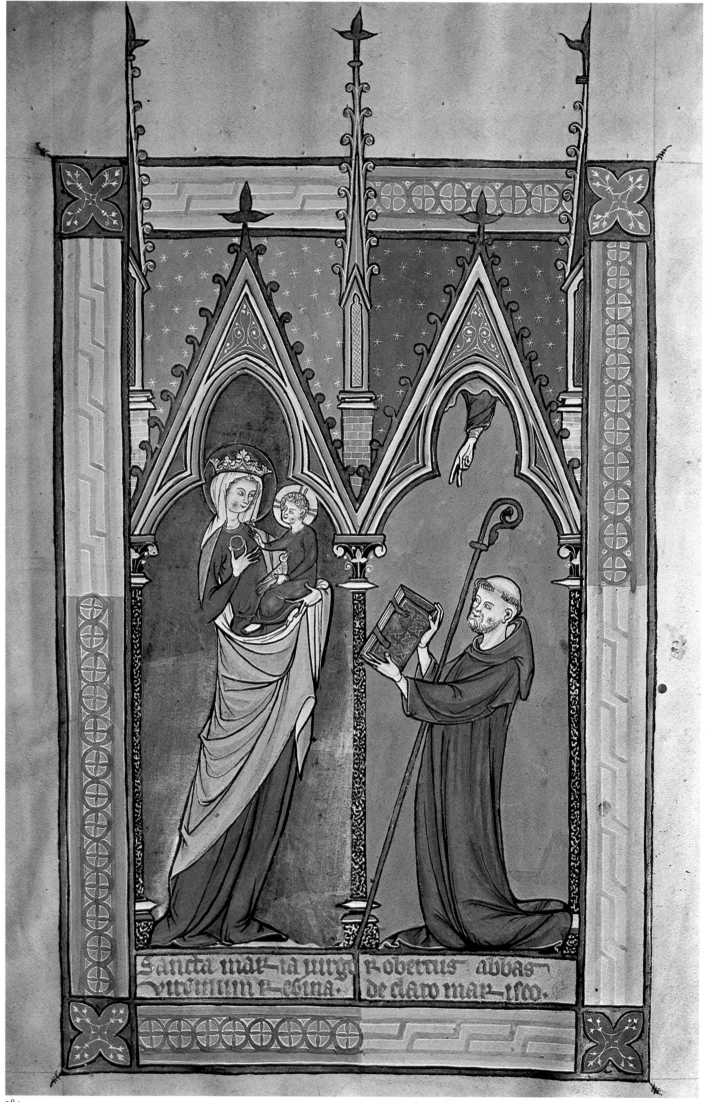

SANCTA MAR IA VIRGO R OBERTUS ABBAS
VIRGINUM R EGINA DE CLARO MAR ISCO

argent ? Qui ne fut pas tenté de se mettre nu et, comme Pierre Valdès de Lyon, comme bientôt François d'Assise, de prêcher les autres pour qu'ils fissent de même ? Prélever un peu sur son superflu, en saupoudrer le gouffre de souffrances et d'indigence qu'étaient les quartiers d'immigrants – ce que saint Bernard, en fait, exhortait le comte de Champagne à faire – pouvait-il encore suffire ? Suivre Jésus n'exigeait-il pas des gestes moins mesquins ? Prudente, l'Eglise rejeta d'abord les zélateurs d'une pauvreté totale, puis elle les retint, elle en vint à canoniser ceux qui, dans le beau monde, témoignaient de ces exigences. Telle Elisabeth de Hongrie. Car l'Eglise reconnut vite que le dénuement à la manière de Cîteaux, pas plus que naguère les rituels de la charité clunisienne, ne pouvait calmer les inquiétudes des très riches, ni les ressentiments des très pauvres.

Si le développement urbain parvint à repousser à l'arrière-plan l'ordre cistercien – et avec lui toutes les formes du monachisme – ce fut pourtant pour une raison plus puissante. La fonction économique se ranimant, fortifiait les autres fonctions de la cité. Celle-ci n'avait jamais cessé d'être le siège du pouvoir, d'un double pouvoir, militaire et sacerdotal. Plus riche, mieux irriguée par les courants de la circulation monétaire, la cité remplit mieux ce rôle primordial. A mesure que s'étendaient les faubourgs de l'artisanat et du négoce, le palais, la cathédrale gagnaient en vigueur, en prestige – tandis que la vie se retirait des monastères, suburbains et ruraux. Dans toutes les représentations des « états du monde » la figure du moine rapidement s'estompe, se perd dans le lointain, disparaît. Sur le devant de la scène, trois personnages: avec le bourgeois, homme nouveau, le clerc et le chevalier toujours. Mais désormais eux aussi, gens de la ville, au service l'un de l'évêque, l'autre du prince, domestiques de ces deux maisons vers quoi converge, avec la richesse monétaire, le vif de l'activité culturelle: l'enclos qui réunit à l'ombre de l'église mère les divers locaux du chapitre, et cet autre édifice majeur qui lentement commence à se dépouiller de ses rugosités militaires, où justice est rendue au nom du souverain.

De la vitalité qui, malgré les gestes du jeune saint Louis et des autres rois, refluait insensiblement des abbayes cisterciennes, la cathédrale s'empara. Rien ne fut plus naturel qu'un tel transfert. En effet, il ne faut pas se laisser prendre aux outrances verbales de saint Bernard, à des procédés rhétoriques qui lui font forcer les contrastes, à cet humour aussi qui risque d'échapper au lecteur, aux ardeurs enfin d'un combattant infatigable, impatient de jeter ses adversaires au tapis et qui les écrase d'injures et de sarcasmes. Elles feraient tenir pour des oppositions abruptes et presque des ruptures ce qui ne fut jamais en réalité que nuances entre le monde de Cîteaux et celui du clergé cathédral, dès que celui-ci fut travaillé par l'esprit de réforme. De même que le juste souci de classer, en définissant des caractères originaux, ne doit pas conduire à dresser face à face, antagonistes, le style cistercien et les autres styles monastiques – toutes les abbatiales d'observance clunisienne n'étaient pas somptueuses, il suffit d'entrer dans celle de Payerne pour s'en convaincre, et si l'on observe de près l'église de Fontenay, on ne manque pas de reconnaître que les dispositions des arcatures et des éclairages s'inspirent directement de la grande basilique de Cluny – de même, le combat farouche que Bernard de Clairvaux livra contre Abélard doit être vu dans son véritable éclairage. C'est une joute violente où tous les coups sont permis, comme celle qui dans les tournois lançait les uns contre les autres, et parfois jusqu'à la mort, des chevaliers qui n'avaient entre eux nulle haine, qui se ressemblaient comme des frères et s'embrassaient comme des frères au soir de la rencontre. Saint Bernard s'emporta contre Abélard au nom de la sainte humilité. La démarche d'Abélard – pour s'approcher de la vérité: chercher; pour mieux chercher: mettre d'abord en doute – pouvait bien lui paraître en effet la négation de toute l'éthique monastique fondée sur l'obéissance et l'anéantissement de soi, et comme

183

O Paris, que tu sais ravir et décevoir les âmes. Chez toi les filets des vices, les pièges du mal, les flèches de l'enfer perdent les cœurs innocents... Heureuse école au contraire que celle où le Christ lui-même enseigne à nos cœurs les paroles de sa sagesse, où sans travail ni leçons nous apprenons la méthode de la vie éternelle. On n'y achète pas de livres, on n'y prie pas de maîtres, là nul enchevêtrement des disputes, nul embrouillement des sophismes: la solution de tous les problèmes y est simple; on y apprend les raisons de tout. *Pierre de la Celle.*

Fuyez du milieu de Babylone, fuyez et sauvez vos âmes. Volez tous ensemble vers les villes du refuge, où vous pourrez vous repentir du passé, vivre dans la grâce pour le présent, et attendre avec confiance l'avenir. *Saint Bernard.*

En effet, en doutant, nous sommes incités à chercher; en cherchant, nous percevons la vérité. *Abélard, Sic et non.*

La foi des fidèles croit, elle ne discute pas. *Saint Bernard.*

184 ROBERT, ABBÉ DE CLAIRMARAIS, OFFRANT LE MANUSCRIT DE SON « DE VIRTUTIBUS » À LA VIERGE. SAINT-OMER, BIBLIOTHÈQUE MUNICIPALE, MS LATIN 174, FOLIO I VERSO.

185

S'il se vante d'être moine ou ermite, et s'il s'attribue le droit de prêcher, qu'il sache bien, et il le doit, que la fonction d'un moine n'est pas d'enseigner mais de pleurer. *Saint Bernard, lettre 365.*

185 SAINT BERNARD PRÊCHANT À DES RELIGIEUSES, « SERMONES S. BERNARDI », XIIIᵉ SIÈCLE. BRUXELLES, BIBLIOTHÈQUE ROYALE ALBERT Iᵉʳ, MS 1787, FOLIO 8 RECTO.

186 LA CRÉATION DU MONDE. LOTHIAN BIBLE, VERS 1220. NEW YORK, THE PIERPONT MORGAN LIBRARY, MS 791, FOLIO 4 VERSO.

une belle illustration de l'étude qu'il consacrait aux degrés de la superbe – premier degré, la curiosité; cinquième degré, le goût de se singulariser; dixième degré, la rébellion contre l'autorité. Il engagea cependant le combat sur le propre terrain d'Abélard. Dans le traité qu'il rédigea en 1139-1140 (alors que débutait la construction de Fontenay), il usa de ce qu'il connaissait de la dialectique, car il ne condamnait pas à priori cette méthode, et ce fut seulement quand il s'aperçut que les armes de son adversaire surclassaient les siennes qu'il s'esquiva, à la manière des tournoyeurs, s'embusquant comme eux, à l'abri, après l'échec d'une première charge, pour recourir enfin à d'autres moyens, moins nobles, moins humbles. Il ne faudrait pas surtout que ce célèbre affrontement fasse méconnaître que Bernard de Clairvaux n'attaqua jamais les maîtres de l'école de Chartres, qu'il n'avait rien contre les philosophes antiques, qu'il n'avait rien non plus contre la raison – tour à tour, dans les analyses qu'il conduit des fonctions et des attributs de l'âme, la raison précède ou suit la mémoire et la volonté, ou bien s'intercale entre elles – ni contre le raisonnement: il loue celui de saint Anselme, qui l'avait développé dans un monastère.

Car, au fond, c'est en moine que Bernard réagit. En homme aussi d'une génération et d'une province pour lesquelles la formation scolaire était essentiellement rhétorique (n'est-ce pas comme une sorte d'amour-propre qui le fait s'en tenir aux artifices du discours où il excelle, se refuser à parler comme les maîtres, à manier leur logique, où il se sent gauche, et, par dépit autant que par conviction d'une nécessité de répartir les tâches, finir par dénier à ceux-ci le droit d'utiliser leur outillage dans ce qu'il proclame le champ réservé des méditations monastiques, la lecture approfondie de la *divina pagina* ?). En moine résolu à sacrifier tout ce qui n'est qu'accessoire dans la profession monastique, et finalement fonction usurpée. Cîteaux, répétons-le, se refuse à tout empiétement sur le domaine de l'évêque et de ses clercs. A ceux-ci revient d'expliquer au peuple la parole de Dieu. Et Bernard, de même qu'il admettait fort bien dans l'*Apologie* que des représentations figurées fussent adjointes au bâtiment cathédral dans une intention pédagogique, pour aider les illettrés à s'approcher des lumières, de même admet-il que la dialectique soit nécessaire à la formation du haut clergé, dont la fonction n'est pas de méditer dans le silence, mais de parler, et pour convaincre. Il n'entend rien faire contre l'épiscopat ni les chapitres; bien au contraire, il les soutient. Et si les cloîtres cisterciens s'ouvrirent volontiers aux prélats vieillis, lassés du siècle, tel Barthélemy, évêque de Laon, qui vint finir ses jours à Foigny, Cîteaux ne les arracha jamais de force à leur état. Ni les chanoines, ni les écoliers, ni leurs maîtres. Ce fut à la demande expresse de l'évêque de Paris que Bernard vint prêcher contre Babylone – une seule fois. Il ne lui paraissait pas décent, ni conforme au système des ordres, que l'école fût établie dans le monastère, mais l'école lui paraissait indispensable. Ce n'était pas parce qu'Abélard enseignait qu'il en avait contre lui, mais parce qu'« il outrepassait les limites qu'avaient posées nos pères [...] parce qu'il changeait, il ajoutait, il retranchait à sa volonté », au nom d'une modernité qu'il jugeait excessive, et perturbant les ordonnances du monde. Il fallait des maîtres, ne fût-ce que pour former à la compréhension du texte sacré les fils de chevaliers qui deviendraient cisterciens. Et Bernard sentait toute la nécessité que cette instruction indispensable, dont le monastère ne voulait plus se charger, devînt moins rudimentaire que celle dont il avait lui-même bénéficié à Châtillon-sur-Seine, qu'elle fît large place à l'enseignement de la logique. A condition que les démarches de celle-ci demeurent subordonnées à d'autres, capables, elles, de conduire par des voies plus directes aux illuminations. Bernard avait lu saint Augustin, appris de lui que pour revenir à ses origines célestes, l'âme doit recourir aussi aux arts libéraux: les exercices de la raison remplissent donc pour lui une fonction essentielle; propédeutique

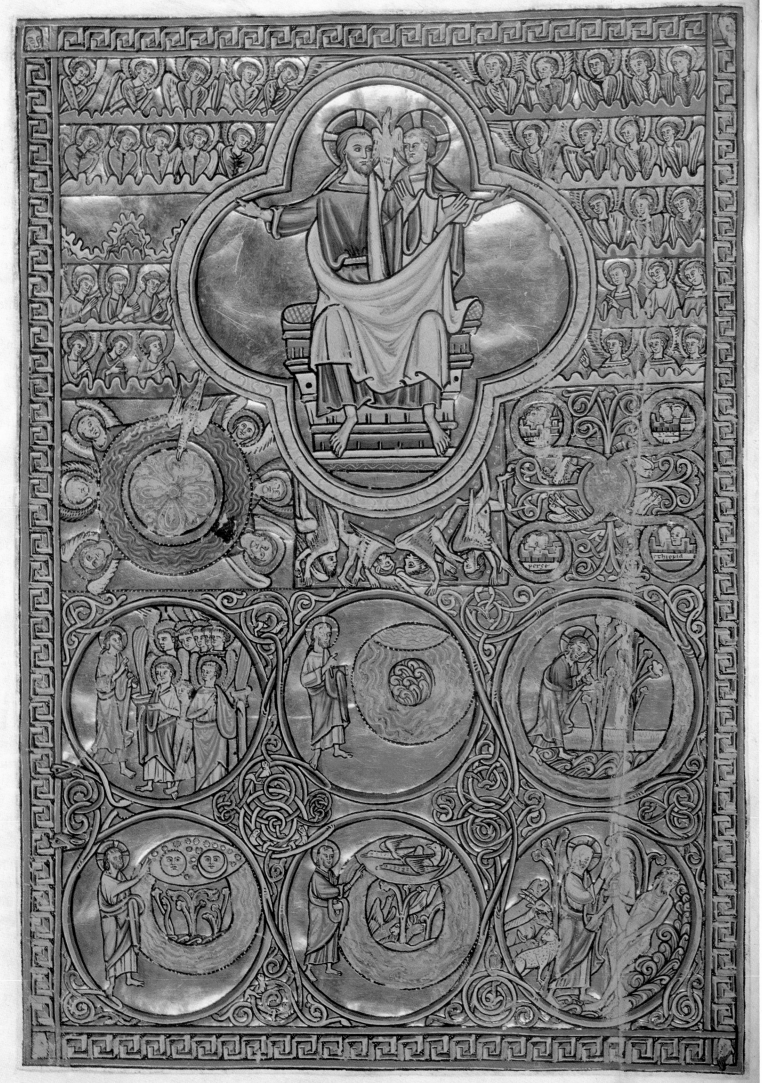

Le Seigneur Jésus-Christ lui-même a convaincu les juifs dans de fréquentes discussions. Il a repoussé leur imposture tant par la raison que par l'Ecriture. *Abélard, Dialogue entre un philosophe, un juif et un chrétien.*

Il est dit que le fondement de la théologie est la sainteté de la vie... *Pierre le Chantre.*

Jamais nous ne trouverons la vérité si nous nous contentons de ce qui est déjà trouvé [...] Ceux qui écrivirent avant nous ne sont pas des seigneurs mais des guides. La vérité est ouverte à tous. Elle n'a pas encore été possédée tout entière. *Gilbert de Tournai.*

cependant: ils apprêtent le cœur à mieux s'ouvrir à la grâce. Pour Bernard de Clairvaux, le rôle du cloître était donc bien moins d'offrir une retraite aux évêques fatigués, que de préparer de plus parfaits évêques. Il a rêvé de voir les sièges épiscopaux occupés les uns après les autres par les plus méritants de ses moines. Ce qui était une manière pour Cîteaux de pousser plus avant son empire, de mieux enserrer le monde. Ce qui surtout instaurait une juste distribution des fonctions et des étapes dans le service de Dieu. Lui-même refusa toutes les missions pastorales qui lui furent offertes. Mais il travailla avec obstination, et cette violence indiscrète qu'il mettait en toutes choses, à faire triompher ses candidats dans les élections épiscopales. La carrière d'Otton de Freising, d'abord étudiant à Paris, écoutant les leçons d'Abélard, puis moine à Morimond, évêque enfin, celle du troubadour Folquet de Marseille, pendant quatre ans abbé du Thoronet, puis en 1205, évêque de Toulouse, devinrent exemplaires. Pontigny illustre parfaitement les intimes liaisons entre le monastère cistercien et la cathédrale. Les prélats venaient y séjourner: ainsi à trois reprises, les archevêques de Canterbury, Thomas Becket en 1184, Etienne Langton, ancien maître parisien, en 1208-1223, Edmond Rich, qui élut ici sépulture. Pontigny fut d'autre part une pépinière de prélats. Son premier abbé devint en 1136 évêque d'Auxerre, son second abbé en 1165 archevêque de Lyon, l'un de ses moines archevêque de Bourges en 1199, un autre de ses abbés évêque de Chartres en 1219. Nul antagonisme donc entre Cîteaux et l'église urbaine; point de frontières mais d'incessants échanges, par quoi fut facilité le mouvement qui transportait vers la cathédrale la spiritualité du cloître cistercien – et, en même temps qu'elle, une certaine conception de ce que devait être l'œuvre d'art.

Il faut ajouter que la réforme du clergé séculier avait annulé ce qui existait encore de disparité spirituelle au temps de la fondation de Cîteaux et de la conversion de saint Bernard entre un moine du nouveau monastère et le chanoine d'une cathédrale. Le retour du clergé à la vie commune, à la pauvreté volontaire, aux renoncements avait progressé très vite. Dans le midi de la chrétienté, il avait transformé de l'intérieur l'existence de l'équipe de clercs adjointe à l'évêque, ce qui explique la parenté saisissante qui fait du cloître édifié au XIIᵉ siècle, dans un souci presque égal de dépouillement architectural, sur l'un des flancs de l'église cathédrale – à Lérida, par exemple, ou à Vaison-la-Romaine – le cousin de tous les cloîtres cisterciens. Au Nord, la réforme détermina d'abord la diffusion de communautés de chanoines réguliers extérieures à l'église épiscopale; mais les chanoines qui officiaient dans la cathédrale, le clergé qui gravitait autour d'eux et notamment les escouades d'écoliers, furent bientôt gagnés eux-mêmes par les exigences de l'ascétisme. Ces hommes devinrent peu à peu aussi rigoureux que les moines de Cîteaux. La VIIIᵉ lettre à Héloïse, si elle est authentique, montre Abélard, préoccupé lui aussi de dépouiller l'édifice religieux de toute parure inutile; aussi violemment que Bernard dans l'*Apologie*, aussi strictement que le chapitre général de Cîteaux, il répudie l'ornement: ni sculpture, ni peinture, une simple croix de bois sur l'autel.

L'école prit donc aisément le relais du cloître. Elle tendait au même but, aider l'âme à quitter les provinces de la dissemblance, et par les mêmes démarches. Ne fallait-il pas traiter la masse rude, informe, désordonnée que constituait dans son inculture la pensée du peuple laïc comme les cisterciens traitaient la *Silva* ? Défricher, émonder, rectifier ? Il s'agissait bien aussi d'introduire de la clarté dans le fouillis épineux des textes, de refouler le divagant, le fantastique, le fuyant des premières gloses, de dégager dans l'Ecriture un ordre primitif, offusqué. Toutefois, dans l'école, les armes du combat contre le ténébreux et le confus prenaient rapidement plus de tranchant, et cette efficacité conquérante qui affirmait alors la domination de la cité sur les campagnes. Le syllogisme, tous les

procédés de classement, une réflexion plus pertinente sur le sens et l'étymologie des mots, les techniques du *quadrivium* jusqu'alors négligées, l'art plus assuré de manier les nombres, les premières découvertes de l'optique, tout s'affinait, se conjuguait pour atteindre plus vite à la rigueur que recherchait Cîteaux. Dans l'école, la confiance était sans doute aussi plus forte dans le succès de petits cheminements patients, et sûrement plus éclatant l'optimisme foncier qu'Alain de Lille hérita de Bernard Silvestre. L'école était cependant prête à faire sienne la pensée de Bernard de Clairvaux. Elle l'adopta. Dans son livre des *Sentences*, Pierre Lombard lui reconnaît une autorité égale à celle des Pères. L'adhésion la plus vive alla sans doute à son Traité *De la grâce et du libre arbitre* – et ce ne fut pas un hasard si l'attention se porta principalement sur une œuvre qui parlait de l'effort personnel et des progrès qu'il rend possibles; elle fut commentée à Saint-Victor, puis dans l'Université de Paris; Alexandre de Halès, Bonaventure devaient s'y référer spécialement, et toute la scolastique franciscaine. Ce que l'on découvre dans la spiritualité des maîtres du XIIIᵉ siècle de dévotion à la Vierge, d'attention prêtée à la passion du Christ procède en droite ligne de saint Bernard lequel, dans le début de sa conversion, virilement, et sans rien de ces attendrissements à quoi certains abbés cisterciens s'abandonnaient déjà au XIIᵉ siècle, « mesurant l'énorme masse des mérites qui lui faisaient défaut, avait pris soin de tenir serré sur son cœur un bouquet composé de toutes les souffrances du Seigneur ».

Il appartenait toutefois à l'école urbaine, s'appuyant au départ sur les exhortations de Bernard au détachement, mais enrichissant ses réflexions d'une expérience immédiate des misères de ce monde et des contradictions du système féodal, de dépasser Cîteaux sur la voie de vraie pauvreté, et de répondre ainsi, mieux que le monachisme, aux attentes du peuple des villes. Il est remarquable d'entendre dès la fin du XIIᵉ siècle les maîtres parisiens rappeler eux-mêmes les moines de Cîteaux à plus d'humilité et de charité, à un plus sincère respect des pauvres. Ainsi quand Etienne Langton évoque Abélard – oui, Abélard – faisant la leçon aux cisterciens de Clairvaux: comme il était mal vêtu à son arrivée au monastère, on l'avait relégué parmi les convers; on l'honorait le lendemain parce qu'il avait changé de costume; que signifiait la profession de dénuement, la prétention de ne pas s'en tenir au frivole ? Ainsi quand Pierre le Chantre, vers 1190, accuse les moines blancs de se conduire comme des usuriers lorsqu'ils vendent à crédit les sacs de laine. Les clercs des écoles n'allèrent certes pas jusqu'à mettre en question les structures sociales: on voit bien comme ils réagirent devant les mouvements de révolte qui sortaient de la profondeur du peuple et qu'ils dénoncèrent comme autant d'injures proférées contre les intentions de Dieu. Mais à l'intérieur d'un cadre où leur place n'était pas la pire et qu'il leur était aisé de vouloir laisser en son état en rappelant que le royaume de Dieu n'est pas de ce monde, la lecture éclairée des Evangiles leur faisait désirer moins d'injustice, un christianisme qui ne fût pas autant de rite et de parole, mais vécu par chacun selon sa condition. Parce qu'ils étaient eux-mêmes, au plein du monde, entraînés par l'élan du développement économique, appelés à servir de près ou de loin l'Etat renaissant, parce qu'ils avaient à enseigner, à absoudre, à communier des gens de toute position et de toute valeur morale, ils furent les premiers, dans la génération qui suivit la mort de saint Bernard, à ne plus se référer à l'image simpliste, hiératique et rassurante d'une humanité figée dans le cloisonnement de quelques fonctions définies. Les premiers à mettre en doute que l'héroïsme d'une poignée de parfaits fût capable d'assumer à lui seul le péché du monde. Cette récusation condamnait les cathares, toutes les survivances du manichéisme, mais condamnait du même coup les moines. Tous les hommes étaient appelés à prier, à se repentir, à s'efforcer, dans l'humilité et l'abstinence,

Quant à la nourriture et à l'habillement [...] on emploiera ce qu'il y a de moins coûteux, ce qu'on pourra se procurer le plus aisément et porter sans scandale. *Abélard, Lettres à Héloïse.*

187 LA VIERGE DE FONTENAY. ABBAYE DE FONTENAY.

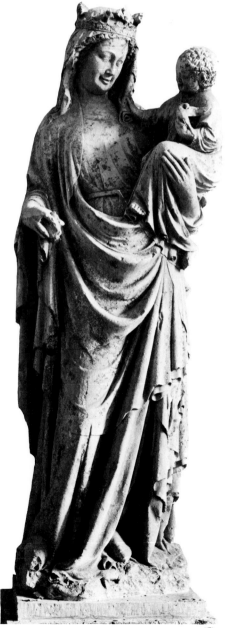

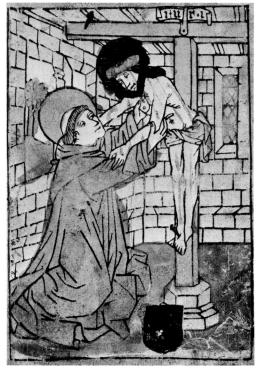

188

Ceux qui élèvent de hautes demeures paraissent les alliés des démons qui habitent dans l'air supérieur.
Pierre le Chantre.

188 SAINT BERNARD EMBRASSANT LE CRUCIFIÉ, XYLOGRAPHIE COLORIÉE, VERS 1460. BÂLE, KUNSTMUSEUM.

189 CRUCIFIXION. PSAUTIER DIT DE BONMONT, VERS 1260. BESANÇON, BIBLIOTHÈQUE MUNICIPALE, MS 54, FOLIO 15 VERSO.

de gravir les degrés de la perfection – c'est-à-dire à l'exercice des pratiques et des vertus cisterciennes. Ce qui voulait dire que les cisterciens n'étaient plus nécessaires. Il n'y a plus de religieux dès que tous les chrétiens doivent l'être. Il n'y a plus de règle, sinon l'Evangile – ce qu'Etienne de Muret disait déjà, trop tôt, à ses disciples; ce que Jacques de Vitry répète, au bon moment. La pauvreté ne saurait être le monopole de personne, ni trop distante de cette misère sur quoi Lothaire de Segni s'interrogeait vers 1195, avant de devenir le pape Innocent III. Et le travail des mains? Jamais les maîtres parisiens de 1200 n'imaginèrent de réduire le beau monde du palais, des affaires, ni le leur, à la condition ouvrière et paysanne. Mais aux travailleurs ils allèrent dire que Dieu les aimait, leur ouvrait toutes grandes les portes du Paradis, à condition qu'ils acceptent avec joie de se fatiguer pour les seigneurs et de bien payer les taxes. De cette manière en effet, ils seraient volontairement des pauvres, et par conséquent sauvés. Au seuil du XIII^e siècle, la pauvreté volontaire n'est plus gestuelle. Elle ne consiste plus à se jeter hors de sa condition, à s'imposer le dégoût de certaines tâches, telle ou telle privation. La vraie pauvreté est intérieure: c'est l'imitation assidue de Notre-Seigneur. Du Verbe qui s'abaissa jusqu'à renoncer à sa divinité, qui, ce faisant, conquit la royauté du monde.

Ce fut ainsi que, dans l'école, le travail d'intériorisation se poursuivit. Une phase décisive s'en était opérée, dans la première moitié du XII^e siècle, au sein de l'ordre de Cîteaux. Loin des forêts, dans le monde bruissant de l'Europe en croissance, dans les villes qui animaient ce progrès, une autre phase se développa – et la cathédrale en fut désormais le grand atelier. La cathédrale, en quoi l'esprit du bâtiment cistercien se transféra. Le long mouvement qui, depuis les abbatiales du premier art roman conduit à l'art des cathédrales, passe à la fois par Saint-Denis et par Cîteaux, lesquels usèrent l'un et l'autre des procédés gothiques. L'un pour atteindre à la profusion des illuminations rutilantes, pour envelopper la célébration du roi des rois d'un faste rival à la fois de ce qui fascine en Byzance et des trésors des souverains barbares, l'autre, pour rendre plus solide et plus convaincante la nudité du mur de pierre. Mais ce mouvement passe aussi, plus obscurément, par les échoppes de Paris où des maîtres rassemblaient leurs élèves pour prier d'abord avec eux, pour, dans l'intervalle des oraisons, les initier aux subtilités du syllogisme, leur inculquer le goût d'analyser clairement le réel, leur apprendre pour cela à le décomposer en séries d'éléments homologues, à manier l'abaque, le compas, l'astrolabe, les amener peu à peu à cet effort de conceptualisation par quoi se trouvèrent refoulées dans les recoins obscurs de l'âme les exubérances de l'imaginaire. Il passe par l'école, où le savoir se spécialisait toujours davantage, où l'on avait toujours plus de peine à admettre qu'un amateur, l'évêque ou l'abbé, fût-il un saint, pût enseigner lui-même, sans conseil, la grammaire, pût sans conseil construire le projet d'une église. Et ce fut dans l'école que la jonction s'établit, encore une fois tout naturellement, entre l'esthétique cistercienne et celle des cathédrales.

A l'origine de tant d'équivalences formelles se place une semblable volonté d'austérité. Dans les dernières années du XII^e siècle, tandis que l'évêque de Paris, Maurice de Sully, édifiait somptueusement le palais épiscopal et recueillait à cette fin de toute part de l'argent, du roi qui l'extorquait aux pauvres par l'entremise de ses prévôts, des gens d'affaires qui l'avaient pris aux pauvres en leur prêtant des deniers à des taux usuraires, tandis que les voûtes du chœur de Notre-Dame achevaient de s'ériger, plus hautes d'un tiers que celles de toute autre église gothique, Pierre, chantre de la cathédrale et commentateur de l'Ecriture, enseignait dans le cloître des chanoines qu'il convient de se défier de la superfluité dans le bâtiment. Il dénonçait l'avarice et l'orgueil – l'avarice qui pousse, pour alimenter le chantier, à collecter les pièces d'argent jusque dans

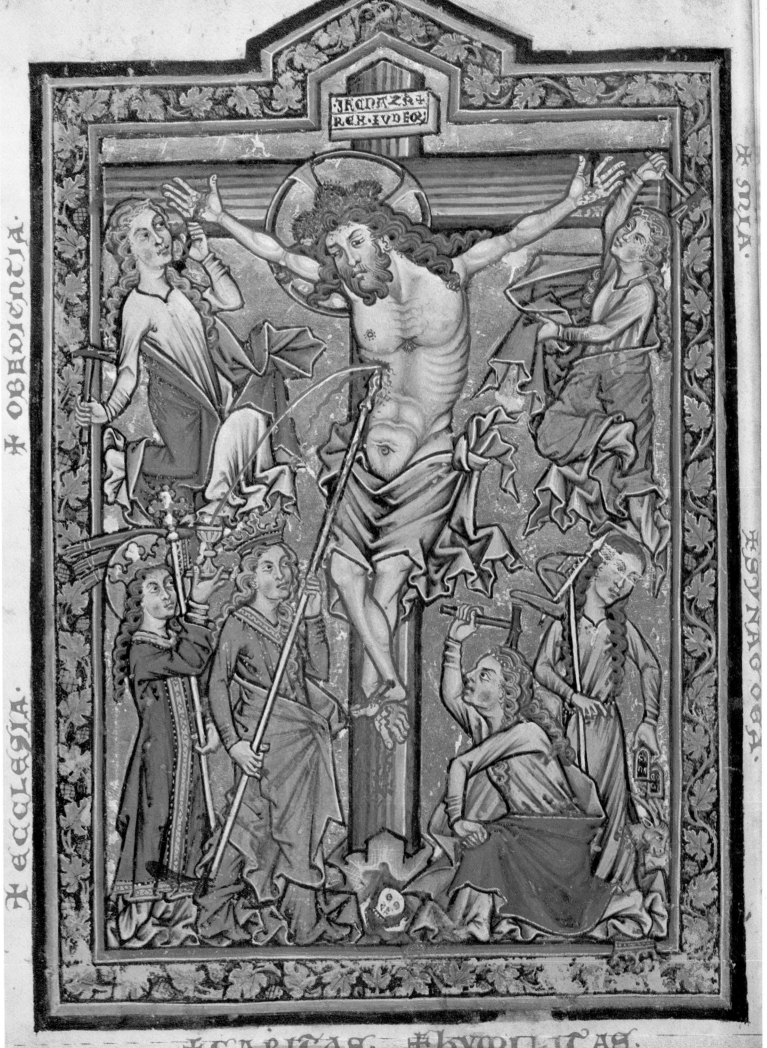

les foyers misérables – l'orgueil, celui même des constructeurs de Babel, qui incite à élever toujours plus les clochers. Pourquoi l'abside d'une cathédrale dépasserait-elle le niveau des autres toits, alors que le Christ voulut vivre humble parmi les humbles ? A quoi bon des déambulatoires ? N'est-ce pas trahir la discrétion qui sied aux serviteurs de Dieu que rêver pour eux de dortoirs et de réfectoires beaux comme des palais ? Saint Bernard n'avait rien dit d'autre. D'ailleurs Pierre le Chantre se réfère à lui, comme à saint Jérôme, aux pères du désert, au Nouveau Testament où l'on peut lire que Jésus n'avait où reposer sa tête, à l'Ancien, dont les patriarches logeaient sous des tentes. Pierre le Chantre parle de Bernard de Clairvaux pleurant un jour sur la corruption de l'ordre cistercien: il était plus pur lorsque les religieux vivaient encore dans des cabanes; le bon comte de Champagne leur donna trop d'argent, les incitant à bâtir, et par-là ils s'abandonnèrent à la mollesse. On dira que l'enseignement de Pierre fut de peu d'effet sur les bâtisseurs de Notre-Dame ? Qui sait jusqu'à quelles recherches de splendeur Maurice de Sully sans lui se fût laissé porter ? La morale des écoles s'appliquait à élaguer les restes d'une ostentation à la Suger, à contraindre la fête liturgique dont l'église de l'évêque devait être le cadre à ces rigueurs dont les oratoires de Cîteaux proposaient le modèle.

Rigueurs qui interdisaient de masquer les structures sous l'ornement, imposaient de les montrer nues et de situer dans l'harmonie de leurs porportions le ressort de tous les élans de ferveur. Rigueurs dans la conduite de l'ouvrage qui réprimaient la spontanéité naïve des préalables romans, inspirant un souci primordial du bon métier, de la qualité technique, de l'outil efficace et qui, puisque la pierre ici comme dans le cloître cistercien devait apparaître sans voile, élevèrent la perfection du matériau au rang des éléments majeurs de l'entreprise esthétique. Qui conviaient à la plus stricte économie des moyens. Qui finalement expulsèrent l'image de la plupart de ses repaires. Puisque l'église est comme le corps du Christ, puisqu'elle doit suggérer l'idée d'incarnation, il lui suffit de paraître dans une texture parfaite, tel le corps glorieux des ressuscités. Il lui convient en tout cas de n'admettre jamais parmi tout ce qui, discrètement, concourt à son ornement que le plus clair, le plus simple, le plus naturel. Pas plus que sur les chapiteaux de Cîteaux on ne voit sur ceux des cathédrales de monstres, ni de délire végétal. Mais de sobres feuillages et qui sont vrais. Réduits à leur forme essentielle, comme dans la pensée de Dieu, qui les créa, et disposés en toute clarté comme les prémisses que le raisonnement met en jeu. Cîteaux avait exclu de son art l'imaginaire au nom de l'humilité et du dénuement. La cathédrale de 1200 l'exclut de même, au nom de la raison, cette fois, d'une pensée qui n'entend plus progresser que par des démarches lucides, par les voies sans détour de la dialectique et du calcul. Et ce fut le cloître gothique des chapitres cathédraux, dont les chapiteaux s'ornaient seulement d'une flore idéale et très simple, qui finalement triompha au seuil du XIIIe siècle des exubérances que saint Bernard, cent ans plus tôt, avait condamnées.

Pour voir avec quelle aisance l'art de Cîteaux trouve à se prolonger dans l'art des cathédrales, c'est à Laon, je crois, qu'il faut aller. L'évêque Gautier de Mortagne décida de rebâtir son église en 1155 – deux ans après la mort de saint Bernard, vingt ans seulement après la révélation d'un art cistercien. C'était un « maître », un ami d'Abélard, d'Hugues de Saint-Victor, de Jean de Salisbury. Il avait lui-même dirigé l'école de la cathédrale, cette école prestigieuse où les ferments carolingiens n'avaient jamais perdu leur vitalité, l'un des très rares lieux au-delà des Alpes où s'était maintenue quelque connaissance de la langue grecque; l'évêque Adalbéron avait composé ici son pamphlet contre Cluny, donné forme à la théorie des trois ordres; Abélard avait choisi cet endroit pour s'affirmer face à l'enseignement traditionnel par un premier et décisif triomphe.

Du glaive de la dialectique subtile, des limes de la rhétorique, de l'étude du quadrivium ils sont passés au rude langage de la théologie; par ce langage, ils laboureront comme d'un soc la terre de la conscience et l'élaboreront pour faire fructifier les bonnes œuvres. Etienne Langton, glose de « qu'ils fassent de leurs épées des socs », Michée, 4, 3.

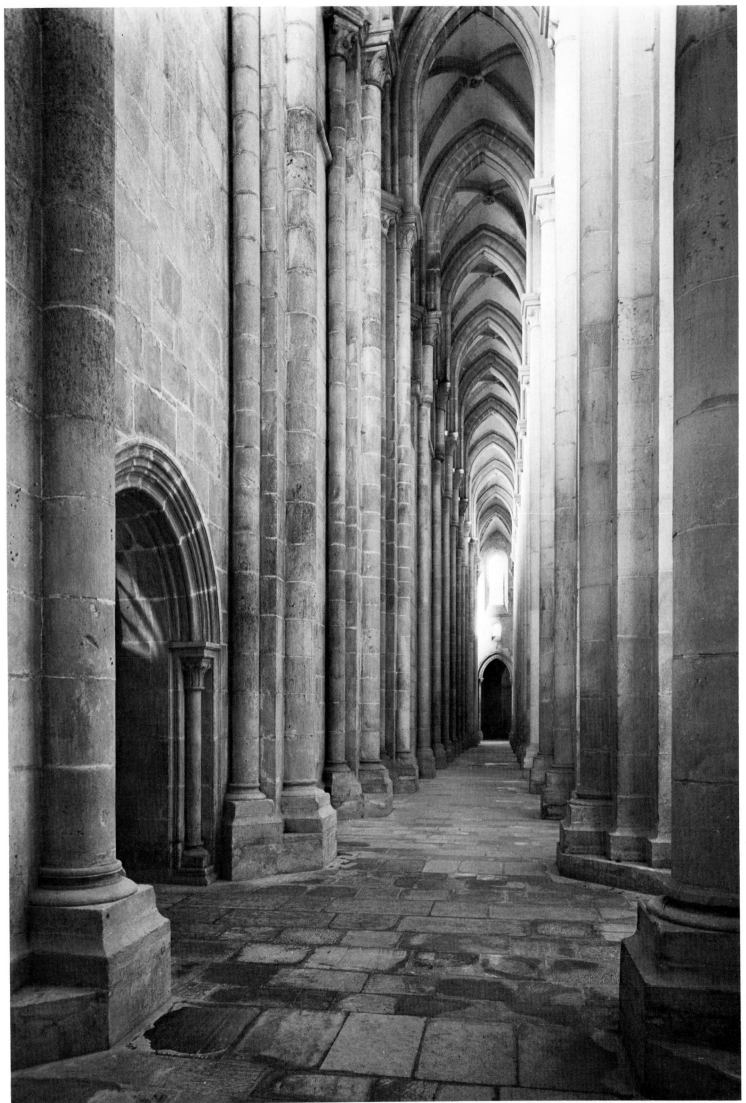

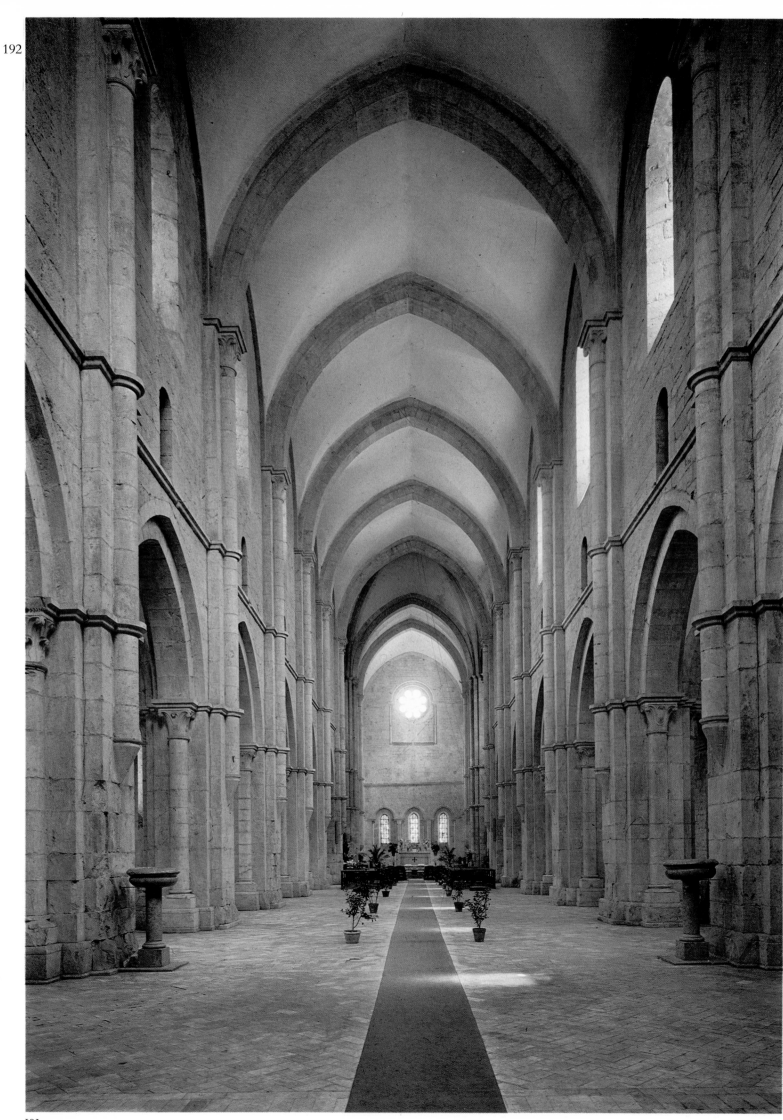

Le prédécesseur de Gautier, proche parent de saint Bernard, puisait encore dans les revenus de la seigneurie épiscopale pour fonder des monastères voués à l'ascétisme. Gautier choisit d'utiliser ces ressources pour dresser autour du chœur de ses chanoines un décor de fête. Mais d'une fête austère, celle de l'intelligence au service de la foi, celle de la sainte sagesse. Lorsqu'il mourut vingt ans plus tard, le chœur polygonal était bâti; on travaillait encore au transept qui fut terminé vers 1180, avec les cinq premières travées de la nef; on remania le chœur après 1205 décidant de le clore par un chevet plat, inspiré de modèles anglais mais qui rejoignaient le modèle cistercien. L'enveloppe extérieure de cet édifice demeure ce qu'il lui convient d'être, royale, militaire, dominante. A la cité soumise après les tumultes des luttes communales, au plat pays, la façade, les tours, à proprement parler superbes, montrent l'image de la toute-puissance, exercée de manière exemplaire, en tout point conforme aux intentions divines, au temporel et au spirituel, comme celle du Christ roi, par la justice et la parole. L'évêque ne doit pas s'écarter du monde, mais bien l'affronter, le dompter, se dresser face à lui comme jadis ses devanciers face au déferlement des hordes barbares, le civiliser, l'enseigner, le soumettre, le ramener à la droiture dans l'ordre de Dieu. L'évêque est le conducteur du peuple. Sur le porche de son église, la démonstration des vérités se développe donc par le moyen d'une collection ordonnée de signes visibles qui sont offerts aux ignorants – autant d'« exemples », comme on dit alors, que l'on commente devant eux, d'histoires dont on tire pour eux la morale. Là, sur le parvis, à travers ces illustrations de l'Ecriture, dont saint Bernard était persuadé qu'elles avaient leur place dans les édifices épiscopaux, la communication s'établit entre ceux qui savent, qui lisent, qui ont scruté les mystères, et les autres hommes – que les cisterciens ne s'étaient jamais souciés d'éduquer. Ce message lancé aux foules inquiètes justifie l'école et la parure où le discours logique vient s'immobiliser.

Toutefois, dans l'intimité de sa personne, l'évêque, maître et seigneur, entend être un pauvre, et par cette pauvreté même, atteindre plus sûrement à ces lumières qu'il lui appartient de capter afin de les diffuser autour de lui. Dans son intérieur, par conséquent, la cathédrale est dénudée. Deux ornements seulement – deux offrandes: la polyphonie qui vient à certaines heures remplir la nef; le vitrail. Discret celui-ci. Aussi discret dans l'ensemble de pierre que les lettrines enluminées sur la page des Bibles cisterciennes. Le plus ancien des vitraux de Laon, celui que Gautier de Mortagne avait sans doute conçu lui-même, et souhaité placer lui-même avant de mourir sur le mur nord du transept, introduit, dans une disposition de l'éclairage très semblable à celle que l'on voit dans les abbatiales, une représentation des sept arts libéraux, ces instruments de la connaissance par quoi l'homme parvient à se dégager des pesanteurs, à s'élever vers le plus parfait. Au centre de la rose, au terme des progrès de l'âme, revêtue des insignes du roi et de ceux du prêtre enseignant: la sagesse – l'identité retrouvée grâce à la raison. Mais le vitrail, et même celui qui, vers l'orient, ouvre le chevet sur un immense flamboiement, annonciateur de la Parousie, ne font guère que rehausser par quelques accents colorés l'ajustement rigoureux de la maçonnerie. Ils accusent le dépouillement d'une architecture certes plus complexe que la cistercienne, puisque la cathédrale n'est pas seulement l'oratoire privé de la communauté des chanoines, puisqu'elle est aussi la maison du peuple, lequel y est introduit à certains moments; autour des lieux réservés à l'office, des couloirs de circulation sont nécessaires. Cependant, comme dans les églises de Cîteaux, le bâtiment est ici réduit à ses fonctions, à son armature, dont les éléments homologues s'équilibrent et se combinent de manière aussi rigoureuse que pour les démonstrations de la dialectique.

Laon n'est qu'un exemple. On peut observer ailleurs la semblable pénétration

193

Sa vérité te défend comme un bouclier: tu ne craindras pas la terreur nocturne, ni pendant le jour la flèche qui vole, ni les soucis qui déambulent dans les ténèbres. *Psaume.*

L'homme dans son luxe ne comprend pas, il ressemble au bétail qu'on abat. *Psaume 49.*

Par ce silence et par cette simplicité, nous nous transformons, avançant de clarté en clarté... *Gilbert de Hoilandie, Lettre à Adam.*

191 ABBAYE DE FOSSANOVA, INTÉRIEUR DE LA NEF, 1163-1208.

Ci-gît Pierre de Montreuil, fleur parfaite des bonnes mœurs, en son vivant docteur ès-pierres, que le roi des cieux le conduise aux hauteurs des pôles. *Epitaphe de l'architecte Pierre de Montreuil.*

Nous étions simples et soumis à tous. Moi-même, de mes mains, je travaillais et veux travailler, et je veux fermement que tous les frères s'adonnent à une besogne conforme à la bienséance. *François d'Assise, Testament.*

d'exigences qui font écho aux paroles de saint Bernard. Ainsi en Aquitaine, où, dans le dernier tiers du XIIe siècle, la préciosité des déambulatoires, les effervescences oniriques du décor roman firent place aux rectitudes les plus réservées. Avec plus de robustesse encore que la mystique bernardine dans l'enseignement des docteurs, le style de Cîteaux survit donc dans celui des cathédrales dont, par leur tardif embellissement, les constructions cisterciennes, à Ourscamp, à Chaalis, deviendront bientôt tributaires. Mais il survit aussi dans les palais que l'on bâtit alors pour les souverains. De manière moins évidente à nos yeux, puisque les rois, toujours plus puissants et soucieux d'étaler leur pouvoir devant le peuple, ont sans cesse rénové leur demeure. Dans les grandes salles édifiées pour les rois de Majorque, on peut cependant encore voir revivre les formes pures qui s'effaçaient à ce moment peu à peu à Poblet, à Santas Creus, sous le revêtement superflu d'adjonctions ornementales.

Telle est la situation du bâtiment où prirent forme les rêves de perfection de Bernard de Clairvaux. Au cœur de l'élan de croissance qui, dans le XIIe siècle, renouvelait complètement le monde, tendu contre celui-ci, contre les plaisirs qu'il propose, et pourtant se laissant porter par son mouvement. Cîteaux a consumé au feu de l'ascétisme tous les colifichets des anciennes sauvageries, ramené au roc nu, à la pierre dure, aux articulations strictes, préparé les matériaux éprouvés de la construction la plus claire. Par l'intermédiaire de ces moines qui s'étaient enfoncés au plus profond de la ruralité, au plus solitaire, sur les lisières forestières et fangeuses, parmi les derniers résidus de l'inculture, mais qui se trouvèrent malgré eux reliés aux cités par les activités de la marchandise, les valeurs de l'ancienne société, calcinées, concentrées, cristallisées, sublimées, furent transmises à la nouvelle, celle des villes, des hommes délivrés des terreurs, hardiment aventurés à la recherche d'eux-mêmes. Celle de l'intelligence. De la sorte, des religieux qui avaient tout renoncé furent les premiers artisans des assises, toutes deux urbaines, du XIIIe siècle triomphant, la cathédrale et le palais, gratifiant ainsi les deux puissances qui avaient été les premières à les aider et qui le plus longtemps les soutinrent, les maîtres du savoir, les maîtres de la justice, les évêques et les princes, investis dans la cité du double pouvoir de Jésus. Du Christ gothique, couronne en tête, livre en main, roi et docteur.

Du XIIe siècle jaillissaient aussi, cependant, irrépressibles, deux autres forces que Cîteaux avait un moment contraintes, pliées à sa double ordonnance de labeur et d'héroïsme: l'une venait tout droit de la verdeur chevaleresque, c'était le goût du bonheur terrestre, d'un art qui ne fût plus seulement offrande, mais objet de plaisir; l'autre s'alimentait aux attentes du peuple travailleur, c'était l'espoir d'une religion plus fraternelle, dont les valeurs fussent enfin mises à la portée de tous, notamment par de nouvelles dispositions de l'œuvre d'art. Ces deux forces vinrent détruire, et très vite, ce qui, dans l'art sacré du XIIIe siècle, s'était conservé de l'esprit cistercien. Tandis que l'architecture devenait un métier, la beauté profane fit irruption dans la cathédrale, d'abord par le brasier tourbillonnant des rosaces; puis elle conquit les chapelles dont les princes ordonnaient la construction; elle envahit les instruments d'une piété individuelle dont les gens du monde se parèrent, les mêlant à leurs atours et à leur bijouterie. Dans la société de plus en plus fastueuse et fermée dont le pouvoir s'entourait, la fête sacrée voulut de nouveau se déployer dans la somptuosité, l'ostentation, en une tension vaine pour éclipser la fête profane, la vivante, celle de la puissance, de la richesse, de la lutte amoureuse et de la vanité.

Plus vigoureux, plus corrosifs toutefois furent les succès des nouvelles équipes religieuses, des fraternités vraies, celles des ordres mendiants, des disciples de François d'Assise et de Dominique, seuls capables au nom de la pauvreté réelle, d'une charité réelle où toute inégalité s'abolirait dans l'avènement d'un âge

192 VÉZELAY, BASILIQUE DE LA MADELEINE, 1120-1150, INTÉRIEUR DE LA NEF LORS DU SOLSTICE D'ÉTÉ.

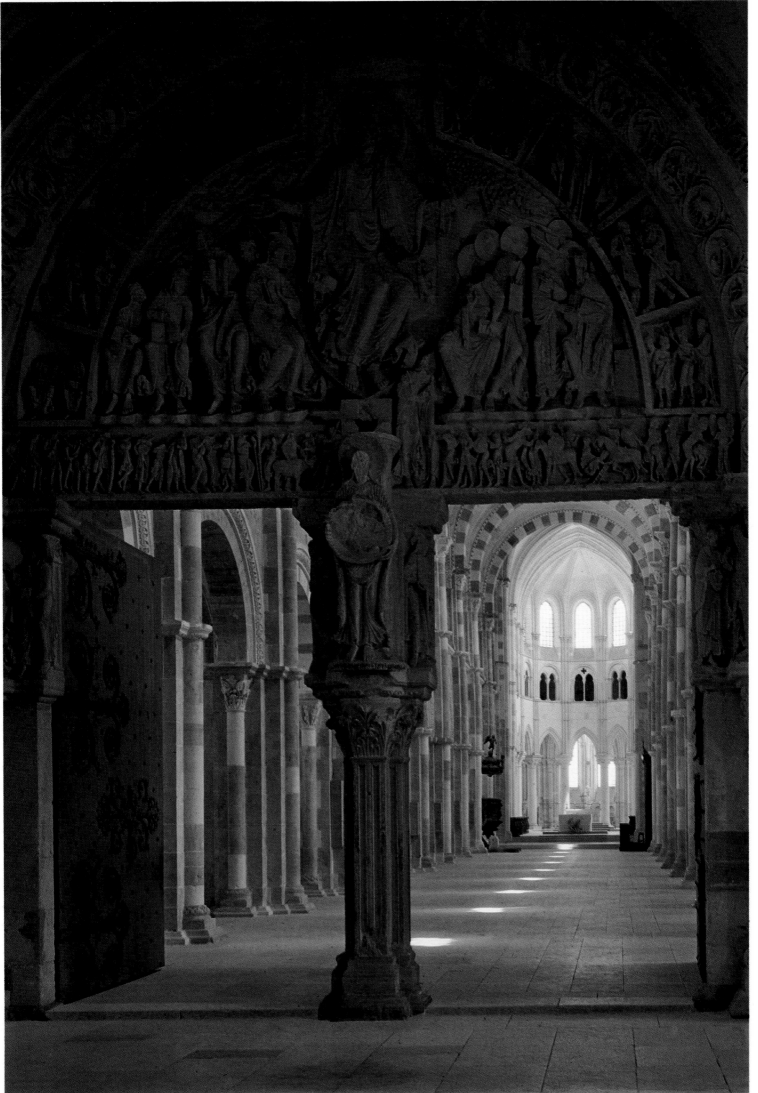

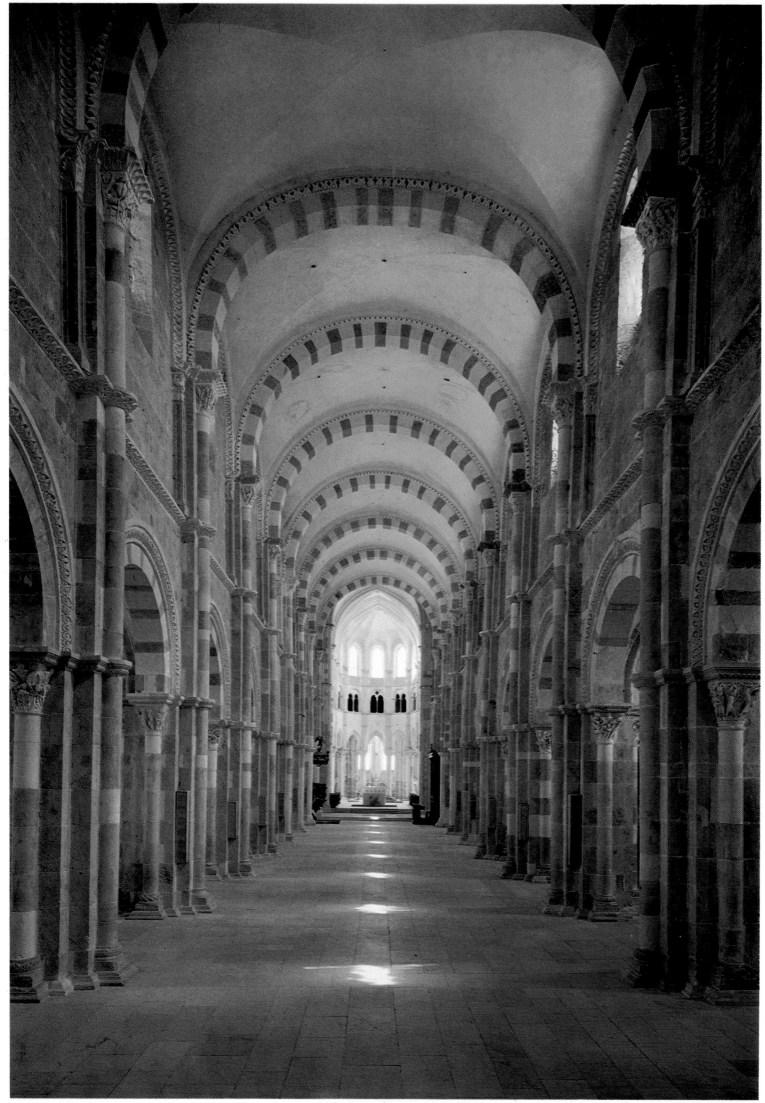

spiruel et dans un univers charnel parfaitement réconcilié, de ramener à l'orthodoxie la plupart des sectes déviantes. Pour une large part, franciscains et dominicains étaient eux aussi héritiers de la spiritualité cistercienne, du saint Bernard des dévotions mariales, de celui dont toute la philosophie se ramenait, disait-il, à « connaître Jésus-Christ, et Jésus crucifié ». Mais ils allaient beaucoup plus loin dans l'« excès », sachant mieux que pour se sauver il faut se perdre, et que seul peut se dire véritable disciple du Christ, celui qui n'a vraiment où reposer sa tête. Les frères mendiants, dans les premiers temps, s'étaient eux aussi écartés des villes. Ils s'y plongèrent très vite, car c'était là que l'on pouvait remuer le peuple, et ils surent s'imposer le renoncement qu'Hélinand de Froidmont attendit en vain des cisterciens: le refus de l'édifice. Ces fous de Dieu ne voulaient plus d'église. Les cisterciens avaient construit leurs hangars aussi majestueux que des églises; les Mendiants auraient souhaité faire d'un hangar un sanctuaire, ou d'un verger, ou de la place publique. Lorsqu'enfin ils durent bâtir dans les faubourgs des lieux de culte, ce furent de grandes halles apprêtées pour la prédication et pour une participation de tous les fidèles au service, unis dans la prière, toutes conditions confondues. Dès le milieu du XIIIᵉ siècle, les avant-gardes de l'Eglise – et les princes furent bientôt fascinés par elles – reniaient ainsi toute architecture religieuse. Puisque les frères mendiants voulaient porter la parole de Dieu dans les masses populaires, il leur fallait des estrades, il leur fallait le théâtre, la représentation sacrée – non plus des espaces clos, de ces paradis imaginaires où quelques-uns se retirent pour chanter –, il leur fallait l'image. Pédagogique, propre à prolonger longtemps dans l'âme de chaque chrétien les mouvements d'émotivité mis en branle par la harangue exaltée du prêcheur. L'image, que la pauvreté cistercienne avait effacée, reparut ainsi, dans la pauvreté plus rigoureuse des fraternités mendiantes. L'image la plus expressive, la plus touchante, capable de procurer du réel le reflet le plus convaincant. Ce fut par conséquent l'art de peindre que le nouveau christianisme, celui des illettrés, vint placer au premier rang – la belle peinture crucifiée des Berlinghieri. Plus efficaces encore, étaient ces images volantes, construites des matériaux les moins coûteux, que l'on pouvait distribuer à pleines mains le soir des grands rassemblements de dévotion, des cérémonies de l'enivrement verbal, des processions laïques, des flagellations, où la foule entière avait mimé, pour les partager, les souffrances de la Passion. Ce furent les images de piété, que la xylographie bientôt multiplia – et parmi celles-ci, l'image de saint Bernard embrassant Jésus crucifié –, qui finalement vinrent à bout de la construction cistercienne.

Ce que saint Bernard avait bâti était une épure, le modèle de la cathédrale, le modèle de l'atelier, d'un territoire domestiqué. Pour que ce germe fructifiât il fallait qu'il sortît du désert où l'ancienne idéologie du mépris du monde avait voulu l'ensevelir. Dans l'essor du XIIᵉ siècle, il n'était pas possible, comme le rêvait encore Bernard, d'attirer l'humanité tout entière vers le retrait d'une oraison repliée sur soi; il était possible en revanche de répandre l'oraison, et toutes les vertus de courage, d'action héroïque, d'amour conquérant dont Cîteaux l'avait environnée, parmi des hommes dont le regard se tournait insensiblement vers l'avenir. La symbolique de l'incarnation appelait à de tels transferts; les mouvements du progrès les accomplirent. Cîteaux, cette graine, mourut donc, il le fallait. La coque seule en demeure aujourd'hui, qui nous émeut d'autant plus qu'elle est parfaitement vide. La conque admirable des absides cisterciennes, nous devons cependant l'imaginer remplie de toutes les germinations du futur. Et restituer à leur fécondité ces murs parfaits dont les pierres ont été jadis assemblées pour former comme le cristal d'un univers ordonné, où l'homme et tout le créé s'intégreraient au Créateur – ces bâtiments aujourd'hui dressés, toujours nus, dans la solitude et le silence.

Que ceci soit la fin du livre – mais non la fin de la recherche.

Saint Bernard.

Au solstice d'été, lorsque le soleil gagne au firmament la plus haute de ses demeures, des marques de feu, dans le plein milieu des nefs abbatiales, ponctuent la voie qui, de pas en pas, de degré en degré, conduit aux lumières de perfection.

193 VÉZELAY, BASILIQUE DE LA MADELEINE, 1120-1150, INTÉRIEUR DE LA NEF LORS DU SOLSTICE D'ÉTÉ.

INDEX DES NOMS PROPRES

TABLE DES ILLUSTRATIONS

CRÉDITS PHOTOGRAPHIQUES

Les photographies sont de : A. Altisent, monastère de Poblet, 70. Archives départementales de la Côte-d'Or, 66, 67. Archives photographiques, Paris, 18, 19, 21, 45, 98, 99, 100, 111, 132, 133, 144, 145. Editions Arthaud, H. Paillasson, Paris-Grenoble, 6. Bibliothèque de l'Université, Gand, 16. Bibliothèque nationale, Paris, 24, 25, 64, 65, 73, 80, 82, 84, 85, 86, 88, 102, 120, 161, 162, 163. Bibliothèque royale Albert Iᵉʳ, Bruxelles, 185. Bildarchiv Foto Marburg, 149, 150. J. Bottin, Paris 174. J. Courageux, Arques, 184. Courtauld Institute of Art, Londres, 168, 180. Editions Flammarion, Paris, 42, 90. E. Ghilardi, Lucca, 130. Giraudon, Paris, 20, 30. R. Henrard, Saint Maur, 53. Intendance des Monuments historiques de Hongrie, Budapest, 55. L. J. Keen, Sherborne, 131. H. Kilian, Stuttgart, 160. G. Kriloff, Tassin, 15. Kunstmuseum, Bâle, 188. Lauros-Giraudon, Paris, 34. M. Lescuyer, Lyon, 48. Mas, Barcelone, 32, 135, 139, 182. G.B. Pineider, Florence, 17. Raymond, Tarragone, 69. R. Remy, Dijon, 14, 58, 61, 74, 92, 93, 168. Roubier, Paris, 110, 166, 172. Scala, Antella (Florence), 7, 8, 9, 12, 46, 47, 81, 83, 94, 191. The British Library, Londres, 1. The Pierpont Morgan Library, New York, 186. University of Cambridge, Committee for aerial photography, 134, 136. M. Vuillemin, Troyes, 89, 164. F. Walch, Paris, 2 à 5, 13, 22, 23, 26, 33, 35 à 40, 44, 49 à 52, 56, 57, 59, 60, 75, 77 à 79, 87, 91, 95, 103 à 109, 112 à 118, 122, 126, 127, 140, 142, 143, 146, 151 à 157, 159, 165, 167, 169, 170, 175 à 179, 181, 183, 187, 192, 193. Yan-Dieuzaide, Toulouse, 54, 71, 72, 76, 96, 137, 138, 141, 147, 148, 158, 190, Zodiaque, La Pierre-Qui-Vire (Yonne), 10, 11, 28, 29.
Les cartes et les plans sont de Marc Ecochard, Paris.

Nᵒ d'édition : 0691
Dépôt légal : avril 1989

© 1976, Arts et Métiers Graphiques - Flammarion, Paris.
© 1989, Flammarion, Paris

ISBN : 2-08-012951-1
Imprimé en France
sur les presses de l'Imprimerie Mame, à Tours
en octobre 1993